아트 딜러, 멀고도 아름다운 여정

Art dealer, a long and beautiful journey

아트 딜러, 멀고도 아름다운 여정

Art dealer, a long and beautiful journey

글 _____ 준 리June Lee

바이북스
ByBooks

예술이 삶을 변화시키는 것을 지켜본 관찰자

준 리June Lee의 《아트 딜러, 멀고도 아름다운 여정》에 부쳐

● 신영철 소설가

나는 미술을 모른다. 그러나 나름대로 미술을 좋아한다고 말할 수는 있다. 좋아한다고 말하기에는 아는 것이 너무 없고, 알려는 노력이 너무 적어서 멋쩍기는 하다. 수백만 원에서 많게는 수백억 원에 낙찰되었다고 망치가 탕탕 두드려지는 경매시장. 미술 경매 사상 최고가를 기록했다는 언론 보도를 보며, 그 엄청난 금액에 그저 남의 일이려니 생각했었다.

어쩌다 미술관이나 화랑을 갔을 때 현대미술 작품 앞에 서면 도대체 의미를 알 수 없었다. 고개를 갸우뚱거리며 작품에 동화되려고 노력해봤으나 그럴수록 머리가 지끈거렸다. 낙서 같은 그림을 보며 저 정도라면 나도 그릴 수 있다는 생각도 해봤음을 고백한다.

어느 날 지인으로부터 준 리 씨를 소개받았다. 평소 좋은 읽을거리를 나누며 가까웠던 지인은 그녀를 화상Art dealer이자 그림을 모으는 수집상Collector이라고 했다. 함께 한인 오케스트라 팀을 후원을 하는 사이라며

소개를 시켜준 게 인연이 되었다.

　글쟁이들이 다 그런 건 아니지만 패션에 그리 신경을 쓰는 스타일들이 아니다. 그녀의 첫인상은 세련된 이미지로 다가왔다. 그렇기에 같은 예술을 하더라도 미술 쪽은 좀 다르구나, 하는 생각이 들었었다. 준 리 씨는 나이가 믿기지 않을 정도로 젊어 보였다. 키도 큰 편이었다.

　그림에 대한 이야기를 나눌 때면, 내 수준에 맞춰 설명하려는 노력을 알 수 있었다. 전문적 미술용어를 순화하여 두 번 설명을 해야 알아들었으니까. 조용한 대화 속에서도 준 리 씨는 매사에 당당해 보였다. 무엇이 그녀를 당당하게 만드는지 모르지만 카리스마가 넘치는 여성이 분명했다.

　여러 문화행사에서 만나며 우리는 점차 가까워졌다. 화가를 꿈꾸었다는 소싯적 이야기나 민감한 가족사까지도 화제에 올릴 만큼 마음을 터놓게 된 것이다. 그녀의 남편 이원 씨도 가까운 사이가 되었다.

　어느 날 그녀의 행사에 초대를 받았다. 그녀의 회사, 준 리 현대미술 주식회사June Lee's Contemporary Art, Inc가 주최하는 그림전시회였다. 그녀의 회사는 개인 갤러리를 겸하고 있었다. 그곳의 개인 갤러리에서 1년에 한 번 여는 행사라고 했다. 그날 초청된 사람들로 자리가 꽉 메워졌는데, 그들은 나를 모르지만 나는 알고 있는 유명 인사들도 보였다. 그녀는 이 행사를 고집스레 1년에 한 번만 열고 있었다.

　그녀가 도슨트가 되어 갤러리를 돌며 관람객들에게 그림을 설명하는 모습이 퍽 보기 좋았다. 관람객 뒤를 따라다니며 준 리 씨 설명을 듣다 보니 불현듯 정말 그림 공부 좀 해야겠다는 생각이 들었다.

준 리 씨와 나는 시간이 지나며 서로 학생과 선생이 되었다. 그림 공부는 정말이지 재미있었다. 원래 인간은 호기심의 동물이다. 몰랐던 세상이 눈앞에 펼쳐지니 더 흥미로웠을 것이다. 그림마다 '흐름'이라는 역사가 담겨 있었다.

과거의 모든 미술은, 그 당시에는 현대미술로 불렸다. 새로운 시도의 작품은 충격을 주기도 하지만, 그게 살아남으면 역사의 흐름이 된다. 충격적인 시도로 미술계를 평정한 화풍은 시간이 지나면서 친근해지고 익숙해진다. 그리고 또 다른 새로운 현대미술이 등장하며 그 맥락을 바꾼다. 그것이 때로는 혁명이 되고 때로는 역사가 된 것은, 보편적 인류의 문명과 똑같은 흐름에서 이해가 되었다.

그리고 또 하나 배운 것이 있다. 시대정신을 앞서 반영하는 그림이 사랑받는다는 점이다. 준 리 씨에게 배운 대로라면 앞으로 네오팝 혹은 새로운 초현실주의가 그럴 것 같은 예감이 들기도 한다.

준 리 씨의 글을 통하여 세계 미술 시장을 미국이 쥐락펴락했다는 것을 처음 알았다. 팝아트를 만든 앤디 워홀Andy Warhol과, 페인트를 뿌려대는 것도 예술이 되는 액션페인팅의 대가 잭슨 폴록도 알게 되었다. 만화 같은 팝아트 작가들이 유럽의 거장들과 어깨를 나란히 한다는 것도. 결국 작품마다 다른 서사가 존재하고 있었다.

준 리 씨로부터 그림 속엔 기쁨과 아픔이, 희열과 좌절이, 천당과 지옥이 존재한다는 감상법도 배웠다. 길게 쓰는 소설보다 그림 한 작품에 그 많은 이야기가 담겨 있다니. 결국 그림 한 점이 소설 한 편이라는 깨달음을 얻었다.

그걸 알고 나서 나의 미술관 탐방 실전이 시작되었다. 재미있었다. 이렇게 훌륭하고 엄청난 미술관들이 도시에 존재한다는 것에 감사하는 마음도 들었다. 민감해서 밝히지 않았으나 한국의 유명 미술관에는 준 리 씨 팀이 걸어놓은 작품들이 부지기

수다. 그 미술관을 모두 방문한다는 계획으로도 신바람이 난다. 문득 그녀를 늦게 만난 게 잘되었다는 생각도 스쳤다. 미리 만났다면 글보다 그림을 배우려 애썼을지도 모르기 때문이다.

나 역시 그녀의 선생도 되었다. 내가 그동안 읽은 미술에 관한 책들은 이론서거나 투자를 말하는 것들이었다. 준 리 씨가 뉴욕의 미술 시장에 발을 디뎠을 때, 동양인은 극소수라는 이야기를 듣고 책을 쓰라고 종용했다.

그녀가 거래를 할 때면 언제나 꺼내놓고 적는다는 노트. 일상을 기록하는 건 그녀의 오랜 버릇이었다. 미국으로 이민 온 후 틈틈이 적은 일기를 책으로 엮으라는 선동이 그때부터 시작되었다. 반세기가 넘도록 치열했던 아트 딜러art dealer로서의 삶을 널리 알려야 한다는, 나의 분명한 주장은 명분이 있었다.

뜨거워지고 있는 한국 미술계의 구성원 중, 준 리 씨처럼 아트 딜러를 꿈꾸는 사람도 있을 게 아닌가? 그런 후학들을 위해서도 생생한 체험담은 얼마나 유용한 지침서이겠는가? 미술 수도라는 뉴욕에서 '전설'로 불렸다는 체험담은 일반적이지 않기에 재미있을 거라는 분석도 해줬다.

그것이 준 리 씨의 글 문맥과 일부 교정을 봐주는 선생 노릇이 된 것이다. 그녀의 어릴 적 이야기 '7공주 집'을 읽으며 웃음이 나왔다. 거기에 남자 형제 5명을 합쳐 모두 12명의 자식들. 지금 한국은 한 명이, 한 명도 안 낳는다고 난리도 아니다. 그걸로 보면 준 리 씨 집은 애국 집안이었다. 물론 당시엔 모두 애국 가족이기는 했지만.

빈부 차이는 예전에도 심했었다는, 전혀 새삼스럽지 않은 사실도 알게 되었다. 추락하는 건 날개가 있다는 말처럼, 몰락하고 나서야 실감하게 되는 가난. 경희대학교

2학년 때 미국으로 이주해서도 '그때를 돌이켜 생각조차 하기 싫다.'는 구절처럼 일만 했던 시간들. 그러므로 꽃다운 나이일 때의 추억이 없다는 준 리 씨. 소싯적부터 키워온 화가의 꿈을 아트 딜러로 꽃 피웠으나, '아침이 오지 않았으면 좋겠다.'는 타의에 의한 좌절. 한국의 IMF 사태를 맞아 남몰래 흘렸던 눈물의 시간. 원래 돌아서서 흘리는 눈물이 더 아픈 법 아닌가?

나는 날개가 달린 적이 없었기에 떨어질 일이 없었지만 준 리 씨 추락은 감정이입이 되었다. 그러다 다시 오뚝이처럼 일어서 당당히 옥션 이브닝 경매를 찾아다닌 당찬 여자. 그녀가 매사에 당당한 이유를 이제 알 것 같다. 따지고 보면 아트 딜러로서 준 리 씨는 격동의 시간을 보냈다.

수십만 원 혹은 수백만 원의 그림값도 겁이 나는데, 수백억 원짜리 그림을 사는 큰 손으로서의 아트 딜러. 뉴스로만 듣던 삐근한 금액의 그림이 들고나는 미술 시장의 주인공들이 바로 준 리 씨 같은 큰손들이었던 것이다. 그렇기에 그림을 산다는 건 평범한 사람들에게는 분에 넘치는 사치라고 생각했었다. 그런데 그게 아니었다. 그림은 재테크로써 현대에 기능하고 있다는 걸 처음 알았다.

모르는 걸 알게 해줬던 준 리 씨의 글에서 공부 많이 했다는 건 감사할 일이다. 알면 사랑한다더니, 그림에 관심이 생기니 요즈음 좋은 작품 하나쯤 소유하고 싶다는 생각도 든다. 물론 그림이 좋아져서다.

좋아하는 일을 하며 그 일을 즐기는 표정. 그것을 나는 준 리 씨에게서 종종 발견한다. 예술가도 먹고살아야 한다. 그것이 준 리 씨 같은 아트 딜러가 존재하는 이유일 것이다. 어느 유능한 아트 딜러를 만나느냐에 따라 화가들의 운명이 결정되었던 사례들. 그것도 흥미로운 챕터였다.

준 리 씨는 지금도 여전히 당당하다. 남들이 나를 어떻게 생각할지 걱정해야 하는 삶이 불행한 것이라면, 나는 준 리 씨의 그런 당당함을 배우고 싶다. 그리고 미술은 고상하고 우아한 사람들의 전유물이 아니었다. 준 리 씨가 강조하듯 어쩌면 우리가 그림으로부터 진정 배워야 하는 건 삶의 지혜인지도 모른다.

누구에게나 삶은 텅 빈 캔버스일 수도 있다. 우리가 그 공간에 무엇을 그리는가에 따라 그 삶이 결정되는 것처럼. 과연 준 리 씨는 앞으로 그 캔버스에 무엇을 그려 갈 것인가? 나는 그것이 못내 궁금하다.

꿈과 열정이 일군 백화난만의 화원

준 리 자전自傳《아트 딜러, 멀고도 아름다운 여정》

● 김종회 문학평론가, 전 경희대 교수

새 예술의 지평을 만난 기쁨

세상을 살면서 한 줄의 문장이나 한 권의 책 또는 한 인물을 만남으로써, 우리는 스스로의 삶 전체에 대한 인식을 바꿀 때가 있다. 아직 출간되기 전에 읽은 준 리의 자전적 기록《아트 딜러, 멀고도 아름다운 여정》이 필자에게는 그러한 경험이었다. 거기 꿈과 열정으로 꽃피운 인간승리의 개가凱歌가 있었다. 동시에 도저히 불가능해 보이는, 아트 딜러 분야에 눈물과 땀으로 세운 금자탑이 있었다.

이는 단순히 이 책의 저자가 이룩한 외형적 성공을 말하는 것이 아니다. 동북아의 외진 나라 한국 출신으로서 불모지와 다름없는 이 분야에 빛나는 성취를 현현顯現했기 때문이 아니다. 그와 더불어, 그리고 그의 생애사와 더불어 아트 딜러 또한 하나의 예술이 된 까닭에서다.

필자가 이 책과 그 저자를 알게 된 것은, 재미작가 신영철 형을 통해서였다. 그와 필자 사이에는 오랜 인연이 있었고, 미국을 갈 때마다 찾아서 만나고 오는 오랜 지기知己였다. 지난 4월 강연 여행으로 LA를 방문한 길에, 그는 필자에게 이 놀라운 아트 딜러 준 리에 대해 말해주었다. 그리고 그 자전의 완성을 돕고 있다고 했다.

그로부터 여섯 달이 지난 지금, 필자는 아직 원고 상태인 책을 받아볼 수 있었고 단숨에 끝까지 읽었다. 이 일별一瞥 후의 감동으로 필자는 책의 해설을 자청自請했다. 이제까지 백 권이 넘는 문학작품의 출간에 해설을 써온 경험이 있었지만, 이런 경우는 처음이었다. 말로만 듣는 것과 글로 읽는 것의 차이는 너무도 컸다.

그렇게 전인미답前人未踏의 아트 딜러 생애사를 통해 얻은 정보 가운데 가장 흔연欣然한 바는, 준 리가 필자의 대학 선배라는 사실이었다. 그는 2년간 경희대를 다니다 미국으로 건너갔는데, 필자는 이 대학에서 문학 공부로 잔뼈가 굵었고 30년이 가깝도록 이 대학 강단을 지킨 경력이 있다. 시기가 달라 대학 시절의 접점이 전혀 없다 할지라도 같은 배움터를 거쳐 간 그 족적足跡이 반갑지 않을 수 없었다.

그리고 또 있다. 젊은 날 열심히 문예이론을 탐색하던 때로부터 문학과 미술의 사조思潮가 거의 흐름을 함께한다는 사실을 알고, 시대사적 단계에 따라 명작 미술 작품을 기웃거린 적이 많았다. 그런데 그 일천日淺한 곁불조차 이 책을 이해하는 데 도움이 되었던 것이다.

사전적 의미에 있어 아트 딜러는, 미술가의 작품을 수집가 등 고객과 연결하는 기능을 한다. 다양한 예술가를 발굴하고 재조명하며, 여기에 관심 있는 수집가·갤러리·미술관을 연계한다. 동시에 일정한 시각과 안목으로 미술 시장의 트렌드를 이끌어가기도 한다. 그러므로 아트 딜러는 좋은 작품을 판별하는 능력과 더불어, 이를 수요와 공급 체계를 통해 유통하는 비즈니스의 기능을 원활하게 운용할 수 있어야 한

다. 다른 말로 하자면, 좋은 아트 딜러는 예술가이자 사업가여야 한다는 말이다.

무슨 일이든 처음부터 꽃길일 수는 없다. 우리가 여기서 만나는 준 리 또한 이 기본적인 아트 딜러의 존재 양식 위에서 '일보일보진일보一步一步進一步'의 단계를 거쳐 온 터이다.

척박한 땅에 뿌리 내린 열망

이 책은 모두 4부로 구성되어 있다. 1부 '미국 속의 한국인 아트 딜러'는, 준 리가 아트 딜러로 입신하기까지의 도입부와 우연-필연이 겹친 성공 신화의 형성 과정을 보여준다. 2부 '추억을 남겨두고 태평양을 건너다'는 잠시 잊을 수 없는 개인사로 돌아가서 어린 시절부터 성장의 경험과 대학 진학 그리고 미국으로 이주하기까지의 내면 풍경을 그린다. 3부 '인생을 바꾼 두 번째 꿈을 시작하다'는, 아트 딜러로서의 입신立身과 그 와중에서 겪은 독특하고 값있는 체험적 이야기들로 구성되어 있다. 그리고 4부 '미래로 가는 아트 마켓'은 준 리가 생각하는 아트 마켓art market의 모형과 그에 수반되는 여러 미술사적 담론을 서술한다.

돌이켜보면 그 하나하나의 순간들이 모두 소중하고 뜻깊었으며 내내 크게 교훈이 된 사례가 많았을 것이다. 그만큼 절체절명의 순간이 임립林立했고, 그만큼 위험 요소가 상존常存했으며, 그 절박성을 당시의 경점更點을 지난 다음에야 깨달은 적도 없지 않았을 것이다.

이 모든 난관을 헤치고 온 추동력推動力은, 짐작건대 그의 가슴을 채우고 있었던

예술가이자 사업가로서의 열정이었을 것이 분명하다. 그 열정이 뜨겁고 온전한 방향성을 갖고 있었기에, 척박한 환경이자 불모의 땅에 굳건한 예술혼의 뿌리를 내릴 수 있었을 것이다. 어릴 적 소망이었던 화가의 길로 들어서지 못한 것은, 사후事後 평가로 보건대 오히려 다행이었다.

이 책은 한 아트 딜러의 탄생과 상찬賞讚의 대상이 된 활동을 전기傳記 형식으로 작성한 글이다. 일반적인 독자들이 잘 모르는 전문 분야의 이야기를 쉽고 재미있게 풀어서 쓰고 있다. 서술자인 아트 딜러 자신의 세상살이 전반을 함께 보여줌으로써, 예술과 인생의 조화로운 결합을 견주어볼 수 있게 한다.

흔히 '인생은 짧고 예술은 길다.'고 하는데, 필자의 생각은 좀 다르다. 눈앞에 생동하는 인생이 짧은데 항차 예술이 긴 것이 무어 그리 절실한 관념이겠는가 싶은 것이다. 달리 표현하면 '지금 여기'의 현실에 충실할 때에라야 보다 긴 예술을 운위云爲할 수 있지 않겠느냐는 뜻이다. 그런 점에서 동시대의 시공간을 점유하며 생동하는 준 리의 고백록이 유다른 의미를 가진다고 여겨진다.

이 책은 기실 잘 다듬어진 전기이면서 서사적 골격을 갖춘 소설이기도 하다. 전기라고 할 때 아트 딜러나 슈퍼컬렉터를 꿈에 그리는 한국·아시아·세계의 후진들이 따라 배울 수범垂範의 유형을 발견할 것이다. 이 한 항목만으로도 이 책은 충분한 존립의 근거와 설득력을 갖는다. 소설이라고 할 때 독자는 재미와 교훈을 함께 얻을 것이다.

한 무명의 화가 지망생이 세계를 석권하는 거장의 화상畵商으로 변신하는 과정을 뒤따라가면서, 그 자기 동일시의 감정이입과 한 지경地境의 정점을 찍는 대리만족이 이보다 더 무결無缺하고 화려할 수 없겠기에 하는 말이다. 좀 거칠게 표현하자면, 이

책은 그 두 마리의 토끼를 한꺼번에 잡는 효용성을 발휘했다.

예술과 삶의 조화로운 좌표

어릴 적부터 화가가 되고 싶었고 미국으로 이주한 다음에도 화가의 소망을 이어가기 위해 예술을 전공으로 선택했던 준 리는, 그 진로가 수월하지 않고 현실적인 벽에 막히자 절망했다. 그것은 어쩌면 하나의 운명적 기로岐路였는지도 모른다. 그에게 아트 마켓 미술 시장이라는 거대한 공간이 눈에 들어왔던 것이다. 그 무렵 미국의 미술 시장은 크게 성장하는 중이었고 그는 큐레이터, 갤러리스트, 컬렉터, 아트 컨설턴트, 아트 딜러 등의 새로운 이름을 만났다. 그러나 그는 아직 무명이었고, 그러기에 그야말로 새 출발을 하는 형국이었다. 미술학도라는 예술의 세계에서 아트 딜러라는 새로운 삶의 좌표를 찾아 떠나는, 먼 여행의 시작이었다.

일상이 바쁘면 시간이 빨리 간다. 흐르는 물처럼 쏘아버린 화살처럼 세월이 흐르는 가운데 그는 이 일에 친숙해졌고, 애쓰고 수고한 끝에 아트 마켓의 전설적인 인물들과 거래를 성사시키기 시작하면서 이름이 알려지게 되었다. 어느덧 그에게 '아시아 레전드'라는 별칭이 따라붙었다.

당연히 그의 눈이 한국 예술시장을 살펴보게 되었고, 그가 성공 가도를 달릴 무렵 한국의 예술시장도 확장일로를 걸었다. 그는 한국인이자 미국인이며, 그 신분적 특성만큼 양국의 예술이 건실한 시장성을 담보하며 소통되기를 원한다. 그가 이 책에서 후진에게 남기기를 원하는 경험의 방정식은, 어쩌면 미국보다 한국의 미래 인재들에게 더 무겁게 비중을 두고 있는지도 모른다.

필자에게 준 리를 소개해준 신영철 작가는, 1년에 한 번 '준 리 현대미술 주식회사'가 주최하는 그림 전시회에 다녀온 얘기를 들려주었다. 그 광경이 마치 영화의 한 장면처럼 느껴졌다. 이 모든 담화를 담고 있는 이 책은 그와 같은 감동의 에피소드들을, 무슨 풍경의 파노라마처럼 다음에서 다음으로 보여준다.

앞서 언급한 바 '예술은 길다'라는 말은, 그 정신의 동서고금이 서로 통한다는 뜻에서 보면 옳다. 그런 점에서 '과거의 모든 미술은, 그 당시에는 현대미술로 불렸다.'라는 레토릭은 명언 중에서도 명언이다. 그렇게 한 시대를 풍미하는 예술적 정신을 축약하여, 우리는 '시대정신Zeitgeist'이라 호명한다. 적어도 이 반세기 동안 준 리는 그 시대정신의 한복판에 서 있었다.

이 길고도 치열한 길, 멀고도 아름다운 여정을 담아내는 데 준 리의 일기 메모가 밑바탕이 되었다고 들었다. 어디 위인전에 나올 법한 참 좋은 방식이다. 거기에는 그의 좌절과 아픔, 성공과 치유, 나눔과 기여 등의 온갖 굴곡이 숨어 있었을 것이다. 그 모든 구체적 세부를 이렇게 당당하게 드러내는 것은, 아마도 자신감이나 우월감보다는 자기 성실성과 겸손한 마음가짐 때문이라 여겨진다.

그가 살아온 세월, 그가 채워온 인생 캔버스 그림들의 이야기는 이제 그의 손을 떠난다. 다음의 평가는 시간의 풍화작용에 맡겨질 터이고, 이 올곧은 평가 시스템은 정확성과 객관성의 미덕을 보여주리라 믿는다. 다시 돌이켜 보아도 백화제방百花齊放의 화원花園처럼 아름다운 생애요 잘 쓰인 자전이며, 우리에게 깊은 여운을 남기는 독서 체험이다.

화가의 꿈, 아트 딜러로 꽃피우다

나는 어릴 적부터 화가가 되고 싶었다. 내 자신의 감정과 느낌을 선과 색채로 표현할 수 있는 화가. 그림은 누구에게나 친숙하다. 체계적으로 배우지 않아도 누구나 그림을 그리고 감상할 수 있다. 인류에게 문명의 시간이 쌓이는 데 비례하여, 미술은 예술의 영역에서 확고하게 자리 잡았다. 인간의 정신적, 육체적 활동을 색과 형태를 통해 재창조해내는 미술. 나는 그 꿈에 다가서기 위해 미국 이민을 오기 전 한국대학에서 미술을 공부했다. 미국으로 이주하고 대학에 진학해서도 화가의 꿈을 이어가기 위해 전공으로 미술을 선택했다.

하지만, 아쉽게도 거기까지였다. 수업 중 교수가 숙제를 내주었다. 직선과 원형을 이용하여 도안을 창작해오라는 것이었다. 원은 모서리와 꼭 짓점이 없는 유일한 도형이다. 따라서 원형은 가장 이상적인 형태로 볼 수 있다. 그것과 서로 반대인 두 방향으로 휘지 않고 무한히 뻗어나가는 1차원 도형인 직선과 어울리는 도안을 해보라 했다.

집으로 돌아와 저녁도 잊은 채 숙제에 매달렸다. 한국에서 대학교를

다닐 때 2년간 무수한 도안을 그렸던 덕에 어렵지 않게 숙제 점수는 A를 받았다. 그러나 한 학생이 제출한 숙제를 보며 깜짝 놀랐다. 그 학생의 도안은 직선으로 뻗은 대나무 끝에 둥근 공을 매단 작품이었다. 상상력이 넘치는 그 숙제가 교수의 칭찬을 받는 걸 보며 나는 절망했다. 현실의 벽이 보였다.

아마 그때쯤이었을 것이다. 급우들의 반짝이는 창의성과 재능, 그리고 노력과 비교하며 나는 화가가 될 수 없을 거라는 생각이 떠오른 게. 이민자로서 언어의 소통이나 직업에 몰두해야 하는 현실 문제도 있었다.

화가가 되겠다는 꿈은 접었으나, 그때 또 다른 세상이 운명처럼 눈에 들어왔다. 전 세계 아티스트와 관련 문화를 아우르고 잇는, 바로 거대한 아트 마켓 미술 시장이 그것이었다. 그 중심에 뉴욕의 아트 마켓이 우뚝 서 있는 게 눈에 보였다. 세계 미술 시장을 선도하고 있는 게 미국이라는 사실도 그때 알았다.

처음 아트 마켓이라는 존재를 알았던 1990년대 미술 시장은 크게 성장 중이었다. 큐레이터, 갤러리스트, 컬렉터, 아트 컨설턴트, 아트 딜러라는 낯선 이름들. 미술관과 아트페어art fair를 찾아 화가나 갤러리스트를 만나며 나는 아트 딜러라는 직업에 매료당했다. 창작자인 화가와 아트 딜러는 뗄 수 없는 상호보완적 관계라는 걸 알았기 때문이다.

2022년 5월, 세상에서 가장 비싼 그림값 기록이 경신된다. 팝 아티스트 앤디 워홀의 작품 〈샷 세이지 블루 마릴린〉이 그것이다. 수수료를 포함해 그 작품은 1억 9,504만 달러, 당시 환율로는 대략 약 2,500억 원 정도에 낙찰되었다. 20세기 미술품 역사상 최고가를 경신한 것이다.

팝아트 창시자로 불리는 앤디 워홀이 무명 시절 동료들에게 말했다. "화가가 세상의 주목을 받으려면, 아트 딜러가 꼭 필요하다."라고. 앤디 워홀은 자신의 예술에 날개를 달아 준 아트 딜러 레오 카스텔리의 초상까지 그려 감사를 전한다. 아트 딜러 헨리 컨바일러는 입체파를 세상에 소개한 인물로 묘사된다. 피카소Picasso는 생전에 동료들에게 이렇게 말했다. "아트 딜러 컨바일러가 없었다면, 우리는 지금쯤 어떻게 되었을까?" 볼라르, 로젠버그 같은 전설적인 아트 딜러들. 그들이 무명의 작가들을 미술의 역사 속으로 끌어낸 사람들이었다.

지금은 작고했지만, 나는 레오 카스텔리를 기억한다. 그이는 팝아트, 미니멀리즘, 개념미술 등 미국 컨템포러리 미술 역사를 다시 썼다고 할 만큼 큰 영향을 미친 인물이다. 뉴욕의 현대미술 시장 기틀을 다진 아트 딜러이자 갤러리스트 레오 카스텔리. 학교에서 배웠던 그를 뉴욕에서 처음 만났던 때의 감격을 잊지 못한다.

전설적 아티스트도 누구나 무명의 시절을 거쳐왔다. 아직 시장에 알려지지 않아 얼굴이 없는 미술가들. 그들이 능력 있는 아트 딜러, 누구를 만나느냐에 따라 미래가 바뀐 사례는 셀 수 없이 많다. 그런 상호보완 작업은 현재도 진행 중인 것이다. 유명한 팝 아티스트 제프 쿤스Jeff Koons와 래리 개고시안Larry Gagosian의 관계. 영국의 작가 데미언 허스트Damien Hirst와 손잡은 제이 조플링. 이렇게 아트 딜러는 미술 시장의 유행을 바꾸어왔고, 바꿀 수 있는 능력을 갖추고 있다.

그래서 아트 딜러를 세계 미술 시장을 디자인하는 디자이너라고도 부른다. 미래 4차 산업시대 미술 시장을 디자인할 아트 딜러는 계속 주목받는 직업이 될 것은 틀림없다. 아트 딜러, 래리 개고시안과 로버트 므누친Robert Mnuchin을 아는가? 지금도 현역인 그들은 세계 미술 시장에서 가장 큰 손으로 불린다.

나는 그들이 운영하는 갤러리와 오랜 거래를 하며 지금도 친분을 나누고 있다. 한국에 금융위기IMF가 오기 훨씬 전부터의 거래였다. 한번 만나기도 힘든 그 사람들과 친할 수 있었던 동기는 서로 신뢰를 쌓아갔기 때문이다. 아트 마켓 전설들과 내가 작품 거래를 성사시킨 일은 뉴욕에 금방 소문났다. 더군다나 당시로서는 드문 한국계 미국인 여자가 큰손이라는 정보는 미술 시장에 순식간에 퍼졌다. 내 미국 이름 준 리June Lee를 모르면 제대로 된 뉴욕 갤러리가 아니라는 말이 돌았을 정도였다.

나는 그때 아시아 레전드라는 분에 넘치는 별칭을 얻었다. 뉴욕 소더비Sotheby's와 크리스티Christie's 경매시장에서도 나를 주목했다. 이렇게 되자 노련한 아트 딜러들이 나에게 다가서는 게 눈에 보였다. 아트 마켓에 발을 디딘 초보 시절, 너무 높고 멀어 아득했던 세상이 눈앞에 펼쳐지기 시작한 것이다.

이제 한국도 예술 시장이 커지고 사람들은 눈을 크게 뜨기 시작했다. 2024년 9월, 세계적인 아트페어 '프리즈 서울'과 '아트페어 키아프 서울'이 나란히 개막했다. 콧대 높은 개고시안·하우저&워스·데이빗 저너 같은 대형 갤러리가 작년에 이어 한국을 주목했다. 그렇게 한국은 세계 미술 시장에서 당당히 '폭풍의 눈'으로 부상하고 있다.

미술 시장의 성장과 함께 컬렉터와 아트 딜러들도 양산되기 시작했다. 매우 바람직한 일이다. 하지만 폭풍우를 견디고 살아남으려는 나무는 뿌리가 깊어야 한다. 미국에서 아트 딜러로 성장하고 자리매김할 때까지 많은 좌절과 시행착오를 겪어야 했다. 내 경험이 후학들의 성장과 성공에 도움이 되었으면 한다.

한국에서 태어나 22살 때, 미국으로 이주한 지 벌써 반세기가 훌쩍 넘었다. 한 남

자의 아내이자, 세 자녀의 엄마였고, 할머니가 된 지금 나는 과연 어떤 사람이었을까? 내 삶의 흔적을 남기고 싶었다. 동시에 나의 작은 성취들과 결과물을 가감 없이 보여주고 판단도 받고 싶었다. 이 책은 미국에서는 드문 한국계 아트 컬렉터와 아트 딜러. 그리고 아트 컨설턴트로서 살아온 내 삶의 흔적이자 현장 체험기인 셈이다. 내 경험이 후학들의 성장과 성공에 도움이 되었으면 한다.

　지금도 매일 그림을 마주하고 있지만, 그때마다 스스로 떠올리는 질문이 있다. '나에게 미술은 과연 무엇일까?'라는 것이다. 이 책에서 독자들이 그 답을 찾아내었으면 기쁘겠다.

　　　　　　　　　　　　2024년 7월, 태평양과 마주한 테라스에서 준 리June Lee

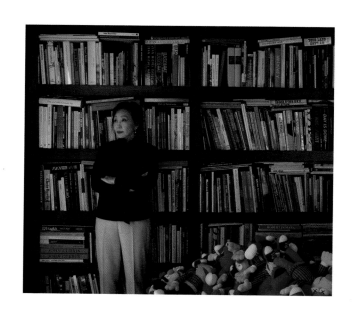

차례

Part 1

미국 속의 한국인
아트 딜러

Part 2

추억을 남겨두고
태평양을 건너다

Part 3

인생을 바꾼
두 번째 꿈을 시작하다

Part 4

미래로 가는
아트 마켓

Art dealer, a long and beautiful journey

미국 속의 한국인 아트 딜러

"

예술작품을 거래하는 아트 마켓에 정통하거나 관심이 있는 사람이라면 당연히 알겠지만, 아트 딜러는 일반인들에게는 다소 생소한 직업일 것이다. 그렇지만 작품을 사고파는 것을 넘어 예술계라는 생태계를 유지하는 데 꼭 필요한 존재라고 자부한다. 지금부터 세계 미술계의 흐름을 주도하는 아트 딜러 중 한국인으로서 당당히 주목받는 나의 삶을 차근차근 들려줄 것이다.

여기에서 이야기할 에피소드는 아트 딜러 거장 로버트 므누친과 래리 개고시안과의 만남이다. 작품의 중요성도 금액도 쉽게 상상할 수 없는 커다란 거래를 어떻게 성공시켰는지 되돌아봄으로써, 아트 딜러가 어떤 일을 하고 세상에 기여하는지 짐작하는 데 도움을 주고자 한다.

"

세계지도 속에서 찾아낸 한국

세계 최대의 거상 로버트 므누친을 만나다

1996년, 그해 뉴욕의 10월은 벌써 겨울이 성큼 와 있는 것처럼 음산한 날씨였다. 뉴욕 존 F. 케네디 국제공항을 출발한 차가 맨해튼 78가 이스트 45번지에 멈추었다. 유럽처럼 붉은 벽돌로 지어진 고풍스러운 건물들이 몰려 있는 거리였다. 입구에는 므누친 갤러리Mnuchin Gallery라는 수수한 간판이 걸려 있었다.

갤러리의 주인이자 아트 딜러인 로버트 므누친Robert E. Mnuchin은 현존하는 세계 최대의 거상 중 한 명이다. 청색 바탕에 그저 므누친 갤러리라는 흰 글씨만 써놓은 소박한 간판은 억만장자에 국제적인 아트 딜러라는 그의 명성에 비해 수수했다. 드러내지 않고 실용을 추구하는 묵직한 그의 고집이 간판에서도 읽혔다.

2019년 5월 16일, 므누친은 세계 미술계에 새로운 역사를 썼다. 그가 낙찰받은 미술품이 생존한 예술가의 작품으로는 사상 최고가를 기록했기 때문이다. 현존하는 작가 제프 쿤스Jeff Koons가 1986년 제작한 토끼Rabbit 조형이 바로 그것이다. 스테인리스 스틸로 만들어진 작품 토끼는, 2019년 5월 뉴욕 크리스티 경매에 나왔다. 4명

의 컬렉터가 마지막까지 치열한 낙찰 경합을 벌였다. 결국 수수료를 포함해 9,107만 5,000달러, 당시 한국 환율로는 대략 1,085억 원에 므누친이 낙찰받는다. 살아 있는 작가의 작품 중 경매 사상 세계 기록이었다.

토끼는 므누친이 소장하려고 산 것이 아니다. 므누친은 작품을 직접 구매할 때도 있지만 이번은 고객의 의뢰였다. 큰 금액이 오가는 미술 시장에서 최종 구매자는 자신을 드러내길 싫어하는 사람들이 많다. 미술 시장은 구매자와 판매자, 그리고 작품에 대하여 비밀이 많은 곳이다. 고가 미술품이라는 거래의 특성상 은밀하게 거래가 이루어질 때가 허다한 옥션이다. 크리스티 경매회사와 또 므누친도 당시에는 구매자의 신분을 비밀로 지켰다.

나 역시 한국의 파트너 K에게 작품구매 의뢰를 받고 므누친을 만나러 뉴욕에 왔다. 나는 LA에서 미국 대륙을 횡단하며 뉴욕으로 오는 비행 내내 긴장하고 있었다. 므누친에게 제안할 내용을 다듬고 생각했다. 막상 갤러리에 도착하고 보니 막연한 두려움이 떠올랐다. 갤러리의 육중한 나무문을 밀며 가슴이 두근대기 시작했다.

사실 얼마 전에도 그를 만났다. 2022년 12월, 마이애미 아트 바젤Art Basel Miami Beach 현장에서였다. 세계적인 아트페어에 자신의 갤러리를 참여시킨 므누친은 나를 보자 반갑게 맞았다. "준, 어서 와. 내 곁에 앉아."라고 손짓을 했다. 만날 때마다 므누친은 딸을 대하듯 했다.

므누친은 유대계 미국인이었다. 1996년, K의 부탁을 받고 내가 므누친을 뉴욕에서 만날 당시에는 60대였었다. 그는 아트 딜러로 완숙했고 활기가 넘치던 시절이었다. 므누친은 전직 은행가 출신이다. 유명한 금융기업 골드만삭스에서 근무하며 승

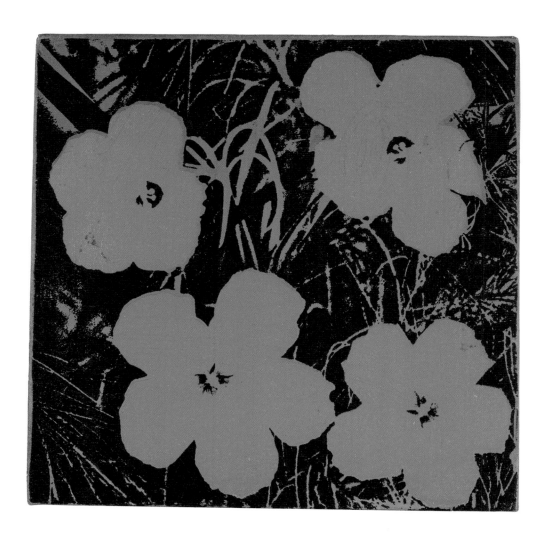

Andy Warhol, Flowers, 1964
Synthetic polymer paint and silkscreen on canvas
© 2024 The Andy Warhol Foundation for the Visual Arts, Inc. / Licensed by Artists Rights Society (ARS),
New York - SACK, Seoul

진을 거듭했다. 33년간 근속을 하며 미술품을 사 모았던 컬렉터로도 유명했다. 그는 비즈니스와 셈법에는 누구보다 강한 인물이었다. 그의 둘째 아들 스티븐 므누친은 미국 트럼프 대통령 시절 재무장관을 지냈던 인물이다.

쿠닝의 작품에 관심이 있어요

모든 부분에서 압도당할 수밖에 없었던 아트 딜러 므누친. 나는 심호흡을 한 후 갤러리에 들어섰다. 고풍스러운 갈색 나무 마루로 바닥을 깐 갤러리. 크림색 벽에 전시된 작품들. 이곳은 박물관 수준의 많은 소장품과 전시회가 상설로 열리고 있었다. 갤러리 3층 사무실에서 므누친을 마주했다. 60대의 노신사 므누친이 건강한 웃음으로 나를 반겼다.

므누친을 처음 만나던 때가 생각났다. 안경 속에서 차갑게 빛나는 눈빛이 그때는 무서웠다. 그 후 거래를 이어가며 가까워지자 그는 나를 자신의 옆자리로 불렀다.

"준June, 어서 와. 이리 와서 내 곁에 앉아."

언제나 나에게 건네는 똑같은 인사였다. 나는 그 말의 무게와 의미를 안다. 세상에는 많은 아트 딜러들이 있다. 그러나 미술 시장의 꼭짓점에 존재하는 최고 거상들과 직접 거래하는 건 사실 몇 명에 불과하다. 므누친이나 래리 개고시안Larry Gagosian 같은 아트 딜러를 직접 만나는 건, 특별한 사람들이라 할 수 있다. 므누친이 나에게 자신의 곁을 내준다는 의미는, 나를 비즈니스 파트너로 인정한다는 뜻이기도 했다. 그런 배려가 고마워 나는 마음속으로 그를 스승처럼 생각하고 있었다. 오래전 그가 나에게 직접 해준 말이 있다.

"준, 더 큰 성공을 원한다면 아트 딜러와 함께 컬렉터의 길로 가야 해."

그때, 지나가듯 했던 그 말이 둔중하게 내 머리를 쳤다. 생각하지 못했던 큰 울림으로 다가왔다. 그 말을 들었을 때의 느낌이 지금도 새삼스럽다. 므누친 자신이 아트 딜러로 살아온 평생 경험과 지혜가 그 말에 녹아 있을 터. 그 한마디가 내 일생 후반의 방향을 완전히 바꾸는 계기가 되었다. 내가 아트 딜러에서 컬렉터 겸 프라이빗 갤러리 운영자로서 공간을 확장하게 된 이유, 바로 그것이 므누친의 조언에서 받은 영감 덕분이었다.

"이번엔 어떤 일이야?"

자리에 앉자, 므누친은 궁금한 듯 물었다. 이제 더 이상 무섭지 않았다. 나를 바라보는 뿔테 안경 속 므누친 눈빛이 인자했다.

"당신 갤러리에 걸려 있는 빌럼 드 쿠닝Willem de Kooning 작품에 관심이 있어요."

므누친 눈 속 동공이 커지는 게 보였다. 드문 거액의 거래 제안이었다. 1990년대 쿠닝의 작품 가격은 뉴욕 미술 시장에서 톱을 달릴 정도로 비싼 편이었다. 그리고 해마다 작품 가격이 상승하는 중이기도 했다.

"그 작품은 가격이 좀 센데 감당하겠나?"

므누친은 쿠닝의 작품 가격으로 역시나 큰 금액을 제시했다. 한국의 파트너 K와 내가 생각하고 있던 가격에 근접한 금액이었다. 고가의 작품들은 그 숫자가 한정되어 있다. 경매가 아니라면 작품의 시장가격은 전문가들 사이에서는 어느 정도 예측이 가능하다. 그걸 잘 알기에 K와 우리 미국팀은 지난 몇 달을 쿠닝의 작품에 대하여 면밀하게 검토하고 공부해왔다.

쿠닝은 불행했던 사람이다. 1926년 8월, 네덜란드 로테르담에서 석탄 화물선에 숨어 미국으로 밀항한 화가였다. 그는 미국에서 활동하며 추상표현주의 창시자의 한 사람이 된다. 쿠닝은 잭슨 폴락과 더불어 소위 '액션 페인팅'의 대표적인 작가로 미국에서 우뚝 선다.

내가 므누친을 만난 1년 후인 1997년 쿠닝은 사망했고, 그의 이름으로 재단이 만들어진다. 소위 아메리칸드림을 이룬 쿠닝은 죽었지만 20세기 미술사에서 중요한 위치를 차지하고 있는 작가였다. 작가의 사망으로 더 이상 작품이 만들어질 수 없다는 희소성. 블루칩 화가의 인지도는 당연히 작품값에 영향을 미친다.

대담한 외상 거래 제안

므누친, 아니 므누친 갤러리는 쿠닝을 재발굴했다는 평을 들을 만큼, 그의 작품을 많이 소장하고 있었다. 이제 므누친에게 준비해온 어려운 말을 꺼낼 차례였다.

"계약금은 없습니다. 우선 작품을 한국으로 보내주세요. 작품에 대한 보험은 물론 운송비용까지 모두 우리가 부담할게요."

심장이 또 뛰기 시작했다. 그동안의 거래로 신용관계는 돈독했으나 그래도 엄청난 금액 아닌가? 말 한마디로 거액의 거래를 계약금도 없이 외상으로 시작하자는 제안이었다. 나 스스로도 가능하지 않을 수도 있을 거란 생각이 들었다.

침묵이 흘렀다. 잠시였겠지만 그 시간이 무척 길게 느껴졌다. 무언가를 생각하던 므누친이 자리에서 벌떡 일어났다. 그러더니 세계지도를 가지고 와 책상에 펼쳤다.

그리고 지도 속에서 한국을 찾아 손가락으로 짚었다. 마침 시기도 안 좋았다. 그때는 북한이 대한항공에 테러를 일으킨 후유증으로 세상이 시끄러울 때였다. 지도에서 손가락으로 한국을 짚은 므누친이 말했다.

"아직 위험이 있다는 한국에 쿠닝을 보낸다는 게 말이 되나? 그것도 구매자가 산다는 보장도 없는데."

므누친으로서는 당연한 말이었다. 무리한 제안이 맞았다. 말은 안 했지만 므누친을 충분히 이해할 수 있었다. 그 당시만 하더라도 한국은 개발도상국이었다. 서구의 시선 속에 한국의 존재감이 별로 없을 때였다. 한국 구매자가 쿠닝을 구매할 경제적 여력이 있는지 의심할 수도 있었다. 한국에서 구매가 이루어지지 않을 수도 있다. 그렇게 되면 값비싼 작품은 위험을 감수하며 소득도 없이 태평양을 왕복할 뿐이라는 말. 나 같은 아시아 여자 말 한마디를 믿고 므누친에게 위험을 감수하라는 제안이었다.

물론 그동안의 거래는 확실했다. 하지만 나를 믿기보다 좀 더 안전한 방법이 그에게는 여럿 있었다. 경매라든가 세계의 구매자들을 자신의 갤러리로 초대하는 방법. 자신의 발로 걸어들어와 작품을 보고 살 사람도 분명히 있었다. 그런 여러 생각이 빠르게 스쳐 지나갔지만 나는 물러설 수 없었다.

"이제 마지막 과정입니다. 한국의 구매자는 작품을 보면 분명히 맘에 들어 할 겁니다. 나는 그걸 압니다. 그동안 거래에서 약속을 어긴 적이 단 한 번도 없잖아요? 쿠닝을 딱 2주만 한국으로 출장 보내주세요. 보험도 단단히 들어놓을 테니까요."

몇 개월에 걸쳐 준비해왔던 그동안의 한국과 미국에서의 작업이 떠올랐다.

K는 작품을 한국으로 보내라는 제안을 해왔다. 구매자에게 작품을 앞에 놓고 왜 쿠닝인지, 왜 지금 구매해야 하는지 설명하겠다는 것이었다. 쿠닝의 작품 가격은 계속 오른다. 그리고 쿠닝은 나이로 볼 때 앞으로 더 이상 작품 활동을 하지 못할 것이다. 모든 통계에서 쿠닝 작품이 오르는 게 확실한데, 더 망설이면 소장할 기회는 없다. 설득력이 있는 주장이었고 또 사실이었다. 그건 지금도 간단히 증명할 수 있는 일이다. 쿠닝 작품은 그때와 비교하면 엄청나게 올라 있으니까. K의 통찰력과 판단을 나는 믿고 있었다.

거액의 외상 거래 성사

말없이 악수로 성사된 거래

침묵 속에서 므누친은 물끄러미 나를 바라봤다. 나도 그의 눈을 똑바로 응시했다. 잠시 시간이 흐른 후 므누친 얼굴에 미소가 번졌다. 그리고 말없이 악수를 청해왔다. 기뻤다. 내 말을 믿어준 므누친이 고마웠다. 이건 천하의 므누친에게 나의 신용을 인정받았다는 이야기다.

이 사건은 쿠닝의 작품 거래 성공만으로 끝날 일이 아니었다. 내게 므누친이라는 믿을 수 있고 든든한 후원자 겸 거래처가 생긴 것이다. **컨템포러리 미술**에서의 기라성 같은 거장들. 알렉산더 칼더Alexander Calder, 도널드 저드Donald Judd, 프란츠 클라인, 데미안 허스트, 제프 쿤스, 알베르토 자코메티Alberto Giacometii 같은 작품을 무수하게 소장한 므누친 갤러리와 신용 거래를 하는 영광을 가진 것이다.

크리스티나 소더비 같은 경매회사에서의 고가 미술품 거래는 일상적이지 않다. 거액의 작품 경매는 일부 슈퍼 아트 딜러의 전유물이었다. 톱클래스 시장에서는

> **컨템포러리 미술**contemporary art
> 일반적으로 현대미술의 개념은 제2차 세계대전 후의 미술. 곧 20세기 후반기의 미술을 가리킨다. 실질적으로 아트 마켓이나 경매에서 현대미술로 판매된 작품은 1970년대 이후의 작품이 많고, 추상화의 비율이 높다.

고가의 작품 거래소식이 빠른 속도로 퍼진다. 큰돈과 많은 이권들이 걸려 있는 거래이기 때문이다.

거액의 거래를 신용으로 성사시킨 나의 존재가 뉴욕 아트 시장에 빠른 속도로 알려질 것이다. 그것도 백인 일색의 아트 딜러 속에 드문 한국인이며 또 여성이라는 희소성 뉴스. 세계 미술 시장을 쥐락펴락하는 뉴욕에서 눈도장을 확실히 찍었다는 성취감에 흥분도 되었다. 뉴욕 아트 시장에 주목받으며 당당히 입장했다는 청신호였고 눈부시게 찾아온 행운이었다. 므누친 갤러리에서의 담판은 성공적인 마무리로 끝났다.

므누친 갤러리를 나서며 즉시 한국 K에게 전화를 걸었다. 그때, 한국은 새벽 5시가 막 지나고 있었다. 기뻐하는 K의 목소리가 전화기를 타고 비명처럼 울렸다. 므누친 갤러리와 협상 결과를 손꼽아 기다리고 있었기 때문이다.

계약금도 없이 한국으로 거액의 작품을 보낸 것은 사실 모험이었다. 므누친 말대로 당시 한국은 서구 미술 시장에서 존재감이 없을 때였다. 나는 그 당시 LA에 갤러리를 가지고 있던 아트 딜러 MM과 함께 일을 하고 있었다. 우리에게 한국 시장은 생각할 수 없었던 분야였다. MM은 파트너였지만 그 갤러리에서 일을 하는 나에게는 스승 같은 존재였다. 부지런한 MM은 동시대 미술, 컨템포러리에 대하며 전공자답게 아주 박식했다.

우리에게는 미국 시장이 주 거래처였다. 미술 시장은 **1차 시장**primary market과 **2차 시장**secondary market으로 나뉜다. 1차 시장은 갤러리를 통해 컬렉터나 소비자에게

작품이 공급되고 있다. 아트 딜러는 작품 가격이 상대적으로 저렴하다면 혼자 일을 하는 게 일반적이다. 그러나 고가의 작품은 팀플레이가 필수다. 대상 작품의 이력을 꼼꼼히 정리하고 문제가 없는가에 대한 여러 사람의 판단. 그리고 예상가격의 시뮬레이션이 필요한 것이다. 갤러리로부터 우리가 작품을 받을 수 있는 최종값에 대한 협상 등 복잡한 거래과정도 숨어 있다. 그렇기에 고가의 거래에서 팀플레이가 필수다.

> **1차 시장** primary market
> 작가의 작품이 처음 거래하는 시장으로, 갤러리를 통하여 소비자에게 공급된다. 아트 딜러에게 직접 구매하는 경우도 포함한다.
>
> **2차 시장** secondary market
> 1차 시장에서 거래된 작품을 재거래하는 시장으로, 경매가 대표적이다. 컬렉터와 컬렉터 간의 거래에는 다양한 방식이 있다.

두 주가 지나기 전 한국의 K에게서 전화가 왔다. 므누친에게 신용으로 산 그림을 약속대로 손님 집에 걸었다는 것이다. 한 주가 지나자 므누친 갤러리 사무실의 재정 담당에게서 연락이 왔다. 쿠닝의 그림값이 모두 입금되었다는 걸 알리는 연락이었다. 이로써 우리 미국팀과 K와 또 한 번의 협업이 멋지게 마무리되었다.

미술 시장에서 히스토리라고 불린 K와의 협업

금전, 특히 거액이 얽힌 거래는 동반 관계가 깨지기 쉽다. 서울의 파트너 K와는 30여 년이 흘렀지만 지금도 신뢰관계가 돈독하다. K와 나는 유럽의 아트페어도 함께 다녔다. 때로는 고객인 컬렉터들과 동행한 적도 많았다. 아트페어에서 만나는 친한 아트 딜러들이 나에게 하는 말이 있다. "너희 둘은 미술 시장에서 히스토리History"라고 모두 수근거린다고. 오랜 시간을 함께 협업을 하는 데 대한 칭찬이었다.

K는 그림을 보는 눈이 밝았다. 작품의 비중과 가치를 직관적으로 파악하는 탁월한 감각의 소유자였다. 나는 미국과 유럽의 미술 시장만 존재하는 줄 알았었다. 미국에서는 이민 온 연도에서 고국에 대한 기억이 멈춰 서 있다는 말이 있다. 미국 생활이 워낙 바쁘다 보니 한국 사회의 발전에 대해 생각할 겨를이 없었다.

한국의 경제가 비약적으로 발전하면서 신흥부자들이 우후죽순처럼 생겨났고 한국 미술 시장도 더불어 성장하고 있었던 것이다. 미술 시장은 경제 상황에 아주 민감하다. K와 인연이 되어 한 팀으로 활발하게 움직이던 1990년대 초 한국의 경제는 대단한 호황을 맞고 있었던 때였다.

내가 한국에서 살던 1960년대는 참으로 가난했다. 1964년에 수출 1억 달러를 넘어섰다고 나라가 떠들썩했다. 그러던 나라가 1천억 달러를 돌파했다.

먹고살기 바쁠 때 미술 시장은 사치였을 것이다. 그러나 선진국의 예를 보듯 경제가 발전하면 미술 시장도 활성화된다. 한국이 경제적으로 성장하면서 눈길도 주지 않던 미술 시장이 크기 시작했다. 그럴 즈음 한국의 아트 딜러 K와 인연이 되었던 것이다. K도 세계 미술 시장 흐름을 읽고 누구보다 발 빠르게 현대미술 쪽으로 진출했던 시기였다.

한국에도 미술관 건립의 붐이 일다

당시 나는 로스앤젤레스에서 MM의 갤러리에 적을 두고 있을 때였지만 한국과 거래는 생각도 못했다. 그때 내가 인식했던 한국의 갤러리는 어릴 때 봤던 인사동 화랑이 전부였었다. 그 화랑들이 고문서나 한국화는 취급하고 있었겠지만, 컨템포러

리 시장은 아예 없거나 미미했었을 것이다. 나만 그런 게 아니라 내가 아는 많은 미국 아트 딜러들도 한국에 관심조차 없었다.

그 생각을 바꿔준 사람이 앞서 말한 K였다. 내가 근무하던 갤러리를 방문한 K는 똑 부러지는 성격에 대화에 가식이 없었다. 미술사에 대해서도 통찰이 깊었고 특히 미니멀리즘에 대한 수준 높은 이해가 돋보였다. 나는 그를 통해 뜨거워지고 있는 한국 미술 시장을 배울 수 있었다.

K는 선진국들이 그런 것처럼 한국도 필연적으로 미술 시장이 커질 것이라고 예측했다. 그때가 한국이 신흥부자들의 탄생과 더불어 사립미술관들이 많이 생겼던 시기였다. 대기업에서도 새로운 미술관 건립계획도 많이 발표하고 있었다.

그러나 문제가 있었다. 당시 한국은 미술관이 구매한 유명한 작품들을 탈세, 혹은 비자금 세탁이라는 색안경을 끼고 보는 경우가 많았다. 나는 그런 이야기를 듣고 이해가 되지 않았다. 미국은 오히려 미술품 구매를 장려하고, 미술품으로 세금을 대체하기까지 하고 있었으니까. 최근에야 한국도 미국처럼 법이 바뀌었다고 들었다. K도 기업가들이 만드는 사립미술관에 대하여 좋은 평가를 내리고 있었다. 나 역시 미국에서 그런 기업가들을 많이 알고 있고 그들의 미술관과 연결도 되어 있다. 그런 부분에서도 K와 나는 의견이 잘 맞았다.

미술관들이 좋은 작품을 한국에 들여와 무료로 대중에게 보여주는 일은 굉장한 선물이라고 생각한다. 세계적으로 유명한 고가의 작품을 한국에서 소장하고 전시하는 건 그만큼 한국 국력이 강해졌다는 말도 된다. 그런 부분을 부정적으로 보는 한국 문화를 나는 이해하지 못했었다.

미국인들은 미술관을 건립한 기업가에게 진심으로 감사한다. LA에 그 대표적인

사례가 있다. 미국 최고의 컬렉터 중 한 명인 엘리 브로드Eli Broad가 바로 한 사람이다. 리투아니아계 유대인이었던 그를 잘 알고 있다. 어느 날 베버리힐스에 있는 그의 집에 초대되어 파티에 참석했었다. 유명하고 비싼 다수의 예술작품을 개인이 지니고 있는 걸 보고 깜짝 놀랐다. 2015년, 억만장자 엘리 브로드는 개인 컬렉션 미술관을 지어 LA시에 기부한다. 더 브로드The Broad 미술관과 그 속의 엄청난 소장품이 그것이다.

다운타운 한복판에 지어진 문화공간으로서의 미술관은 건물부터 문화재급이다. 유명한 작가 소장품을 따진다면 상상을 초월할 자산일 것이다. 그런 미술관 브로드 입장료는 무료이다. 가장 비싼 작품을 만든 팝 아티스트 제프 쿤스Jeff Koons. 그의 작품 〈토끼Rabbit〉도 이 미술관에서 만날 수 있다.

K에게 듣는 건설 중인 삼성의 리움미술관에 대한 이야기도 흥미로웠다. 삼성 창업주 이병철 회장의 컬렉션엔 한국 국보와 보물급이 무려 100개 이상이라는 것도 처음 알았다. 리움미술관에 이미 컬렉션 한 한국의 국보와 보물을 전시할 예정이며, 현대미술관도 만들 것이라 했다. K는 그렇게 한국의 현역 아트 딜러 관점에서 나에게 한국 시장을 공부시켜 주었다.

커지기 시작하는 한국 시장

그때부터 관심 없었던 한국 미술 시장에 대한 정보가 눈에 쏙쏙 들어오기 시작했

다. 사립미술관이 만들어졌거나 생겨나기 시작한다는 건 우리 같은 아트 딜러들에게는 좋은 소식이었다. 이제 본격적으로 커지기 시작하는 한국 시장은 소위 블루오션이라 부를 만했고 또 기회였기 때문이다.

사립미술관 건립 붐은 한국 경제발전에 따라 신흥부자가 많이 생겨난 덕분일 수도 있다. 미술품과 경제는 떼낼 수 없는 부분이니까. 하지만 나는 K의 말처럼 기업가들이 앞을 보는 철학 때문이라고 생각한다. 그들은 우리처럼 미술품을 매매하여 차익을 얻으려는 사람들이 아니기 때문이다.

미국에는 엘리 브로드처럼 슈퍼컬렉터들 숫자가 많다. LA에 있는 유명한 게티 뮤지움처럼 자신들이 만든 미술관을 통해 컬렉션을 공개하는 경우가 대부분이다. 간단한 진리지만 돈처럼 예술품도 죽을 때 가지고 가지 못한다. 그래서 미국에 기부 문화가 발달된 건지 몰라도 미국 전역에 부자들이 세운 미술관 재단이 무수히 많고 또 생겨나는 중이다. 경제적으로 성장한 한국에도 재벌들이 만든 현대미술관들이 많이 생겨났다. 미술계에 종사하는 입장에서 그런 뉴스는 정말 고마운 일이다.

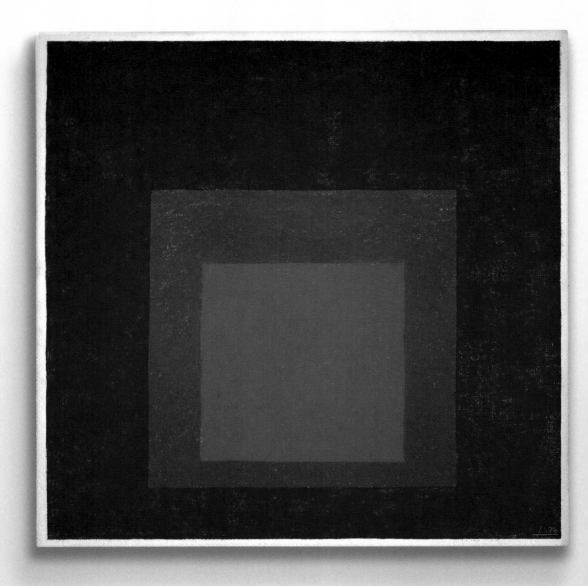

Josef Albers, Study for Homage to the Square, 1974
Oil on masonite
© The Josef and Anni Albers Foundation / VG Bild-Kunst, Bonn - SACK, Seoul, 2024

미국에서 본 한국의 아트 마켓의 현재와 미래

알면 알수록 매력적인 한국 미술 시장

한국의 예술시장은 점점 뜨거워지고 있었다. 그 덕분에 나는 자주 한국을 방문하기 시작했다. 그때마다 당연히 한국의 대표적 미술관을 찾았다. 그중에는 우리 팀이 납품한 작품을 소장한 미술관이 상당수 있었다.

알다시피 삼성미술관 리움을 세운 삼성그룹 이건희 회장은 대단한 슈퍼컬렉터였다. 성보문화재단을 통해 호림미술관을 세운 윤장섭 성보문화재단 이사장도 중요한 분이다. 지금은 고인이 되셨지만 '뮤지엄 산'을 만들었던 한솔그룹 이인희 고문도 가까이 모셨던 분이다.

신세계백화점은 본점 본관 6층에 트리니티 가든의 조각공원을 만들었다. 대림미술관과 김영호 일신방직 회장 여의도 사옥도 찾았다. 미국의 파트너 MM과 경주의 선재미술관도 들렀다. 지금은 SK그룹이지만 그 당시에는 선경그룹이었던 워커힐미술관도 들렀다.

슈퍼컬렉터들은 모두 자신들의 방법으로 대중에게 컬렉션을 공개하고 있었다.

대기업 오너들이 '현대미술관회'를 만들어 미술공부를 했다는 말이 인상적이었다.

그 회원들 중 미술관을 운영하는 분들이 많은 이유를 알았다. 이분들이 사재를 털어 미술관을 개관하고 국내외 유명 작가들의 작품을 구매했다. 미술 관련 전문가들로 하여금 다양한 기획과 전시회를 열어 대중에게 봉사했다. 이분들이 한국 미술계의 위상을 높이는 데 결정적으로 기여를 하고 있었다. 이들이 아니라면 누가 사재를 털어 미술 교육 프로그램과 신인 작가 발굴을 할 수 있을까? 누가 그 방대한 미술관 운영자금을 충당할 수 있을까? 슈퍼컬렉터들은 미술품을 꾸준히 구입하지만 단한 점도 팔지 않는다. 그들에게 그림은 재테크 수단이 아니라 예술에 대한 애정이기 때문이다.

특히 리움박물관은 명실상부한 한국 최고 미술관 가운데 하나로 꼽는다. '현대미술관회' 회장도 역임한 그분의 미술에 대한 애정은 누구나 알고 있다. 리움은 미국에서도 알아주는 유명세를 타고 있는 미술관이다. 리움의 개관은 서울을 국제적 문화도시로 불리게 만드는 데 크게 일조했다. 예술가에게는 작품을 알릴 기회를 주고관람객에게는 문화적 욕구를 충족할 기회를 주는 미술관. 미국 세계적 미술잡지《아트뉴스》는 리움과 관장을 역임한 홍라희 여사를 높이 평가하는 기사를 많이 다루고 있다.

'자주 보면 알게 되고, 알면 사랑한다'는 말이 있다. 한국에 대하여 공부하고, 거래를 하며 미처 알지 못했던 부분도 눈에 띄었다. 한국 미술계는 세계 시장에 빨리 접근하고 있었다.

세계적인 아트페어가 서울로 온다

스위스에서 시작한 아트 바젤Art Basel을 세계 최고의 아트페어라고 첫손으로 꼽는 사람이 많다. 나 역시 그 말에 동의한다. UBS는 아트 바젤 최대 후원사 이니셜이다. UBS는 스위스의 복합 금융기업으로 유럽 최대 규모를 자랑한다. UBS는 매해 '부자보고서'를 발간한다. 미술 시장과 연관된 많은 정보를 담고 있는 보고서라 나는 꼭 챙겨 보고 있다.

UBS의 임원인 존 매튜John Mathews는 경제성장과 미술 시장의 크기는 함께한다고 말한다. 아트 바젤 후원사답게 그 보고서에는 세계 슈퍼리치에 대한 분석도 있다. UBS는 억만장자의 수를 대략 1,500명 정도로 집계한다. 거기에는 놀랍게도 아시아 컬렉터들이 미국인 숫자보다 앞선다는 통계도 보인다.

억만장자 슈퍼컬렉터들 자산 총액 중에 무려 10%가 미술과 관련되어 있다고 밝힌다. 무려 그 많은 재산의 10%가 예술품이라니 정말 놀라운 사실이었다. 그러나 내 주변을 살펴보니 그 통계에 고개가 끄덕여진다. 한국에 대한 재미있는 보고서를 발견했다. 래리스 리스트Larry's List가 조사한 〈사립미술관보고서〉였다. 그 보고서는 세계 주요 도시 중, 서울이 볼 만한 현대 미술관이 가장 많은 곳이라고 쓰고 있다. 현재 한국은 2000년 이후 무려 45개 사립미술관이 설립돼 미국의 43개를 눌렀다. 미술관의 규모와 질도 상당하여 꼭 찾아봐야 할 미술관이 13곳으로 9개의 베를린과 베이징을 눌렀다.

물론 평가 방법에 따라 관점이 다를 수도 있다. 하지만 세계적인 매거진의 통계에 한국이 자주 언급되는 게 나로서는 놀라운 일이었다. 지금은 모든 면에서 세계인들 입에 오르내리는 한국이지만 당시엔 미술 관련 기사는 없었다. 그런데 한국이 미

술 부분까지 확장되고 있는 것이다.

프리즈 Frieze
2003년 영국 런던에서 시작된 현대미술 아트페어이다. 세계 3대 아트페어로 꼽히며 '미술계의 올림픽'으로도 불린다. 매년 런던, 뉴욕, 베를린, 멕시코시티, 홍콩에서 개최되는데, 2022년에는 서울에서도 개최되었다. 프리즈는 현대미술의 다양한 장르를 아우르는 작품을 선보인다. 특히 프리즈 프라이즈를 통해 신진 작가를 선정하고, 다양한 지원을 제공하고 있다.

2022년 한국 미술 시장이 1조 시대를 열었다는 기사도 찾아 읽었다. 그해 9월에 열렸던 **프리즈**Frieze 서울 덕분일 것이다. 규모면에서 글로벌 경쟁력을 갖춘 아트페어가 아트 바젤과 쌍벽을 이루는 프리즈이다. 손꼽히는 아트페어 중 하나인 프리즈가 한국과 5년 계약을 했다. 프리즈가 도쿄나 싱가포르를 외면하고 한국을 아시아 미술 시장 거점으로 선택한 것은 의미가 있다. 한국 시장의 볼륨을 인정했다는 뜻이다.

바젤이나 프리즈처럼 인지도가 있는 아트페어는 콧대가 아주 높다. 그런 대규모 아트페어가 열리면 외국 컬렉터와 관광객들이 몰려든다. 중국과 미국의 갈등에 따라 정세가 불안한 홍콩, 잦은 지진과 불황 탓에 힘들어하는 일본. 이런 상황에서 한국의 약진은 홍콩을 넘어 아시아 최고 미술 시장으로 올라설 수도 있는 희망이 보인다.

세계 아트 시장의 전문가들도 성장 잠재력이 큰 시장으로 한국을 유심히 살펴보고 있다. 세계가 미술 시장에 주목하며 여러 통계를 꼼꼼하게 기록하는 그 이유가 무엇일까? 간단히 말해 돈이 되기 때문이다. 바로 투자수익이다.

미술품에 대한 투자는 상당한 수익률을 보인다. 그런 통계는 많다. 씨티은행의 2021 미술 시장 보고서에서는 1985년부터 2020년까지 15년 장기 투자자산을 비교한다. 미술품 투자가 사모펀드 다음으로 가장 높은 11.5%의 수익을 냈다. 사모펀드가 다 그런 건 아니지만 그다음이 미술 투자라는 건 놀라운 일이다. 특히 미술품은

주식이나 채권에 비해 정치나 경제 지표에 덜 민감하다.

그런 점에서 선진국으로 진입한 한국도 이제 미술품은 매력적인 대체투자 자산으로 생각하고 있다고 보인다. 한국에서도 일반 대중이 미술 시장에 눈길을 주기 시작했고, 대중과 미술품과의 거리감도 확 좁아졌다. 예술품에 대한 한국인의 시각이 점진적으로 발전해왔고, 드디어 꽃피기 시작했다는 걸 알 수 있다.

한국인들이 투자를 떠나 미술에 대한 관심에 불을 붙게 한 사건이 있었다. 삼성의 수장고에서 공공 미술관으로 기증한 '이건희 컬렉션'이다. 기증품 숫자가 총 2만 3,000여 점. 어림잡아 시가 10조 원이라는 역대급 기증이었다. 미술에 관심이 없던 국민들도 연일 계속되는 기사에 흥미가 생기기 시작했을 것이다. 국립중앙박물관, 국립현대미술관, 대구미술관, 광주시립미술관 등 전국의 공공 미술관에서, 이건희 특별전이 잇달아 열렸다.

대중의 호기심 어린 발걸음이 몰려들기 시작한 것이다. 나는 이런 여러 호재들이 시너지 효과를 주어 한국의 미술 시장이 달아오른 것이라 생각한다. 정말 바람직한 일이다. 이런 미술에 대한 관심은 인플루언서의 활동에서도 엿보이고 있다. 세계 젊은이들의 우상으로 떠오른 아이돌그룹 BTS의 RM도 미술에 적극적이다. RM이 전시 관람을 위해 해외까지 날아가고 직접 작품을 설명하는 모습의 영상도 봤다.

한국은 그렇게 사회 전반적으로 예술 시장에 대한 이해도가 높아지고 있다. 소득수준이 높아지며 질 좋은 미술작품 구매에 관심을 갖게 된 것이 현재의 한국이라고 생각한다. 예술을 사랑하고 투자하는 데는 국경이 없다. 다방면에서 일어나는 '한류'

가 한국뿐 아니라 세계 미술계에서도 일어나야 한다고 생각한다.

이제 대중도 관심을 갖는 미술 시장

이제 므누친처럼 세계지도 속에서 한국이 어디에 위치해 있나 힘들여 찾는 시대가 아니다. 지금 한국의 국격은 그 어느 때보다 높아졌고, 예전과 매우 다른 상황으로 나아가고 있다. 국제적 아트페어 프리즈가 서울로 찾아왔고, 세계의 슈퍼컬렉터와 메가 갤러리들이 자기 발로 걸어 들어왔다. 콧대 높은 개고시안 갤러리가 다시 참여한 2023년 프리즈 서울 아트페어를 유심히 지켜보았다. 프리즈 서울 아트페어는 자가용 비행기를 타고 날아 온 슈퍼컬렉터들만 있는 게 아니다. 자기 발로 걸어 들어온 컬렉터들은 자신들에게 생소한 한국 아티스트의 작품을 만날 기회를 갖는다.

아주 바람직한 방향이다. 그런 국제적 아트페어는 한국 작가들이 세계 시장에서 인정받을 수 있는 기회의 문도 되니까. 수요는 많고 공급은 한정된 미술품. 그런 희소성은 시간이 흐를수록 더 높은 투자가치를 지니게 된다. 돈 냄새를 가장 잘 맡는 사람들이 미술에 투자한다는 속설은 미래를 보는 능력이라고 할 수 있다.

아트 딜러나 컬렉터의 영향력은 미술 시장에서 점점 더 커지고 있다. 이미 그들은 미술관은 물론 미술계의 흐름을 바꿔놓을 정도로 힘이 막강하다. 세계 부자 리포트에 따르면 초고소득자는 1,300만 8,000여 명에 이른다고 주장한다. 부자들의 마지막 투자처라는 아트 마켓. 컬렉터들이 끊임없이 만들어지고 있다. 그 컬렉터들이 미술 시장으로 유입될 가능성이 무한하다는 주장은 설득력이 있는 말이다.

강원도 원주 뮤지엄 산의 매력

건축과 예술과 자연이 하나로 어우러진 뮤지엄 산

누구에게나 시간이 지날수록 선명해지는 추억들이 있을 것이다. 나에게도 그런 기억이 있다. 한솔 그룹 이인희 고문과 함께했던 미술기행이 그것이다. 뉴욕 5번가에 밀집한 갤러리 순례, 미술관 순례, 베니스의 비엔날레 등을 그분을 모시고 다녔다. 이 고문은 이미 가고 없지만 난 그분과 함께했던 따뜻하고 즐거웠던 미술기행을 잊지 못한다. 원주 오크밸리 리조트에 자리한 뮤지엄 산Museum SAN은 정말 아름다운 미술관이다.

강원도 원주시 인근에 위치한 오크밸리 리조트는 이 고문이 1998년에 개장한 곳이다. 36홀 규모의 골프장과 스키장, 워터파크, 호텔, 콘도미니엄, 레스토랑, 쇼핑몰, 엔터테인먼트 시설 등을 갖추고 있는 대단한 리조트였다. 이 고문이 살아 계실 때 내게 들려준 말을 기억한다.

"내가 살면서 경영의 기쁨을 느낀 적이 세 번 있다. 선친께서 세웠던 서울 신라호텔 경영을 맡았을 때가 첫 번째다. 두 번째는 내 생각을 투영시켜 제주 신라호텔을 만들었을

때가 그것이다. 마지막 세 번째가 제일 기뻤는데 지금 당신이 보고 있는 오크밸리 리조트를 만들었을 때다."

오크밸리 리조트를 건설했을 때가 제일 기뻤다는 말을 나는 금방 이해했다. 이곳에 뮤지엄 산이 있었으니까. 뮤지엄 '산'에서 산SAN이라는 이름은 한글이 아니다. 그렇다고 영어로 마운틴도 아니다. 공간Space, 예술Art, 자연Nature의 영문 첫 글자를 따 만든 것이었다. 건축과 예술과 자연이 하나로 어우러졌다는 걸 나타내는 멋진 이름이었다. 이 뮤지엄에도 우리 팀이 땀 흘린 작품이 많이 전시되어 있다.

이인희 고문을 만날 때마다 늘 따라다녔던 궁금증이 하나 있었다. 이인희 이름 뒤에 붙어야 할 대표나 회장이라는 직함 대신 '고문'이라는 호칭이 그것이다. 회장이라고 부르지 말고 고문으로 불러달라는 이유는 무엇 때문일까? 전주제지를 경영할 때도 호텔신라를 운영할 때도 그녀는 어김없이 고문이라는 이름으로 불렸다. 자녀들도 '고문님'으로 부른다는 말을 듣고는 정말 놀랐었다. 하기야 우리도 함께 미술기행을 할 때도 고문님이라고 불렀으니까.

당신은 그것에 대하여 설명해주지는 않았지만, 어느 날 나는 그 이유를 스스로 해석했다. 고문이란 직함은 세상의 어머니들을 닮았다. 어머니처럼 고문이라는 직책은 자신을 잘 드러내지 않는다. 회사에서도 그늘처럼 드러나지 않는 직책이 고문일 것이다. 말없이 묵묵히 뒤를 봐주는 어머니. 아마 그런 이유에서 회장이라는 직함보다 고문으로 불리기를 원했다고 생각한다. 경상도 의령 출신답게 걸걸하면서도 가식 없는 품새는 정말 어머니 혹은 큰언니를 닮았다. 한국 사회에서 장남과 장녀는, 아버지와 어머니 역할을 대신하는 숙명을 가지고 태어난다. 삼성가의 장녀로서 이

인희 고문이 그런 분이었다.

한국 1호 여성 슈퍼컬렉터 이인희 고문

이인희 고문은 삼성가에서 분리 독립하면서 예술품 수집을 본격적으로 시작한다. 나는 이 고문이 명실상부한 한국 1호 여성 슈퍼컬렉터였다고 생각한다. 그녀는 1970년대부터 예술 작품 컬렉션에 나섰다. 2019년 돌아가시기까지 40년을 훌쩍 넘겨 슈퍼컬렉터로서 살았고, 그 유산이 지금 원주 뮤지엄 산이 된 것이다.

이병철 선대회장의 폭넓은 예술품 수집과 애정은 모두 잘 알고 있다. 그 영향으로 대를 이어 삼성가 형제들 모두가 슈퍼컬렉터가 되었을 거라 생각한다. 그런 노력이 모여 한국정부에 기증한 놀라운 '이건희 컬렉션'이 된 것이다. 그런 컬렉션 덕분에 리움과 호암미술관이 소장한 명품들을 우리가 만날 수 있다. 그런 면에서 선대회장의 예술 사랑을 곁에서 지켜보며 배우고 계승한 삼성가의 전통은 고마운 일이라 할 수 있다.

이병철 회장은 이인희 고문을 끔찍하게 챙겼다고 했다. 국내외 주요 인사들과 의전 때문에 부부 동반으로 만날 때. 어머니를 대신하여 이 고문이 행사에 나섰다. 어머니가 고령이었고 공식적 자리에 잘 나서지 않았다. 이화여대를 다녔던 이인희 고문이 공식적으로 어머니 자리를 메꾼 것이다. 아버지는 큰딸에게 퍼스트레이디First Lady 역할을 맡겼다. 선대회장은 생전에 "아들이었으면 을매나 좋겠노."라는 말을 이

인희 고문에게 자주 했었다고 한다. 그런 에피소드는 이 고문이 이탈리아 베니스 비엔날레 미술기행 때 직접 말해주어 알게 된 것이다.

뮤지엄 '산'은 오크밸리의 골프 빌리지 안쪽 깊숙한 곳에 위치해 있다. 미술관으로 들어가기까지는 보도를 걸어야 한다. 걷는 길 자체가 예술작품 속으로 녹아 들어가는 느낌이 들 것이고 길 양옆으로는 워터가든이 조성돼 있었다. 워터가든이라는 이름처럼 박물관 건물이 물 위에 떠 있는 듯 보인다. 잔잔한 수면은 거울처럼 청정한 강원도의 하늘과 푸른 숲을 고스란히 담고 있었다. 이어서 하얀 자작나무 오솔길을 지나자 갑자기 드넓게 펼쳐진 넓은 꽃밭이 나타난다. 분홍빛 패랭이꽃이 융단처럼 심어진 넓은 플라워가든이다.

숨 막히게 아름다운 붉은 꽃밭에 15m 크기의 미국 조각가 마크 디 수베르Mark di Suvero의 작품이 반기듯 서 있다. 붉은색의 팔을 치켜든 사람 모양의 형상은 움직이고 있다. 바람에 따라 양팔을 활짝 폈다가 접히는, 이런 걸 키네틱 조각Kinetic sculpture으로 부른다. 보는 관점에 따라 다르겠지만 방문객들을 환영한다는 손짓으로도 보일 것이다.

안도 다다오에게 세계에 없는 미술관 설계를 의뢰하다

짧은 오솔길이 끝나면 자연석 성곽이 시야를 가리고 아직 미술관은 본관이 보이지 않는다. 그 성곽을 지나야 비로소 물 위에 뜬 그림자처럼 단아한 콘크리트 미술관이 제 모습을 드러낼 것이다. 이 뮤지엄은 일본의 세계적인 건축가 안도 다다오가

만든 작품이다. 특유의 맨살이 보이는 콘크리트 건물은 그만의 특색이다.

안도 다다오는 최근 어느 인터뷰에서 이인희 고문과의 일화를 전했다. 20년쯤 전이 고문이 찾아와 미술관을 지어달라고 했는데, 당시는 별 감흥이 없었다고 했다. 미술관 후보지가 강원도 원주의 산등성이었고, 서울에서도 두 시간 이상 걸리는 산골이었기에 큰 관심을 두지 않았다고. 그런 안도 다다오에게 이인희 고문이 정색으로 말했다. "아시아에, 아니 세계에 없는 미술관을 만들어달라. 그러면 사람들이 찾아오지 않겠느냐?" 안도 다다오는 그 말을 기억해냈고, 이 고문의 그때 "그 말이 맞았다." 고 회고했다. 지금은 연 20만 명이 찾고 있으니 계속 성장해 나갈 게 분명하다고 안도 다다오는 말한다.

차가운 노출 콘크리트지만 안도 다다오가 만들면 편안하고 따뜻한 분위기를 빚어내는 건축물이 된다. 뮤지엄 본관은 네 개의 윙wing 구조물이 사각, 삼각, 원형의 공간들로 연결되어 있다. 이런 설계는 땅과 하늘을 사람에게 연결한다는 안도 다다오의 의도가 담겼다고 했다. 미술관은 크게 종이 박물관과 청조 갤러리로 나뉜다. 청조 갤러리는 건물 분위기부터 다르다. 갤러리에는 근·현대 회화가 전시되고 있었다. 여기서 한국이 자랑하는 이중섭, 박수근, 김환기 같은 대표 작가들의 작품을 만나볼 수 있다.

이 고문이 생전 컬렉팅한 예술품은 실로 방대하다. 한국 미술, 서양 미술, 현대 미술, 설치 미술, 조각 등 다양한 장르를 아우르고 있다. 특히 이곳에서 백남준의 〈커뮤니케이션 타워〉라는 작품을 만날 수 있어 반갑다. 백남준은 가고 없지만 작품 앞에 서면 지금도 살아 소통하는 예술가의 혼을 만나는 느낌이 들었다. 2015년 미국을 대

표하는 개고시안 갤러리는, 이미 사망한 백남준의 후견인과 전속계약을 맺었다. 이 인희 고문의 손때가 묻어 있는 청조 갤러리에서 백남준 생각에 잠긴다. 백남준은 이 인희 고문과 각별한 인연이 있던 작가였다.

백남준은 '비디오 아트의 창시자'인 동시에 과학에도 밝았다. 일찍이 로봇기술에 도 눈을 뜬 예술가였다. 백남준은 작품명 〈로봇 K-567〉을 1995년 서울에서 열린 개 인전에서 선보였다. 로봇이 두 발로 서서 움직이며 걷는 작품이었다. 전시회가 끝나 자 백남준은 로봇을 전시장 앞 청담동 대로에서 차로 치어 죽인다. 최초의 로봇교통 사고였다. 백남준은 퍼포먼스 교통사고로 고철이 되어버린 작품에 다시 이름을 붙 인다. '차에 치여 죽은 로봇'이라고. 그 작품을 이인희 고문이 사들인다. 백남준에게 이 고문은 든든한 후견자였다. 이 고문은 뮤지엄 산을 개관하며 청조 갤러리에 백남 준 방을 따로 마련했다. 〈커뮤니케이션 탑〉과 〈위성나무〉를 전시하고 있는 인연의 방이 바로 그곳이다.

자연과 어우러진 미술관 산책은 즐거운 일이다. 동선은 경주의 대능원을 연상시 키는 9개의 스톤마운드가 놓인 스톤가든으로 이어진다. 그곳에 설치된 조지 시걸의 작품 〈두 벤치 위의 연인〉이 반긴다. 내 생각에 미술관의 하이라이트는 제임스 터렐 James Turrell관이다.

터렐은 미국 캘리포니아 주 로스앤젤레스에서 태어난 유명한 작가였다. 라이트 아트Light Art의 선구자로 불리는 터렐을 나는 잘 알고 있다. 같은 로스앤젤레스에 살 고 작품전시회에서 자주 만났던 사이였다. 터렐이 이곳에 작품을 설치하러 왔다가 주변 자연경관에 홀딱 반했다는 말을 미국에서 들었다. 그의 작품 속에 잠기다 보면

차분한 사색이 찾아오는 느낌을 가질 수 있다.

수려한 주변 자연에 녹아들어 자연이 된 뮤지엄 산. 이인희 고문은 생전에 청조淸
照라는 호를 사용했다. 미술관은 그 호를 따서 지은 이름이다. 노령임에도 휠체어를
타고서 자주 찾았다는 뮤지엄 산. 한 점 한 점 평생 모은 작품을 아낌없이 기증한 그
사랑이 보이는 듯했다.

2019년, 이인희 고문은 91세를 끝으로 운명을 달리했다. 장례식장에 걸렸던 '청
조 이인희, 늘 푸른 꽃이 되다'라는 추모 현수막의 글. 정말 그분의 심성을 잘 표현했
던 문구였다. 강원도 원주시 지정면의 해발 275m의 높지 않은 산에 깃든 뮤지엄 산.
이인희 고문은 평생 수집한 작품으로, 한국에서도 손꼽히는 규모의 뮤지엄 산을 만
들었다. 우러러보는 감동의 '산'을 만들어 우리에게 남기고 떠난 분이 바로 산을 닮
은 이인희 고문이었다.

세계로 뻗어나가는 구겐하임 미술관을 가다

우여곡절 구겐하임 미술관 입장기

1990년대 초반쯤이었다. 미국 뉴욕을 방문한 이인희 고문이 갑자기 구겐하임 미술관을 보고 싶어 했다. 당시 이인희 고문 일행은 모두 5명. 컨템포러리 아트의 성지 현대미술관MoMA이나 휘트니 미술관보다 구겐하임 미술관이 앞선다고 그리 가자는 말이었다.

구겐하임 미술관은 뉴욕 센트럴파크 인근에 위치한 뉴욕의 랜드마크로 불린다. 바깥에서 보면 꼭 하얀 달팽이 껍데기를 닮았지만 내부 둥근 회랑 자체가 전시장이다. 구겐하임 미술관의 소장품도 소중하지만 미술관 건축물 그 자체가 세계문화유산에 등재됐다는 사실이 더 놀랍다. 뉴욕에서도 소문난 랜드마크라 그런지 구겐하임 미술관은 언제나 관람객으로 붐빈다.

갑작스러운 구겐하임 미술관 방문 요청에 예약 없이 방문했을 때의 끔찍한 긴 대기줄이 먼저 떠올랐다. 나는 구겐하임 미술관 관장에게 전화를 걸었다. 토머스 크렌스Thomas Krens가 당시 구겐하임 미술관 관장이었다. 크렌스 관장은 아시아 현대미

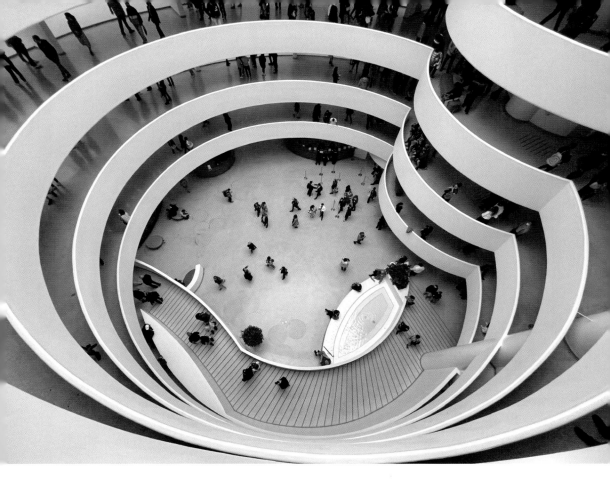

구겐하임 미술관

술과 젊은 작가 발굴에 높은 관심을 보이는 큐레이터였다. 그는 1988년 부임 이래 작품 수집과 전시에 치중하던 미술관에 과감히 '비즈니스' 개념을 도입해 성공했다는 평가를 받고 있었다.

크렌스 관장과는 뉴욕의 갤러리스트의 소개로 아트페어에서 인사를 나누었고 그 후로도 몇 번 만났다. 그렇다고 대단히 친한 상황은 아니었다. 그때 뉴욕을 찾은 이인희 고문이 60대 후반인가 되었다. 젊은이도 아닌데 그 긴 줄을 서서 기다린다는 건 대단한 고역이 될 것이었다.

크렌스 관장에게 전화를 몇 번인가 했는데, 받지 않고 계속 녹음으로 넘어가기만 했다. 할 수 없어 마지막으로 녹음을 남겼다. 한국에서 온 슈퍼컬렉터와 함께 내일 방문할 텐데 혹시 만날 수 있는가? 그리고 입장권 때문에 줄을 서지 않게 편의를 봐달라는 부탁이었다. 그러나 크렌스 관장에게서 연락이 없었다.

이튿날 구겐하임 미술관에 도착했다. 오전 11시 미술관 오픈에 맞춰 일찍 도착했는데도 매표소 앞에는 이미 아득한 긴 줄이 형성되어 있었다. 우리도 그 줄 뒤에 섰다. 아무리 생각해도 두 시간 이상은 되어야 입장 차례가 될 것 같았다. 나는 줄에서 벗어나 입장권을 팔고 있는 매표소로 갔다. 사무실의 유리문을 두드려 직원을 부르니 덩치가 큰 백인이 문을 열고 밖으로 나왔다. 나는 토머스 크렌스 미술관 관장을 잘 알고 있으며 오늘 찾아온다고 이미 말이 되어 있다. 그런데 웬일인지 전화연결이 안 되니 관장에게 연락해주었으면 좋겠다고 전했다.

창문으로 사무실 직원이 전화기를 이리저리 돌리는 모습이 보였다. 잠시 후 나온 직원이 지금 외출 중인지 연결이 되지 않는다고 했다. 그렇다면 우선 입장시켜달라. 그림 감상을 하며 기다리다가 크렌스 관장 오면 만나겠다고 하자 잠시 생각하던 백인이 고개를 끄덕이더니 우리를 데리고 미술관으로 입장했다. 한두 시간 줄을 설 각오를 했던 일행이 그때야 안도의 눈빛이 되었다.

나는 몇 번 왔지만 일행은 이번이 처음 방문이었다. 실내에 들어서 달팽이 모양

의 전시장에 모두 놀라는 눈치였다. 뉴욕의 랜드마크로 불릴 만큼 멋진 구겐하임 미술관은 외관도 수려하지만 실내도 우아하고 아름답다. 자연광이 쏟아지는 중앙의 채광창을 정점으로 나선형 구조의 경사로가 둥글게 이어진다. 대부분의 미술관은 거의 사각형의 구조였다.

직선의 벽면에 그림을 전시했던 그런 공간을 거부한 구겐하임 미술관은 그 당시 미술계에서 파격으로 불렸다. 디렉터나 전시기획자들에게 작품을 전시하기 위해 힘들게 걸어야 하는 곡선은 불편할 것이다. 그러나 계단이 없는 나선형 구조 덕에 관람객은 동선이 간단하다. 경사 회랑만 쭉 따라가면 꼭대기에 도달하며 그사이 그림을 감상하면 되기 때문이다. 이 독특한 디자인은 누구의 작품일까? 프랭크 로이드 라이트Frank Lloyd Wright 건축가였다. 구겐하임 미술관은 관람객이 가장 쉽고 편안하게 볼 수 있어야 한다는 건축가의 신념에서 이런 디자인이 나온 것이다.

미술관의 상설전시회에선 칸딘스키, 모딜리아니, 세잔, 고흐, 샤갈, 피카소, 드가, 마네, 고갱 등 거장들의 작품을 만날 수 있다. 특히 이 미술관은 칸딘스키의 작품들을 세계에서 가장 많이 보유하고 있다. 이런저런 설명을 하며 우리가 그림 감상에 빠져 있을 때였다. 아까 우리를 입장시켜 주었던 직원이 헐레벌떡 찾아왔다. 크렌스 관장에게 연락이 되어 전후 상황을 보고하니 그런 사실이 없다고 말했단다. 얼굴이 사색이 된 그 직원에게 나는 그러면 관장에게 우리를 데려다달라고 요구했다.

직원과 함께 찾아간 관장은 처음엔 나를 알아보지 못했다. 소더비의 디렉터 '실비아'로부터 소개받았던 상황을 설명하니, 그때야 기억을 떠올린다. 워낙 바빠 그랬겠지만 반가운 반응은 아니었다.

비지니스맨 관장의 관심을 받다

크렌스 관장은 구겐하임 미술관에 일대 혁신을 불어넣은 인물이다. 입장객 수를 압도적으로 늘린 실적으로 미술계에서 '비즈니스맨'으로 평가받는 인물이었다. 그리고 크렌스 관장은 한국도 다녀온 우호적인 인사였다. 호암갤러리에서 구겐하임 미술관 걸작전을 개최했기 때문에 한국을 방문했었다.

호암은 삼성 이병철 회장의 아호이고, 이인희 고문이 호암의 장녀라고 소개하니 그때야 깜짝 놀란다. 그리고 서둘러 자리를 마련했다. 이 고문도 컬렉터로서 한솔그룹에서 갤러리 '청조'를 운영하고 있다는 말을 듣더니 고개를 끄덕인다. 지금 건설 중인 오크밸리 리조트에 뮤지엄을 만들 것이고, 전시할 작품 구입 때문에 뉴욕에 온 것이라고 밝혔다.

크렌스 관장과 우리는 미술에 대한 공통의 화제가 있음으로 많은 대화를 나누었다. 구겐하임 미술관은 크렌스 관장의 주도로 세계를 상대로 마케팅을 가장 적극적으로 벌이고 있었다. 왜 그가 비즈니스맨이라 불리는지 알 것 같았다. 물론 좋은 의미에서의 호칭이다. 미국 내에서는 라스베이거스에 분관을 설립했고, 스페인의 빌바오, 이탈리아의 베네치아, 독일의 베를린에 분관을 설립하여 유럽 진출에도 성공했다. 중동 아부다비의 사디야트 문화지구에는 이미 분관 공사가 한창 진행 중이었다.

크렌스 관장은 빌바오Bilbao 구겐하임이 그 성공의 신호탄을 쏘아 올렸다고 말했다. 나도 미국인 동료 MM과 빌바오 구겐하임 오픈식에 참가했었다. 한국 여성은 내가 유일했기에 많은 사람들에게 주목을 받았던 기억이다. 흥미로운 대화였다. 빌바오 구겐하임은 이야기를 대충 알고 있었으나 그 정도로 성공한 사례인지 몰랐던 것

이다.

스페인 북쪽 바스크 지방의 중심도시 빌바오는 한때 철강과 조선 산업으로 유명한 곳이다. 하지만 산업구조의 변화로 몰락의 길을 걷는다. 한국과 중국의 세찬 도전으로 도시를 지탱하던 철강과 조선업이 완전히 몰락해버렸다. 시민들이 떠났고 남은 건 산업폐기물로 오염된 환경뿐이었다. 그런데 20세기 후반 이곳에 기적이 발생한다. 이제 연간 100만 명이 넘는 관광객이 몰려들며 지역경제가 활성화되기 시작한 것이다. 망했던 도시가 재탄생하는 경우를 일컫는 빌바오 효과Bilbao Effect라는 신조어도 생겼다. 빌바오 시의 부활의 비법은 무엇이었을까?

크렌스 관장은 자신들의 구겐하임 미술관이 빌바오에 분점을 냄으로써 도시재생의 기적에 일조했다고 말한다. 물론 이 말은 구겐하임 측을 대변한 홍보성 발언일 수도 있다. 게다가 일본의 도쿄를 포함한 전 세계의 많은 도시들이 분관 건립 계획을 신청했지만 모두 거절했음을 강조했다. 그만큼 구겐하임의 브랜드 가치가 높음을 간접적으로 암시하는 것이다.

한국 역시 구겐하임 분관 건립에 매우 적극적으로 나서고 있는 건 사실이다. 부산과 광주는 이미 수년 전에 구겐하임 미술관 분관 유치단을 구성했다. 이 경쟁에 경기도, 대구, 인천을 포함한 대부분의 대도시들이 구겐하임 분관 유치에 뛰어들었다. 크렌스 관장의 말에 이 고문의 눈이 커졌다. 청조 갤러리를 확장시킬 계획이 있는 이 고문에게는 소중한 시간이 되었을 게 분명했다. 한국에서 또 만나자는 말을 끝으로 우리는 크렌스 관장 방을 나섰다. 돌아오는 차 안에서 이 고문은 미술관 운영에 관한 대화가 그림 감상보다 좋았다고 말했다.

비엔날레의 시조, 베니스에 가다

며칠 후 이인희 고문과 이탈리아로 떠났다. 베니스에서 비엔날레가 열리고 있었기 때문이다. 그때 함께 베니스를 갔었던 추억도 내 기억 속에 간직되어 있다. 장난감처럼 유유히 운하를 항해하는 곤돌라와 리알토 다리Rialto Bridge. 좁은 골목과 집들과 광장의 사람들. 이탈리아어로 비엔날레는 '2년에 한 번'이라는 뜻이다. 따라서 세상 모든 비엔날레는 2년마다 열리는 대규모 예술 전시회를 말하고 있다. 한국에서도 1995년에 처음으로 광주광역시에서 비엔날레가 시작되었다. 베니스 비엔날레는 수상도시 베니스만큼 미술계에서는 유명하다. 1895년 시작된 베니스 비엔날레는 세계 최초로 세상 모든 비엔날레의 시조가 되고 있으니까.

여기서 우리는 또 백남준과 만난다. 1993년 그해 베니스 비엔날레에서 백남준은 한국 최초로 황금사자상을 거머쥔다. 아쉽게도 독일관 공동 대표로 수상했지만 이것은 대단한 쾌거였고 한국의 톱뉴스가 되었다. 백남준 마니아였던 이 고문도 그 소식에 뛸 듯이 기뻐했다.

우리가 베니스 비엔날레를 돌아본 이유는 세계의 최신 미술의 흐름을 보고 느끼고 싶어서였다. 다리가 아프도록 전시장을 돌며 작품을 감상하는 것도 체력이 있어야 한다. 당시 나는 40대였으므로 그런대로 견딜 만하지만 60대 후반인 이 고문에게는 힘든 여정이었을 것이다. 종일 걷고 호텔로 돌아오면 휴식을 한 후 맛있는 식당을 찾아 나섰다. 그림을 구매하러 온 게 아니니 뉴욕처럼 긴장할 일이 없었다.

저녁 시간은 한가한 담소로 이어졌다. 이인희 고문은 신혼시절 이야기를 재미있게 들려줬다. 남편은 전 고려병원 이사장. 이화여대 3학년 때 결혼을 했는데 그 당시

엔 유부녀는 학생이 될 수 없다는 학칙이 있었다고 했다. 미국적 사고방식으로는 도저히 이해가 되지 않는 말이었다. 물론 지금은 그런 이상한 학칙은 폐지되었다고 했다. 악법인 학칙 폐지에 무려 116년이 걸렸다는 말도 신기했다.

깨가 쏟아질 신혼 때였지만 시도 때도 없이 이병철 회장의 호출이 있었다고 한다. 어머니 대신 퍼스트레이디 역할을 할 수밖에 없었다는 말이다. 신혼 때였는데 화도 날 만했겠다고 물었더니, 이병철 회장의 딸 사랑을 잘 알기에 전혀 그런 생각이 들지 않았다고 웃었다.

비엔나에서의 낭만적인 예술기행은 지금도 선연히 떠오르는 따뜻한 추억이다. 인간의 삶에서 가장 중요한 부분이 무엇일까? 아마도 사람이 아닌가 싶다. 이인희 고문과의 미술여행은 사람을 왜 중하게 여겨야 하는지 교육처럼 배운 시간이었다. 수십 년이 지나도 똑같은 감정이 드는 사람들. 그건 서로 잘 맞는 사람이라 할 수 있고, 그런 걸 좋은 인연이라고 말할 것이다. 지금은 가고 없지만 나에게는 이인희 고문이 그런 분이었다.

Ed Ruscha, Banana Box, 1968, Oil on canvas
© Ed Ruscha

슈퍼컬렉터는 누구 말에 배팅하나

막강한 아트 딜러의 영향력

미술에 연관이 있는 사람들을 지칭하는 폭 넓은 표현이 미술계이다. 상업적인 활동에 나서지 않는 사람들, 이를테면 미술사가, 비평가, 큐레이터, 작가도 미술계에는 포함된다. 미술 시장이라고 범위를 좁혀 부르면 작품을 팔고 사는 유통에 관련된 사람들을 말할 것이다. 그러므로 미술 시장은 미술작품을 유통시키는 사람들로 국한시킬 수 있다. 갤러리스트, 아트 딜러, 아트 컬렉터, 아트 컨설턴트 그리고 경매시장이 그것이다.

하지만 그 경계가 점차 모호해지고 있는 게 지금의 현실이다. 서로의 고유영역은 희미해지고, 겹쳐지는 역할들이 경계를 넘나들고 있다. 이들은 상업적 유통을 하는 역할로 끝나지 않는다. 이들은 미술 시장을 활성화시키는 동시에 미술사의 거대한 흐름에도 동참하고 있다. 미술 시장 자본을 절대적으로 장악하고 있기에, 이제 그 영향력이 미술사를 이끌고 있다는 평가도 받는 것이다.

예술작품이 작품 최고가를 경신했다는 자극적인 기사에 독자들은 반응한다. 그런 보도가 줄을 잇는 바람에 사람들은 2차 시장인 경매가 미술 시장을 압도하는 것

으로 착각한다. 그러나 현실은 다르다. 매년 세계 미술 시장의 매출은 매매의 반 이상이 갤러리와 아트 딜러에게서 일어나고 있다. 크리스티나 소더비를 비롯한 옥션에서의 경매 판매가 개인 간 거래보다 낮은 것이다. 아트 바젤 보고서에 실려 있는 분석이다.

역할이 모호해진 갤러리스트와 아트 딜러를 함께 겸하는 영향력도 분석했다. 보는 관점에 따라 다르지만 세계의 5대 아트 딜러는 래리 개고시안, 데이비드 즈워너, 안 글림셔, 이완 워스, 제이 조플링이다. 이들은 아트 딜러인 동시에 갤러리스트 이기도 한 것이다. 이들의 영향력은 실로 막강하다.

아트 딜러는 슈퍼컬렉터에게 확신을 주어야 한다

슈퍼컬렉터들은 아트 딜러 혹은 컨설턴트의 말을 듣고 작품을 산다는 말이 공공연하다. 슈퍼컬렉터 중엔 예술을 잘 모르는 사람도 있게 마련이다. 그럼에도 그들은 초고가의 작품을 서슴없이 구매한다. 슈퍼컬렉터의 투자는 앞서 말한 아트 딜러들의 말을 듣고 거액을 베팅한다는 말이다.

미술사에 대한 공부는 복잡하고 힘들다. 인상주의, 표현주의, 입체주의, 추상미술, 다다이즘, 초현실주의, 미니멀 아트, 팝아트 등 미술사 전반의 흐름과 특징을 슈퍼컬렉터가 구체적으로 알 필요는 없다. 그러므로 아트 딜러 혹은 아트 컨설턴트의 말을 듣고 구매 결정을 한다. 작품을 사는 컬렉터들은 자신보다 그들의 '눈'을 믿는다. 아트 딜러에게 미술에 대한 전문적 지식은 당연한 일이고 기본이다. 예술품의 가격을 형성하는 중요한 가치가 어떤지 잘 이해를 하고 있기 때문이다.

아트 딜러나 컨설턴트는 시장의 흐름과 동향을 먼저 알아내어 사야 할 작품을 슈퍼컬렉터에게 권한다. 컬렉터가 요구하는 예술에 대한 선호도를 기본으로 작품을 고르고 추천하고 얼마에 사야 할지에 대한 컨설턴트도 함께 진행한다. 그리고 그 투자가, 작품의 가치 상승으로 이어질 거라는 확신도 필요한 부분이다.

그러므로 아트 딜러는 작가와 작품에 대한 세부적인 정보도 꿰고 있어야 하는 것이다. 아트 딜러들은 미술사학·예술학 등 관련된 공부를 한 경우가 많다. 거기에 더하여 경영학적 지식도 있어야 업무에 도움이 된다. 아트 마켓은 미술품이 거래되는 시장이다. 시장은 공급자와 소비자가 그 주인공이다. 공급과 소비 사이에서 작품을 판매하는 갤러리스트와 아트 딜러는 소비자인 컬렉터에게 이익을 준다는 확신을 심어줘야 한다.

그 확신이라는 게 무엇일까? 간단하게 정의를 내릴 수 있다. 컬렉터가 투자한 작품은 가치가 떨어지지 않고 오른다는 확신이 그것이다. 그 말이 사실이라면 컬렉터들은 아트 딜러 말을 듣고 베팅을 하는 게 당연할 것이다. 미술 시장이 워낙 비밀스러운 곳이라 모든 게 명확하게 밝혀지지는 않았지만, 메가 갤러리들 혹은 아트 딜러가 작품을 팔았다가 다시 구입한 경우는 여러 번 존재한다. 그런 경우가 많다는 걸 뉴욕의 미술계는 잘 알고 있다. 유명한 갤러리들과 아트 딜러가 자신이 팔았다 다시 구매했다는 작품 중엔 유명한 작가들의 작품이 많다. 앤디 워홀뿐 아니라 장 미셸 바스키아Jean-Michel Basquiat, 사이 톰블리, 제프 쿤스, 로이 리히텐슈타인Roy Lichtenstein 등 대단한 작가들이 있다는 건 공공연한 비밀이다.

그렇다면 그들은 왜 자신이 판 작품을 도로 사는 걸까? 갤러리나 아트 딜러들은

작품을 판매하면 그걸로 거래는 끝이 난다. 그런데 그 작품 가격이 하락하면 어떤 일이 벌어질까? 아트 딜러나 갤러리들이, 자신이 중계한 작품은 가격이 하락하지 않는다는 걸 과시하려 도로 사는 걸까? 갤러리나 아트 딜러들은 돈을 벌려는 직업인데 손해를 감수하며 그런 일을 할 수는 없다. 그러므로 자신이 판 작품을 되사는 일은 절대 강요 때문이 아니다.

그건 그 작품에 대한 확신이다. 자신이 다시 산 그 작품이 다시 경매나 프라이빗 세일에서나 더 높은 가격에 팔릴 거라는 확신. 그런 믿음이 있어야 작품을 도로 살 수 있는 것이다. 그건 자신의 '눈'을 믿는다는 말도 된다. 그러니까 컬렉터들에게 자신의 눈을 믿고 따라오라는 무언의 행위도 된다. 프라이빗 세일에서든 경매에서든 더 높은 가격에 팔린다는 확신을 가지라는 말. 그렇게 아트 딜러들이 그림을 다시 사는 것은 미술 시장에서 가끔 볼 수 있는 일이다.

이러한 관행을 미술 시장에서는 자신매수Buy-In라고 부른다. 이런 행위는 아트 딜러나 갤러리스트들이 자신의 갤러리에서 판매되는 다른 작품의 가치를 높이는 방법도 된다. 물론 그런 일은 종종 '시장 조작'으로 대중이나 언론의 비난도 받는다. 하지만 그들은 말한다. 자신들이 생각하기에 저평가되었다고 생각되는 예술 작품만 다시 구입한다고. 자신이 판매한 작품의 가치가 확실하므로, 저평가된 판매가를 더 높이고 싶다고 주장하는 것이다. 그건 아트 딜러로서는 당연한 말이다.

만약 자신이 판매한 작품이 경매시장에서 판 가격보다 저렴하게 낙찰된다면 어떨까? 그것은 자신이 쌓아 온 미술 시장에서의 명성과 신뢰에 타격을 줄 수 있다. 유능한 아트 딜러들은 자신의 미술품 감정에 대한 자신의 눈을 믿는다. 자신이 판 작

품을 더 높은 가격에 다시 사더라도, 다른 컬렉터에게 비싸게 판매할 자신이 있는 것이다. 좋은 작품이라는 확신이 있으니까. 그렇게 된다면 당연히 이는 아트 딜러에게 추가적인 수익도 기대할 수 있다.

또한 다시 매입한 작품을 재판매하지 않고 자신의 개인 컬렉션에 추가하는 행위. 이것 역시 그들의 예술적 안목을 보여주는 것이 되며, 작품의 가격이 더 오른다는 걸 과시하는 방법도 될 수 있다. 그러므로 메가 갤러리나 아트 딜러들은 블루칩 대형 작가들을 선호한다. 검증이 끝난 작가의 작품의 가격이 높아지고, 따라서 그 작품을 소장한 자신의 갤러리 명성도 높아지는 것이다.

슈퍼컬렉터와 관계를 지속하는 힘, 신뢰

본인이 판매한 작품의 가격을 유지해내기 위해서 수시로 작품을 사들이는 수고를 마다치 않는 메가 갤러리나 아트 딜러의 행동, 막대한 자금력을 기반으로 한 판매 후의 작품을 관리한다는 믿음, 작품 판매 후까지 책임진다는 판매자의 신뢰, 그런 자세가 오늘날 세계의 슈퍼컬렉터들과 관계를 지속 가능케하는 힘이 되는 것이다. 이런 이유들이 시너지 효과를 거두어 미술 시장에서도 그들의 우위를 유지시키고 있다.

옥션인 크리스티나 소더비의 경매 카탈로그를 보면 작품 설명만 있는 게 아니다. 작품의 최근 소유자나 구매처가 반드시 기입되고 있다. 그 이유가 바로 현대 미술 시장에서의 작품의 질은 판매자의 안목과 신용에 의해서 결정되기 때문이다. 앞서

말한 5대 아트 딜러나 갤러리들. 현대 미술 시장에서는 작품 구입처의 신뢰도가 작가의 명성만큼이나 미술 시장에서 통용되고 있다. 즉, 미술 시장에서 메가 갤러리에서의 전시와 판매는 미리 신뢰를 얻는 셈이 된다.

그러니까 매번 강조하듯 아트 딜러의 세계는 신뢰가 생명이라 할 수 있는 것이다. 그것이 슈퍼컬렉터들은 '눈'이 아닌 '귀'로 그림을 산다는 말이 나오게 된 이유다. 투자자는 증권 애널리스트에게 조언을 받고 주식을 산다. 컬렉션들은 믿을 만한 미술 전문가의 말을 듣고 작품을 구매하는 게 이치에 맞다. 수집가가 미술작품을 구매할 때 아트 딜러나 아트 컨설턴트 조언을 구하는 것은 기본 사항이다. 물론 딜러의 조언을 구하지 않고 예술 작품을 구매하는 컬렉터도 많이 있을 것이다. 그러나 고가의 예술 작품을 구매하는 데 있어 안목이 높은 아트 딜러 조언 없이 행하는 배팅은 위험하다. 그걸 잘 아는 예술 컬렉터는, 신뢰할 수 있는 아트 딜러의 조언이 필요한 것이다.

아트 딜러나 아트 컨설턴트를 가까이 해야 할 또 다른 중요한 이유가 있다. 그들은 컬렉터들에게 리스크 관리 서비스나 도움이 되는 정보를 제공할 수 있기 때문이다. 컬렉터에게 예술에 투자할 수 있는 노하우도 제공하지만 위험을 최소화할 수 있는 방안도 함께 알려준다.

아트 딜러나 컨설턴트는 컬렉터가 요구하는 예술품을 찾고, 협상하고, 구매하는 데 결정적 조언자 역할을 한다. 그래서 컬렉터가 예술에 대해 직접 배우지 않더라도 문제가 없는 것이다. 조언자는 예술 작품에 대한 전문 지식과 시장을 잘 알고 있다. 그래서 슈퍼컬렉터들은 누구인가 뛰어난 아트 딜러나 컨설턴트와 개인적으로 깊은

관계를 형성하고 있다. 그리하여 새로운 작품이나 잠재적으로 가치가 상승할 수 있는 작품에 대한 정보를 얻을 수 있다.

　메가 갤러리나 유명한 아트 딜러들은 컬렉터들에게 직접 연락하지 않을 때도 있다. 직접 추천하지 않고 직원을 시켜 전화로 작품구매를 권하는 경우도 있다. 억만장자, 그것도 미국의 억만장자에게 직접 전화를 거는 메가 갤러리나 아트 딜러 역시 통이 크다. 많은 거래를 통하여 단골 아트 딜러들은 그 컬렉터가 소장하고 있는 작품 목록을 잘 알고 있다. 그러니까 그 컬렉션에 잘 어울리는 작품을 추천했다고 컬렉터는 믿는 것이다. 아트 딜러 혹은 아트 컨설턴트는 그만큼 그들이 관리하는 컬렉터에게 전폭적으로 신뢰를 받고 있다.

Damien Hirst, Benzydamine, 1995
Gloss household paint on canvas
© Damien Hirst and Science Ltd. All rights reserved, DACS 2024

해가 지지 않는 래리 개고시안의 예술제국

앤디 워홀을 발굴한 레오 카스텔리

내가 미국으로 이민 와 대학에서 아트 히스토리를 배울 때였다. 그때 처음으로 레오 카스텔리Leo Castelli라는 이름을 들었다. 프랑스 아트 딜러 앙브루아즈 볼라르 Ambroise Vollard가 없었더라면 오늘날 피카소가 없다는 말이 있다. 지도교수는 그 말처럼 레오 카스텔리가 없었다면 앤디 워홀도 없다는 말을 했다. 둘 다 갤러리스트 겸 유명한 아트 딜러였다.

레오 카스텔리는 미국의 현대미술사에서 빼놓을 수 없는 존재다. 1995년 뉴욕에서 전설적인 아트 딜러 레오 카스텔리를 직접 만났다. 내가 아트 딜러로 입문하기 전부터 그는 나의 롤 모델이었다. 나는 그의 갤러리에서 그림을 사기 위한 상담을 했었다. 그때 왜 그가 거인이라는 평가를 받는지 알게 되었다. 그를 만났을 때 나이가 90세임에도 또렷한 정신과 온화한 얼굴의 신사였다. 카스텔리는 아트 딜러가 나이와 상관이 없다는 본보기로서의 존재이기도 했다.

카스텔리는 유대인이었다. 그러고 보면 뉴욕의 큰 아트 딜러들 중 유대인이 많았다. 내가 그에게서 그림을 산 지 1년 후인 1999년 8월, 카스텔리는 향년 91세의 나

이로 사망했다. 그의 부음 뉴스가 전 미국 미디어에 톱으로 보도되었다. 세계 미술계 인사들이 입을 모아 그를 추모했다.

현존하는 최강의 아트 딜러, 래리 개고시안

카스텔리의 사망 소식을 듣고 나에게 제일 먼저 떠오르는 얼굴이 있었다. 많은 사람들이 그랬겠지만 래리 개고시안이야말로 큰 충격을 받았을 것이다. 개고시안은 레오 카스텔리의 자식 같은 수제자이자 동업자였다. 팝아트 선구자 앤디 워홀을 카스텔리와 함께 키운 아트 딜러가 래리 개고시안이다.

래리 개고시안은 살아 전설이 된 현존하는 최강의 아트 딜러이다. 그 말을 부정하는 사람이 세계의 미술계에는 없다. 카스텔리는 개고시안의 멘토이자 아버지 같은 존재였다. 개고시안은 미술을 전공했거나 화가의 꿈을 키웠던 사람이 아니었다. 그러나 그는 마이더스의 손을 가진 사람이라는 평을 받는다. 세계적으로 유명한 블루칩 작가들과 개고시안은 아주 밀접한 관계를 가지고 있다.

현재 살아 있는 가장 비싼 예술가 중 한 명인 제프 쿤스Jeff Koons. 그 역시 개고시안과는 바늘과 실의 관계였다. 1980년대 초 쿤스의 작품은 개고시안 갤러리에서 전시를 시작했다. 그리고 40년이 넘게 함께 일해왔다.

2011년 4월, 한국 서울의 신세계백화점 본점에 제프 쿤스의 작품이 등장했다. 작품 〈세이크리드 하트〉가 6층 조각 정원 트리니티 가든에서 영구전시를 시작했기 때문이다. 서울 시민들은 트리니티 가든에서 제프 쿤스를 만날 수 있다.

개고시안 갤러리에 소속된 유명 작가들 역시 그 갤러리를 세계에서 가장 성공적

인 화랑으로 만들었다. 바늘과 실이라는 표현이 어울리듯 쿤스와 개고시안은 그렇게 상호 유익한 관계였다. 개고시안의 예술 제국은 예술가와 컬렉터에게 공생에 필요한 많은 이점을 제공하고 있다.

래리 개고시안을 생각하면, 나는 제일 먼저 장 미셸 바스키아Jean-Michel Basquiat가 떠오른다. 개고시안이 없었다면 '검은 피카소'로 불렸던 바스키아의 성공이 불가능했을지도 모른다. 아트 딜러로서 입문한 개고시안은 똑같이 가난했던 시절을 보내던 21세의 바스키아를 만났다. 개고시안은 바스키아에게 LA 자신의 집을 기꺼이 작업실로 제공했다. 28세라는 젊은 나이에 요절한 바스키아 작품은, 지금 옥션에서 제일 비싼 작품으로 거래되고 있다. 이렇듯 1차 시장의 선봉에 서있는 눈 밝은 아트 딜러나 갤러리스트의 화가에 대한 지원과 이해는 필수적인 것이다.

개고시안이 점찍은 작품은 언젠가 오른다

로스앤젤레스, 뉴욕, 런던, 파리, 베이징, 홍콩, 제네바, 두바이 지점을 포함하여 연 매출 10억 달러, 1조 2,000억 원 이상을 기록하는 거상. 전 세계를 대상으로 19개 이상의 지점을 보유한 개고시안 갤러리. 300명 이상의 전문가 직원이 근무하는 예술장터. 연간 40권의 책을 발행하는 출판사, 계간지 및 사내 신문을 통해 개고시안은 하나의 왕국을 운영하고 있는 중이다. 소더비 같은 이름난 옥션도 예술품 전체를 합하여 1년 평균 8억 달러 정도의 매출을 기록한다. 이런 통계를 볼 때 10억 달러의 매출을 기록하는 개고시안 제국의 볼륨을 알 수 있는 것이다. 그렇듯 작가와 아트 딜러 혹은 갤러리는 미술 시장에서 상호 협력 관계로 공존한다.

그림을 사고파는 걸 창작자인 화가 자신이 할 수는 없는 일이다. 아트 딜러나 갤러리가 그 역할을 대신하면서 미술 시장은 양적으로나 질적으로 크게 성장해왔다. 많은 작가나 컬렉터들이 개고시안에게 왜 열광하는가? 가장 중요한 이유는 개고시안이 세계에서 가장 거대한 아트 갤러리를 운영하고 있기 때문이다. 앞서 말한 대로 소위 해가 지지 않는 미술제국을 이루고 있다.

작가들의 작품을 홍보하고 판매하는 데 필요한 아트 딜러와 갤러리. 강력한 네트워크를 보유한 개고시안은 모든 예술가들에게 꼭 필요한 존재로 자리 잡았다. 부익부빈익빈이라는 말처럼 세계에서 가장 유명하고 영향력 있는 화가와 작품은 이 갤러리에 몰릴 수밖에 없다. 개고시안의 명성과 누구도 흉내 낼 수 없는 독특한 마케팅 능력도 작가들을 열광시키고 있다. 이름이 알려지지 않은 작가들은 개고시안과 협업으로 자신의 경력을 업그레이드 하고 싶어 한다. 개고시안이 개입하면 자신의 작품이 주목받는 기회가 되고 더 높은 가격에 판매할 수 있으니까.

개고시안에게서 작품을 공급받는 수많은 슈퍼컬렉터들이 그의 자산이다. 컬렉터들은 개고시안 갤러리의 명성과 개고시안이 선택한 작가를 신뢰하고 있다. 그렇기 때문에 개고시안 갤러리에서 샀다는 자체가 작품에 대한 보증을 제공하는 역할을 한다. 개고시안의 존재가 신용이므로 컬렉터는 작품의 진위 여부나 상태에 대해 걱정할 필요가 없다. 그렇게 개고시안은 현존하는 아트 마켓에서 가장 강력한 힘으로 컬렉터나 작가들의 지지를 받고 있다.

아트 딜러 개고시안의 미술 시장에서 성공비결은 매우 간단하고 명료하다. 개고

시안이 점찍은 작품들은 그 가치가 오른다는 점이다. 구입 가격보다 더 비싸게 팔 수 있다는 사실. 그것을 미술 시장은 믿고 있다.

개고시안은 자신의 갤러리에서 판매된 작품이 2차 시장을 대표하는 경매 시장에 다시 나오는 걸 예의 주시하고 있다. 만약 자신이 판 작품이 옥션에 출품되어 싸게 팔릴 것 같다면 비싸게 도로 사오기도 한다. 그는 그림을 더 비싸게 다시 사는 이유를 간단히 설명한다. 다시 산 그림의 인기가 더 증가할 것이고, 미래에 더 높은 가치를 가질 것으로 생각하기 때문이라고. 그리고 작품의 가치는 사람들의 수요와 공급에 따라 결정되는 것이라 말한다. 개고시안은 그런 일을 미술 시장에서의 경쟁과 거래의 법칙으로 받아들이고 있는 것이다.

최고의 낙찰가를 경신한 개고시안

적은 금액에 거래되는 미술품은 몰라도 개고시안처럼 큰 금액이 오가는 거래는 뉴스가 된다. 미술계 인사들이 모두 주목하는 개고시안의 큰 거래는 작품가격을 높이는 홍보에 도움이 될 것이다. 또한 개고시안은 자신이 판 작품의 가치는 시간이 지날수록 상승한다는 걸 사람들에게 보여주고자 한다.

그런 실례 중 하나가 있다. 2022년 5월, 뉴욕에서 연례행사인 크리스티 저녁 경매가 열렸다. 특별한 사람들만 초대되는 이브닝 경매는 동시대 가장 비싼 작품들이 거래된다. 경매장이 갑자기 소란스러워졌다. 이번 경매에 올린 작품은 앤디 워홀의 〈샷 마릴린〉 연작 중 하나였다. 앤디 워홀의 1964년 작, 〈총 맞은 마릴린 먼로Shot

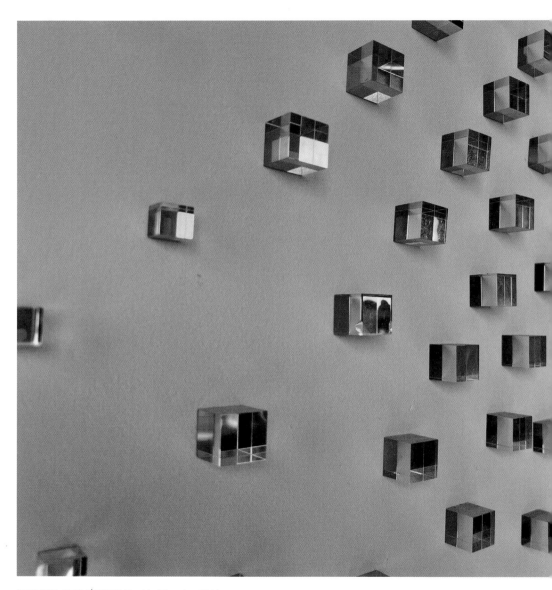

TERESITA FERNÁNDEZ, Double Dissolve, 2010
Silvered glass cubes, 96 x 96 inches, 243.8 x 243.8 cm
© Teresita Fernández
Courtesy the artist and Lehmann Maupin, New York, Seoul, and London.

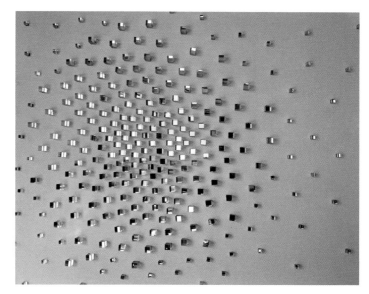

TERESITA FERNÁNDEZ, Double Dissolve, 2010
Silvered glass cubes, 96 x 96 inches, 243.8 x 243.8 cm
© Teresita Fernández
Courtesy the artist and Lehmann Maupin, New York, Seoul, and London.

Sage Blue Marilyn〉가 매물로 나온 것이다.

'팝아트'라는 장르를 만들었다는 앤디 워홀의 이 작품은 워낙 유명했다. 이 작품은 마릴린 먼로가 숨진 2년 뒤인 1964년에 제작됐다. 작품 제목에 얽힌 이야기가 전설처럼 언제나 작품을 따라다녔다. 1964년 가을에 일어났던 일이다. 뉴욕에 행위예술가 도로시 포드버라는 사람이 있었다. 그가 워홀의 작업실을 방문해 벽에 겹쳐 세워놓은 마릴린 먼로의 초상화에 갑자기 총을 쏜다. 일종의 퍼포먼스였다. 앤디 워홀은 마릴린 먼로 영화 포스터를 모티브로 다섯 가지 연작을 만들었다. 각기 다른 색상으로 완성해 겹쳐놓았는데 총알이 그 시리즈 중 두 점을 관통했다. 이번 경매에 나온 〈샷 세이지 블루〉는 그때 살아남은 석 점 중 하나였던 것이다.

크리스티 저녁 경매장 최고의 이벤트였던 〈총 맞은 마릴린 먼로〉의 등장은 이미 예고되어 있었다. 그리고 미술품 경매로는 사상 최고가를 기록할지도 모른다는 뉴스도 보도되고 있었다. 이런 큰 판엔 당연히 입찰자가 적다. 15명이 참여한 가운데 팽팽한 긴장 속에 호가를 높여 나갔다. 시작 가격이 1억 달러부터 출발한 호가는 수수료를 합쳐 1억 9,504만 달러, 당시 한국 돈으로는 대략 2,500억 원까지 치솟은 후 결말이 났다. 이 낙찰가는 경매로 팔린 20세기 미술작품 가격 중 가장 높은 금액이다.

경매인의 망치가 쳐지고 관람객들 박수가 터져 나왔다. 〈샷 세이지 블루 마릴린〉은 1986년 개고시안이 스위스 아트 딜러 토마스 암만에게 판매했던 작품이었다. 당시 가격은 비밀에 붙여졌으나 수십만 달러에 불과했을 거라는 전문가 평이 있었다. 2022년 낙찰가는 경매로 팔린 20세기 미술작품 가격 중 가장 높은 금액이었다.

드디어 슈퍼 아트 딜러 개고시안을 만나다

개고시안에게 '좋은 눈'을 가졌다는 칭찬을 듣다

해가 지지 않는다는 메가 갤러리를 국제적으로 운영하는 슈퍼 아트 딜러, 개고시안 역시 슈퍼 부자이기도 하다. 부자답게 개고시안도 자가용 비행기와 호화 요트도 가지고 있다. 한국에서는 어떤 차를 타느냐로 부를 가늠한다던데, 미국은 어떤 급의 요트를 타느냐로 부자 등급을 매긴다는 농담이 있다. 그렇게 요트는 부를 상징하는 대표적 상징이기도 하다.

개고시안은 자신의 요트로 고객들을 초대하여 파티를 벌일 때가 많다. 자신과 거래하는 슈퍼컬렉터 VVIP들을 초대하여 그림도 팔고 사교의 장을 만드는 것이다. 물론 이 파티에는 컬렉터 외에 예술계를 대표하는 다양한 인물도 초대된다. 이들은 멋진 요트 항해와 함께 음악과 와인을 즐기며 예술을 논한다.

2014년 개고시안이 요트 여행에 초대한 손님 중 내가 잘 아는 사람이 있었다. 그 사람이 파티를 마치고 나에게 전화를 해왔다. 요트에서 와인을 나누며 개고시안과 이야기를 하다 갑자기 내 생각이 나서 그에게 물었다고 했다. "준 리June Lee는 어떤 아트 딜러냐?"고. 그러자 개고시안은 조금도 망설임 없이 "그녀는 그림 보는 눈이 아

주 좋다."고 말을 했다는 것이다.

내게 전화를 건 사람도 개고시안이 한 그 말의 무게를 알고 있었다. 개고시안이 누군가? 이 시대 미술 시장을 주무르는 거물로 자타가 인정하는 아트 딜러 아닌가. 아트 딜러에게 개고시안이 '참 좋은 눈을 가졌다'는 말보다 큰 칭찬은 없을 것이다. 따지고 보면 '좋은 눈'이야말로 모든 아트 딜러들이 간절하게 가지고 싶은 욕심 아닌가? 개고시안의 그 말은 대단히 기분 좋은 칭찬이었다. 작품의 진면목을 한눈에 알아볼 수 있는 좋은 눈은 미술계에 종사하는 모든 사람의 로망이 분명하니까.

떨리는 마음으로 미팅 약속을 잡다

1990년 말, 그 당시 한국에서는 미술관 붐이 일어났고 좋은 작품이 많이 필요했던 시기였다. 미술 시장은 넓고도 좁다. 미술품은 단 몇백 달러에서 수천만 달러에 이르는 폭 넓은 진폭이 있다. 고급예술과 저급하다는 '키치 예술'의 간극도 없어졌다. 컨템포러리 시장이 미술계의 대세가 된 지는 오래다.

그럼에도 불구하고 미술 시장 한쪽은 좁다. 그 말은 값비싼 미술 시장을 말하는 것이다. 소더비는 크리스티스 경매장과 마찬가지로 해마다 봄과 가을에 예술작품 경매를 한다. 봄, 가을 열리는 경매의 예술작품은 금방 화제가 된다. 비싼 그림은 공산품처럼 흔하게 거래가 되지 않게 마련이다. 좁은 고가의 미술 시장에서는 판매와 구매가 금방 알려진다. 그래서 우리 팀이 뉴욕의 미술 시장에서 구매한 그림들 역시 화제가 되었을 것이다.

한국의 경제발전과 더불어 우후죽순처럼 생겨난 미술관 덕분에 우리 팀은 바빠졌다. 우리 미국팀과 K의 한국팀 협업은 아주 잘 이루어졌고 많은 고가의 작품을 구입하여 한국으로 보냈다. 그림이 어디로 갔으며 그걸 핸들링한 인물은 누구인가는 쉬쉬해도 전문가들은 안다. 좁은 시장에서는 비밀이 없다.

개고시안 얼굴을 대면하지 않았지만. 뉴욕 아트 시장에서 내 존재는 앞서 말한 좁은 시장이기에 이미 알려졌을 것이다. 당시 나는 백인 일색의 갤러리나 경매에서 눈에 뜨이는 아시안이었다. 그런 연유로 미술 시장의 정보를 취합해 보고를 받는 개고시안이 내 존재를 알고 있었을 것이다.

내가 아트 딜러로서 일을 하는 한 언젠가는 그와 얼굴을 마주해야 할 일이었다. 그런데 그런 일이 생각보다 빨리 찾아왔다. 한국에서 사이 트웜블리Cy Twombly 작품을 찾으라는 오퍼가 왔던 것이다.

미국 추상 표현주의의 대표적 작가라 불리는 그는 흥미롭게도 한국전쟁에 참전한 경력이 있다. 그의 그림은 추상화, 그래피티, 서예의 요소를 결합하여 표현적이고 즉흥적인 스타일이라는 평을 듣고 있었다. 그래피티 회화의 천재 바스키아에게 많은 영향을 주었던 화가이기도 했다. 낙서그림이라고도 불리는 그의 작품은 세상에서 가장 자유롭고 원초적인 회화라고도 불렸다. 내가 로스앤젤레스의 더 브로드 미술관에서 만났던, 사이 트웜블리 작품 중 〈무제〉가 구매 목표였다.

그의 작품은 전 세계 주요 미술관과 갤러리에 전시되고 있다. 그의 무제 시리즈는 지금도 그렇지만, 당시도 미술계에서 높이 평가받고 있던 작품이었다. 트웜블리는 '무제'라는 작품명을 많이 사용한 화가로도 유명했다. 여기저기 전화를 돌리고 조

사해보니 그 트웜블리 작품은 개고시안 갤러리에 있었다. 정보를 취합하다 알게 된 것인데, 개고시안과 트웜블리는 아주 특별한 관계였다.

개고시안의 비서와 전화로 만날 약속 시간을 잡았다. 내가 드디어 래리 개고시안을 만난다. 가슴이 뛰었다. 미술 시장의 거대한 손인 그에 대하여서는 잘 알고 있었다. 그러나 매거진이나 뉴스를 통하여 그에 관한 글을 읽거나 들었을 뿐 직접 만난 적은 없었다. 드디어 그에게 그림을 사러 간다는 사실에 기분이 들떠 올랐다.

개고시안과의 역사적인 만남

약속 시간에 맞춰 개고시안 갤러리에 도착했다. 맨해튼의 어퍼 이스트 사이드에 있는 건물에 그의 갤러리가 있었다. 전시장은 높은 천장과 넓고 통풍이 잘되는 넓은 공간이었다. 정장을 차려입은 여비서가 나를 기다리고 있었다. 그녀는 래리 개고시안이 기다리고 있는 뒷방 사무실로 나를 안내했다. 나는 늘 그랬듯 문을 열기 전, 속으로 나에게 말을 건넸다. '너는 잘할 수 있어. 넌 누구에게도 이익을 주는 존재니까. 그러니 쫄지 마.' 그런 자기 암시를 하고 나면 그런대로 마음이 편해졌다. 나 스스로에게 거는 주문이었다.

가벼운 미소를 머금고 방에 들어섰는데 그만 눈이 번쩍 뜨였다. 그동안 공부를 하며 눈이 아프도록 봐왔던 사이 트웜블리의 〈무제〉가 보였기 때문이다. 그의 고풍스러운 커다란 책상 오른쪽에는 피카소 작품이 있고, 뒤쪽으로 사이 트웜블리 작품이 배경처럼 걸려 있었다. 저런 비싼 작품들을 개인 방에 걸어놓다니 놀라운 일이었

다. 문득 미술계에 입문한 후 들었던 속담이 떠올랐다. 비싸고 소장 이력이 분명한 거액 작품은 도난을 당해도 찾을 가능성이 높다. 그런 비싼 작품들은 우스갯소리로 '벽에 걸어두는 금고'로 통한다는 말. 왜 긴장된 순간에 그런 생각이 떠올랐을까?

눈이 커진 나를 보며 개고시안은 웃으며 일어섰다. 키가 큰 개고시안은 소문처럼 아르마니 양복을 입고 있었다. 개고시안은 부드럽지만 날카로운 눈으로 나를 탐색하듯 바라보며 손을 내밀었다.

"준, 만나서 반가워요."

그와 악수를 나누고 나는 심호흡을 하고 자리에 앉았다. 그의 갤러리에서 일하는 디렉터 한 명이 사무실로 들어와 개고시안 곁에 앉았다. 그 디렉터는 개고시안을 나에게 소개했다.

"준, 나는 당신을 알고 있습니다."

개고시안은 부드럽게 말했다.

"준의 활약은 이미 뉴욕의 아트 마켓에 소문나 있습니다. 언젠가 만날 것을 예상하고는 있었는데 드디어 오늘 만나게 되는군요."

개고시안은 우리 만남이 정말 즐겁다는 듯 웃고 있었다. 그동안 한국의 K와 뉴욕 시장에서 수십 점이 넘는 그림을 한국으로 보냈다. 미술 시장에서는 살아 있는 전설이라고 불리는 개고시안. 최하 몇 밀리언 달러는 넘는 거래라야 직접 상담한다는 개고시안이었다.

약속을 잡으려 비서와 통화를 할 때만 하더라도 과연 만날 수 있을까, 그런 생각도 들었다. 그런데 일반적 사무실이 아니라 은밀한 소위 '뒷방'으로 불리는 개고시안 개인 프라이빗 사무실로 안내받을 줄은 몰랐다.

"당신이 찾고 있는 아티스트가 사이 트웜블리인가요?"

나는 준비해 간 노트를 펼쳤다. 내 버릇이기도 한데 회의를 할 때면 나는 그 테이블에서 나누는 대화를 모두 기록한다. 미팅이 끝나면 그 기록을 바탕으로 다시 만날 때의 대화를 구상하는 데 아주 유용하기 때문이다.

"맞습니다. 사이 트웜블리의 〈무제〉 시리즈 중 한 점을 사려고 합니다."

개고시안은 눈썹을 치켜올렸다. 자신의 생각보다 큰 거래가 될 거라는 생각인 듯 했다.

"알겠습니다. 준, 트웜블리는 이 시대에서 가장 뜨거운 작가 중 한 명이지요. 그의 작품은 그 이상이고요. 나와는 개인적으로 무척 가까운 화가이기도 합니다. 우리는 그의 작품을 몇 점 소장하고 있는데 내 뒤에 걸린 〈무제〉도 그겁니다. 이걸 찾는데 어렵지는 않았지요?"

프로비넌스 Provenance Record
미술품의 소장 기록을 의미하며, 유명 컬렉터나 기관이 소장했던 작품일수록 가치가 높아진다. 또한, 이는 위조 여부를 확인하는 데 중요한 자료가 된다. 경매 및 개인 거래를 통해 해당 작품을 소유했던 소장처에 대한 이력을 포함하는데, 이전 소장처 정보 보호를 위해 보통 대외비로 취급한다.

아트 딜러들은 좋은 작품을 가지고 있는 갤러리나 컬렉터들을 잘 알고 있다. 미술 작품의 소장 이력을 기록한 문서를 **프로비넌스**provenance라고 하는데, 이는 일종의 작품 이력서라 할 수 있다. 그 이력서에는 아티스트가 작품을 만들 때부터 소장자들 변천과 이동사항이 수록되어 있다. 그러므로 우리가 찾는 작품이 개고시안 갤러리에 있다는 걸 알아내는 건 어렵지 않은 일이었다. 나는 새삼 개고시안의 뒤에 걸린 사이 트웜블리의 그림을 바라보았다.

Jeff Koons, Untitled, 1997, Mirror-polished stainless steel, © Jeff Koons

개고시안 캠프에 온 걸 환영합니다

또다시 무모한 제안을 하다

내가 구매하려는 사이 트웜블리의 작품 〈무제〉의 가격은 당시로서는 큰 금액이었다. 함께 자리한 디렉터는 계산기에 금액까지 찍으며 그 돈을 확인해줬다. 한국에 구제금융IMF이 오기 전이었다. 1995년 당시 한국 돈은 강세였다.

나는 우리의 대화를 꼼꼼하게 기록하며 대화를 나누고 있었다. 디렉터가 부른 가격은 한국의 파트너 K와 내가 예상한 금액을 많이 넘어섰다. 그러나 그건 작품 구매를 결정하고 나서 딜을 하면 조정될 만한 금액이라고 생각했다. 메모를 하고 있는 나를 개고시안이 주시하고 있다는 걸 느낄 수 있었다.

"래리, 가격은 마음에 들어요. 물론 최종 결정은 한국과 상의하겠지만요. 그런데 한 가지 제안이 있습니다. 한국의 클라이언트에게는 관례가 있습니다. 미국에서 볼 때는 좋지 않은 관례라 할 수 있어요. 대금을 지불하기 전 작품을 먼저 보고 싶어 해요. 트웜블리의 작품을 한국에 먼저 보내주시지 않겠습니까?"

의외의 말을 듣는다는 듯 개고시안도 그렇지만 함께 앉은 디렉터 눈도 커지는 걸 느꼈다. 물론 보험을 들 것이며 운송비와 기타 경비도 모두 내가 부담한다는 말을

덧붙였다. 곁에 앉은 디렉터는 말도 안 된다는 듯 고개를 젓고 있었다. 이윽고 개고시안이 입을 떼었다.

"말해보세요, 준, 내가 왜 이 그림을 처음 보는 당신을 믿고 한국으로 보내야 합니까?"

나는 준비한 대답을 꺼내려 애를 쓰며 침을 꿀꺽 삼켰다.

"음…. 나는 당신과 거래는 처음 하지만 뉴욕의 이름난 갤러리와는 이미 많은 거래를 해왔습니다. 이미 소문을 들어 알고 계시잖아요. 작지 않은 거래액이었으니 정보에 민감한 당신도 알고 있을 거라고 생각해요. 한국은 지금 미술에 대한 열정이 뜨거워요. 경제적 볼륨이 폭발적으로 커지듯 신흥부자들도 많이 생겼고요."

개고시안은 팔짱을 낀 채 미소를 띠며 나를 바라보고 있었다. 얼굴은 웃고 있지만 내가 말이 안 되는 제안을 한다고 생각하는 것 같았다.

"래리, 미술의 중심지 뉴욕과 서울을 잇고 있는 우리 팀은 한국 미술관들의 전폭적 신뢰를 얻고 있어요. 오래전부터 미술 컬렉션에 힘써 온 기존 재벌그룹의 미술관들이 우리 고객입니다. 그쪽에서 고품질의 작품을 많이 요구하고 있는 중입니다. 그러기에 아시다시피 그동안 뉴욕에서 거래가 왕성할 수 있었던 것입니다."

나는 준비한 말을 실수 없이 잘 마쳤다. 손님이야말로 천하의 개고시안에게도 소중한 존재일 것이다. 아까 문을 열 때 나에게 속으로 걸었던 주문처럼, 나는 모두에게 이익을 주는 존재다. 그러므로 당당해져야 한다. 그런 생각 속에 담담하게 그러나 확실하게 말을 했다. 개고시안은 말없이 물끄러미 나를 바라보고 있었다. 나는 말을 이어갔다.

비장의 카드, 므누친 갤러리와의 거래

"나는 사이 트웜블리 작품을 정말 좋아합니다. 오픈을 앞둔 한국의 미술관에 걸릴 트웜블리의 작품은 한국 사람들에게 사랑받을 겁니다. 그리고 이번 한 번으로 작품 구입이 끝나지 않을 건 확실합니다. 나는 트웜블리의 훌륭한 작품에 걸맞는 멋진 미술관을 제공하고 싶습니다. 그리고 앞으로 당신에게 인정받은 파트너가 되고 싶어요."

나는 진정이었다. 정말 개고시안에게도 이익이 되는 존재가 되고 싶었다. 그것은 내가 아트 딜러로서 성공을 한다는 의미이기도 했다. 개고시안은 잠시 생각하는 듯 허공을 바라보고 있었다. 개고시안 곁의 디렉터는 상담이 끝났다는 표정으로 준비했던 서류를 챙기기 시작했다. 이제 마지막으로 준비된 말을 꺼내야 할 차례였다. 이것으로 협상이 결렬된다면 더 할 말이 없었으므로 속절없이 일어나야 했다.

"므누친 갤러리에서도 이와 똑같은 제안으로 쿠닝과 도널드 저드Donald Judd의 작품을 우리가 샀습니다. 그것이 인연이 되어 지금까지 여섯 점의 작품을 더 샀고요."

내 말이 끝나자 개고시안이 앉은 의자에서 뒤로 넘어질 듯 깜짝 놀랐다. 개고시안이 말도 안 된다는 듯 표정을 지었다. 개고시안의 표정에 이제는 내가 더 놀랄 지경이었다. 여하튼 마지막 준비한 말까지 꺼내놓았다. 판단은 이제 개고시안의 몫이 될 일이라는 생각이 들었다.

"정말입니까? 므누친 갤러리에서 이와 같이 말도 안 되는 조건을 받았다는 게 사실인가요?"

"사실입니다. 미술 시장에서 이런 블루칩 시장은 좁잖아요? 금방 확인될 거예요."

크기와 규모로 개고시안의 왕국은 므누친 갤러리보다 큰 건 사실이었다. 그러나 갤러리 주인인 므누친은 뉴욕시장에서 신망이 두터웠다. 골드만삭스 임원출신 금융 전문가로 깐깐하기 이를 데 없다는 평가를 받고 있는 존재였다. 이마를 만지며 한동 안 생각하던 개고시안이 입을 떼었다. 그런데 내가 아니고 함께 앉은 디렉터에게 말을 던졌다.

"중요한 미팅인데 당신은 지금 뭐 하고 있습니까? 준이 하듯 메모도 하지 않고."

디렉터는 멋쩍은 듯 웃었지만, 그 순간 나는 거래가 끝났다는 생각이 들었다. 더 이상 미팅은 의미 없다고 말하기 미안하니까, 일부러 직원을 타박하는 거로 생각했기 때문이다. 그런데 개고시안의 이어지는 말에 나는 소스라치게 놀랐다.

"준, 당신의 열정이 마음에 듭니다. 당신 조건대로 일을 진행합시다."

듣고 있는데도 개고시안의 말을 믿을 수 없었다. 그 큰 금액의 외상 거래가 이렇게 쉽다니…. 거절을 하더라도 몇 번이고 더 찾아올 생각도 있었는데 이렇게 쉽게 결정이 났다는 게 믿기지 않았다. 개고시안의 OK 사인에 나는 심장이 마구 뛰었다.

"고맙습니다, 래리. 정말 감사합니다."

개고시안은 나에게 다시 악수를 청하며 미소를 지었다.

"당신과 일을 함께하게 되어 기쁩니다, 준, 나는 언젠가는 당신이 뉴욕 미술계에서 크게 성공할 거라는 생각이 드는군요."

악수로 배웅하는 그의 두꺼운 손을 놓고 사무실을 나설 때 개고시안이 다시 말했다.

"우리 개고시안 클럽에 오신 것을 환영합니다."

나중의 일이지만 '인정받는 파트너'가 되고 싶다는 내 생각도, 개고시안의 '함께 일하자'라는 그 말도 현실이 되었다. 차차 밝히겠지만 뉴욕에서 가장 많은 거래를 하는 깊은 관계로 발전되었기 때문이다.

LA집으로 돌아오는 비행길에 여러 생각이 들었다. 세상에서 가장 성공한 사람들도 한때는 나처럼 거상 앞에서는 주눅이 드는 초보자였다는 생각이 떠올랐다. 그리고 목표를 달성하려면 위험을 감수하더라도 과감할 필요가 있다는 중요한 사실도 깨달았다. 개고시안을 만나는 게 두려워 할 말을 잘 전달하지 못했다면 기회가 없었을 것이었다.

이제 개고시안의 말처럼 그의 클럽, 그의 왕국에 입장한 순간이었다. 개고시안과 거액의 작품을 신용으로도 살 수 있다는 사실 하나로도 나는 커다란 배경을 얻은 것이다. 나는 아트 딜러로서는 큰 행운을 얻은 걸 부정할 수 없었다. 이제 이 소문은 넓고도 좁은 뉴욕시장에서 빛의 속도로 퍼져 나갈 게 분명했다.

한국 돈으로 30조 원 이상 추정되는 세계의 아트 마켓에서, 매년 개고시안 혼자 1조 원 이상의 매출을 올린다. 그만큼 개고시안의 네트워크는 세계적으로 넓고 크고 깊다. 아트 딜러는 작품을 판매하는 갤러리와 깊은 관계를 맺어야 한다. 그래야 향후 좋은 작품이 매물로 나올 때 우선적으로 선택할 수 있는 기회를 제공받는다. 한 번 사고 거래를 끝내려면 모르겠으나 그게 아니라면 서로 좋은 관계를 맺는 것이 중요하다. 이렇게 해서 관계가 지속되고 서로에 대한 신뢰가 쌓이면 그건 서로에게 좋다.

갤러리에서의 프라이빗 거래는 누구나 하고 싶다고 할 수 있는 게 아니다. 유명한 작품은 줄을 서고 대기자 명단에 올릴 정도로 인기가 많다. 그 작품이 2차 시장인

옥션에 나오면 값이 천정부지로 뛴다. 그리고 신뢰가 쌓이면 갤러리나 아트 딜러는 그 컬렉터만을 위해서 최고의 작품을 찾으러 다닌다. 내가 그러했으니까.

부자 사이 같았던 개고시안과 트웜블리

공부하며 안 사실이지만 사이 트웜블리는 개고시안과 아주 특별한 관계였다. 1980년대 유럽에서 개고시안은 사이 트웜블리를 만난다. 그리고 1989년부터 개고시안 갤러리에서 작품을 전시하기 시작했다. 개고시안에게 트웜블리는 아버지 같은 존재였다. 모든 게 법적 서류로 통하는 미국에서, 개고시안과 사이 트웜블리는 20년 동안 함께했지만 계약서를 쓰지 않았다. 그만큼 서로 신뢰를 했다는 말이다.

내가 개고시안을 만났던 그 당시 트웜블리는 이탈리아에서 암으로 말년을 투병 중이었다. 개고시안은 그 바쁜 스케줄 속에서도 주기적으로 문병을 갔다. 어느 인터뷰에서 트웜블리는 이렇게 말을 하고 있다. "내가 좋아하는 유일한 두 가지는, 그림을 그리고 개고시안 비행기를 타고 날아가는 것입니다."라고.

미국과 거주지 이탈리아를 오갈 때, 개고시안이 개인 비행기를 내어준 데 감사하는 인터뷰였다. 사이 트웜블리는 2011년에 세상을 떠났고 개고시안은 로마에 있는 병원에서 영원한 휴식에 잠긴 그를 보며 울었다. 그 이후로도 매년 여름이 되면 개고시안은 이탈리아의 작은 마을 해변가에 있는 트웜블리 집을 찾아간다. 그렇게 개고시안은 사이 트웜블리를 존경하고 사랑했던 것이다.

개고시안과 외상거래 협상 때 나는 진심으로 말했었다. 사이 트웜블리를 위하여 훌륭한 작품에 걸맞는 멋진 미술관을 제공하고 싶다고. 나는 내 말에 책임을 다했다. 지금 한국 최고의 미술관에 그 그림이 걸려 있으니까. 아버지처럼 죽을 때까지 사이 트웜블리를 보필한 개고시안에게 혹시 그 말이 감동을 주었을까? 다음에 개고시안을 만날 때 그것에 대해 물어봐야겠다.

우연과 필연이 겹쳐진 성공신화

그림과 인연이 전혀 없었던 개고시안

나는 한국에서 화가의 꿈을 접었어도 아직 미련처럼 그 앙금이 남아 있다. 그러나 개고시안은 그림과는 전혀 다른 세상을 살았던 사람이다. 개고시안과 나는 공통점이 하나 있었다. 로스앤젤레스가 거주지였다는 점이다. 로스앤젤레스에서 태어난 개고시안이 그림과 인연이 된 것은 본인의 표현대로 그야말로 '완전히 우연'이었다.

아르메니아 계통의 개고시안은 가난하게 성장했다. 아버지는 회계사였고 어머니는 무명의 연극배우였다. 그는 작은 아파트에서 여동생과 할머니와 함께 살았다. 개고시안은 고등학교 때 수영선수로 활동하다 UCLA로 진학한다. 대학에서 영문학을 전공하며 수영과 수구선수를 계속하다 2학년 때 선수생활을 그만둔다. 그러니까 어디를 보더라도 개고시안과 그림과 연결 고리는 발견되지 않는다. 24세에 대학을 졸업한 그는 첫 직장에서 1년도 안 되어 해고당한다.

돈이 필요한 그는 직업이 필요했고 주차장 관리인으로 일하기 시작했다. 독립한

그는 LA의 베니스비치 부근의 친구 아파트 다락방에서 살았다. 그 당시 20불의 월세를 내고 살았다고 고백한다. 자신이 일하는 주차장 근처에서 유명한 연예인이나 예술가 포스터를 파는 사람을 만났다. 어쩐지 그 일이 재미있어 보였다. 자신도 한 번 팔아 보기로 생각하고, 도매 시장에서 포스터를 사왔다. 그것이 그림과 인연이라면 유일한 연결고리일 것이다.

장사를 시도해보면 자신의 장사꾼 기질을 알 수 있을 터였다. 그만큼 성격이 저돌적이었다. 개고시안은 포스터를 20달러에 그냥 파는 것보다 프레임에 넣어 작품처럼 보이게 만들었다. 빈약했던 20달러짜리가 50달러, 100달러짜리 미술품으로 만들어진 것이다. 개고시안에게 최초의 그림 장사였다.

포스터 장사가 뉴욕 미술 시장의 거물이 되다

1970년대 초반부터 베니스비치에서 시작한 포스터 장사. 그는 유명한 음악밴드의 포스터와 티셔츠를 팔았고 그로 인해 돈을 모을 수 있었다. 돈을 모은 개고시안은 그림을 넣을 프레임 상점을 시작했다. 1976년 LA의 웨스트우드에서 브록톤이라는 이름으로 작은 상점을 열고 사진과 그림도 함께 취급하기 시작한다.

그러는 동시에 은행 대출을 보태 베니스비치에 땅을 사서 2층 건물을 짓는다. 제대로 된 갤러리를 열고 싶었던 것이다. 그 최초의 갤러리는 지금 로스앤젤레스의 '기념할 만한 건물'로 관리를 받고 있다. 어느 날 개고시안은 미술 잡지를 뒤적이다 흑백 사진을 하나 발견한다. 바로 당대의 유명한 사진작가 랄프 깁슨Ralph Gibson의 작품이다.

예술에는 문외한이지만 범상치 않은 사진임을 개고시안은 직감적으로 알아봤다. 개고시안은 깁슨의 전화번호를 찾아내 전화를 건다. LA에서 전시회를 하자고 부탁하기 위한 전화였다. 뉴욕의 갤러리 혹은 미술계의 흐름에 대하여 모르기에 용감할 수 있었던 것이다.

전화 통화를 한 깁슨은 다행히 좋은 사람이었다. 깁슨은 시간이 되면 뉴욕으로 오라고 덕담을 건넸고, 저돌적인 개고시안은 이튿날 뉴욕으로 날았다. 그에게는 10대 때 딱 한 번 가봤던 뉴욕이었다. 그를 만난 깁슨은 자신이 전속으로 소속되어 있던 레오 카스텔리에게 개고시안을 소개해준다. 이 우연이 또 개고시안의 운명을 바꾸는 동기가 된다. 카스텔리와 만남이 미술제국 개고시안을 만드는 시작점이 되었으니까. 당시 뉴욕의 아트 시장을 세계의 중심지로 만들었다는 카스텔리와의 만남이 없었다면 현재의 개고시안도 없었을 것이다. 실제로 개고시안도 그렇게 말하고 있다. 카스텔리를 만난 건 행운이었다고.

카스텔리를 만난 개고시안은 뉴욕에 작은 갤러리를 오픈한다. 아트 딜러로 크려면 미술의 중심지 뉴욕에서 활동해야 한다는 걸 직감적으로 알았기 때문이다. 카스텔리는 자신의 갤러리 맞은편에 오픈한 개고시안의 저돌적인 면을 높이 평가했다. 나이가 들었기에 자신의 사업을 도울 젊고 과감한 사업파트너가 필요하던 참이었다. 매우 다른 배경에도 불구하고 둘은 아버지와 아들같이 끈끈한 관계로 발전한다. 카스텔리는 1950년대와 1960년대에 잭슨 폴록, 앤디 워홀, 로버트 라우센버그Robert Rauschenberg 등 현대 미술의 거장들을 발굴하고 성공시킨 아트 딜러였다. 개고시안은 카스텔리에게 유산 상속을 받듯 그런 미술계 인맥을 물려받는다. 그것이 카스

텔리 뒤를 이어 현대 미술계를 주름잡는 개고시안 갤러리로 성장할 수 있었던 계기였다.

정말 카스텔리와 개고시안은 단순한 갤러리스트와 제자 관계를 넘어서 아버지와 아들 같은 관계였다. 카스텔리는 개고시안에게 미술에 대한 열정과 비즈니스 감각을 가르쳐주었고, 개고시안은 카스텔리로부터 많은 것을 배우고 성장했다.

카스텔리와 개고시안의 관계는 현대 미술계에서 유명하다. 두 사람의 관계는 현대 미술이 어떻게 발전하고 성장했는지를 보여주는 증거이기도 한 것이다. 둘 사이가 얼마나 밀착되었는지 개고시안은 "한 손으로 다른 손을 씻는 것"이라고 두 사이 관계를 묘사한 적이 있다. 영어이기에 언뜻 이해가 가지 않지만 "한 손으로는 그 손톱을 깎을 수 없다."는 말로 이해하면 될 것이다. 그 말은 서로에게 꼭 필요한 존재였다는 것이다. 나이 많은 카스텔리에게는 젊고 저돌적인 개고시안의 열정이 매우 유용했을 것이다.

개고시안의 회고처럼 카스텔리는 미술계라는 복잡 미묘한 세상의 많은 문을 열어주었다. 카스텔리는 개고시안에게 많은 컬렉터들과 작가를 소개시켜줬다. 어느 날 둘은 카스텔리 갤러리를 나와 소호거리를 걸어가고 있었다. 평범한 신사와 카스텔리가 가볍게 인사를 나누고 헤어졌다. 인사를 나눈 그가 누구냐고 개고시안이 묻자 카스텔리는 시 뉴하우스Si Newhouse라는 컬렉터라고 알려줬다. 개고시안은 그가 누군지 이름을 알고 있었다. 당대의 미국 출판계의 억만장자였기 때문이다.

그 사실을 안 개고시안은 다시 카스텔리를 재촉해 지나쳤던 그 사람을 따라갔다. 그리고 카스텔리의 소개로 인사를 나눈 후 그의 전화번호를 받아 적었다. 이튿날 개

고시안은 그에게 전화를 걸었다. 그리고 카스텔리의 비싼 그림을 파는 데 성공한다. 카스텔리는 이런 개고시안을 후계자로 점찍고 신뢰했다.

개고시안은 카스텔리의 갤러리 건너편에 1982년, 뉴욕에서 첫 번째인 자신의 갤러리를 열었을 때, 여기서 미술교수이자 아트 딜러였던 아니나 노세이Annina Nosei를 만났고, 그로부터 장 미셸 바스키아Jean-Michel Basquiat를 소개받았다. 이것도 우연이다. 개고시안과 바스키아의 만남 역시 운명적이었고, 미래의 '검은 피카소' 바스키아의 성공 뒤에는 개고시안이 있었다.

바스키아가 그려준 개고시안의 초상화는 어디에 있을까?

그래피티Graffiti는 스프레이 페인트를 이용해 벽에 낙서처럼 그린 그림을 말한다. 스프레이 페인트를 이용해 그린 문자와 그림은 만화처럼 유쾌하고 상상력이 넘친다. 그러나 도시 미관의 입장에서 보면 골칫거리였다. 뉴욕 현대미술관 앞에서 엽서와 티셔츠에 그림을 그려 팔던 그래피티 화가가 있었다. 낙서처럼 그래피티를 그리다 세계적인 화가로 떠오른 인물. 바로 앞서 말한 흑인 바스키아가 그 사람이다. 화가로서 데뷔한 지 8년이라는 짧은 삶을 살다 떠난 바스키아. 헤로인 과다복용으로 27세에 생을 마감했다.

그의 작품은 지금 가격이 역대급이다. 2017년 미국 뉴욕 소더비 경매에서 〈무제 Untitled〉가 1억 1,050만 달러, 약 1,200억 원에 팔렸다. 당시 미국 작가의 작품 중 최고가. 앞서 말한 노세이는 개고시안에게 바스키아를 소개했다. 처음 만난 자리에서

개고시안은 바스키아의 작품 석 점을 3,000달러에 산다. 당시로서는 결코 적은 돈이 아니다. 개고시안이 아트 딜러의 세계에 입문한 지 얼마 되지 않았기에 그림 공부가 그리 깊지 않았을 때였다. 개고시안은 바스키아에 대하여 그때까지 들어 본 적이 없었다. 그럼에도 기꺼이 바스키아 작품을 샀다. 이런 것이 개고시안의 직관적이고 저돌적 성격을 보여주는 사례라 할 것이다.

개고시안이 나중에 인터뷰에서 한 말이 있다. 바스키아의 낙서 같은 그림이자 폭발적인 표현을 처음 접하고 머리카락이 설 만큼 충격을 받았다고. 그렇게 의기투합한 노세이와 바스키아는 개고시안의 고향 로스앤젤레스에서 전시회를 갖기로 약속한다.

개고시안은 LA에 돌아와 전시회를 기획했다. 둘이 만난 지 한 달 후 바스키아는 로스앤젤레스 베니스비치 개고시안 집에 도착한다. 개고시안이 포스터 장사를 하며 만든 집이다. 태평양을 마주한 LA 베니스비치 거리에는 평범한 2층 건물이 하나 있다. 주소는 51마켓 스트리트51 Market St. 관광지답게 그 주변은 늘 시끄럽다. 이탈리아 베네치아를 본딴 이름답게 베니스비치는 유명한 관광지다. 나도 가끔은 찾아갔던 해변 베니스비치이기에 주변 풍경은 지금도 눈에 선하다.
아름다운 상가로 밀집한 마켓 스트리트에는 고만고만한 건물들이 줄지어 서 있다. 그곳 51번지에 개고시안이 첫 번째로 지은 숙소 겸 갤러리가 존재한다. 나는 그곳을 지날 때마다 바스키아를 떠올리곤 했었다.

개고시안은 그 당시에 미술계에는 전혀 알려지지 않은 인물이었다. 그는 갤러리와 생활공간을 위해 이곳을 선택해 건물을 지었다. 갤러리로 사용하기 위해 당시로

서는 건물 가운데가 U자로 개방되는 첨단의 디자인이었다. 하늘을 향해 완전히 열린 반원형 내부 안뜰이 특이한 집. 그 시절엔 포스트모던 디자인이라고 할 수 있는 이 건물은 1981년에 완공된다.

지금 LA 개고시안 갤러리는 부촌인 베버리 힐스로 이사를 갔지만, 아직도 이 집은 개고시안의 소유다. LA에는 관리단The Conservancy이라는 비영리 단체가 있다. 상근자만 20여 명이 되는 조직인데 로스앤젤레스 카운티의 역사적인 건축과 문화자원을 보존하고 있다. 관리단은 이 건물을 LA의 중요자원으로 분류하고 있다. 이 집 1층 스튜디오에서 바스키아는 거주하며 LA 전시회에 전시할 그림 작업에 몰두한다.

그때, 바스키아는 개고시안에게 여자친구 마돈나를 소개한다. "지금 이 여자는 무명 가수인데 앞으로 엄청나게 유명해질 것"이라고. 그 말 그대로 무명의 그녀는 나중에 세계 최고의 팝가수가 되는 바로 그 마돈나Madonna였다. 바스키아는 개고시안 갤러리의 작업실 스튜디오에서 마돈나와 동거하면서 전시회를 치를 그림을 그린다. 베니스비치 개고시안의 집에서 제작된 바스키아의 작품은 많다. 무려 100점이 넘는다. 개고시안의 작업실에서 현재 그의 가장 중요한 작품이며 엄청난 가격을 기록하는 그림을 그려낸 것이다. 사랑하는 마돈나가 곁에 있고 바스키아의 젊은 열정이 시너지 효과로 그림에 몰입할 수 있었던 것. 유명한 왕관, 해골, 하트 등 다양한 기호와 이미지가 특징인 작품제목 〈무제〉(1982)도 이때 그려졌다.

그렇게 개고시안 베니스 해변 집에서 제작된 그림들은, 바스키아 생애 가장 중요한 작품 중 일부가 된다. 개고시안이 주최한 LA에서의 첫 번째 바스키아 전시회는

대성공을 거두었다. 소위 대박이었다. 유명한 컬렉터와 아트 딜러 그리고 많은 인사들이 대거 참석하여 바스키아 작품을 구매했다.

이 전시회는 중요한 예술가로서 바스키아 이름을 알리는 데 크게 도움이 되었다. 더불어 초보 아트 딜러 개고시안의 능력도 높이 평가 받았던 전시회였다. 개고시안은 자신의 LA 집에서 바스키아라는 팝아트 미술계의 스타를 키워낸 것이다. 여러 번 강조했듯 작가를 키우는 건 재능 있는 아트 딜러들의 역할이다.

1983년 개고시안은 두 번째 LA 전시회를 위해 다시 바스키아를 초대했다. 바스키아는 베니스비치에서 자전거를 타고 돌아다니는 걸 좋아했다. 바스키아는 평소에 자신의 예술적 영감을 LA에서 재창조했다고 말했다. 그래서 이곳에서 그토록 많은 그림을 그릴 수가 있었던 것이다. 그때 개고시안 집에서 그린 그림 〈무제〉가, 2017년 뉴욕 소더비 경매에서 1억 150만 달러, 약 1,380억 원에 낙찰된다. 세상에서 가장 비싼 작가 제프 쿤스, 데이비드 호크니David Hockney를 뛰어 넘은 작품. 미국 작가 사상 최고가 기록을 세운 작품이 베니스비치에서 제작된 것이다.

개고시안을 만나 훌쩍 큰 바스키아. 큰 성공을 거둔 전시회. 개고시안의 이런 저돌적인 기획과 소식은 여러 시너지 효과를 낳는다. 전설적인 카스텔리에게도 신뢰를 얻고 그의 동업자가 되는 계기도 되었으니까. 그때 젊은 천재화가 바스키아는 자신의 작품을 팔아 준 개고시안에게 초상화를 그려준다. 고맙다는 표시였다.
그렇다면 바스키아가 살아 있던 1985년에 개고시안에게 감사의 표시로 그려준 전신 초상화는 지금 어디 있을까? 나는 그게 궁금했다. 개고시안은 미술잡지와의 인

터뷰에서 그 초상화에 대하여 확실하게 밝힌다. 아트 딜러의 본능인지는 모르지만 바스키아가 그려준 그 초상화도 팔아버렸다고. 그 인터뷰 말미에 개고시안은 왜 그런 멍청한 짓을 했는지 아직도 후회한다고 말했다. 소설가에게 편집자가 있고, 음악가에게 프로듀서가 있다. 바스키아와 개고시안이 그랬다. 아무리 뛰어난 화가라 하더라도 좋은 아트 딜러와 갤러리스트는 꼭 필요한 존재일 것이다.

Art dealer,
a long and beautiful
journey

추억을 남겨 두고
태평양을 건너다

"

수구지심首丘之心이라는 말처럼 사람은 누구나 나이를 먹으면 어린 시절을 그리워한다. 더군다나 나처럼 바다를 건너 먼 곳에서 살다 보면 고향의 모습이 더 아련하게 뇌리에 남기 마련이다. 특히 풍족하고 따사로웠으며 사랑으로 충만했던 명륜동 시절에 대한 그리움은 결코 지울 수 없는 감정이다.

그런 고향을 떠나 하와이로 오고 다시 LA로 가기까지 미국에서 삶은 눈물과 웃음이 교차하는 애증의 세월이었다. 하지만 키펀처에서 꽃집 주인으로, 결국 미술에 대한 오랜 갈증을 해소한 아트 딜러에 이르기까지 그 성과를 이제는 당당히 남들에게 내보일 수 있다. 그 격동의 세월을 함께 들여다보자.

"

내 고향 종로구 명륜동 우리 집

그리운 나의 고향 명륜동

누구나 고향에 대한 그리움은 각별하다. 그러나 나에게는 고향과 관련된 시골의 기억이 없다. 소위 '사대문 안'이라는 서울 종로구 명륜동에서 태어났고 성장했기 때문이다. 고향을 생각하면 집에서 가까웠던 혜화동 로터리가 먼저 떠오른다. 내 유년의 기억 속에는 그때도 교통이 밀려 북적거리던 로터리였다. 미국으로 이민 온 지 반세기가 넘었지만 지금도 명륜동 고향에 대한 그리움은 각별하다.

우리 집은 혜화동 로터리에서 북쪽 방향으로 있었다. 제2공화국 총리와 부통령까지 지냈던 장면 박사 자택과 이웃한 곳이다. 로터리에서 혜화국민학교로 걸어가면 왼편에 지금의 선돌극장이 나온다. 그곳 골목 안쪽에 1m 높이의 석축으로 전체 터를 높인 아담하고 깔끔한 단층 가옥이 있다. 지금은 국가등록문화재로 지정된 장면 박사 자택이 그곳이다.

이웃사촌이라는 말처럼 장면 박사의 부인은 우리 어머니보다는 몇 살이 위였다고 기억하는데 언제나 기품이 넘치는 분이셨다. **장면** 박사 부인은 어린 내가 봐도 언제나 우아하고 단아한 모습이었다. 동백기름으로 가지런히 쪽을 진 머리에 한복

장면 張勉, 1899~1966

호는 운석(雲石)이고 서울에서 태어났다. 1925년 맨해튼 가톨릭대학을 졸업하고 귀국하여, 서울동성상업학교 교장으로 활동하다가 해방 후 정계에 입문했다. 초대 주미 대사를 거쳐, 1951년 국무총리가 되었으나 이후 자유당에 맞서 야당 정치인으로 부통령에 당선되기도 했다. 4·19 이후 의원내각제인 제2공화국의 총리를 역임했다.

이 잘 어울리셨다. 우리 집 거실에서 차를 마시며 어머니와 한담을 나누던 모습이 기억 속에 생생하다.

아이를 낳지 않아 국가적인 염려를 해야 하는 현재의 한국 상황에선 1960년대 그 시절이 그리울지도 모르겠다. 피임이라는 걸 모를 때였으니까 집집마다 자식들이 넘치도록 많았다. 슬하에 6남 3녀를 둔 장면 박사 댁도 우리 집처럼 대가족이었다. 동네 사람들은 우리 집을 '7공주집'으로 불렀다. 장면 박사 댁도 9남매를 두어 식구가 많았지만 우리 집이 더 많았다. 아들 5명에 딸 7명의 진짜 대가족이었으니까. 그중 나는 여덟째였다.

그 많은 나의 형제들은 기적처럼 모두 미국에 살고 있다. 한국을 떠난 지 50여 년이 넘었지만 미국에서도 명륜동 그 시절처럼 형제간 우애가 좋아 고맙다. 내 기억 속 그 시절의 풍경은 가난하거나 넉넉하거나 가족 간에 사랑이 넘치던 시절이었다. 명륜동 시절부터 우리도 가족애로 똘똘 뭉쳐 있었다.

우리 집은 신작로를 끼고 있었고 동네에서 제일 큰 서너 채의 집이 잇대어 있었다. 넓은 마당에는 잔디가 깔려 있었고, 꽃나무를 비롯해 제법 큰 고목들도 있어 보기 좋았다. 혹시 모를 전쟁에 대비한 지하방공호도 있었다. 밖에 나가 애들이랑 어울리는 것보다 친구들과 정원에서 숨바꼭질을 하며 놀 때가 더 많았던 시절이었다.

신작로에 물린 앞쪽을 아버지는 2층으로 증축했다. 그 길에서 유일한 이층집이었다. 큰언니 결혼식 때 2층 큰 방에서 댄스파티를 연 기억도 새롭다. 위쪽과 아랫집은 영화 촬영지로 자주 이용되었다. 영화 촬영이 있을 때면 형제들이 우르르 구경을 갔었다. 당시에 유명했던 영화배우 도금봉, 김진규와 그 뒤를 이어 신성일, 엄앵란이라

는 배우를 볼 수 있었다. 과묵했던 우리 아버지는 그런 걸 싫어하셨는지, 우리 집에 서만 촬영이 이루어지지 않았었다. 어렸던 나는 그게 서운했다. 멋진 우리 집에서 영화촬영을 하면 좋을 텐데 싶었다.

아버지는 평생 방직공장을 운영했다. 그때는 대한후직공업조합 이사장도 겸임하고 계셨다. 크게 사업을 운영하는 아버지 덕분에 우리 집은 풍족하게 살았다. 아버지의 공장에서 생산한 직물로 군 장비를 생산했고 미군부대에도 납품을 했다.

6·25 피난과 귀가 후 감격

아버지가 좋아하는 목단꽃이 많았던 우리 집은 동네 사람들과 사이가 좋았다. 내가 4살 때인 1950년 6·25전쟁이 터졌다. 북한군의 남침으로 순식간에 서울이 함락되자 모두 피난에 나섰다. 어린 나이라 자세히는 모르지만 큰 줄거리는 기억난다.

서울 시민들은 피난을 떠나느라 분주했다. 우리는 아버지가 잘 아는 어느 정치인의 도움을 받아 전쟁 통에도 귀한 버스를 한 대 빌릴 수 있었다. 이불 보따리를 메고 아이들 손을 잡고 걸어서 피난을 가던 서울 시민들을 생각하면 미안할 정도였다.

집에서 일하는 사람들이 비싼 가구를 버스에 싣자 어머니는 큰 소리로 그 짐을 다 내리도록 명령했다. 짐 대신 친척들과 일꾼들의 가족을 타게 했다. 모두 마흔 명 가까이 되었다.

우리를 태운 버스는 한국의 남해안 쪽에 있던 경상남도 마산시에 도착했다. 어느 산인지는 모르나 산속의 절에서 우리를 맞아주었다. 그 많은 식구들이 절집에서 자고 먹는 걸 해결했다. 들리는 이야기로는 마산을 점령하려는 조선인민군과 방어하

던 미군과 국군이 치열한 전투를 하는 중이었다. 마산을 점령당하면 서울에서 피난을 와 임시정부를 차린 부산도 위험했다. 부산을 점령하려는 북한군을 막아 내기 위해 마산은 최전방 전투를 벌이고 있었던 것이다.

45일간의 끈질긴 공방이 있었다지만 나는 그런 걸 알아야 할 나이가 아니었다. 전쟁 상황은 긴박했다지만 산속은 평화로웠다. 어렸을 때이므로 걱정보다는 새로운 환경에 적응하며 놀기 바빴다. 경치 좋은 산속을 뛰어다니며 놀 때는 형제가 많은 게 즐거운 일이었다. 무서운 전투가 인근의 전선에서는 한창이라지만 우리가 피난 온 산속 절은 평화로웠다. 다행히 UN군이 잘 막아내어 북한군은 마산을 끝내 점령하지 못했다.

서울이 수복된 후 어느 날이었다. 피난을 마치고 집으로 귀가했다. 그때 우리는 크게 감동받았다. 특히 어머니의 느낌은 각별한 것이었다. 피난을 떠나 비워진 집 중에 부잣집처럼 보이면 거의 약탈을 당했던 무법천지였었다. 부랑자들이나 이상한 사람들이 우리 집을 침입하려 할 때마다 동네 사람들이 막고 나섰다고 했다. 그들이 우리 집을 지켜준 것이다.

어머니가 동네에서 얻은 신망 덕분이었다. 어머니는 거지에게도 절대로 빈손으로 돌려보내지 않았다. 집에는 피아노며 축음기 등 세간이 피난 떠날 때와 똑같이 그대로 있었다. 어머니가 진심으로 주변을 돕고 베푼 것이 이런 고마움으로 나타난 것이다. 무서운 전쟁은 공방을 거듭하다 결국 휴전을 하고 끝났다. 피난 간 사람들이 돌아오고 사회가 점점 안정되기 시작했다. 시민들은 다시 일상생활로 돌아왔고 아버지 공장도 돌아가기 시작했다.

우리 형제는 모두 집 가까이 있는 혜화국민학교 출신이다. 워낙 학교가 가까워 걸어서 다녔다. 지금은 초등학교로 부르지만 그 당시는 국민학교로 불렀다. 나는 혜화국민학교 입학 때의 해프닝을 지금도 기억하고 있다.

학교에서 처음으로 화장실을 갈 때였다. 냄새가 지독하고 변소 바닥이 보이는 재래식 환경에 기겁을 했다. 양변기에 익숙한 꼬마였을 때였다. 변소가 무섭기도 하고 익숙하지도 않아 가까운 집으로 쪼르르 뛰어갔다. 학교를 가지 않겠다고 투정을 부리는 나를 도우미 언니가 다시 데려다주었다. 그 일로 담임선생님에게 혼난 것도 기억나는 추억이다.

우리 동네 명륜동은 서울 한복판인 종로구였다. 도시이면서도 자연경관이 수려한 곳이기도 했다. 학교에서 소풍을 갈 때면 지척에 있는 창경원과 삼청동 계곡이 단골이었다. 계곡에서 가재를 잡고 창덕궁에서 사생대회를 하며 즐거운 추억들이 쌓였던 시절이었다. 눈이 오면 언덕에서 엉덩이 썰매를 타거나 눈싸움을 하며 놀던 친구들. 구슬, 딱지치기, 고무줄놀이 등 그때 우리가 할 수 있었던 건 그 정도 놀이뿐이었다.

그런데 놀랍게도 내 아래 남동생들은 국민학교 입학도 하기 전에 서양놀이인 '포커'와 '블랙잭'을 먼저 배웠다. 물론 나도 그 자리에 끼었다. 그 덕분일까? 같이 게임을 배운 나는 아니지만 동생들은 산수를 잘했다.

화투도 아니고 포커를 먼저 배운 데는 사연이 있다. 운수업을 하던 윗집엔 내가 윤석이 오빠라고 불렀던 학생이 있었다. 그 집도 우리 집처럼, 윤석 오빠를 미국으로 유학을 보냈다. 윤석 오빠가 유학이 끝나고 귀국했을 때 미국에서 배운 트럼프 포커를 우리에게 가르쳐준 것이다.

서울 도심에 있음에도 명륜동 우리 집은 사계절 고즈넉한 동네였다. 그것은 동네 이름 덕분인지도 모른다. 우리 동네 뒤쪽으로는 북악산이 우뚝하고, 그 자락에 성균 관대학교를 품고 있었다. 조선시대 인재 양성을 위한 국립교육기관이었던 성균관. 성균관은 당시 조선 최고의 교육기관이었다. 생원, 진사 이상의 자격을 구비한 선비 들이, 또다시 시험에 합격해야 입교할 수 있었던 곳. 현대 교육 시스템이라면 석사 이상의 학생이 모인 최상의 교육기관이었다.

그 교육 공간의 중심 건물이 명륜당이다. 명륜明倫은 '인간 사회의 윤리를 밝힌다' 는 뜻이라는 것과, 우리 동네이름이 그곳에서 유래되었다는 사실. 우리는 그 말이 귀 에 못 박히도록 들으며 자랐다.

▶

Jonas Wood
Untitled (Polka Dot Orchid), 2012
Oil and acrylic on linen
40 x 30 inches
© Jonas Wood

생기 넘치는 혜화동 로터리에 대한 추억

사진처럼 선명한 혜화동 로터리에 대한 추억

나처럼 한국을 떠나 다른 나라에 뿌리를 내린 사람들은 한결같은 소망이 있다. 우리의 조국이 잘살아야 한다는 점이다. 한국이 힘이 있는 나라가 될수록 알게 모르게 가슴이 펴지는 게 사실이다. 지금의 한국을 보면 너무 고맙다. 전쟁의 폐허에서 불과 반세기만에 세계 10위권 경제대국으로 성장했다는 게 놀랍지 않은가.

내가 미국으로 떠나오기 전인 1960년대에는 신작로에 손수레와 우마차가 다니던 때였다. 차와 사람이 함께 어우러진 도로에서는 무단횡단이 당연한 일상이었다. 그 당시 인기 있던 화물차는 삼륜자동차였고, 미군 지프차 엔진을 이용한 시발자동차가 달리던 때였다.

등교를 위해 버스를 타는 건 정말 전쟁이었다. 나는 돈암동에 있던 성신여자중학교와 성신여고 등교를 위해 6년간 매일 버스를 타야 했다. 버스 차장이 있을 때였다. 곡예를 하듯 그녀들이 버스 문에 매달린 모습이 눈에 선하다. 만원이 되면 버스기사는 차 안 공간을 넓히기 위해 묘기를 부렸다. 갑자기 커브를 틀면 승객들이 한쪽으로 쏠렸다가 차를 바로 세우면 신기하게도 승객을 더 태울 공간이 생겼다.

걷는 것보다 조금 빠른 전차가 댕댕 소리를 내며 다녔고 서울시내만 벗어나면 초가지붕이 대세를 이뤘다. 청계천은 이름에 어울리지 않을 정도로 구정물이 흐르던 작은 개천이었다. 청계천 양쪽 빽빽한 판자촌은 거의 묘기 수준으로 지어진 무허가 건축물들이 차 있었다.

서울문리대가 그때는 우리 집 근처인 동숭동에 있었다. 혜화동 로터리 원형화단 중앙에 분수대가 시원한 물줄기를 쏘아 올리고 옆으로는 전차가 돈암동과 을지로를 오갔다. 혜화동 로터리 맞은편의 상업은행 건물, 바른쪽 숲속 언덕길에 고즈넉한 혜화성당과 동성학교가 자리하고 옆길에는 지금의 대학로가 있었다. 문리대 캠퍼스에는 마로니에가 울창했고 상업은행 왼편 쪽엔 지금의 고려대로 편입된 우석의대가 보였다.

그 뒤로 우리 동네 명륜동이 펼쳐져 있었다. 로터리의 우체국 옆 아카데미 빵집과 동양서림, 문리대 정문 건너 학림다방, 오래된 중국음식점. 그 풍경은 마음속 사진관처럼 지금도 눈에 선하게 보인다.

그 당시 다른 집들도 그렇겠지만 우리 부모님 역시 자식들 공부에 최우선이었다. 당시 남자들 명문 고등학교는 경기고였고, 여자들도 역시 경기여고였다. 큰오빠는 중앙고, 작은오빠는 아버지의 바람대로 경기고로 진학했다. 아버지의 뜻에 따라 큰오빠는 중앙고를 졸업한 후 미국으로 유학을 떠났다. 아버지가 미군부대를 상대로 군납을 하며 미국을 잘 알게 된 것에 영향을 받았을 것이다.

아버지는 세계 최강대국 미국에서 자식들이 미래를 펼치기를 고대하였다. 그래서 둘째 오빠도 첫째 오빠처럼 1956년 경기고를 졸업하자 미국으로 보냈다. 나중 둘

117

째 오빠에게 이야기를 들어 안 것인데 동창 중에는 유명한 사람들이 많이 있었다. 동창생으로는 고건 전 국무총리, 한국타이어 조양래 회장, 대림산업 이준용 회장, 전 대우그룹 김우중 회장 등이 있었다.

오빠들이 미국으로 떠날 때는 모래 먼지가 펄펄 나는 여의도에 국제공항이 있었을 때였다. 큰오빠가 출국하는 날, 부모님들은 우리 형제들을 모두 데리고 배웅을 나섰다. 그때의 사진이 남아 있는데 볼 때마다 재미있는 추억거리였다. 여의도 허허벌판에 세워진 노스웨스트 항공기가 어마어마한 크기로 서 있었다. 당시 한국에서 미국행 항공편은 노스웨스트가 유일했다. 오빠들 장래를 위하여 선진국으로 유학을 보낸 아버지. 그게 훗날 우리 가족에게는 희망의 등불이 되었다.

명문고에 간 형제들과 달랐던 나

언니들도 경기여고를 졸업했으나 나는 명문고에 관심이 없었다. 더 정확하게 말하자면 내 실력으로는 그런 명문고로 진학할 수 없었다. 나는 공부가 재미가 없었다. 어느 날 어머니 방에서 잠든 적이 있었다. 언니가 들어와 내가 잠자는 줄 알고는 고자질을 시작했다. 그 바람에 살짝 눈이 떠졌다. 가만히 듣다 보니 언니가 내 성적표를 일러바치는 중이었다. 성적이 평균 이하라는 고자질이었다. 아마 언니는 어머니에게 일러 혼을 내면 내 성적이 올라갈 것이라고 생각했을 것이다. 그런데 그 고자질을 듣던 어머니 말이 엿듣는 나에게는 감동이었다.

"쟤는 공부보다 다른 면에서 재능이 많아."

어머니의 그 말에 신나게 일러바치던 언니는 대꾸를 못 했다.

그때 나는 어린 나이임에도 불구하고 어머니 말에 깊은 감동을 받았다. 가만 생각해보면 어머니는 언제나 우리에게 "안 돼!"라는 말보다 긍정적인 표현을 아끼지 않았다.

1960년 내가 중학교에 진학할 당시에는 입학시험이 존재했다. 혜화국민학교를 졸업하자 담임선생님은 내 실력에 맞는 중학교를 추천해주었다. 돈암동에 있던 성신여자중학교였다. 성신여중에도 입학시험은 있었으나 형식적이었다. 명문 경기여중과는 한참 차이가 나는 학교였다. 나는 성신여중으로의 진학이 억울하지 않았다.

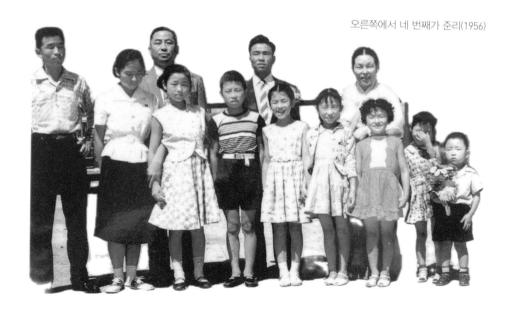

오른쪽에서 네 번째가 준리(1956)

공부보다 연년생 형제들과 노는 데 더 정신이 팔린 당연한 결과였으니까. 부모님은 혀를 찼으나 나는 걱정이 없었다.

그러고 보니 내 위로는 거의 좋은 중학과 고교로 진학했다. 그러나 나부터 내 아래는 일반중학교로 입학을 많이 했다. 혹시 내 아래 동생들이 내게 영향을 받아 공부를 안 한 건지 살짝 걱정도 들었다. 중학교 입학을 하고 나서 알게 되었는데 학교 설립자 이숙종 교장선생님은 미술을 전공한 분이었다. 그 당시로서는 드문 도쿄 여자미술전문학교를 졸업한 서양화가였다. 이숙종 교장은 조선미술전람회에서 수상도 많이 했던 화가였다.

중학교로 진학하고부터 전차나 버스로 등교가 시작되었다. 버스를 타는 혜화동 로터리는 날마다 분주했다. 큰길이 교차하는 로터리에서는 언제나 교통체증이 일어났다. 지금도 그렇겠지만 유독 이 근처에 학교가 많았다. 등교시간이면 생기발랄하게 오가는 인근의 중·고등학교 학생들 때문에 거리가 시끄러웠다.

그리고 절대 잊지 못할 격동의 시간들이 있었다. 4·19학생혁명이 그것이다. 어느 날 혜화로타리에 사람들이 꽉 들어차 구호를 외치고 있었다. 생전 처음 보는 광경이었다. 호기심이 나서 친구들과 함께 구경을 나섰다. 로터리를 꽉 메운 것은 대학생들이었다. 그들은 '3·15 부정선거 무효'라든가 '이놈 저놈 다 글렀다. 국민은 통곡한다'는 플래카드를 앞세우고 로터리를 빙빙 돌고 있었다. 어린 생각에도 위험하다는 생각은 들지 않았다. 구호를 합창하는 대학생 오빠들의 알 수 없는 뜨거운 열기가 전해져 왔기 때문이다. 데모는 부정선거 때문이었다. 1960년 3월 15일 실시된 대한민국 제4대 대통령 선거와 대한민국 제5대 부통령 선거가 바로 그것이다.

1960년에 만난 4·19 혁명

4·19 혁명 중심에 있었던 우리 집

1960년은 4·19학생혁명으로 한국 역사에서 특별한 해였지만, 중학생이 된 나에게도 난생처음 겪는 격동의 해였다. 성신여자중학교로 진학한 그해 학생혁명이 일어났기 때문이다. 학교들이 밀집해 있던 탓에 처음 보는 데모가 인상 깊게 각인되어 있는지 모른다.

4월 18일부터 우리 집 근처로 갑자기 사람들이 모여들기 시작했다. 본의 아니게 명륜동 우리 집은 4·19학생혁명 중심지에 있게 되었다. 우리 건너편 장면 박사 집이 시민과 학생들로 넘쳐나기 시작했던 것이다. 처음 보는 대규모 인파였다. 많은 사람들을 보며 처음엔 무섭기도 했으나, 또 한편으로는 알 수 없는 에너지가 넘쳤던 큰 구경거리였다. 혜화동 로터리를 꽉 메운 시위학생들을 보니 모두 오빠 또래들이었다.

갓 중학생이 된 나도 그때 부정선거라는 걸 똑똑히 알게 됐다. 그러니 오빠들도 유학을 떠나지 않았다면 분명히 시위에 동참했을 것이다. 당시의 한국은 6·25전쟁이 끝난 지 얼마 되지 않았을 때였다. 이승만 대통령이 초대, 2대, 3대 대통령을 내리

역임하던 시절이었다. 헌법을 사사오입이라는 논리로 개헌을 하여 종신 대통령을 꿈꾸었던 이승만. 그러니 정치가 매우 혼란스러운 시절이었다.

어찌 되었던 자유당은 이기붕을 부통령으로 당선시키는 데까지는 성공했다. 그러나 선거가 끝나자 들불처럼 부정선거에 저항하는 시위가 전국적으로 퍼지기 시작한다. 처음 데모의 시작은 우리 가족이 피난을 갔었던 남쪽의 도시 마산에서였다. 자유당의 부정을 목격한 학생과 시민들이 데모를 시작하자, 경찰이 무차별로 총을 쏘며 진압했다.

4·19학생혁명이 일어나기 일주일 전인 4월 11일, 행방을 알 수 없었던 4명 가운데 1명이 눈에 최루탄이 박힌 채 마산 앞바다에서 시체로 발견되었다. 바로 마산상고생 열일곱 살 김주열 군이었다. 이 사건이 알려지자 국민의 분노는 전국적으로 폭발한다. 부정선거에 대한 국민의 저항이 드디어 서울까지 번지기 시작했던 것이다. 그게 바로 혜화동 로터리에서 내가 목격했던 대학생들의 시위였다.

정치깡패들을 당당히 맞선 어머니

나는 우리 집이 4·19학생혁명이나 혼란스러운 사태와는 전혀 관계가 없을 줄 알았다. 그런데 청천 날벼락처럼 깡패들이 어느 날 우리 집을 찾아오기 시작했다. 그당시 자유당은 정치깡패들을 공공연하게 키우고 있었다. 그들은 종종 기업인들을 협박하거나 테러를 가해 갈취하기도 했었다. 부정부패가 심했고 정치도 깡패들을 고용해 국민의 입을 틀어막던 시절이었다.

나중에 안 것이지만 그중 우두머리는 정치깡패 이정재였다. 이정재는 집권당인

자유당 감찰부 차장이라는 고위직에까지 올랐다. 그 당시에 정치권까지 진출한 그야말로 주먹계의 왕자였다. 자유당과 그들을 비호하는 부정 공무원, 정치깡패들의 연계는 대놓고 공공연한 비밀이었다.

물론 전혀 우리 집과는 연결될 이유가 없는 조직이었다. 그 당시 우리 아랫집은 큰 목재회사를 운영하던 사장의 집이었다. 어느 날 그 사장님이 갑자기 죽었다는 놀라운 소식을 들었다. 퇴근길에 깡패들에게 테러를 당했다. 자유당에 정치자금을 안 낸다고 당한 테러였다는 것이다. 그런 무서운 사건이 일어나자 어머니의 근심 어린 표정은 어린 내가 봐도 그 심각성을 알 수 있었다.

그러던 어느 날이었다. 어둠이 깊어지는 시간이었다. 쇠로 만든 우리 집 대문이 "쾅 쾅" 울리기 시작했다. 당시로서는 드문 일이지만 우리 집에는 초인종이 있었다. 방문하는 사람은 당연히 그걸 누를 텐데 누군가 발로 철문을 차고 있었던 것이다.

우리는 놀라 뛰어가 어머니 방으로 모였다. 그 소란에 아버지는 안방 문을 열고 마당으로 나서려 했다. 그때였다. 어머니 표정이 변하더니 아버지를 막아섰다. 그리고 장독대를 가리켰다. 많은 사람이 거주하는 집답게 우리는 장독대도 굉장히 컸다. 장독대는 항아리들도 많았다. 어머니는 그중 큰 항아리를 가리키며 아버지에게 그 속에 숨으라고 말했다. 그때야 이상한 눈치를 챈 아버지가 서둘러 항아리 속으로 몸을 숨겼다. 아버지 몸집이 작은 편이 아니었는데도 김장할 때 사용하는 항아리는 숨기에 충분한 크기였다.

어머니는 뚜껑을 덮고 우리에게 "쉿!" 하고 입단속을 시킨 후 대문으로 다가섰다. 그때까지도 쾅쾅 발로 차던 사람들이 어머니가 문을 열자 우르르 들어섰다. 험상궂은 얼굴과 덩치를 보니 한눈에도 깡패들이 분명했다. 모두 다섯 명이었다.

"여기가 성일석 사장집이 맞지? 성 사장 좀 나오라고 해."

우리 형제들은 겁에 질려 문틈으로 밖을 엿보면서 떨고 있었다. 그러나 어머니는 달랐다. 어린 내가 봐도 무서운 상황이 벌어졌는데도 어머니 말씨는 아주 침착했다.

"아직 퇴근 안 하셨는데요. 그런데 누구시기에 남편을 찾는가요?"

깡패들은 어머니를 밀쳐내고 신발을 신은 채 방을 뒤지기 시작했다. 방마다 문을 난폭하게 열어젖히고 아버지를 찾기 시작했다. 드디어 우리가 모여 있는 방문도 열렸다. 나는 무서워 동생들과 울기 시작했다. 그런 소동에도 어머니는 차분하기만 했다. 울지 말라며 나를 다독거렸다. 방과 목욕탕까지 모두 돌아본 깡패들이 어머니 곁에 서 있던 남자에게 다가왔다. 그 사람이 리더였는지 아무 곳에도 아버지가 없다고 보고했다.

어머니가 곁에 서 있는 그 남자에게 물었다.

"아직 퇴근 전이라니까요. 그나저나 어디서 온 분들입니까?"

"동대문에서 왔수다."

이정재 李丁載, 1917~1961
한국의 경찰 출신 조직폭력배로 이승만 정부 시기 정치깡패로 이름을 날렸다. 단성사 저격 사건 및 야당 정치인들을 향한 정치 테러 등을 지시한 실질적인 배후이다. 동대문 시장을 기반으로 활동하며 승승장구하다가 5·16군사정변 이후 사형을 당했다.

"혹시 자유당 청년분과 위원장 **이정재** 씨를 아시나요?"

"어? 당신이 그분을 어떻게 아시오?"

어머니의 깜짝 질문을 받은 깡패의 말이 반말 투에서 조금은 순순해졌다.

"맞군요. 그분이 보낸 사람들이. 내일 이정재 씨를 만나 오해를 풀어야 하겠네요. 혹시 만나시면 내일 찾아뵙

겠다고 전해주세요."

차분하게 말을 건네는 어머니가 위대해 보였다. 한바탕 소란을 피운 깡패들은 어

머니 입에서 이정재라는 이름이 나오자 공손해졌고 드디어 물러갔다. 이승만 대통령 정권에서는 야당을 돕던 사업가나 학생이 정치깡패들의 세금조사와 테러에 당했다. 부자들이 사는 동네가 불안에 떨던 나날이었다. 어머니는 이런 상황을 예상하고 빈 장독을 준비해놓은 것처럼 보였다.

아버지는 회사경영을 하면서도 직조기계 특허를 받아낼 만큼 자신의 사업에만 열심이었다. 미국으로 떠난 오빠들은 잘 적응하고 있었고 그게 우리 집의 자랑이기도 했다. 그런데 남의 일처럼 생각했던 선거와 데모가 우리 집에도 불똥이 튄 것이다.

몇 년 전엔 장면 박사 암살 시도까지 있었다. 다행히 경상에 그쳤지만 조사결과 놀랍게도 총을 쏜 배후에는 치안국장과 내무부장관까지 연결고리가 있었다. 정치깡패들은 테러와 살인, 부정선거와 사기, 그리고 야당과 시민들을 위협하는 행위를 일삼았다. 그걸 나도 알 만큼 국민 모두가 알고 있었다. 그렇게 정권의 비호를 받았던 깡패 중엔 두목격인 이정재가 가장 유명했다.

어머니와 단둘이 정치깡패 이정재를 만나다

정치깡패들에게 협박을 받다

왜 이런 일이 벌어졌는지 부모님은 우리에게 자세히 이야기를 해주지 않았다. 장면 박사 선거에 돈을 대준다는 일하는 언니들 말은 내가 봐도 맞는 거 같았다. 장면 박사는 많은 선거를 치렀다. 민의원, 국회의원, 부통령, 국무총리 등 무수히 선거를 치렀다. 선거운동에 필요한 자금은 후원자가 있어야 한다. 정부는 야당탄압에 나서고 돈줄을 막으려고 혈안이 되어 있었다.

그렇다고 장면 박사는 부자도 아니었다. 동네 옆 동성고등학교 교장 출신인 장면 박사에게는 사는 집이 전부였다. 누군가 재정적 후원자가 필요했던 때였다. 야당은 자유당처럼 공공연하게 자금을 모을 수도 없었다. 만약 정치 자금을 몰래준 게 들킨다면 옆집 사장님이나 우리 집처럼 깡패들 습격도 받을 것이다. 받은 사람이나 준 사람은 서슬 퍼런 정권이 가만두지 않았을 것이다.

그러나 자유당은 기업가들에게 공공연하게 선거자금을 모으고 있었다. 그런 기업가 명단이 발표되기도 했다. 이승만 정권의 비위를 맞추기 위해 자발적으로 낸 것

인지, 정치깡패들처럼 협박 때문에 냈는지는 알 수 없는 일이다. 그때는 그런 시절이었다.

　고지식한 아버지가 자유당 자금 요청을 거절했는지도 모른다. 만약 아버지가 민주당 장면 박사의 후원자였다면, 그게 알려졌다면 서슬 퍼런 자유당 정권에서는 매우 위험한 일이었다. 이들 정치깡패들은 처벌받기는커녕 보란 듯이 더욱 기세를 떨쳤다. 자유당 정권 차원의 비호가 있었기에 가능한 일이었다. 우리 집을 찾아온 정치깡패들이 그날 빈손으로 돌아갔지만 다시 올 것이 분명했다.

이정재와 담판을 지은 어머니

　이튿날 날이 밝자 어머니는 운전기사에게 차를 준비하라고 시켰다. 어머니 손엔 보따리 하나가 들려 있었다. 어머니는 무슨 이유에서인지 모르지만 형제 중 나를 불러 곁에 태웠다. 어머니는 운전사에게 이정재의 주소를 불러주었다. 가정주부였던 어머니가 깡패를 만난다는 것 자체가 당시로서는 파격이었다. 우리가 탄 차는 이정재 자택에 멈췄다. 한눈에도 근사하게 지어진 한옥이었다.

　나중에 알게 된 사실이 있는데 어쩌면 이정재와 아버지는 전부터 알고 있던 사이였는지 모른다. 우리 아버지 방직공장은 그때 직물의 고장 강화도를 떠나 동대문 근처에 있었다. 이정재는 동대문시장에서 '삼양상사'라는 직물도매상을 하고 있었다. 아버지의 공장에서 생산한 직물은 전국 도매상으로 판매되었다. 아마 그런 연결고리로 아버지와 어머니가 이정재를 알고 있었을 개연성이 높았다.

어머니를 따라 사랑방에서 마주 앉은 이정재는 정말 키가 180cm쯤 되어 보이는 거한이었다. 어머니와 이정재가 나누는 인사에서 둘이 아는 사이라는 걸 나는 알 수 있었다. 천하의 정치깡패 이정재는 얼굴에 미소를 가득 띠고 있었다. 그와 마주 앉은 어머니 역시 겁을 먹은 기색이 아니었다. 큰 소리 없이 많은 이야기를 나누었다.

처음에는 겁이 났으나 조용한 분위기가 계속되며 나는 긴장이 풀렸다. 어릴 적이라 깊은 이야기를 기억하지 못했으나 아버님에 대한 이야기는 분명했다. 지리할 만큼 시간이 흐르고 이정재는 호탕하게 웃으며 우리를 배웅했다. 이정재는 기분이 좋았는지 대문 앞까지 우리를 따라 나왔다. 어머니 얼굴도 만족하는 표정이 역력했다. 이정재를 방문하고 나자 그 후로 우리 집으로 찾아오는 깡패는 없었다. 어머니가 무슨 조건으로 이정재를 설득했는지 나는 지금도 그 내용을 모른다.

명륜동 시대는 저물고

위기에 빠진 아버지의 사업

어머니의 노력은 대단한 일이었다. 아버지에 대한 깡패들의 직접적 테러는 없어졌다. 하지만 그것으로 모든 일이 끝난 게 아니었다. 자유당에 충성했던 세무당국의 탄압은 정치깡패의 위협과는 별개였다. 자유당 정권은 민주당 돈줄을 막는 데 혈안이 되어 있었다. 그때 앞장세우는 기관이 바로 세무서였다. 당시 비난의 초점이 되다시피 한 세무공무원의 전횡과 부패는 공공연한 비밀이었다.

정치깡패의 테러 위험에도 잘 버티던 아버지에게 내부의 배신은 치명상이었다. 세무서로부터 거액의 추징금을 연달아 맞았다. 그것도 한 번으로 끝난 게 아니라 툭하면 압수수색이 들어왔다. 아버지가 자유당 쪽이었다면 이런 일은 없었을 거라고 사람들은 수군거렸다.

시간이 지날수록 세무서 조사는 더 가혹해졌고 아버지는 몹시 힘들어했다. 압수수색이 빈번한 공장 역시 제대로 운영될 리가 없었다. 이제는 거액이 부과된 세금보

다 직원들 월급이 더 문제가 될 정도였다. 어쩌면 아버지에게는 폭력을 사용했던 깡패들보다 법을 앞세운 공권력이 더 무서웠다. 당시 신문엔 아버지 사업의 성공사례를 소개하는 글과 기부를 많이 하여 주변을 밝혔다는 기사가 많았다. 그런데 이제는 고액의 추징금 체납과 급료 체불로 신문에 오르내리기 시작한 것이다.

그러던 중 4·19학생혁명은 성공했고 이승만 대통령은 하와이로 망명을 떠났다. 장면 박사는 총리가 되었지만 시국은 혼란 그 자체였다. 아버지는 바뀐 정권에서 유일한 희망을 기대하는 듯했다. 그러나 장면 총리는 박정희 장군의 쿠데타로 9개월 만에 실각했다. 정권이 또 바뀌었으니 아버지가 결백을 밝히려고 믿었던 희망도 사라졌다. 아버지의 재기는 불가능했다.

결국 공장을 팔고 명륜동 집도 떠나야 했다. 한 시대를 격동했던 4·19혁명도 끝났지만 아버지 사업도 끝났다. 정치적 목적의 세무사찰 때문에 부도가 난 것인지, 회사 임원의 배신 때문이지 나는 잘 모른다. 하지만 아버지 사업이 망하고 행복했던 우리의 명륜동 시절이 끝난 건 확실했다.

내가 태어나고 자란 명륜동 집을 떠나는 날이었다. 그때가 1966년이었고 나는 고등학교 3학년을 다닐 때였다. 좋은 대학을 가려고 대학입시 준비에 여념이 없었을 시기에 우리 집은 어디론가 이사를 가야 했다. 대가족인 우리 식구에 도우미 언니들 서너 명과 정원사까지 명륜동 집에는 20여 명이 복작거리며 살았었다.

그 많은 식구들이 모두 뿔뿔이 헤어지고 우리만 달랑 남은 참담함과 태어나고 뛰어놀고 자란 집에서 쫓겨나듯 어딘지 모를 곳으로 이사 간다는 불안감이 컸다. 이삿

짐을 옮기고 있을 때, 지나가던 담임선생님이 나에게 물었다. "지금, 너희는 더 큰 집을 사서 이사 가는 중이니?"라고. 우리 집은 우리가 다니는 학교에 기부를 많이 하던 큰손이었다. 그러므로 아무것도 모르는 선생님은 더 큰 집으로 옮기느냐고 물었던 것이다.

나는 고개만 숙인 채 대답하지 않았다. 우리가 망한지 몰랐으니까 그런 질문을 했을 것이지만, 나는 선생님의 그 말을 지금도 기억한다. 비수처럼 너무 아팠으니까. 과묵한 아버지는 몰락하게 된 복잡하고 깊은 내막을 말해주지 않았다. 그러나 우리 집이 형편없이 추락했다는 건 형제들 모두 알고 있었다.

수유리로 이사를 가다

우리가 이사를 간 곳은 수유리였다. 당시에 논밭이 질펀했던 수유리로 셋집을 얻어 이사를 한 것이다. 같은 서울이라고는 하나 수유리는 그 당시 논밭이 많던 변두리였다. 방 두 칸의 작은 집에 들어서며 우리는 정말 문화적 충격을 받았다. 한 번도 경험해보지 않은 가난의 실체를 체험하게 된 것이다. 나는 재래식 화장실이 정말 싫었다. 우리 형제들에게는 익숙한 생활이 아니었다. 밤이면 개구리가 울던 그 시절, 그때의 충격을 잊을 수가 없었다.

비가 오면 진창길로 바뀌었던 길과 듬성듬성 보이던 초가집. 이런 상황은 가난해진 탓일 수도 있으나 꼭 그것 때문만은 아닐 것이다. 7공주집이라는 별명대로 세상 모르고 공주처럼 살았던 행복했던 시절, 거기에서 추방된 충격이 더 큰 것이었다. 이제부터 적응해 나가야 할 새로운 환경은 현실이었다.

그때 어렴풋이 들었던 생각이 있다. 만약 내가 시집을 간다면 절대 사업가와는 결혼하지 않겠다는 스스로의 다짐이었다. 수직으로 신분이 하락할 때 만났던 충격의 실체를 본능적으로 체감했던 것이다. 그래서 수입이 적더라도 안정된 직장을 가진 남자를 만나 굴곡 없는 생활을 하겠노라는 생각을 했었다.

차도 없고 일하는 사람들도 없으니 어머니가 제일 큰 고생이었다. 그 많은 형제들 밥을 직접 챙기고 아직 혜화국민학교에서 전학을 마치지 못한 막내와 버스 통학도 해야 했다. 나는 어수선한 가운데 대학입시 준비를 하고 있었다. 역시 한국의 부모들이었다. 우리 집 역시 형편이 어려워졌지만 다른 부모들처럼 자식들 공부에는 무엇이든 아끼지 않았다.

지금 한국이 선진국으로 불리는 이유에 대하여 여러 가지 설이 있다. 머리가 좋다, 혹은 근면하다거나 하는 말이 그것이다. 나는 잘살게 된 이유가 교육 때문이라고 믿는다. 변변한 자원 하나 없는 나라가 세계 10대 경제대국이 된 것은 부모들의 치열한 교육열 덕분이라고 생각한다.

환경이 바뀌어 대학입시 공부를 못했을 거라고 부모님은 나를 위로했다. 그리고 이화여대 미술대학을 목표를 한 나에게 과외수업을 받으라고 비싼 미술학원 등록도 시켜주었다. 고백하거니와 사실 나는 공부가 싫었다. 명문고를 나와 유학을 간 오빠들이나 언니처럼 공부를 좋아하지도 잘하는 편도 아니었다. 무엇이든 잘해야 재미를 붙이고 발전을 기대할 수 있을 텐데 공부는 체질이 아니라고 생각했다.

그 대신 그림에는 어릴 적부터 소질을 인정받았고 또 재미를 느꼈다.

미국에서 새출발의 기회가 준비되다

나는 수유리란 말을 들으면 우리 집 마당에서 보이던 북한산과 가까이 흐르던 우이천이 먼저 떠오른다. 그리고 4·19민주묘지도 생각난다. 우리 집이 가까웠던 혜화동 로터리를 가득 메웠던 학생들. 4·19민주묘지는 그때 희생된 학생들을 기리기 위해 장면 총리가 만든 곳이다. 4·19민주묘지 추모탑과 조형물은 지금도 그대로일 것이다.

시간의 흐름과 인연은 참 묘하다는 걸 새삼 실감한다. 나중에 내가 이민을 간 미국에서 알게 된 사실이 있다. 바로 한국정부의 미국 초대 대사를 역임한 사람이 이웃집 장면 박사였다는 것을. 그리고 우리가 정착한 하와이에서 하야한 이승만 대통령이 돌아가셨다.

이승만 박사 부부를 끝까지 보살핀 교민 중에 '월버트 최'라는 분이 계셨다. 대통령이 하야를 하고 하와이로 망명 올 수 있도록 항공편을 마련해준 사람도 바로 그였다. 미국 항공사 팬암Pan Am 전세기를 서울 김포공항으로 보냈던 것이다. 작은오빠가 하와이에 자리 잡는 데 이분이 크게 도움을 주었다. 그런 인연이 이어져 결국 우리 가족 모두 하와이 정착에 큰 힘이 되었다. 우리 집이 망하고 이사를 했을 혼란의 세월 속, 오빠들은 이미 미국에서 대학을 졸업하고 사회생활을 하고 있었다.

지금 생각하면 정말 아무 일도 아니지만, 당시 한국 우리 집이 크게 놀랄 일이 생겼다. 첫 번째 놀람을 준 사람은 첫 번째 오빠였다. 대학에서 공학을 전공한 큰오빠는 미국 동부에서 엔지니어로 직장생활을 하고 있었다. 샌님처럼 얌전한 그 오빠가 어느 날 한국으로 편지를 보내왔다. 그 편지에는 결혼을 한다는 말과 함께 백인 아

가씨 사진이 들어 있었다. 부모님은 물론 우리도 얼마나 놀랐는지 모른다.

그 놀라움은 한 번으로 끝나지 않았다. 앞에 말한 대로 윌버트 최의 도움을 받아 하와이에 정착한 둘째 오빠가 결혼하겠다며 보내온 편지에도 백인 여자 사진이 들어 있었다. 아버지는 몹시 속상해 했지만 어머니는 달랐다. 며느리가 될 백인 아가씨들이 예쁘다며 좋아했다. 아버지는 오빠들을 미국으로 유학 보내며 공부를 마치면 귀국시켜 가업을 이어갈 것을 생각했을 것이다. 그러나 상황이 달라졌다. 이제는 오빠들이 미국에서 자리 잡고 잘 살기만 바랄 수밖에 없었다.

묘지석에 새긴 "Thank you, America"

옛 신문에서 아버지의 흔적을 찾다

세상 모든 아버지는 '딸 바보'라는 말을 나는 알 것 같다. 딸이 자그마치 7명이나 되었는데도, 딸에게 둘러싸인 아버지는 언제나 행복한 웃음을 지었다. 나의 아버지 성일석成逸錫은 1907년생이다. 아버지는 온몸으로 일제강점기를 지내온 분이었다.

어렴풋이 떠오르는 기억이 있다. 어느 해인가 아버지를 따라 경기도 파주에 제사를 지내러 간 적이 있다. 아버지 고향이 그곳이었다. 파주에 우리 땅이 많이 있었다고 했다. 그곳에는 창녕 성씨昌寧 成氏들만 모여 사는 집성촌이 있다. 제사를 지내러 갔었던 기억인데, 하얀 두루마기를 입은 어른들이 많이 모여 있었다. 그날은 아마 조상에게 제사를 지냈던 날이었을 것으로 짐작된다. 아버지가 우리 귀에 못이 박히도록 일러주었던 것. 우리의 조상 중에는 충신이었던 사육신 성삼문이 있었다는 말이다. 그 뜻은 양반 가문이라는 걸 강조한 말이었을 것이다.

아버지는 경성고등공업학교를 졸업했다. 경성고등공업학교 출신 엔지니어들은

일제강점기와 해방 직후 한국의 공업계에 큰 영향을 미쳤다. 당시 입시 경쟁률 27대 1로 입학하기가 굉장히 어려웠던 학교라고 했다.

전문학과로는 방직과, 토목과, 건축과, 광산과, 응용화학과가 있었다. 아버지는 방직과를 졸업했다. 일제강점기 시절 면직물 공업으로 조선에서 제일 큰 공장들이 밀집해 있던 곳이 강화도였다. 거기에서 지금도 아버지 흔적이 많이 발견되고 있다. 인터넷이 만능으로 기능하는 요즈음, 아버지 흔적 찾기는 재미있는 일이다. 흔적 찾기는, 내가 태어나기도 전 아버지의 삶을 알 수 있는 흥미로운 일이었다. 과거를 추적하는 중에 느낀 것은 아버지가 보통분이 아니었다는 점이다. 아버지의 이름이 여러 군데에 뚜렷이 남았기에 그런 작업이 가능했다.

한국에서 오래된 신문 중《동아일보》,《경향신문》,《조선일보》기사에서 아버지를 만날 수 있었다. 90년 전,《동아일보》1932년 12월 8일 기사에 아버지가 등장한다. 아버지가 어머니, 그러니까 나에게는 할머니인 분을 모시고 살던 집에 불이 났다는 기사. '강화군 부내면 신문리의 성일석 씨 자택 화재'라는 기사가 있다. 일본이 지배하던 그 시절에 강화도는 조선 최고의 직물생산 공장이 밀집해 있던 때였다. 지역 유지였으니 화재 소식도 기사가 되었을 것이다. 기사에는 아버지의 정장차림 사진도 실려 있었다. 내가 태어나기도 전 아득한 옛날임에도 양복을 차려입은 아버지의 모습은 지금의 신사와 똑같았다.

아버지는 회사가 커지자 서울로 공장을 옮겼다. 마지막 자료에서는 아버지의 직함을 보여주고 있었다. 주소가 서울특별시 종로구 명륜동 1가로 되어 있고, 회사 사장, 협회 이사장으로 표기하고 있다. 1954년 11월 신문기사에서도 감투를 많이 쓴 아버지를 만난다. 대한후직공업주식회사 사장, 서울제망합자회사 사장, 대한제망협

회 이사장으로 재직 중이라고 쓰고 있다.

내가 열 살 때인《경향신문》1956년 5월 4일자 보도가 매우 흥미롭다. 아버지가 운영하는 대한후직공업에서 만든 권총요대를 정부인 한국구매처가 구매했다. 최종적으로 미군부대에 납품이 된 건지 미국 돈 달러로 입금되었다 한다. 당시로서는 거금인 72,948달러. 물론 그 후에도 아버지 공장은 미군과 거래가 계속되었다. 미군과 거래를 하며 아버지는 미국을 좀 더 알게 되었다. 그런 여러 경험들이 오빠들을 미국으로 유학을 시킬 아이디어가 되었을 것이었다. 그 어려웠던 시절 미국 유학이라는 것은 선택된 집안의 특별한 일이었음은 분명하다.

강화도를 떠나 동대문 근처로 공장을 진출시킨 아버지의 사업은 점점 더 커져갔다. 아버지 회사의 조회 시간 흑백사진이 지금도 남아 있다. 그때도 일본 군국주의 잔재가 남아 있었는지 전 직원이 아버지 훈시를 듣기 위해 공장 운동장에 도열해 있

왼쪽 첫 번째 분이 아버지 성일석

었다. 1940년대 일본인들과 찍은 사진 속 정장 차림의 아버지는 오랜 시간이 지났음에도 풍채가 좋은 신사였다.

기회의 땅, 미국으로 건너가다

일제강점기를 고스란히 겪어 낸 아버지는, 미국으로 이민을 와 사시다 생을 마감했다. 생전에 나에게 이렇게 말한 걸 기억한다.

> "일본식 문화는 이것 하지 마라! 저것 하지 마라! 통제 일색인데, 미국은 그 반대의 나라다. 무엇이거나 자유롭게 할 수 있는 나라. 자신이 한 일에 책임만 지면 모든 게 자유스러운 나라가 미국이다. 너희들은 미국에 산다는 것에 언제나 감사해야 한다."

미국을 통찰한 아버지의 평가였다. 그 시절 그런 생각을 할 만큼 아버지는 선진적 생각을 가지고 계셨던 분이었다.

아버지는 사업이 몰락하자 둘째 오빠의 초청으로 1970년대 초 미국으로 왔다. 나중에 이야기할 기회가 있겠지만 아시안 사람 중 하와이 최초 주식중개인으로 등록한 사람이 오빠였다. 오빠가 하와이에 정착하도록 크게 도움을 준 사람이 바로 이민 2세인 월버트 최Wilbert Choi라는 분이었다. 그분은 하와이에서 조경 사업으로 크게 성공한 사업가였다. 호놀룰루 공항, 주요 공원의 설계가 바로 월버트 최의 작품이라

고 했다. 그는 하와이에 대규모 바나나 농장도 경영하고 있었다.

결혼한 오빠가 본토 미국대륙에서 살기보다 하와이를 선택한 나름 이유가 있었다. 어렴풋이 느꼈던 인종차별을 곧 태어날 아이들이 겪을까 걱정한 것이다. 일본인이 많이 사는 하와이에는 그런 차별이 심하지 않을 것이라고 생각했다. 한국의 하와이 이주 역사도 사탕수수밭 노동으로 시작되었다. 한때 일본의 하와이 노동력은 사탕수수밭 노동자 70%를 차지할 정도로 많았다. 그러므로 하와이에는 동양인 차별이 없었다. 하기야 폴리네시아 원주민의 왕국이었으니 하와이에서 동양인들에 대한 차별은 없다고 봐야 했다.

여기에 또한 아이러니한 것은 하와이 이민을 최초로 주선하신 분이 남편의 외할아버지인 것이다. 남편의 외할아버지 서병규 씨는 1899년 프린스턴Princeton 대학을 마친 후, 루스벨트Roosevelt 대통령과 친필로 연락해, 한국인 하와이 이민을 얻어내신 분이다.

하와이에 성공적으로 정착한 오빠의 활약은 눈부실 정도였다. 은퇴를 한 아버지 역할을 맡아 우리 가정의 모든 일을 홀로 해냈다. 명륜동 시절부터 우리 형제들 우애는 남달랐으나, 그중에서 둘째 오빠의 활약은 대단했던 것이다. 현재도 그렇지만 한국에서 미국으로 이민을 온다는 게 보통 까탈스러운 일이 아니다. 서류만 하더라도 엄청난 분량이다. 그 많은 가족을 초청하려면 얼마나 어려운 일이 많았을까?

오빠는 몰락한 우리 가족의 초청을 위하여 하와이 한국대사관을 부지런히 드나들었다. 부모님을 비롯하여 형제들까지 10명을 초청해야 하는 일이었다. 그 많고 복잡한 서류를 들고 자주 찾은 한국영사관에서 오빠는 유명인사가 되었다. 우리 식구

들 모두 미국으로 이주한 것은 순전히 작은 오빠의 노력 덕분이었다.

부모님을 포함하여 10명의 식구들을 모조리 미국으로 불러들인 오빠의 수고는 그것으로 그친 게 아니다.

오빠의 아내 카멜라Carmella는 독일계 백인이었다. 우리 형제들 모두 고맙게 생각하는 착한 올케였다. 초청한 오빠야 가족이니 그렇다 치더라도, 백인 올케는 얼굴도 모르는 시댁 식구들을 모두 거두어야 했다. 미국 땅을 처음 밟는 사람들이기에 아무것도 모르는 우리 가족을 올케가 챙겨야 했던 것이다. 한 명이 입국하면 먹이고, 재우고, 미국생활을 가르치고, 직업을 얻어 독립해 나갈 때까지 보호자 역할을 했다.

말도 자유롭게 통하지 않았을 한국인이니 카멜라는 얼마나 답답했을까? 지금도 우리 형제들이 모이면 올케의 그 고마움을 이야기하고 있다. 둘째 오빠의 노력에 보답이라도 하듯 미국에 정착한 우리 가족은 모두 성공적으로 자리를 잡았다. 그중에는 사업으로 큰 성공을 거둔 형제도 있다.

세상에서 가장 행복한 사람이었던 아버지

부모님이 결혼 50주년 금혼식을 맞았던 그해, 우리 12형제는 단 한 명도 빠짐없이 모두 하와이의 힐튼호텔에 모였다. 모든 가족이 모인 곳에서 부모님의 뜻깊은 금혼식은 성대하게 치러졌다. 자식들 모두가 미국으로 이주하여 무탈하게 살며, 한 명도 빠짐없이 참석한 것에 부모님은 눈물을 보이며 즐거워했다.

아버지는 1990년 84세를 끝으로 하와이에서 돌아가셨다. 돌아가시기 전 우리 형

제들에게 유언을 남기셨다.

"나는 세상에서 가장 행복한 사람이었다."고.

한국에서의 성공적 사업도 끝없는 몰락도 이미 지난 과거의 일이었다. 그 많은 형제들이 미국에 잘 정착하여 모두 건강하게 사는 걸 행복하다 표현한 것이라 생각한다.

아버지를 모신 묘지는 템플스 메모리얼 파크Valley of the Temples Memorial Park였다. 깊은 계곡과 수려한 경관 그리고 일본 사찰 때문에 관광객이 즐겨 찾는 명소이

기도 했다. 이 공원묘지 안에는 '평등의 사원'이라는 뜻을 지닌 일본식 절, 보도인 템플Byodo-In Temple이 자리하고 있다.

아버지 묘지석에는 생전의 당신이 마련한 유언이 적혀 있다. 간단한 말이지만, 나는 그 속에 아버지 생각이 전부 녹아 있다고 생각한다. "땡큐, 아메리카Thank you, America." 짧은 유언이지만 그 말이 포함하고 있는 깊은 의미를 지금도 충분히 알 것 같다. 쿨라우산맥의 울창한 계곡 자락에 자리한 이 공원묘지에서 영원한 휴식에 든 아버지. 격동의 세월을 온몸으로 견뎌낸 큰 우산. 그 그늘에서 자식들이 걱정 없이 살아온 세월이 고마움이었다는 걸 새삼 깨닫는다.

아버지는 미국 정부가 이민자들에게 제공하는 기회와 혜택에 항상 감사했다. 새로운 나라의 시민이 되어 자그마한 성공을 거둔 우리 가족에게 미국은 고마운 나라였다. 아버지는 그러한 감사의 마음을 우리에게 심어주려 노력했다는 것도 안다. 로스앤젤레스에 살았던 관계로 하와이에 거주하는 아버지를 자주 찾아뵙지는 못했었다. 그 불효를 지금 우리 집에 걸려 있는 사진 속 아버지와 매일 인사를 나누며 달래고 있다.

흑백사진 속 아버지는 지금의 우리 형제들보다 훨씬 젊은 나이였다. 빛이 바래기는 했지만 아버님 젊은 시절 사진이 남아 있다는 것이 얼마나 다행스러운 일인가? 아버지가 살아온 세월. 일제강점기를 겪었고, 동족상잔의 피비린내가 진동하는 6·25전쟁도 체험했다. 해방이 되자 숨 돌릴 틈도 없이 시작된 한국의 정치혼란과 사업의 몰락. 아버지 어깨는 평생 고단했을 것이다. 그러나 아버지는 그런 내색 한 번 없이 살아오셨다. '그래서 아버지는 울어도 눈물이 없고, 눈물이 없으니 가슴으로

George Stoll, Untitled(81 tumblers on 5 ft Shelves), 1999
Beeswax, and pigment, 5×5 ft
© George Stoll

울 수밖에'라는 어느 시인의 구절이 가슴에 닿는 것이다.

따지고 보면 우리 아버지는 사나이답게 보란 듯 잘 살고 가신 것 같다. 번듯한 방직공장을 운영하며 직조기계 특허까지 냈던 학구파 아버지. 사업이 번창하는 만큼 '7공주'로 명륜동 시절을 행복하게 보낼 수 있었던 추억. 아버지 당신이 살아온 그 격정의 세월을 말하자면 소설이 되겠지만, 그래도 우리는 행복했던 삶이라고 감히 말하고 싶다.

가장 행복한 사람이었다는 당신의 뜻을 받들어, 지금 사랑하는 자식들이 우애 있게 늙어가고 있는 중이니까.

인생의 갈림길 경희대학교로의 진학

미술대학 입시를 준비하다

나는 서울의 성신여자중·고등학교를 졸업했다. 성신여고는 그 시대가 그러했듯 유교적 엄격함으로 유명한 여고였다. 학급이름을 다른 학교처럼 교실을 숫자가 아닌 한자 이름으로 이름을 붙였다. 덕, 현, 명, 숙, 영, 미, 정, 예. 모두 한문에서 유래한 품격 있고 조신한 한국 여성상을 나타내는 단어였다.

나는 '덕'반에 속했다. 중·고등학교를 성신에서 끝내고 고등학교 3학년 졸업반이 되었다. 대학입학시험을 앞둔 급우들은 대학 진학을 준비하느라 분주했다. 그러나 나는 내 길을 가고자 마음을 다잡았다. 예술 방면으로의 진학은 고교시절 내내 내가 꿈꿔온 열정이었고 소망이었다.

당시의 풍토에서는 걸맞지 않았어도 지금 생각하니 진보적인 결정이었다. 그 시절 전통적인 한국 사회는 학문적 성취를 중시했고, 예술적 추구를 가볍고 비실용적인 것으로 치부했다. 부모님도 처음에는 내 꿈에 회의적이었다. 나라가 가난했던 그 시절, 예술의 가치를 제대로 인정하지 않는 사회에서 딸의 미래를 걱정했던 것이다.

하지만 나는 관심도 없는 교과서 더미에 파묻혀 책상에 갇혀 인생을 보내야 한다

는 것을 참을 수 없었다. 물론 문과 공부를 그리 잘하지 못했던 변명일 수도 있겠다. 부모님도 나의 꿈을 꺾을 수 없다는 걸 알자 진심으로 격려를 보내주었다. 나는 그게 고마워서 경쟁력이 높았던 명문 미술대학에 진학하여 부모님을 기쁘게 하고 싶었다. 예술이 추구할 가치가 있는 길이라는 걸 증명하고자 마음먹었던 것이다. 졸업이 가까워지자 대학을 선택해야 했다.

내가 처음 점찍은 학교는 당연히 이화여자대학교 미술대학이었다. 미대를 지망하기 위해서는 필기시험은 물론 실기시험도 필요했다. 이화여대는 명문이었으므로 경쟁이 심했고 철저한 준비가 필요했던 학교였다.

어쨌든 지금도 그렇겠지만 미대에 진학할 학생들은 거의 입시학원에 다녔다. 대학입시를 위하여 과외수업이 필수였던 것이다. 나도 유명한 미술학원에 등록했다. 그곳에서 드로잉과 소묘를 처음부터 배우기 시작했다. 평소에도 드로잉을 즐겼는데 역시 미술학원의 전문적인 수업은 달랐다. 학원원장님이 직접 지도했는데 미술의 기본이 되는 드로잉을 강조했다.

새로운 선택, 경희대학교 요업과 진학

입시 날짜가 다가왔고 어느 정도 실기시험 준비도 끝나가고 있었다. 문제는 필기시험이었다. 그때 이화여대 미대 필기시험은 영어와 국어, 그리고 수학이 있었다. 나에겐 영어가 제일 큰 문제였다. 원래 공부를 잘하는 편이 아니었지만, 영어는 제일 스트레스를 받았던 과목이었다. 만약 이화여대를 입학할 수 있다면, 사업에 망하여

실의에 찬 부모님에게 위로가 되는 효도였을 것이다. 자의든 타의든 몰락하여 경제적 상황이 좋지 않았음에도 우리 부모님은 모든 자식들을 대학에 진학시켰다.

명륜동 좋은 시절도 아니었고, 수유리 작은 집에서 복작거리며 살던 어려운 때였다. 언니들은 대학 재학 중에 혹은 졸업하자마자 시집을 보냈다. 아마 그것은 경제적 어려움 때문에 식구 숫자를 줄이려 한 거라고 나는 생각했었다.

그럼에도 나를 비싼 입시 전문 미술학원을 보내준 걸 생각하면 이화여대에 꼭 합격해야 했다. 드디어 입시공고가 나왔고 신청하고 보니, 5대 1의 경쟁률이었다. 서울에서 내로라하는 수재들이 다 모인 입시이기에 주눅이 들었다. '혹시'나 했던 요행은 통하지 않았다. 실기에서는 좋은 점수를 받았지만 필기시험이 문제였다. 필기시험에 벼락공부가 통할 리 없었다. 떨어진 건 당연한 일이었지만 막상 그렇게 되고 나니 눈물이 찔끔 나왔다.

어느 날 학원 원장선생님이 나를 불렀다. 자신이 새로 생기는 경희대학교 미대교수로 초빙되었다고 말했다. 그리고 나에게 경희대학교로 진학하라고 권했다.

원장님의 권유로 도자기에 대한 책을 구해 몇 권 읽었다. 책을 읽으면서 생각이 달라지기 시작했다. 알고 보니 도자기는 한국에서 엄청난 무게를 지닌 예술품이었다. 다른 나라에서도 수천 년 동안 존재해온 예술의 한 형태이기도 했다.

나는 기꺼이 경희대 미대를 선택했다. 시험을 치렀고 합격통지서를 받았다. 그때부터 수유리에서 학교가 있는 이문동까지 버스 통학이 시작되었다. 수업은 생각보다 재미있었다. 드로잉, 미술사, 도자성형과 물레를 돌리는 실전 조형까지 나는 푹 빠져들었다. 크로키는 물론 도자기를 그리고, 채색하고, 가마가 있는 이천까지 가서 굽는 수업은 즐거웠다.

점토라는 매체를 통해 다양한 주제와 아이디어를 실현시킬 수 있는 도예는 종합적 예술이었다. 예술적 정밀함, 창의적인 표현, 개인의 해석을 필요로 하는 도예는 몰랐기에 재미가 있었다. 서양에서는 인기 있는 학문이라는 것도 알았다. 그러고 보니 국가의 보물부터 생활용품까지 아주 폭넓은 분야가 도예였다. 도예에 얽힌 미술사를 배우면서 나는 내 선택에 만족했다.

버나드 리치 Bernard Howell Leach, 1887~1979
영국의 도예가로 홍콩 출생이다. 런던 슬레이드예술학교에서 동판화를 배웠다. 1920년 콘월주의 세인트아이브스에 가마를 설치하고 영국의 전통적인 슬립웨어(slipware)의 도법 재현에 성공했다. 조선백자의 매력에 빠져 달항아리를 세계에 알리는 데 공헌을 했다.

수업 중에 영국인 도예가 중에 **버나드 리치** Bernard Leach라는 사람을 알았다. 원래 화가로 출발한 그는 영국 현대 도예의 아버지라 불린다. 버나드 리치는 1935년 서울 덕수궁에서 그림 전시를 가졌다. 전시회를 마치고 영국으로 돌아갈 때 조선 '달항아리'를 구입했다. 한국을 떠나면서 "나는 행복을 안고 갑니다."라는 말을 남긴 것으로 유명하다. 그가 애지중지하던 달항아리는 현재 대영박물관에 소장돼 있다.

나는 도예에 빠져들었다. 고려청자부터 조선의 분청사기와 백자에 이르기까지, 한국의 도예는 국보로 지정될 정도로 귀한 보물의 학문이었다. 종합적 예술이 도예라는 걸 알고 나서 작업은 진지해졌고, 또 작품에 대한 욕심도 나기 시작했다. 창의적인 표현과 탐구를 위한 끝없는 노력을 요구하는 것도 도예였다. 점토로 형상을 만들고 녹로를 사용하는 방법, 불을 붙이고 그림과 유약을 바르는 과정도 재미있었다.

그때 교수님에게 들었던 말이 있다. 피카소Picasso에 대한 이야기였다. 우리는 피

카소를 입체파 창시자 화가로만 알고 있었다. 피카소가 도자기를 만들었다는 건 잘 알려지지 않았다. 피카소는 자신이 만든 도자기에 그림을 그리며 즐거워했다. 도예 작업을 너무 좋아한 피카소가 말했다. "브르타뉴 지방의 마을이나 다른 어디라도 좋다. 여인들이 우물에 물을 길러 갈 때, 내가 만든 물병을 들고 갈 수 있으면." 좋겠다고. 그렇게 피카소는 도예작품을 수천 점 남겼다. '이건희 컬렉션'에 포함돼 한국 국가에 기증한 작품에도 피카소의 도예가 포함돼 있다.

흙을 빚는다는 것은 고독 속으로 영혼을 들여보내는 일, 혹은 우주론적 합일이라는 교수님의 고차원적 말을 다 이해하지는 못했다. 그러나 내 나름의 창작에 대한 몰입을 할 수 있었고, 이제 도자기는 나에게 나가야 할 방향을 제시했다. 흙을 빚어 도자기를 성형하고 그림을 그려 넣고 유약을 발라 불 속에서 굽고 기다리는 시간. 유약이 녹아 나타나는 아름다운 색채에 나는 만족했다.

작업을 하며 혼자 웃을 때도 있었다. 이렇게 열심히 하다 보면 나 자신이 무형문화재가 될 수 있을지 모른다. 고려시대의 비색청자나 상감청자, 조선시대의 백자도 언젠가는 만들 수 있을지도. 그릇을 만든다는 건 그 빈 공간 속에 희망을 채울 수 있다는 매력이 있는 작업이었다.

Pablo Picasso
Petite Chouette, 1949
White earthenware with engobe decoration, glazed interior
© 2024 - Succession Pablo Picasso - SACK (Korea)

도망치듯 떠났던 이민

맘보아저씨의 따뜻한 마음

경희대를 버스 통학하던 시절. 우리 형제 중 막내는 아직 혜화국민학교에 다니고 있었다. 갑자기 이사를 한 것이기에 전학을 못 하고 버스 통학을 할 수밖에 없었다. 막내만 졸업했다면 우리 12형제들은 모두 혜화국민학교 졸업생이 되었을 것이다. 버스 통학엔 막내를 혼자 보낼 수 없어 어머니가 항상 함께했다.

눈에 익은 혜화동 로타리에서 막내를 데리고 버스에서 내리는 걸 우연히 본 사람이 있었다. 로터리에서 허드렛일을 하며 사는 '맘보아저씨'였다. 짐을 실어 나르거나 심부름 등 무슨 일이고 그 아저씨는 했다. 적은 돈으로 만능맨 역할을 했던 아저씨를 동네사람들은 '맘보'라는 별명으로 불렀다. 라틴 음악의 하나인 맘보Mambo가 왜 별명이 되었는지는 모른다. 다만 어려운 환경에서도 늘 즐겁게 사는 모습에서 얻은 별명이 맘보아저씨가 아닌가 싶다.

그날 저녁 학교에서 돌아온 막내의 말을 듣고 우리 식구들은 숙연해졌다. 학교가

끝나고 로터리에서 어머니를 기다리고 있는 막내에게 맘보아저씨가 다가왔다. 그리고 돈을 꺼내 막내 손에 쥐어주며 "너희 엄마는 버스를 타면 안 되는 분"이라고 말했다는 것. 맘보아저씨가 막내에게 쥐어준 돈은 어머니의 택시비였다. 철없는 막내 이야기를 듣고 어머니는 아무 말이 없었다.

나는 새삼 명륜동 집이 생각나 슬퍼졌다. 사모님 소리를 들으며 일하는 사람들을 챙겼던 어머니. 어머니는 맘보아저씨처럼 안 보이는 곳까지 주변을 잘 챙겼다는 생각이 들었다. 6·25 전쟁 때도 피난을 가 빈집이 된 집안이 온전하게 보전된 이유도 동네사람들의 자발적 보살핌 때문이었다. 그러나 그런 좋은 시절은 이미 과거의 일이 되었다.

대학교 2학년이었고 내 나이 22살 때 놀라운 일이 벌어졌다. 아버지가 나를 시집보내려 중매를 시작한 것이었다. 당시엔 22살 처녀면 딱 알맞은 결혼 적령기라 여겼던 때다.

꿈에도 생각하지 못했던 일이었다. 그때는 아버지가 원망스러웠으나 지금 생각해보면 부모님의 속 깊은 배려였다는 생각도 든다. 아버지는 상당한 규모의 회사를 오랫동안 운영했고 여러 요직도 맡았었다. 주변에 좋은 사업가들도 많았을 것이다. 아버지 사업이 망한 지 얼마 되지 않았기에 그간 쌓아온 신용도 존재했을 때였다. 당신이 잘 알고 있는 재력 있는, 거래처 부자들에게 '7공주'를 시집보내고 싶었을 것이다. 그런 생각은 지금에야 이해할 수 있지만 그때는 청천벽력 같은 말이었다. 아버지는 나에게 선을 보고, 마음에 든다면 약혼을 진행한다는 것이다. 아버지가 소개하려 했던 남자의 집안도 역시 큰 회사를 운영하는 집안이었다.

결혼과 도미의 갈림길

남몰래 고민이 시작되었다. 나에게는 꿈이 있었다. 연애보다는 학교가 재미있었고 졸업하면 화가나 도예가로 꿈을 이루는 예술가가 되고 싶었다. 그런데 꿈도 펼치기 전 시집을 가라니. 며칠 고민하던 나는 부모님 몰래 그 남자를 만나기로 작정했다. 지금도 어떻게 그런 용기가 났는지 모른다. 어렵게 알아낸 번호로 전화를 걸었고 당사자인 남자를 만나기로 약속했다.

약속장소에 그 남자가 나왔다. 영문을 모른 채 나온 남자에게 나는 단호하게 말했다. 결혼은 생각하지도 못했고, 또 하지 않을 거라고. 어리둥절하는 그 남자에게 한마디로 정리했다. 나는 곧 미국으로 유학을 떠날 거라고. 그런 통보를 하고 돌아오는 길에 사진관에 들러 여권 사진을 찍었다. 혹시라도 주변의 압력에 마음이 바뀔까봐 미리 찍어놓은 것이다.

내 말은 대책 없는 순간적 발상은 아니었다. 하와이에 있는 작은오빠는 그때 우리 가족 초청 건으로 바쁘게 움직이고 있을 때였다. 오빠에게 연락을 하여 빠른 시간 내 제일 먼저 나를 초청해달라고 부탁할 참이었다.

집에 돌아오니 양쪽 집에서 난리가 났다. 유교적 분위기가 팽배해 있을 시절이었다. 연애는 좋지 않은 행동이었고 중매는 당연한 일이었다. 부모들끼리 약속한 약혼과 결혼이 옳다고 여겨지던 시절이었다.

그날 저녁 나는 생전 처음으로 아버지에게 혼이 났다. 아버지는 정말 화가 나 있었다. 내 행동의 잘못된 점과 부당함을 조목조목 말씀하셨다. 나는 아무 말도 하지

못하고 고개만 숙인 채 눈물방울만 떨구었다. 아들에게는 엄격했으나 딸들에게는 언제나 웃는 얼굴을 보여주었던 아버지. 그런 아버지이기에 나의 장래를 생각하여 결혼이라는 결단을 내렸을 것이다. 내가 대학생이라고는 하나 아버지가 보기에는 세상물정 모르는 아이로 보였을 터이다.

아버지는 긴 시간 나를 설득하려 노력했다. 내 생각을 바꿔보려고 무진 애를 썼다. 그러나 워낙 내 결심이 강한 것을 알자 그만 포기하셨다. 역시 아버지는 딸 바보가 맞다.

드디어 미국 땅을 밟다

마음이 간절하면 하늘도 움직인다는 한국 속담대로 내 기도는 이루어졌다. 우리가족 중 맨 처음으로 나는 오빠가 있는 하와이 땅을 밟았다. 그때가 1969년 3월 1일이다. 나는 김포공항에서 하와이로 떠났다. 비행기는 처음 타보는 일이었다.

공항에는 오빠들 배웅할 때처럼 부모님과 형제들이 배웅을 나왔다. 나는 한국을 떠나며 마지막을 허둥대는 모습을 보이고 싶지 않았다. 가족 앞에서 기가 죽지 않았다는 듯 행동을 차분하게 하려 자꾸 심호흡을 했다.

드디어 비행기가 날아올랐다. 22년을 살아온 한국을 떠나, 나머지 일생을 새로운 나라에서 시작하기 위한 비행이었다. 비행기가 고도를 높일수록 삶의 터전이었던 한국이 비행기창 밖으로 멀어지고 있었다.

수많은 감정이 중첩되어 뜨거운 것이 저 밑에서 올라왔다. 나의 나라, 나의 한국

어, 나의 가족. 그 순간 그동안 당연한 듯 감사함 없이 누려왔던 게 참 많았다는 생각이 들었다. 그런 익숙함을 내려놓고 나는 이제 미지의 세계로 떠나고 있는 것이다.

내가 고등학교를 다니던 1960년대 중반에는 비틀스가 전 세계적 인기를 끌고 있을 때였다. 우리 또래 학생은 누구라도 비틀스 노래를 하나쯤 알고 있었다. 기창 밖에는 눈 아래 구름바다가 펼쳐져 있다. 비틀스의 〈내 인생의 길목에서In my life〉가 떠올랐다. "지나간 사람들과 일에 애정을 잃지 않고 난 가끔 멈추어 그들을 생각할 거야. 내 인생의 길목에서 난 너희를 더욱 사랑할 거야." 두려움과 막연한 기대감 그리고 호기심이 범벅이 된 감정이었다.

말이 통하지 않고 문화가 다른 타국에서 살아갈 걱정이 없었던 건 아니다. 그러나 또 한편 '뭐 어떻게 되겠지.' 하는 근거 없는 낙관이 있었다. 나는 젊었으니까.'시간이 지나며 마음이 평온해지기 시작했다. 보이지 않는 손이 나를 이끌고 있다는 생각도 들었다. 내 이민 절차가 단 한 번의 꼬임도 없이 물 흐르듯 진행된 걸 보면 행운이 함께하는지도 몰랐다. 비틀스 노랫말처럼 "난 너희를 더욱 사랑할 거야."라는 가사를 입속에서 불러보았다.

태평양을 건너온 비행기가 호놀룰루 국제공항에 착륙을 하려 크게 선회를 시작했다. 공항에 내려서 제일 먼저 눈에 들어온 것은 영화에서나 보았던 종려나무였다. 명륜동 은행나무와는 전혀 다르게 외다리로 서 있는 야자수 나무들이 많이 보였다. 강렬한 태양과 파란 하늘을 보며 내가 정말 하와이에 오긴 왔구나 하는 생각이 들었다.

3월, 꽃샘 추위에 한국을 떠나 하와이로 오느라 나는 긴 팔과 긴 바지 차림이었다. 하와이는 같은 3월인데도 꽤나 더웠다. 후덥지근한 열기에 반팔과 반바지를 입

고 와야 했었다는 생각이 설핏 들었다. 이렇게 자그마한 일부터 새로 배워나가야 할 것이다.

공항에는 작은오빠가 마중 나와 있었다. 오빠는 하와이 최초의 한국인 주식중개인으로 활동하고 있었다. 오빠의 회사는 호놀룰루에서 자리를 확실하게 잡고 있었다.

미래를 위해 일과 학업을 병행하다

오빠 집에 도착하여 처음으로 올케 카멜라와 인사를 나누었다. 카멜라는 첫 번째로 태평양을 건너온 시누이인 나를 진심으로 따뜻하게 맞아주었다. 오빠 집에 기거를 하며 미국문화를 배우고 열심히 현지에 동화되려 노력했다. 영주권이 나왔다. 기다리던 소셜 시큐리티 카드도 발급받았다. 모든 절차가 막힘없이 진행되었고 나는 미국 땅에 빠른 속도로 적응해가기 시작했다.

물론 낯선 타국에서 적응이 힘들지 않았던 건 아니다. 그러나 내가 힘들어하는 모습을 보이면 오빠도, 올케인 카멜라도 불편해질 게 뻔했다. 시간이 지나며 누구에게도 내 속을 털어놓을 수가 없어 답답했다. 그리고 외로웠다. 이민자 누구에게나 찾아온다는 향수병이었다. 향수병을 극복하는 방법으로 고향에 대한 그리움이 떠오를 시간이 없을 정도로 바쁘게 사는 것도 한 방법이라고 했다.

오빠가 내가 다닐 직장과 학교를 구해줬다. 내가 취업한 곳은 보석 액세서리 가공공장이었다. 문스 주얼리Moon's Jewelery라는 회사였다. 문 사장님이라는 한국분이

Art dealer, a long and beautiful journey

운영하던 공장이었는데 참으로 고마운 분이었다. 그 당시 8시간 근무를 하면 시간당 일당이 1달러 50센트였다. 그 급료로는 방을 얻고 살림을 할 여유가 없었다. 그래서 숙소는 거의 무료에 가까운 기독교계 YWCA에서 운영하는 기숙사를 사용했다. 두 명이 한 방에서 기거했는데 그런대로 견딜 만한 환경이었다.

그때 내 머릿속에는 '공부를 계속하자. 공부를 하지 않으면 지금처럼 블루 칼라로 평생 살 수밖에 없다.' 그런 생각이 강하게 자리 잡았다.

그건 아버지의 신념이기도 했는데 어느 사이 유전처럼 내 생각으로 굳혀졌다. 모든 한국인들이 자식 공부를 많이 시켜야 성공을 할 수 있다고 생각하고 있었을 때였다.

나는 공장 근무를 마친 후 야간 커뮤니티 칼리지에 등록했다. 등록한 학교는 카피올라니 커뮤니티 칼리지Kapiolani Community College다. 이 학교는 하와이 대학교 시스템의 일원인 2년제 공립 커뮤니티 칼리지였다. 이곳을 마친 학생들은 거의 4년제 하와이 대학교로 편입했다. 나는 영문학과 함께 예술에 대한 미련이 남아 아트 쪽 강좌를 신청했다.

문 사장님은 일과 학업을 하는 내가 기특했는지 많이 도와주었다. 그때 나로서는 거금인 50달러를 학비에 보태라고 주기도 했다. 생각해보면 나는 하와이에서 모르는 사람의 도움을 많이 받았다. 어떤 모양으로라도 도움을 주려는 사람들이 주변에 있다는 게 참 놀랍고 감사했다.

직장이 생기고 학교를 다니니 비로소 이곳에 정착하러 온 게 실감나기 시작했다.

허공에 떠 있던 느낌도 서서히 자리를 찾아갔다.

행복은 멀리 있는 게 아니라는 속담을 기억해냈고, 작은 것에 감사하려는 마음가짐이 되었다.

오빠나 올케나 문 사장님처럼 고마움은 늘 가까이에 있다는 생각을 다시 한 번 떠올렸다. 그리고 이제 막 걸음마를 시작한 하와이지만 미국을 자세하게 배우겠다고 생각했다. 사람들과의 만남 속에서 배워가며 나의 미래를 만들어가겠다는 결심을 했던 시기였다.

▶

Lee Hun Chung
earth toned stool with spot
Glazed ceramic in traditional grayish-blue-powdered celadon
© Hun Chung Lee Courtesy of Seomi&Tuus

Art dealer, a long and beautiful journey

하와이에 온 가족의 터전을 마련한 작은오빠

작은오빠의 하와이 정착기

지금도 어릴 적 흑백 사진이 남아 있는데 볼 때마다 미소가 나온다. 1956년 둘째 오빠가 미국으로 떠날 때 사진이었다. 그때 아버지는 우리 형제 모두를 차에 태워 여의도 비행장으로 갔다. 떠나는 오빠도 배웅을 하는 우리도 모두 어렸을 때였다.

세월이 흘렀고 오빠들이 미국에서 직장을 잡고 일을 하며 편지를 보내왔다. 백인 여자들과의 결혼. 그때야 아버지는 오빠들이 한국으로 귀국하지 않고 미국에서 살려 작정한 걸 알았다. 하긴 그것도 나쁘지 않은 선택이었다. 아니 그 판단 외엔 방법이 없었다. 몰락하여 피난민처럼 수유리로 이사를 간 부모님은, 오빠들이 귀국하려 해도 말려야 할 참이었으니까.

성격이 활발한 둘째 오빠의 결혼스토리가 재미있다. 경기고를 다닐 때, 오빠는 잘 알려진 아이스하키 선수였다. 1950년대 후반, 서울에는 몇 개의 고등학교 아이스하키 팀이 있었다. 경기고와 맞수였던 서울고등학교와 경기에는 항상 많은 관중이 몰렸다. 아이스하키는 그 시절 대단한 인기를 끌던 스포츠였다.

작은오빠는 팀에서도 두각을 나타낼 만큼 운동에 소질이 있었고 성격도 좋았다.

동기들은 물론 경기고등학교 전체에서도 오빠는 유명한 학생이었다. 특히 영어에 재능이 있어 뛰어난 실력으로 주변을 놀라게 했다. 유학을 염두에 두고 영어공부를 열심히 한 덕분일 것이다.

오빠는 미국 동부에서 대학교를 다닐 때도 사람들 눈에 확 띄는 학생이었다. 1950년대 중반이었는데 오빠는 비싼 스포츠카를 몰며 학교를 오갔다. 오빠는 금방 화제의 인물이 되었다.

그런 오빠를 눈여겨본 여자들 중에 독일계 아메리칸 카멜라Carmella가 있었던 것이다. 눈이 맞은 둘의 연애가 시작되었다. 그녀는 매너까지 좋은 오빠를 '아시아에서 온 왕자'쯤으로 생각했었다고. 사실 스포츠카는 오래된 중고였고 오빠가 열심히 아르바이트를 하여 모은 돈으로 산 것이었다. 아시아의 왕자는 고사하고 당시 한국 집안은 몰락한 상태였다. 그렇게 둘째 오빠는 주변을 끄는 재주가 있었다.

오빠의 영어는 거의 원어민이라는 평가를 받았다. 오빠가 **하와이**로 최종 거주지를 옮길 때 그곳엔 오빠와 인연이 있는 사람이 살고 있었다. 앞서 말한 월버트 최라는 한국인 2세였다.

1950년대, 한국에서 미국으로 유학 오는 학생은 손꼽을 정도였다. 애국자로 알려진 월버트 최는 한국의 미래를 짊어질 유학생들을 보살피는 사람으로도 유명했다. 그때는 한국 여의도 비행장에서 미국 본토까지 비행할 기술이 부족했던 시절이었다. 그래서 장거리 비행기는

하와이 Hawaii
북태평양에 위치한 미국의 주로 주도(州都)는 호놀룰루이다. 하와이제도는 니하우, 카우아이, 오아후, 몰로카이, 라나이, 마우이, 카호올라웨, 하와이 등 8개 섬과 100개가 넘는 작은 섬들이 북서쪽에서 남동쪽으로 완만한 호를 그리면서 600km에 걸쳐 이어져 있다. 사탕수수 농사에 필요한 인력을 확보하기 위해 처음에 중국인, 다음에 일본인 이민을 받다가 1902년부터 한국인들이 들어가 오랜 역사를 자랑한다.

하와이 호놀룰루에 기착하여 연료를 채웠다. 미국으로 가는 여정 중 호놀룰루에 들른 오빠를 만나 서로 알게 되었던 것이다.

친화력이 좋았던 오빠는 월버트 가족과 가까운 사이가 되었고, 그 인연으로 하와이에 정착한 것이다. 월버트 최는 돌아가셨지만 지금까지도 우리 집안과 그 집안은 가깝게 지내고 있다. 그러므로 잘 알려지지 않은 역사의 뒤편 이야기를 많이 들을 수 있었다.

온 가족이 하와이로 오다

작은오빠는 한국의 상황을 모두 알고 있었다. 희망이 없는 부모와 형제들 모두를 미국으로 초청하기로 작정한 것이다. 한국영사관이 하와이에 있었으므로 가능했던 기획이었다. 만약 드넓은 미국 땅 중부쯤에서 살았다면 잦은 서류 접수 때문이라도 일의 추진이 어려웠을 것이다. 지금도 그렇지만 미국 정부는 이민자의 수를 까다롭게 제한하고 있다. 그 당시 한국이 얼마나 가난했는가 하면, 출국하는 사람은 공식적으로 100달러 이상 소지하면 안 될 때였다.

한국 사람을 이민자로 초청하려면 많은 서류가 필요하고 이민 심사도 매우 어려운 과정이었다. 백기사로서 오빠의 헌신과 노력은 정말 놀라운 일이었다. 미국 이민에 대한 까다로운 검증을 거친 서류가 얼마나 많았을까? 재정보증도 일일이 해야 했다. 서류를 작성하고, 보충하며 출근하듯 영사관을 드나들었다.

한국에서는 가져올 돈도 없었다. 형제 중 누군가 도착하면 직업을 얻어 나갈 때

Mark Flood, *The Commons*, 2013
Acrylic on canvas, 72×48 in.
© Mark Flood

까지 오빠 집에 머물렀다. 형제들과 부모님 초청 그리고 정착할 때까지 수고는 말할 것도 없었다. 지금도 그 생각을 하면 눈시울이 뜨거워진다. 말없이 우리 모두를 도와 준 나의 올케이자 오빠의 아내 카멜라는 정말 천사였다.

아버지와 어머니도 하와이로 도착하여 영주권을 받았다. 노령이었기에 정부에서 주는 시니어 아파트에 거주하였다. 그 시절에는 비교적 얻기가 쉬웠던 시니어 아파트였는데 방 한 칸에 거실 하나인 단출한 아파트였다.

그런데 예상하지 못한 일이 일어났다. 어머니가 하와이에 산다는 소문이 나자 한국 명륜동에 살던 어머니 친구들이 하와이로 찾아온 것이다. 그런 방문이 자주 일어났다. 그 시절 국민 스포츠라 불리던 화투도 치고 음식도 해 먹으며 즐겁게 놀았다. 그러다 친구들이 가고 나면 어머니는 속상해하셨다.

명륜동 시절 서울시에서는 유명한 외국인이 오면 가끔 우리 집으로 데려왔다. 홍보영상을 만들기 위해서였다. 한국인이 여유롭게 사는 모습을 찍을 때면 언니들이 곱게 한복을 입고 아리랑을 부르기도 했다. 영상 속의 안주인 어머니도 보였다. 어머니는 큰 집안을 다스리는 안주인으로서 기품 있는 카리스마가 넘치는 표정이었다.

그런 어머니가 하와이 시니어 아파트에서 자존심이 상했다. 친구들이 가고 나면 푸념처럼 혼잣말을 했다. "자식들이 열두 명이나 되는데 집도 하나 없다니…" 어머니의 무너진 자존심. 그것을 알 수 있었기에 그때 마음속으로 결심했다. 미국에서 꼭 성공하리라. 그리하여 어머니에게 명륜동 한국 집을 되찾아 드리겠다고.

나중에 남편도 그런 사연을 알게 되었다. 남편과 상의를 한 결과 동생 한 명과 반

씩 부담을 해 하와이에 집을 한 채 사드렸다. 명륜동 집은 아니었지만 처음으로 효도를 한 느낌이 들었다. 그때는 나도 경제적으로 넉넉하지 못했던 때였다. 그런 점에서 흔쾌하게 결정을 내린 남편이 정말 고마웠다.

그 시절 또 하나 재미있는 에피소드가 있었다. 바로 어머니의 손맛과 오빠의 아이디어가 합친 것이다. 그 합작으로 하와이 최초의 김치와 불고기 버거가 탄생했다. 오빠 이름을 딴 테드스 드라이브 인Ted's Drive Inn 식당이 만들어진 것이다. 미국 최초의 일인지도 모르지만 하와이에서는 처음 생긴 것이었다.

아버지 칭찬을 듣던 어머니 손맛은 하와이에서도 통했다. 테드스 드라이브가 인기를 끌어 지점을 3군데나 개설할 정도였다. 그리고 뒤따라 이민 온 동생 둘도 그 식

오른쪽에서 여덟 번째가 준리(2009)

당에서 일을 했으니 일거양득이었다.

바쁜 식당에는 하와이 대학교로 유학 온 한국여성들이 아르바이트를 하고 있었다. 버거 식당에서 일을 하던 막내 둘 다 그 아르바이트생들과 눈이 맞아 결혼을 했다. 그러니까 오빠 버거집은 일거삼득이 된 셈이었다. 모든 가족이 함께 모여 사는데 대하여 부모님도 우리도 만족했다. 그런 마음이 당신의 묘비명에 "땡큐, 아메리카"로 표현된 것이 아닌가 싶다.

지금 우리 12남매가 태평양 건너 미국에서 함께 산다. 한국에서처럼 서로 아끼는 우애를 이어갈 수 있다는 건 정말 큰 행복이다. 2021년, 마이애미Miami에 사는 '착한 오빠'로 불렸던 큰 오빠가 87세로 형제 중 제일 먼저 돌아가셨다.

더 넓은 미지의 땅, 본토로 가다

조이제 교수와의 잊을 수 없는 인연

하와이에서 직업을 찾아 돈을 벌며 칼리지에 등록했다. 돈을 아끼려 YWCA에서 운영하는 기숙사에 입주했다. 그곳에는 유일한 한국 여학생이 있었다. R씨 성을 가진 하와이 대학교 유학생이 그녀였다. 커뮤니티 칼리지를 마치면 나 역시 R처럼 하와이 대학교로 진학할 참이었다.

유학생 R은 이민 초보인 나에게 많은 도움을 줬다. 어느 날 숙소에서 R이 학교에서 들었던 정보를 알려주었다. 세계적인 학자이자 하와이 대학교 교수인 조이제 박사가 한국어에 능통한 보조연구원, 조수를 찾는다는 말이었다. 조이제 교수는 세계적 석학으로 당시 인구통계학의 권위자였다. 그가 만든 '인구구조 예측 모델론'은 여러 나라에서 인구정책에 적극 활용되고 있었다.

1970년 당시 한국은 '아들 딸 구별 말고 둘만 나아 잘 기르자'는 구호가 있었다. 그 정책이 성공하여 한국은 산아제한의 모범국으로 분류되고 있었다. 우리도 12형제였지만 그 당시는 대다수 가정이 대가족이었다. 피임과 산아제한이 무엇인지를

167

몰랐던 때였다. '아이를 적게 낳자'에서 지금은 '제발 좀 낳아달라'로 바뀐 요즈음은 이해가 안 될 것이다. 애를 안 낳는 지금도 정말 큰 문제지만, 한때는 너무 많아서 문제였던 시절이 있었다.

R의 주선으로 조이제 교수를 만나 상담을 했지만 나는 별로 응하고 싶은 생각이 없었다. 문스 주얼리 공장 생활도 재미있었고, 문 사장님의 호의를 생각하면 그만둔다는 말을 하기도 어려웠다. 그러나 조이제 교수를 만난 게 또 하나의 기회가 될 줄은 그땐 상상도 못했다.

내가 만날 당시에 조이제 교수는 경제학 교수 겸 동서문화센터EWC 부총재로 재직하고 있었다. 하와이 대학교에 있던 동서문화센터는 1960년에 설립된 아시아 태평양 관련 국제 연구소였다. 미국 본토와 멀리 떨어져 있지만 동양과 서양의 문화가 만나는 곳으로 자연스럽게 하와이에 만들어진 것이다. 조이제 교수는 나중에 총재로 선임되며 한국 근대화에도 큰 도움을 주게 된다. 그분은 한국 출신 연구자나 학생들에게 기회를 제공하는 데도 앞장섰다.

그때 조수가 필요했던 이유는 한국의 인구통계를 분석하는 연구 때문이었다. 산아제한의 모범이 된 한국연구에는 당연히 한국어에 능통한 조수가 필요했다. 인터뷰를 마치자 조이제 교수는 기뻐했다. 한국에서 대학 2학년을 마치고 갓 이민을 온 내가 아닌가? 한국어로 된 자료를 찾고 그 자료들을 정리하는 데 적임자였기 때문이다.

한국의 인구통계를 내려면 시군 동네의 이름을 정확히 적어야 한다. 한국정부에서 발행한 문서 분류도 감각이 있어야 할 일이니 외국학생들은 어울리지 않았다. 조이제 교수는 나를 마음에 들어했지만 하나의 문제가 있었다. 하와이 대학교에서 인

건비를 지불하는데, 소속이 대학으로 되어 있어야 한다는 점이었다.

그 조건이 오히려 행운으로 작용했다. 한국에서 다녔던 경희대 2년 과정을 인정받아 하와이 대학교로 편입이 가능해졌다. 물론 그렇게 되기까지 조이제 교수의 전폭적인 도움이 큰 힘이 되었다. 나는 미술대학으로 진학하며 주 전공은 역시 아트 히스토리를 선택했다.

그리고 아르바이트를 열심히 했다. 익숙한 한국어 자료를 찾고 정리하는 일을 착실하게 수행했다. 일은 방대하다 할 만큼 많았다. 시간이 모자랄 정도였다. 그것을 본 조이제 교수는 나에게 또 하나의 특혜를 주었다. 학생은 모교에서 일주일에 20시간만 아르바이트를 할 수 있었다. 그런데 나는 14시간만 일하고, 근무시간을 20시간 인정받았다. 일이 많아 그런 특혜를 받은 것이지만 생활비에 큰 도움이 되었다.

아쉬움도 있었다. 일하고 공부하느라 그렇게 아름다운 하와이 관광지를 보지 못했다. 하와이에 살면서도 관광할 여건이 안 되었던 것이다. 수업에 들어가면 대학동료들이 '본토'라는 말을 자주했다. 본토가 미국대륙을 말한다는 걸 알고는 있었다. 학우들은 모두 대학을 마치면 본토로 나가겠다고 말했다. 하와이가 좁으니 꿈을 펼치기 위해 더 넓은 세상에서 살고 싶다는 말이었다.

이민 초기에 내 눈에는 하와이 제도가 크게 보였다. 그러나 미국 학생들은 아주 작은 섬으로 인식하고 있는 것이었다. 그때 나도 처음으로 하와이가 작은 섬일 수도 있다는 생각이 들었다.

그러나 처음에 말한 대로 아쉽게도 거기까지였다. 미술에도 이민의 벽이 보이는 듯도 했다. 언어와 문화적 차이였을 것이다. 학우들의 창의성과 재능을 목격하곤 오

랜 꿈인 화가가 되는 길을 포기했다. 그러고 나니 전공에 대한 회의도 들었다. 그러던 중 드디어 나에게도 학우들이 '본토'라 불렀던 미국대륙을 밟을 기회가 왔다. 언니 중 한 명이 결혼하여 로스앤젤레스에서 살고 있었기 때문이다.

방학 때 언니 집을 방문했다. 로스앤젤레스에 도착하고 나니 학우들의 말을 이해하게 되었다. 하와이에서 대륙으로 기를 쓰고 나오려는 이유를 알 것 같았다. 언니가 사는 LA는 하와이와는 비교할 수 없는 대도시였다. 이곳에서 하와이가 얼마나 시골인지 알게 되었다. 도시 사람들의 눈빛도 생동감이 넘쳐났다. 관광으로 먹고사는 나른한 하와이가 아니라 도시 전체가 역동적으로 움직이고 있다는 느낌. 내가 토박이 서울 출신이라 그런지도 모른다.

죽을 때까지 살아야 할 미국 아닌가? 좀 더 큰 세상에서 살고 싶다는 생각이 들었다. 그 생각은 하와이에 돌아와서도 떠나지 않았다. 로스앤젤레스로 나간다고 해도 교육의 기회가 넘치는 미국이니 내가 진학할 대학은 많았다.

5월 말경 학기가 끝나자, 나는 조이제 교수를 찾아갔다. 본토로 이주하겠다고 말을 하니 교수님은 엄청 서운해하셨다. 그러나 더 큰 꿈을 이루기 위해 바른 판단을 했다는 격려도 잊지 않았다. 어디든 지금처럼 열심히 하면 미국이 왜 기회의 땅인지 알게 될 것이라는 덕담도 들려주었다. 그 후에도 조이제 교수의 뉴스를 간간이 접하며 그의 학문적 성과와 한국에 대한 애국심을 알 수 있었다.

본토로 이주를 꿈꾸다

본토로 나간다는 말을 듣고 부모님의 걱정이 따라온 것은 당연한 일이다. 로스앤젤레스로 떠나기 위해 하와이 공항으로 가는 차 안에서 어머니가 물었다. "앞으로 어떻게 살래?" 말려도 말을 듣지 않는 미운 딸이었을 것이다. 그러나 또 한편 나에 대한 기대도 있었다는 걸 어렴풋이 알고 있었다. 내 대답은 간단했다. "걱정 마세요. 전 어떻게든 살아요." 짧은 대답을 했지만 속으로 겁도 나긴 했다.

나는 여태 그래왔듯 세상을 밝게 보는 긍정적인 성격이 강점인 여자였다. 24살 아가씨가 겁이 없는 게 아니라 젊음이 바로 용기였다. 그리고 지난 2년간 이민 초보로서 직장과 학교를 얻는 방법도 배웠지 않은가? 언니네 집에 여장을 푼 나는 즉시 직업을 수소문하기 시작했다. 작은 집에 언니네 식구들과 함께 기거하기가 미안했기에 우선 돈을 벌 직업과 독립할 방을 얻어야 했다.

역시 미국은 그리고 대도시는 기회의 땅이라는 말이 맞았다. 미국의 국제 운송회사인 UPS에서 키펀치Key Punch 요원을 뽑는다는 광고가 나왔다. 키펀치를 모르는 나에게는 해당이 없었지만, 교육생을 뽑는다는 부분에 눈이 크게 떠졌다. UPS는 1907년에 설립된 세계에서 가장 큰 운송회사였다.

키펀치는 천공 카드에 구멍을 뚫어 컴퓨터에 데이터를 입력하는 작업을 말한다. 1950년대부터 1970년대까지 널리 유행되었던 작업이었다. 지금처럼 컴퓨터가 활성화되기 전 키펀치는 중요한 전산화의 기능을 수행하던 유일한 방법이다. 글로벌회사 UPS는 키펀치 교육을 무료로 제공하여 필요한 요원을 양성하는 중이었다.

교육생으로 등록하고 면접관을 만나니 키펀치가 무엇인지 아느냐고 물었다. 나는 전혀 모른다고 사실대로 대답했다. 교육생에 선발되었고 그때 받았던 키펀치 교육은 어려운 부분이 아니었다. 이름 그대로 전산화를 위한 종이 카드에 구멍 뚫기 작업이었다.

UPS의 배송 시스템에 대한 배경 지식과 배송 정보를 입력하는 방법 교육을 끝으로 나는 UPS 정식직원이 되었다. 미국은 역시 기회의 나라라는 말처럼 직장에서도 개인교육에 많은 기회를 주고 있었다. UPS 역시 직원에게 대학 교육을 제공하는 프로그램을 운영하는 중이었다. 근무를 하며 대학수업을 들을 수 있도록 지원하고 있었던 것이다.

다시 공부를 시작하다

나는 취업과 동시에 다시 로스앤젤레스 시립대학교Los Angeles City College·LACC에 등록했다. LACC는 로스앤젤레스에 위치한 공립대학이다. 당연히 여기서도 영문학과 계속 공부해온 아트를 전공으로 선택했다. 게다가 직업이 생겨 돈을 벌 때 내는 조건도 있을 만큼 시스템이 잘되어 있었다. 그것이 미국의 힘이었다.

UPS의 근무시간은 오후 3시부터 11시까지 조정했다. LACC는 로스앤젤레스 시내에 기숙사도 운영하고 있었다. 학교에 등록하고 기숙사를 신청하니, LA한인 타운과 가까운 곳에 배정되었다. 조용하고 안전한 기숙사 환경이 아주 마음에 들었다. 이렇게 로스앤젤레스에 정착하고 자리도 잡았다. 학교와 회사에서 새로운 친구를 사

귀고 대도시의 다양한 색깔을 배워 나갔다.

나는 생각해온 것을 실행에 옮길 생각이었다. 하와이에서 LA로 이주를 결심하며 꼭 하고 싶었던 것이 미술관 탐방이었다. 대도시답게 LA의 문화는 세계적이었고 이름난 박물관과 미술관도 많았다. 하와이와는 비교할 수 없는 엄청난 규모였다. 그것뿐일까? 미술전시회도 많았고 각종 예술문화행사가 이어지고 있었다.

하지만 그런 현장을 열심히 찾아볼 거라는 생각은 꿈이었다. 내 처지를 몰랐기에 상상으로만 가능했던 일이라는 걸 금방 깨달았다. 일하고 공부하기 바쁜 나에게 우선 시간 내기가 힘들었다. 그리고 그때는 미국인들에게 '신발'이라는 자가용도 없었다.

먹고살기도 어려운 때도 미술관을 찾아가겠다는 그런 치기 어린 상상. 어쩌면 나는 예술에 대한 미련을 그때까지도 버리지 못하고 있었던 것이다.

흔들리고 있을 때 내 앞에 나타난 남자

버거운 일과 공부로 지쳐가다

내가 근무를 시작한 UPS는 세계뿐 아니라 미국 땅 전국이 사업대상이었다. 초창기 컴퓨터였기에 지금과 비교할 수 없지만, 그때도 사람들 계산보다 빠른 건 사실이었다. 키펀칭은 컴퓨터에 데이터를 입력하는 유일한 방법이었다. 미국이 인종의 용광로라는 말은 우리 회사에서도 알 수 있었다. 여러 국적을 가진 여성들이 키펀처들로 한자리에 모였다.

당시 신문에서는 키펀처가 미래의 유망직종이라고 보도하고 있었다. 더 많은 기업과 조직이 컴퓨터를 채택함에 따라 키펀처가 모자란다는 말이었다. 키펀처가 유망직종이라는 신문기사의 말은 반은 맞고 반은 틀린 분석이다. 지금 키펀칭을 아는 사람이 있는가? 엄청난 속도로 키펀처들이 증가하더니, 지금은 그 직업이 아예 사라졌다. 컴퓨터의 눈부신 발달 때문이다.

우리는 사무실 좁은 공간에 빽빽하게 앉아 항상 바빴다. 키펀칭 하는 소리와 컴

퓨터의 윙윙거리는 소음. 종일 키펀칭에 매달렸기에 일을 마치면 손목이 아프고 눈도 피곤했다. 오후 수업일 경우 7시에 출근하여 오후 3시에 회사가 끝나면 곧바로 학교로 등교했다. 미술관 순례 같은 호사는 생각할 겨를이 없었다. 쉬는 날이면 밀린 빨래 같은 허드렛일을 하느라 더 바빴다.

이민 초기 하와이부터 로스앤젤레스까지 쉼 없이 일과 공부를 병행했다. 그 패턴이 계속 반복되다 보니 나는 서서히 지쳐가고 있었다. 서울에서 세계 최고의 선진국 미국으로의 이주. 흠칫 놀라 돌아보니 벌써 이민 4년 차가 지나가고 있었다.

미국으로의 이민은 외국인이라면 누구에게나 힘든 경험이 될 것이다. 언제나 웃는 매너 좋은 사람들을 보며 처음엔 미국이 정이 넘치는 나라인 줄 알았다. 그러나 미소 뒤에는 철저한 개인주의가 존재했다. 남에게 피해를 주지도 않지만, 피해를 받지도 않는 차가운 선진국이 바로 미국이었다.

그러나 미국은 교육제도가 아주 잘되어 있다. 공부를 하려 마음먹으면 돈이 없어도 할 수 있는 환경이 조성되어 있었다.

그래서 학교에 여러 과목을 등록하는 욕심도 냈다. 하지만 피곤한 몸으로 수업을 듣다 보니 공부가 점점 재미가 없어졌다. 원래 공부에 소질도 없는데 그래도 블루칼라로 살 것 같아 매달린 학교. 영어가 완벽하지 않을 때였으니까 수업조차 부담이었다. 처음에 친절하게 느꼈던 대도시 로스앤젤레스 시민의 눈길도 이제 전투적으로 보였다.

이러다 낙오하는 건 아닌지 걱정도 들었다. UPS라는 좋은 회사에서 키펀치를 하고 있지만 생활비를 충당하고 나면 남는 돈도 별로 없었다. 키펀칭도 끝없는 반복 작

업이기에 지쳐가며 삶에 회의가 들기 시작했다. 미련이 남아 아트 과목을 수강하고 있었지만 그것도 건성이었다.

컴퓨터는 눈부시게 발전하고 입력방법이 지금처럼 키보드로 바뀌고 있었다. 키보드가 일반적이 된다면 키펀처들은 빠르게 쓸모없는 잉여 노동 인간이 될 일. 그때의 내 생각은 맞았다. 그렇다면 앞으로 무엇을 하여 생계를 유지할 것인가? 이렇게 다람쥐 쳇바퀴 돌 듯 반복되는 삶을 이어가는 끝의 희망은 무엇인가? 그런 고민들이 떠오르면 우울해졌다.

이민을 먼저 온 사람들이 말했다. 이민 4년 차가 향수병에 제일 크게 빠진다고. 그 말이 사실이었다. 혼자라는 고립감까지 들었지만 그렇다고 퇴로도 없었다. 한국으로 다시 나간들 집도 없고 가족도 없다. 가족은 모두 하와이로 이민을 끝낸 상황이었으니까. 우울할 때면 하와이에 모여 살고 있는 부모님과 형제들이 그리웠다. 물론 그들 역시 낯선 환경에서 적응하느라 나처럼 마음고생을 하고 있을 터였다.

학교에서 만나던 친구들도 정이 들 만하면 다들 어디론가 떠나고 말았다. 넓은 미국에서 다른 주로 가버리면 다시 만날 일이 거의 없었다.

외로움과 향수병으로 고민하던 시간들

나에게도 한국에서 태어나고 자라며 나름 행복하게 살았던 시절이 분명히 존재했다. 나 자신의 속마음을 털어놓을 사람이 하나 없는 상황. 세상에 혼자만 남은 기분이었다. 그럴 때면 향수병이 쓰나미처럼 몰려오곤 했다. 가족, 친구, 사랑하는 사람

들과 함께 걱정을 모르고 지냈던 시간들. 한국의 전통과 가족의 따뜻함, 소속감은 이제 아주 먼 추억처럼 느껴졌다. 손맛 좋은 엄마의 김치 냄새, 옛 명륜동의 포근함이 지독한 그리움으로 다가왔다.

어린 시절 연년생 형제들과 뛰어놀던 집과 학교. 명륜당 앞에 서 있는 은행나무. 언제나 붐비던 혜화동 로터리와 성당. 그러나 이제는 부질없는 추억 속 환영일 뿐이다. 나는 그렇게 현재와 과거 사이의 틈에 빠져 허우적거리고 있었다.

기숙사 작은 방 침대에 혼자 앉아 있을 어느 때는, 눈이 빨개지도록 울었다. 울고 나면 무엇인가 속이 시원했다.

어느 이민자의 수기에서 읽었던가? 스스로에게 하루 한 번씩 칭찬해주라는 말을. "나 오늘, 참 잘 버텼다. 잘 해냈어." 그렇게 말해주라고. 남한테 잘해주듯이 자기 자신에게도 조금 관대해져도 된다는 말. 바쁘지 않으면 안 된다는 생각보다, 쉬어가도 큰일이 일어나지 않는다는 구절도 생각났다. 힘들면 가끔 주저앉아도 되지만 포기하지만 말라고. 버티는 사람이 이기는 거란 말이 떠올랐다.

한국에서 교수님이 했던 강의도 생각났다. 그때 하얀 도화지 위에 까만 점 하나를 찍어놓고 교수님이 물었다. 무엇이 보이냐고. 도화지를 본 학생들은 나처럼 모두 "까만 점이요." 하고 대답했다. 그 까만 점보다 훨씬 넓은 도화지의 여백을, 더 크고 방대한 하얀 세상을 보라고 했다.

나머지 여백이 나의 인생이라면, 나 자신 어떤 그림을 그려 가느냐에 따라 결정될 것이다. 빈 공간의 여백처럼 정말 앞날은 아무도 모르는 것이다. 눈

물은 치유의 힘도 있지만 자신을 한 단계 더 성숙시키는 자양분이 되는 것도 분명한 일이었다.

맑은 눈의 남자를 만나다

그렇게 흔들리고 있을 때, 내 앞에 눈이 맑은 남자가 나타났다. 미국 시민권을 가진 한국인이었다. 언니의 지인 소개로 만난 남자. 약속장소에 나타난 남자를 처음 마주하는 순간 참 눈빛이 맑다는 게 느껴졌다. 1960년대 한국은 결혼을 일찍 하는 게 당연한 일이었다. 31세 남자가 노총각 소리를 듣던 때였고, 여자는 25세만 넘으면 노처녀 취급을 받았다. 딸이 대학졸업을 하면 노처녀 만들기 십상이라 생각했던 시절. 딸이 대학을 졸업하기 전에 약혼을 서두르는 부모들이 많았다.

한국에서 약혼하지 않겠다고 만났던 남자 다음으로 내 앞에 나타난 두 번째 남자. 우리는 자연스럽게 데이트를 시작했다. 그 남자는 엔지니어로서 미국회사에 다니고 있었다. 미국에서 아시아인의 성공 비결은 교육이다. 한국의 이민자들은 교육받아야 성공과 신분상승으로 이동할 수 있다고 믿는다.

내 앞에 다가선 남자가 좋은 대학을 나오고 일단 직장인이라는 게 마음에 들었다. 누구에게도 말하지 않았지만 내게는 오랜 상처가 있었다. 사업가에 대한 불신이 그것이었다. 아버지의 사업이 잘되었을 때 세상은 행복했다. 그러나 아버지 사업이 몰락했을 때, 우리의 추락은 정말 싫었다.

만약 내가 결혼한다면 사업가는 싫다. 적게 벌어 적게 쓰며 살더라도 바닥이 없

는 끝 모를 추락은 싫다. 결혼은 평범한 직장인과 할 것이라고 그때부터 생각하고 있었다. UPS에서 키펀처로 일을 하고, 학교를 다녔던 고단한 삶의 쳇바퀴. 그 지쳐갔던 울타리에서 벗어나 처음 하는 데이트가 신선했다. 치열한 삶에 고민하며 초보 이민자가 겪는다는 성장통을 앓고 있던 때, 드디어 내 앞에 한 남자가 나타난 것이다.

운명적인 결혼과 새롭게 도전한 꽃집 운영

정반대의 성향이지만 즐거웠던 데이트

가끔 생각한다. 내 인생 20대 초기는 백지였다고. 여자 나이 20대면 인생에서 가장 꿈 많고 아름다운 시절 아닌가? 하지만 나에게는 일하고 공부하고 미국에 적응하느라 사생활이 없던 때가 바로 그 시기였다. 그런데 생각지도 않았던 남자가 내 앞에 나타났다. 한국인 그의 이름은 이원. '원'이라는 외자 이름이었다.

나는 우리 아버지가 선각자였다고 그동안 생각해왔다. 일찍이 오빠들을 미국 유학을 보낸 선각자. 그러나 이원 씨 가족사를 보니 놀랄 일이었다. 이원 씨 가족은 백 년도 훨씬 전인 1897년부터, 4대를 이어 버지니아 대학에서 유학한 집안이었다. 참 알수록 한국인들의 저력이 대단하다는 생각이 들었다.

그때도 로스앤젤레스에는 한인 타운이 존재했지만 일이 바쁘고 멀기도 해 한인 타운에는 거의 나가지 않았다. 이원 씨를 처음 만난 장소는 한국식당이었다. 지금은 없어졌지만 그 당시에 한인 타운에서는 꽤 유명했던 '왕관식당'이다. 이원 씨가 LA 지리에 어두운 나를 배려하여 유명식당으로 초대한 듯싶었다.

식당에 들어서니 잊고 지냈던 익숙한 음식 냄새가 확 풍겼다. 인테리어도 한국 분위기였다. 한국에 온 것 같아 너무 좋았다. 자리를 잡고 메뉴를 보는 순간 눈이 커졌다. 그리웠던 한국 음식 이름이 거기에 나열되어 있었다.

기숙사 생활을 했으므로 음식을 해 먹을 수 없었고 또 한국 식품 파는 곳도 몰랐다. 메뉴에서 뭘 고를지 힘들었다. 서울에서 먹던 그리운 짜장면도 있었고, 된장찌개, 파전 등 먹고 싶은 음식이 잔뜩이었다.

콩비지찌개 백반을 시켰다. 비지찌개는 커다란 냄비에 담겨 나왔다. 한국 같으면 새침한 20대 아가씨에게 어울리지 않을 멋없는 그릇이었다. 이원 씨는 첫 데이트에서 조선여자 특유의 다소곳한 모습을 기대했을지 모른다. 애써 얌전하게 먹기에 비지찌개는 너무 맛이 있었다. 조심하기는커녕 그 반대의 행동에도 이원 씨는 사람 좋은 미소만 보일 뿐이었다.

이원 씨는 공대를 졸업하고 엔지니어로 미국인 회사에서 근무하고 있었다. 기술용어는 특히 영어로만 통용되는 경우가 많다. 한국인 엔지니어 이원 씨가 미국인 회사에서 디렉터로 일한다는 것은 영어뿐 아니라 리더십도 있다는 말이기도 했다.

그는 한국말도 잘했다. 그럴 것이 나처럼 한국에서 학교를 다니다 이민 왔기 때문이다. 영어가 익숙하지 못했던 나는 그 점도 마음에 들었다. 만날 때마다 공학도답게 논리적인 말을 하는 걸 보면 합리적인 사람으로 보였다. 공과대학은 다른 학과에 비해 여학생의 비율이 없거나 낮다고 말했다. 그래서 연애 경험이 없었다는데 그건 나도 마찬가지였다.

이원 씨가 자주 연락을 해왔으므로 만남이 잦아졌고 점차 관심에서 호감으로 바

뛰어갔다. 호감이 점점 깊어지는 이유에 대하여 일반인들과는 다른 생각을 나는 하고 있었다. 그건 성격이 같지 않기 때문이라고 생각했다. 따지고 보면 우리 두 사람은 정반대의 성향을 가지고 있는 사람이었다. 엔지니어는 감성보다는 논리와 원칙을 중요시하는 성격일 것이다. 그러나 한때 화가를 꿈꾸었던 나는, 감성과 창의성을 중요하게 생각하고 있었다. 그러므로 서로 모자라는 부분을 채워가는 과정이니 싸울 일은 없을 거라는 생각을 했던 것이다.

남자는 데이트 코스로 전시회나 미술관으로 나를 인도했다. 물론 내가 듣고 있는 아트 강좌나 한국 대학에서 전공을 했던 예술에 대한 이야기를 듣고 배려했을 것이다. 로스앤젤레스 카운티 미술관LACMA은 미술사 전반을 다루는 다양한 컬렉션을 소장하고 있었기에 꼭 보고 싶었던 곳이었다. 하와이에서 본토인 LA로 나왔을 때 제일 먼저 가고 싶었던 곳이기도 했다. 삶이 팍팍해 그런 시간을 낼 수 없었는데 이제 데이트코스가 된 것이다.

LACMA에는 한국 작품도 다수 소장되어 있다. 이중섭의 〈황소〉, 이우환의 〈선으로의 귀환〉. 김환기의 〈우주〉 등 한국 작품도 전시되고 있었다. 한국 작품을 1,500여 점 이상 소장하고 있다니 세계에서 가장 큰 한국 미술관 중 하나일 터였다.

이 미술관이 소장하고 있는 예술품이 무려 120만 점이라니 그걸 다 보려면 평생 걸릴 것 같았다. LACMA가 미국 서부에서 가장 큰 박물관이지만 그곳뿐이 아니었다. 로스앤젤레스는 독특한 박물관이 많았다. 이원 씨의 배려로 데이트는 주로 그런 박물관과 미술관 순례를 하며 보냈다. 내가 커뮤니티 칼리지에서 배우고 있는, 내 수업의 현장실습을 겸하는 셈도 되는 것이다.

당연히 젊은 우리는 더 많은 시간을 함께 보내려 노력했고 호감은 점차 사랑으로 바뀌기 시작했다. 미술관 데이트에서 남자는 여자의 감성을 이해하는 시간이 되었다. 그리고 여자는 남자의 논리를 알게 되는 만남이었다.

운명의 남자와 결혼하다

사랑으로 바뀌는 감정이 충만할 때였을 것이다. 언젠가 남자가 나에게 말했다. 그대는 공부에는 취미가 없는 것 같은데, 악착스레 미술 쪽에는 매달린다고. 하긴 공부에 관심 없으니 아트 쪽으로 가는 거겠지라는 말도 덧붙였다. 그런 말을 듣고도 기분이 나쁘지 않은 것이 이상했다. 큰 실례의 말이었으니까. 그만큼 우리는 가까워지는 중이었다. 화장을 하지 않아도 싱싱했던 20대, 드디어 나는 사랑하는 사람을 만난 것이다.

어느 날 이원 씨가 엉뚱한 제안을 해왔다. 미술관을 많이 봤으니 이번에는 자신이 졸업한 대학교 구경을 가자는 말이었다. 샌루이스 오비스포SLO의 공과대학이 그곳이었다. 이 대학은 공학으로 유명했지만 더 유명한 것은 캠퍼스였다. 미국에서 가장 아름다운 대학 중 하나로 손꼽히고 있었다.

서해안 바닷가를 끼고 달리는 유명한 1번 도로를 따라가자고 했다. 기막힌 풍경과 허스트 캐슬 같은 관광지를 보여주겠다는 것이다. 그 제안을 고맙게 승낙했는데 이상한 일이 벌어졌다. LA에 살고 있는 언니에게 그 여행 건을 말했더니, 절대 혼자보낼 수 없다는 것이었다. 둘만 여행을 떠나면 잠자리가 문제라는 말이었다. 미국에살면서도 언니는 한국의 보수적인 사고를 가지고 있었다.

그런데 언니의 그런 주장을 듣는 나도 그 말이 이상하게 들리지 않았다. 나 역시 한

국의 유교적 교육관념에서 벗어나지 못했던 때였다. 결국 이원 씨가 원하는 바는 아니었겠지만 언니와 함께 셋이 여행을 떠났다. 나에게 첫 번째 장거리 데이트 여행이었다.

그런 해프닝과 즐거운 데이트 끝에 우리는 1972년 결혼했다. 나보다 세 살 위인 남편은 그때 한참 젊은 28살이었다. 엔지니어로서 안정된 직장생활이 나에게 그 남자를 택하게 만들었다. 검소한 결혼식과 피로연 신혼여행까지 다 치루고 산타아나 Santa Ana의 저렴한 아파트에 둥지를 틀었다.

신혼 때 처음으로 남편에게 운전을 배웠다. 운전교육을 받으며 알았다. 아무리 금슬 좋은 부부라도 운전교육 중에는 싸움이 크게 일어난다는 미국 속담이 이해가 되었다. 기계치인 나에게 미국에서 처음 하는 운전은 공포 그 자체였다. 벌벌 떨며 진도가 나가지 않는 나를 보며, 공학도인 남편의 인내도 한계에 도달했을 것이다. 미국

Art dealer, a long and beautiful journey

속담대로 우리는 결혼 후 최초의 싸움을 운전교육 중에 했다.

아이가 연이어 생겼고 나는 직장과 학교를 그만두고 평범한 전업주부가 되었다. 아이들이 커가며 두세 번 아파트를 옮기며 살다 우리는 첫 집을 장만했다. 1,200스퀘어피트 정도 되는 그러니까 한국적 평수로는 36평 정도의 작은 집을 마련한 것이다.

어느 날 우리 집 앞에 집을 짓고 있는 공사장이 눈에 들어왔다. 남편이 퇴근하자 나는 폭탄발언을 했다. 우리 집 앞에 3,600스퀘어피트 정도인 새집을 짓고 있으니 그걸 사자고. 그 집은 지금 살고 있는 집의 세 배 정도 크기였다. 당연히 남편이 펄쩍 뛰었다. 은행 대출을 받아도 당시 남편의 봉급으로는 감당이 되지 않는 금액이었으니까. 나도 UPS를 그만둔 지 한참 되었을 때였다. 남편의 놀라움은 당연한 것이었다.

그러나 나 역시 할 말이 있었다. 나는 또 태어날 아기를 가졌고 그 애를 위한 방도 필요하다고 주장했다. 결국 내 고집이 이겨 남편은 직장에서 퇴근한 후 아르바이트를 겸쳐 뛰며 그 돈을 감당해냈다. 그렇게 저돌적이었던 나 때문에 남편 마음고생이 심했었을 것이다. 세월이 한참 흐른 지금 그게 남편이 나에게 큰소리를 칠 밑천이 되었다.

아트 딜러로 가는 징검다리가 된 꽃집 개업

아이들이 세 명으로 늘었고 학교를 다니기 시작했다. 미국 문화와 영어에도 익숙해지기 시작했다. 아이들이 커가니 내게는 다시 일이 필요했다. 다시 갤러리를 찾아가기 시작했다. 아는 게 그림뿐이었으므로. 취미 역시 마음에 드는 그림을 사서 집에

걸어놓은 정도뿐이었다.

어느 날 부동산 관련 일을 하고 있는 남편 친구를 찾아갔다. 그에게 여자가 할 수 있는 사업을 알아봐 달라고 부탁했다. 그는 나에게 라구나 힐스Laguna Hills에 있는 꽃집 인수를 권했다. 라구나 힐스는 LA 남부 오렌지카운티에 있는 도시였다. 라구나 힐스는 숲이 아름다웠고 부유한 사람들이 많이 살고 있는 도시였다.

내가 소개받은 꽃집은 1980년대 초, 인수할 때 당시 연 매출이 8만 달러 정도 규모의 꽃집이었다. 인수하기 위해 현장을 답사하니 꽃집은 유대인Jewish people이 모여 사는 곳에 위치해 있었다.

이곳에는 유대인이 몰려 한인 타운처럼 유대 타운이라 불릴 만했고 두 개의 유대교 회당이 있었다. 오렌지카운티 유대교 연합회가 운영하는 유대교 회당이 바로 꽃집 근처에 있었다. 그 회당을 시나고그Synagogue라 불렀다. 유대인들에게 회당은 예배와 종교적인 모임을 위한 장소이자, 학교였고 강당이었다. 회당은 이곳의 유대인 커뮤니티의 중심 역할을 하는 중심점이었다.

우리 꽃집은 유대교 회당을 장식하는 꽃을 디자인하기 시작했다. 나는 시나고그와 거래를 하며 자연히 유대인들의 문화를 많이 배우게 되었다. 그 공부가 나중에 큰 도움이 될 거라는 걸 그때는 알 수 없었다. 뒷날 내가 거래하는 아트 딜러art dealer 큰손 중에는 유대인들이 많았다. 꽃집을 하며 배운 유대인들과의 경험은 많은 도움이 되었다.

물론 꽃집 사무실은 초보 아트 딜러 일도 함께하는 공간이 되었다. 처음 해보는 비즈니스라 사업에 대한 공부의 필요성을 느꼈다. UCLA 비즈니스 매니지먼트 수업을 신청했고 익스텐션Extension 수업에서 경영학을 듣기 시작했다.

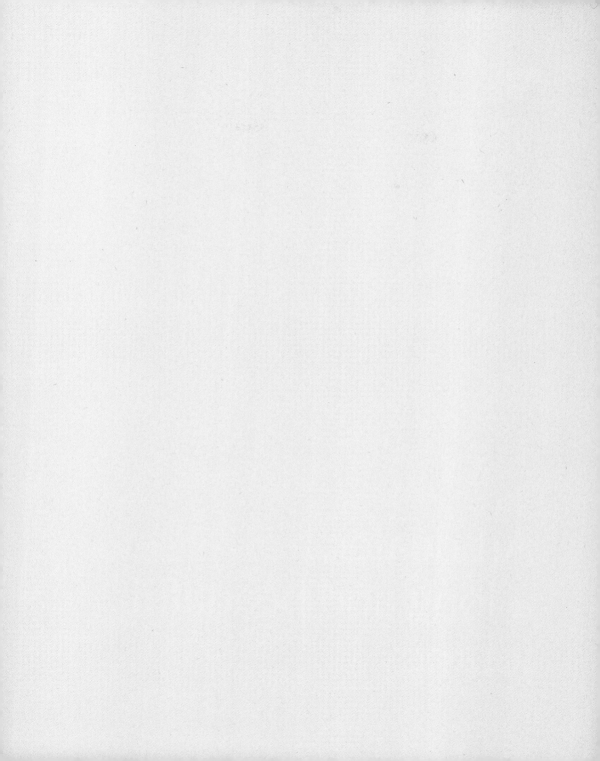

Art dealer, a long and beautiful journey

Part

3

인생을 바꾼 두 번째 꿈을
시작하다

66

우리는 누구나 사람과 사람 사이의 인연을 중요하게 생각한다. 직장생활에서 가장 곤란을 겪는 문제도 단연코 인간관계를 뽑으니 서로를 이어준다는 것은 결코 쉽지 않은 일이다. 아트 딜러는 컬렉터에게 작품을 소개하는 직업이다. 즉, 소중한 인연을 만들어주는 일인 셈이다. 그러니 신중하게 최선을 다하지 않을 수 없다.

여기에서는 내가 무보수 인턴으로 시작해 프라이빗 갤러리를 만들기까지의 과정을 이야기하려고 한다. 나의 성공과 실패 그리고 도전에 관한 에피소드이지만, 동시에 아트 딜러가 지녀야 할 덕성에 관한 글도 될 것이다. 미술작품을 사랑하는 모든 분들에게 한 번은 꼭 들려주고 싶은 말들이 담겨 있다.

99

두 번째의 꿈으로 아트 딜러가 되기로 결심하다

정면승부로 극복한 위기

꽃집 운영은 내 적성에도 맞았다. 감각을 살려 꽃을 디자인하는 건 즐거운 노동이었다. 색을 매치하고 균형을 잡아 작품을 완성하는 건 또 다른 예술활동이었다. 꽃꽂이가 예쁘다고 소문이 나기 시작하자 더불어 장사도 잘되었다. 유대 회당뿐 아니라, 유대인 이웃들도 대부분 고객이 되었다.

유대인 친구들이 많이 생기면서 유대인의 가치관과 생각을 배우고 이해하게 되었다. 매출이 늘자 일하기 벅차 더 많은 플라워 디자이너를 고용했다. 매상이 크게 늘어 연 매출 8만 달러였던 게 몇 년 사이 무려 65만 달러로 늘어났다.

유대인 문화를 배우며 그들과 상대하는 노하우가 익어가고 있을 때 사건이 하나 일어났다. 가장 큰 거래처였던 유대교 회당의 재정책임자와 갈등이 시작된 것이다. 고객이었기에 양보하려 노력했다. 그런데 양보하면 할수록 고마워하기는커녕 더 큰 걸 요구해왔다.

상황이 점점 나빠지면서 급기야 거래관계가 위험해졌다. 유대인 사회에서 회당

191

의 고위직은 그 영향력이 절대적이었다. 장식용 꽃을 납품하면, 너무 좋다며 칭찬을 아끼지 않았었던 그가 시간이 지나면서 꽃의 색과 크기, 디자인 이것저것을 직접 지시하기 시작했다.

그의 말대로 완성해놓으면 작품이 내 마음에 들지 않았다. 그 책임자 마음에만 들면 된다고 생각했는데 그것이 아니었다. 달라진 디자인에 회당 신도들의 불만이 들리기 시작했다. 이렇게 무작정 끌려가서는 안 된다는 생각이 들었다. 고민 끝에 유대교 회당의 책임자를 찾아갔다. 회당과 꽃 거래를 그만하겠으니 다른 꽃집을 찾으라고 통보했다. 그는 불같이 화를 내며 회당은 물론 신도들에게 당신 꽃집을 절대 이용하지 못하게 할 것이라며 험한 소리도 했다. 당신 좋을 대로 하라고 담담히 대꾸하고 나왔다.

물론 매출이 떨어질까 걱정하지 않은 건 아니다. 그러나 부당한 간섭을 용인하다 보면 디자인이 형편없다고 소문날 것이고, 결국 손해일 것 같아 과감한 결단을 내린 것이다. 다행히 걱정한 만큼 개인 고객이 크게 줄지 않았다.

회당과 거래를 끝낸 지 3개월쯤 지났을 때였다. 어느 날 그 콧대 높은 회당 책임자가 찾아왔다. 회당의 꽃장식을 다시 맡아달라 했다. 콧대 높던 태도는 어디 가고 간청하다시피 부탁하는 것이었다. 그래도 그와 다시 거래하고 싶지 않았다.

화가는 되지 못했으나 평생 그림을 생각하며 살아온 삶이었다. 그동안 예술가의 자세로 꽃디자인을 작품처럼 완성시키려 최선을 다해왔다. 그에게 휘둘리기보다 예술가로서의 자존심을 지키고 싶었다.

그는 나를 설득하려 무진 애를 썼다. 아마도 지난 3개월간 다른 업체에게 맡겼던 꽃장식이 좋지 않았거나 문제가 많았었나 보다. 그의 오랜 요청 끝에 거래가 재개되

었고 대신 디자인은 전적으로 우리에게 맡긴다는 합의를 받아냈다.

그 사건 이후 그와 더 가까워졌다. 꽃집은 호황을 이루어 멀리서도 찾아오는 고객들로 붐볐다. 인수한 지 어언 6년이 지나고 있었고, 우리가 가계를 살 때보다 열 배의 매출을 넘나들고 있었다.

그때 얻은 교훈이 있었다. 맡은 일에 최선을 다했을 때 나 자신에게 부끄럽지 않은 자부심을 가질 수 있고, 열심히 해 최고의 실력을 가질 때 타인에게 당당할 수 있는 자신감을 보일 수 있다는 것을. 또 한 가지 더 배운 점은 비겁해지지 않아야 된다는 점이다. 물론 거기에도 전제가 따른다. 최선을 다했는가? 비록 한 무더기 꽃꽂이라도 프로의 정신이 묻어 있는가? 그런 과정을 거쳐야 '내가 베스트다'라는 자긍심이 생기고 손님을 거절할 수 있는 배포도 생기는 것이다.

다시 시작한 공부와 두 번째 꿈이 된 아트 딜러

꽃집을 운영하며 유대인들에게 배운 건 많았다. 그들은 숫자에 익숙하고 철저히 관리한다. 그것이 유대인들의 경제관념이고 기초였다. 그렇기에 전 세계 재계를 주름잡고 있는 부자의 대부분이 유대인들이다. 사람들은 대개 중요한 것을 듣고만 있지만 유대인들은 꼭 메모를 했다. 그것이 옳다는 생각이 들어 나 역시 사업 상담을 할 때는 메모하는 버릇이 생겼다.

물건을 파는 사람이 가격을 결정한다는 것. 정가대로 물건을 파는 것을 제일 먼저 생각해낸 것이 바로 유대인들이다. 정찰제 백화점은 유대인들이 미국에 처음으로 만들었다. 판매자가 상품을 골라 진열하고 정가를 붙여 파는 방법은 유대인이 고

안해낸 아이디어였다. 그때는 몰랐지만 나와 유대 회당 책임자와의 담판은 내가 그들의 방식을 차용한 것이었다. 꽃을 내가 원하는 방식으로 디자인해 내가 가격을 매기는 게 그들의 방법이었으니까. 긴블, 메이시스, 니만 마커스 등 미국의 대형 백화점은 모두 유대인이 경영하고 있다.

유대인들과 한국인은 닮은 점이 많다. 바로 두 민족의 교육열이다. 모두 알다시피 오랜 역사 동안 유대인들은 박해와 차별을 받아왔다. 그들은 교육이 자신들의 운명을 개척하는 데 필수라고 믿었다. 유대인도 한국 부모처럼 자식 교육에 전념한다. 그 결과 전 세계에서 뛰어난 학자, 과학자, 예술가, 기업가들을 배출할 수 있었던 것이다.

한국인도 교육이 자식의 성공과 가족의 행복을 보장하는 거라고 믿는다. 그 교육열은 결국 한국의 경제 성장과 사회 발전에 큰 기여를 했다. 하와이로 이민을 온 때부터 나는 공부를 계속했다. 공부를 그리 잘하지도 못하면서 끈질기게 계속했던 이유 중 하나가 아마 한국인의 교육열이 무의식적으로 내 안에 잠재해 있었기 때문일지 모른다.

남편도 회사에서 인정을 받아 승진을 했고, 또 부업으로 컨설팅 비즈니스 등 경제적으로도 안정되었다. 꽃집에서 나오는 수입으로 나는 그때부터 그림을 사 모으기 시작했다. 화가의 꿈에서 미술작품을 모으는 아마추어 컬렉터가 된 것이다.

그리고 오렌지 커뮤니티 칼리지의 예술학 학사BFA 과정에 등록해 다시 공부를 시작했다. 예술학 과정에서 다양한 관련 분야 공부를 할 수 있었다. 미술, 디자이너, 사진 등 아트 관련 공부는 재미있었다. 물론 이제는 공부를 위한 공부가 아니었다. 나에게는 두 번째 꿈이 있었다. 화가로서의 꿈은 접었지만 컬렉터와 아트 딜러art dealer

라는 다른 꿈으로 미술계에 구체적으로 다가선 것이다. 경제적으로 안정되면서 미술 전시회와 갤러리를 열심히 찾아 발품을 팔기 시작했다.

미술작품을 사 모으기 시작하며 점차 미술 시장이 어찌 돌아가는지 알게 되었다. 처음부터 큰돈을 투자한 컬렉션은 아니었지만, 작품을 모은다는 건 또 다른 즐거움이었다. 마음에 드는 작품을 발견하면 심장이 두근거렸다. 좋은 작품을 집에 걸어놓고 감상을 하는 즐거움과 함께 투자가치도 크다는 것을 실전에서 알았다.

그렇게 시간이 지나며 아트 딜러로서의 진출이 두 번째 꿈으로 자리 잡았던 것이다. 좋은 작품을 먼저 감상할 수 있는 특권을 가짐과 동시에 그 작품을 컬렉터에게 연결시키면 사업도 된다는 것이 나를 뜨겁게 달궜다.

미술 전시회를 열심히 찾아다니며 작품에 대한 눈을 키우려 노력했다. 1990년에 열린 시카고미술전시회Expo Chicago까지 찾아다니며 꿈에 부풀었다. 좋은 작품을 먼저 만나 감상하고, 우아한 미술상이 되어 격조 높게 작품판매를 한다는 꿈. 그러나 그 생각은 미술 시장을 알아갈수록 쉽지 않은 일이라는 걸 깨닫게 되었다. 알아야 할 것과 배워야 할 것이 너무 많았다. 지쳐 포기하고 싶을 때도 많았지만 그러기에는 미련이 앙금처럼 가라앉아 있었다.

어느 날 가끔 찾아갔던 미국의 갤러리 사장이 나에게 티켓을 선물했다. 1992년 LA아트 페어art fair 초대권이었다. 컨벤션 센터에서 열린 아트 페어에서 처음으로 반가운 한국 사람을 만났다. 한국에서 온 '진화랑', '선화랑' 두 곳이 LA아트 페어에 부스를 차려놓고 있었다. 한국 갤러리가 해외 아트 페어에 나선 것이 이때가 최초였을 것이다.

미국에서 만난 한국 갤러리가 무척 반가웠다. 그 페어에서 특히 기억나는 것은

선화랑 부스에서의 일이다. 그곳에 작품을 출품한 곽훈 화가를 만났다. 곽훈 화가와 대화를 나누다 그이가 나보다 6년 늦게 미국으로 이민 온 걸 알았다.

나는 그때 곽훈 화가의 그림 한 점을 구매했다. 지금도 그 그림을 소장하고 있다. 그의 그림도 좋았지만, 전시장을 운영하는 한국화랑 주인들이 너무 멋져 보였다. 예술성 있는 그림에 파묻혀 그것을 논하고 거래하는 아트 딜러. 나도 직업으로서의 아트 딜러가 되겠다고 또 한 번 다짐했던 날이 그때였다.

Neil Jenney, *Atomosphere*, 1977-85
Oil on panel, in artist's frame, 33 3/16×79 5/16 in.
© Neil Jenney

MM 갤러리의 무보수 인턴이 되다

무보수 인턴이 되기 위해 컨템포러리 아트를 공부하다

전시회나 갤러리 탐방을 하며 그림을 사고, 사람들도 만나면서 분명해진 것이 있었다. 이런 식으로 해서는 절대 제대로 된 아트 딜러가 될 수 없다는 것이었다. 학교에서 배운 것은 이론이었지 현장을 뛰는 공부가 아니었다. 실무 경험이 필요했다.

길은 하나라는 결론을 얻었다. 갤러리에 취업하여 실무를 배우는 방법. 하지만 경험이 없는 나를 고용해줄 갤러리는 없을 터였다. 그렇다면 보수가 없는 무보수 인턴으로 취업하는 방법이 있었다. 돈을 받지 않고 인턴십을 쌓는 길을 찾자. 취업이 된다면 나는 아트 마켓art market과 딜러의 삶에 대하여 좀 더 알 수 있는 기회가 될 것이다. 실제 그림을 팔고 사는 실무도 경험해야 한다. 그리하면 해당 분야의 전문가들에게 배울 수 있는 기회도 될 것이다.

로스앤젤레스에 있는 유명 갤러리들에 대하여 알아보기 시작했다. 몇 개의 슈퍼갤러리가 LA에 지사를 내었으나 본사가 아니기에 인턴십이 어려웠다. 그때 MM 갤러리가 눈에 들어왔다. 갤러리 주인 MM은 한국을 잘 알고 있었다. 내가 만났던 곽

훈 화가의 작품도 이미 자신의 갤러리에서 팔고 있었고 1988년 서울 올림픽을 계기로 한국 시장에도 진출했었다.

오렌지카운티의 MM 갤러리는 컨템포러리의 최신 흐름의 작품을 전시하고 있었다. 갤러리에서는 젊은 작가들의 작품을 주로 걸었고 그들과 긴밀한 협력을 하고 있을 때였다.

MM 갤러리를 무보수 인턴을 할 곳으로 점찍었으나 혼자 찾아가기가 겁이 났다. 남편에게 내 생각을 말하고 동행을 부탁했다. 남편은 잘나가는 꽃집 운영보다 아트 딜러를 꿈꾸는 나를 이해하지 못했다. 그러나 나의 확실한 뜻을 전달받은 남편은 언제나 그랬듯 내 손을 잡고 MM 갤러리에 함께 가주었다. 나중엔 산타모니카, 컬버시티로 옮겼지만 그때는 오렌지카운티 코스타 메사Costa Mesa에 있었다.

우리 부부와 마주 앉은 MM은 중후한 몸집에 짧은 머리의 신사였다. 캘리포니아 어바인 대학에서 예술을 전공한 MM은 호기심에 찬 눈으로 나를 바라보았다. 이미 한국을 잘 알고 있는 입장에서 흥미가 있었던 모양이었다. 그 당시 LA에 살고 있던 한인들 중 그림에 관심이 있는 사람이 별로 없었으니 찾아온 내가 다소 생소했을 것이다.

그동안 내가 미술에 대하여 해왔던 공부를 그에게 설명했다. 화가를 꿈꾸었으나 방향을 바꿔 지금은 아트 딜러가 되고 싶어 노력 중이라고 말했다. 내가 말이 막히면 남편이 거들고 나섰다. 우리가 했던 말의 결론은 무보수라도 좋으니 인턴으로 갤러리에서 일을 시켜달라는 것이었다.

미소 지으며 내 말을 끝까지 듣고 난 MM이 입을 열었다. 자신이 알려주는 아트 클래스를 수료하고 오면 인턴으로 받아주겠다고. 나는 즉시 그러겠다는 대답하고

긴장했던 인터뷰를 마쳤다.

컨템포러리 아트 히스토리
Contemporary Art History
19세기 인상파 작품들에서 시작된 현대미술 태동기부터 앤디 워홀의 〈캠벨수프 깡통〉, 데이미언 허스트의 〈상어〉로 이어지는 동시대 미술을 다루는 분야이다. 새로운 예술 장르 개척을 위한 비주류의 도전과 모방의 역사를 통해 데이미언 허스트, 제프 쿤스 등 현재 가장 주목받는 현대미술가들의 작품까지를 다루곤 한다.

MM이 요구한 공부는 **컨템포러리 아트 히스토리** Contemporary Art History였다. 내가 배운 전통적 미학이 아닌, 진보적 예술 프로그램을 공부해오라는 말이었다. 나는 이 프로그램을 커뮤니티 칼리지에서 찾아냈고 즉시 수강을 신청했다.

수업은 알 듯하면서도 생소했다. 전통적인 틀을 벗어난 새로운 예술을 창조하고 소개하는 목적으로 개설된 학과였다. 컨템포러리 흐름을 비롯해 최근 유행하고 있는 다양한 예술 장르를 공부했다. 수업은 더 나아가 철학적인 예술과 사회의 관계까지 가르치고 있었다.

좋아하지도 않는 공부가 운명처럼 따라다니고 있는 것 같아 한숨도 나왔다. 처음 만나는 MM까지 나에게 공부를 하라 하니 운명이라는 말이 나올 만했다. 그의 갤러리에서 인턴을 하려면 그 말을 듣는 수밖에 없었다. 수업을 통해 예술의 사회학, 예술의 정치학, 예술의 미학까지 다양한 분야를 배울 수 있었다. 수업을 모두 마치는 데 8개월이 걸렸다.

클래스를 수료하고 MM을 찾아갔다. 내가 나타나자 MM은 처음 보는 사람 대하듯 깜짝 놀라며 자리에서 일어섰다. 나처럼 아트 딜러 현장을 배우기 위해 인턴으로 MM을 찾는 사람들이 많았다고 했다. 자기소개서를 우편으로 보내오기도 하고, 나처럼 직접 찾아오는 사람들 때문에 골치가 아프다는 것이었다.

우편물은 아예 보지도 않았지만, 인턴을 시켜달라고 직접 찾아오는 사람들이 문

제였다. 그럴 때면 나에게 말했듯 똑같이 수업을 받고 오라고 권하며 공부를 끝낸 후 다시 보자고 했다는 것이다. 인턴십을 쌓겠다고 찾아온 사람들은 그 말을 듣고 모두 사라졌다고 했다. 그러니까 MM식의 간접적인 거절이었다. 그런데 자신의 말대로 클래스를 수료하고 찾아온 사람은 내가 처음이라며 그는 놀랐다.

힘들었지만 귀한 인연을 만들어준 무보수 인턴 시절

그렇게 MM 갤러리에서 나는 무보수 인턴이 되었다. 예술 작품을 전시하고 고객들에게 작품에 대해 설명하는 일은, MM이나 다른 디렉터의 일이었다. MM은 노련한 아트 딜러였다. 갤러리에는 고객도 많았고 찾는 계층도 다양했다.

반면에 전천후 멤버가 되어 안 끼는 곳이 없는 게 갤러리의 인턴 생활이었다. 일을 해보니 역시 실무는 이론과 다르다는 걸 깨닫게 되었다. 작품을 설치하고 관리를 하는 동시에 고객도 응대해야 했고, 또 배송과 홍보까지 여러 업무를 수행해야 했다. LA아트 페어에서 한국의 화랑 사장님과 만나 그림을 논하고, 작품을 만든 시대의 배경을 말하던 우아한 자리가 아니었다.

인턴들은 체력은 물론이지만 근성도 갖추고 있어야 된다는 생각이 들었다. 선임 동료들은 나를 무시하는 눈치였다. 물론 그런 기득권의 텃세는 버틸 자신이 있었다. 아이들을 셋이나 키워낸 엄마 아닌가? 내가 잘못하니 그런 지적이 나오는 거라고 생각했다.

그런 것보다 힘든 건 과다한 업무량이었다. 하루 종일 서서 고객을 응대해야 했고 휴식도 제대로 할 수 없었다. 힘들었지만 포기할 수 없었던 이유는 단 한 가지. 갤

러리에서 실무를 배우고 언젠가는 아트 딜러가 되겠다는 꿈 때문이었다.

매번 바뀌는 전시 작품에 대한 설명은 기본이었다. 지겹게 따라다닌 공부 덕에 그 부분은 나에게 어렵지 않았다. 어려운 부분은 학교에서 배우지 못한 것들이었다. 이를테면 갤러리에서 고객들의 질문에 정확하고 설득력 있게 응대할 수 있는 커뮤니케이션 능력. 실시간 대화에서 그 점이 필요했다. 컬렉터와 마주 서서 그의 눈높이에서 예술 작품을 설명한다는 건 학교에서 배울 수 없는 공부였다.

까다로운 고객을 관리한다는 것은 대충해서 될 일이 아니다. 고객의 생각을 꼼꼼하게 살펴야 하는 능력과 무엇보다 인내심이 필요했다. 개성 강한 그들 입장을 이해하려는 자세가 중요했다. 부당한 말이나 수준 이하의 말을 들어도 절대 화를 내서는 안 되었다.

갤러리에서 내가 가장 중요하게 생각한 것은 예술계의 네트워크 형성이었다. 그것 때문에 갤러리 인턴십을 한다고 해도 과언이 아니었다. 갤러리에 근무하며 만났을 수 있었던 많은 컬렉터들과 아티스트들과의 관계 설정. 예술계를 구성하는 교수, 디렉터나 큐레이터 같은 전문가 그룹과 네트워크를 형성할 수 있는 기회. 순간에 바뀌는 아트 마켓의 유행과 2차 시장인 옥션의 흐름. 그런 정보들이 종합적으로 모아지는 곳이 바로 갤러리라는 공간이었다.

내가 처음 시도했던 것처럼 전시회를 찾거나 갤러리 순방만으로는 예술계의 네트워크를 만들 수 없었다. 그런 면에서 나의 인턴십 도전은 정확한 판단이었다. 갤러리에서 일하며 아트 마켓을 구성하는 요인들을 알았고 다양한 사람들을 만날 수 있었으니까.

시간이 지나며 아트 마켓의 생리를 파악하는 동시에 소위 네트워크도 형성되기 시작했다. 내가 만났던 사람들은 자기 직업에 대한 높은 프라이드를 가지고 있었다. MM 갤러리의 인턴십 과정이 없었다면 가슴 뛰게 만들었던 미술과의 인연이 그대로 끝났을지도 모른다. MM은 배울 점이 많은 전문가였다. 주기적으로 미술품 판매를 위한 행사를 조직해내었고 갤러리에서 주최하는 전시회는 성황을 이루었다. 미디어의 아트 관련 기자나 오피니언 리더들을 활용하는 홍보도 잘하고 있었다.

MM 갤러리는 젊은 작가들의 작품을 주로 취급했다. 출품하는 화가와 갤러리의

MM 갤러리에서 열린 정창섭 화백의 작품 전시회. 오른쪽에서 두 번째가 MM, 세 번째가 준리.

수익 배분은 일반적으로 반반이었다. 우리가 화가의 작품을 판매하면 각각 절반을 가져가는 구조다. 물론 화가의 명성이나 작품의 가치에 따라 수익 배분율이 달라질 수는 있었다. 갤러리스트와 화가의 수익 배분은 계약을 통해 정해진다. 우선 미술품 가격을 선정하는 것이 순서였다. 가격을 결정할 때는 작품을 생산한 화가 의견을 참조하지만, 말 그대로 참조일 뿐이었다. 아직 세상에 알려지지 않은 화가들은 MM 갤러리에서 전시회를 열어주는 것에 감격했다.

MM은 젊은 작가들 작품을 산정할 때 혼자 결정하는 법이 없었다. 다양한 전문가의 의견을 참조하여 결정했다. MM이 만나는 전문가는 다양했다. 그들은 미술품 시장의 동향과 가치를 잘 알고 있으므로 객관적인 의견을 제시할 수 있는 것이다. 수익 배분율, 판매 조건, 작품의 보관 및 운송, 작품 관련 보험, 작품의 전시, 작품의 홍보, 판매 대금의 수령 등과 같은 다양한 일들. 그런 실무는 학교에서 배울 수 없었던 부분이다. 갤러리의 마케팅 전략처럼 실무로 알아야 할 배움에도 끝이 없었다.

처음으로 작품을 팔다

인턴을 벗어나 근무가 계속되던 어느 날, 한 아시안 여성이 갤러리를 방문했다. MM의 눈짓을 받고 내가 그 고객 안내에 나섰다. 백인이었으면 다른 디렉터나 MM이 직접 나섰을 것이다. 우리 갤러리에는 드물게 찾아온 아시안이니 나에게 기회가 온 것이다. 미술을 좋아하는 사람이 그림 감상하러 온 것인지, 그냥 호기심에 들른 것이지 나는 알 수 없었다. 인사를 나누고 나니 놀랍게도 한국인이었다. 그녀의 이름

은 안젤라였다. 나는 함께 작품을 감상하며 열심히 설명했고, 그녀는 고개를 끄덕이며 내 말을 경청했다. 그녀는 그림을 다 본 후, 다음에 오겠다며 갤러리를 나섰다. 그런 고객이 많았기에 별 기대를 하지 않고 있었는데 이튿날 그녀가 다시 나를 찾아왔다. 뉴포트 비치에 있는 남편의 회사에 걸 그림을 사러 온 것이다. 그때 그녀는 모두 6점의 작품을 구매했다.

내가 처음으로 이 갤러리에서 그림을 판 것이었다. 전체 가격은 만 달러가 조금 넘었다. 그 여성 고객은 친절하고 성실한 태도와 작품설명에 감동받았다고 말했다. 그 말을 듣고 나는 기뻤다. 힘든 시간을 이겨낸 보람을 느꼈던 것이다. 비록 가격이 큰 것은 아니지만 나는 최초로 작품을 팔 수 있었던 것에 대만족했다. 감사하게도 그녀와의 좋은 인연이 그때부터 시작되었다.

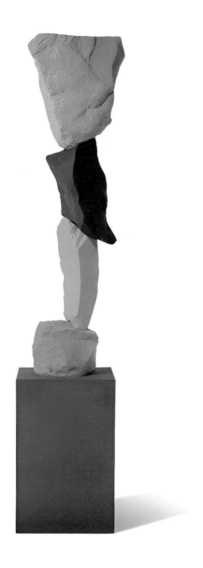

Ugo Rondinone, pink yellow green orange mountain, 2016
Painted stone and stainless steel with pedestal
Sculpture: 54 1/2 x 15 x 14 1/2 inches (138.5 x 38 x 37 cm)
Pedestal: 24 1/2 x 15 x 15 inches (62 x 38 x 38 cm)
© Ugo Rondinone
Courtesy of the artist and Gladstone Gallery

아트 딜러는 눈이 좋아야 한다

미술작품의 가격은 어떻게 결정될까?

미술품의 가격은 정찰제가 아니다. 그게 당연한 것이 예술품은 기계가 찍어 내는 공산품이 아니기 때문이다. MM 갤러리에서 일을 하는 동안, 아티스트와 아트 딜러, 컬렉터 등 많은 사람들을 만날 수 있었다. 모든 예술이 그렇겠지만 예술가들의 삶은 고단하다. 특히 아트 마켓에 처음 데뷔하는 신진 작가의 경우 더 그렇다. 누구도 신인 작가들을 주목하지 않는다. 한국도 그렇겠지만 해마다 쏟아져 나오는 미술대학 졸업생들은 셀 수 없이 많다. 아무리 명문 미술대학을 나왔다고 하더라도 그들 중 전공을 살려 아티스트가 된 사람들은 사실 얼마 되지 않는다. 작가로 성공하는 길은 바늘구멍이라 할 수 있다. 화가의 꿈을 펼치려면 작품을 알릴 전시장이 꼭 필요하다. 그동안 쌓인 신용과 함께 고정 컬렉터들을 보유한 갤러리라면 더욱 좋을 것이다. 그러나 검증되지 않은 젊은 작가들에게 어느 갤러리도 쉽게 공간을 내어 주지 않는다.

그러나 신진 미술가들에게 갤러리 진출이 원천 봉쇄된 것은 아니다. 모두 돈이 연관된 일이니까 가능하다. 자신의 돈으로 갤러리를 통째로 빌리면 된다. 그리하면

이력서에 장식할 수 있는 개인전을 얼마든지 치를 수 있다. 문제는 갤러리 전시공간을 빌리는 데 수천 달러에서 수만 달러까지 돈이 필요하다는 것이다. 미술 시장에 첫발을 딛는 신진에게는 적은 금액이 아니다. 대관료만 부담한다고 거기서 일이 끝나지 않는다. 작품 제작비·홍보·리플렛 제작·발송비 등등 부담해야 할 일이 만만하지 않다.

마지막 난관으로 신예들에게는 고정 고객이 없다. 그러므로 그것들을 뒷받침해 줄 고객을 확보하고 있는 갤러리를 그들은 애타게 찾는 것이다. 내가 인턴으로 처음 일을 시작했을 때처럼 신진 작가들도 이름 있는 갤러리가 필요했던 것이다. MM 갤러리에도 수많은 신진 화가들이 보내온 포트폴리오가 쌓여 있었다. 그러나 누구도 관심 없어 하는 포트폴리오가 대부분이었다.

만약 바늘구멍 같은 경쟁에서 운 좋게 갤러리의 부름을 받은 신진 작가가 있다면, 그건 큰 행운이다. 그만큼 실력이 특별하거나 아이디어가 좋은 경우일 텐데, 더운이 좋다면 전속계약으로 이어진다. 그렇게 갤러리의 인정을 받는 작가의 작품 가격은 당연히 비싸진다.

그렇다면 미술작품의 가격은 어떻게 결정될까? 작품을 그린 재료가 아크릴이냐 유화냐, 혹은 물감으로 그린 수채화냐 판화이냐에 따라 가격은 천차만별이다. 거기에 작품 크기가 어떻게 되며 작가의 커리어에 따라 가격이 결정된다. 수천 달러에서 수만 달러까지 여러 사항을 고려해 가격이 산출되는 것이다. 그렇게 결정된 가격도 고정된 게 아니다. 작품도 그것을 생산한 작가를 따라 운명을 함께한다.

아트 마켓에서 이름을 얻은 작가가 있다고 하자. 그 작가는 갤러리 간에 서로 끌

어가려고 눈에 보이지 않는 경쟁을 한다. 작가는 자신을 발굴해준 갤러리를 떠나 보다 영향력이 있는 갤러리로 전속을 옮긴다. 고정된 컬렉터가 기다리고 있는 큰 갤러리로의 이동은 비정하지만 당연한 일이기도 하다. 물론 거기까지 가는 과정도 낙타가 바늘구멍을 통과하는 어려움이 따른다.

그 작가를 데려간 갤러리보다 더 큰 슈퍼 갤러리가 존재한다. 슈퍼 갤러리까지 이른 작가는 모든 것을 얻는다. 작은 갤러리에서 싸게 팔린 작품까지도 가격이 치솟는다. 그래서 처음 결정된 가격이 고정된 게 아니라는 말이다. 컬렉터가 작품을 구입할 경우 물론 작품의 질을 살펴볼 것이다. 그것만큼 중요하게 생각하는 게 있으니 바로 작품을 판매하는 갤러리의 신용이다. 갤러리스트나 아트 딜러의 신용과 이름이 작품가격과 매입에 중요하다는 말이다.

당연히 갤러리 유명세가 클수록 작품 가격도 기하급수적으로 높아진다. 눈에 보이지 않는 어려운 경쟁을 뚫고 검증을 거쳐 유명 갤러리에 걸린 작품, 그걸 미술 시장에서는 '블루칩'이라고 부른다. 시작이 미약했고 끝까지 미약으로 끝나는 경우가 대부분인 아트 마켓. 하지만 그런 경쟁에서 살아남는 작품도 있게 마련이다. 그런 혹독한 검증을 거친 작품은 애초의 가격과는 전혀 관련이 없어진다. 말 그대로 누군가 부르는 게 값이 된다. 그런 의미에서 미술품의 가격 결정은 복잡하다. 누구도 예측하거나 알 수 없는 종합적인 과정을 거쳐 결정되고 있다.

한국의 갤러리를 가면 듣기 민망한 딜러의 안내를 받을 때가 있다. '이 작품은 세계적인, 세계적으로 떠오르는, 세계가 인정하는' 등의 상투적인 딜러의 말을 할 때 물론 작품을 판매하기 위한 과장광고라는 건 그 딜러나 고객이 서로 잘 알고 있다. 한국 사람들이 유독 세계적인 걸 좋아하여, 그 유행에 맞춰 의례적으로 하는 말일

209

수도 있다.

하지만 미국이나 유럽에 있는 역사나 규모, 신용이 있는 갤러리의 디렉터나 딜러들은 그런 말이 금기어다. 절대로 '세계적인' 그런 말을 사용하지 않는다. '세계적'이라는 과장된 말은 바꿔 말한다면 아직 미술계에 알려지지 않은 작품이거나 작가일 경우가 많다. 말 그대로 세계적인 작가나 작품은 딜러의 설명이 없어도 미술 시장 스스로가 잘 알고 있다.

나도 MM 갤러리에서 그걸 깨달았다. 고객을 응대할 때 사용하는 언어는 과장되면 안 되었다. 작품은 계속 바뀔 것이고 그때마다 고객들에게 '세계 최고' 운운할 수는 없다. "이 작가는 좋은 아이디어를 가지고 있는"이라든가, "나날이 발전하고 있는 좋은 작가"라는 언어를 사용하도록 훈련받았다. 신진 작가의 작품은 그래서 '세계적'이 아니라, 어떤 갤러리에 걸렸는가가 중요하다.

좋은 눈이 훌륭한 아트 딜러를 만든다

아트 마켓에서 유명하다는 건 신용이 있다는 말이다. 이름 없는 갤러리에서 3,000달러에 팔리는 작품이 유명한 갤러리에 걸린다면, 가격이 서너 배 뛰는 건 당연한 일. 어쩌면 수십 배가 될 수도 있다. 이것이 바로 신용의 힘이고 아티스트나 갤러리 이름의 브랜드가 된 힘이라고 생각한다. 전문적 안목으로 겸손하게 작품을 읽어주는 아트 딜러는, 그런 갤러리 가치를 더 높여주는 것이다.

실제로 나의 추천으로 그림을 사 간 한국여성의 경우도 그랬다. 안젤라는 이민

온 지 오래된 코리언 아메리칸이었다. 젊은 아티스트들의 작품을 소개했고 그들이 그림에 담아낸 아이디어 속 철학과 가능성을 설명했다.

안젤라는 처음에 구상 작품을 사려고 방문했었다고 했다. 그러나 나의 안내를 받아 설명을 들으며 마음이 바뀌었다고 했다. 구상작품에서 컨템포러리 추상작품으로 바뀌었다는 것이다.

갤러리에 걸린 작품 앞에서 감동을 느끼는 그림에는 보편적인 공감이 있다. 일정한 형상이 없는 추상화에서도 공감할 수 있고, 수려한 채색으로 그려진 풍경화도 공통적 감동을 주는 요인이 있다. 인기가 있는 작품은 모든 사람들에게 공감을 주고 미적 감각을 깨우는 것이다. 나는 그런 점을 설명했지만 내 말이 또 그녀의 공감을 받은 이유가 있었다. 우리 대화가 한국어였기 때문일 수도 있다.

작품을 감별해내는 눈썰미는 물론 훈련이 되어야 한다. 작품을 보는 눈이 훈련되었다면 저절로 작품에 대한 나름의 평가를 하게 된다. 그렇게 다듬어진 갤러리 딜러가 작품을 권할 때, 고객은 처음에 구매하려던 기준이 바뀌게 된다. 유명한 갤러리일수록 딜러의 추천을 받아 처음 생각했던 마음을 바꾸는 사례가 많다.

나중에 일어났던 일이긴 하지만 '눈' 때문에 기뻐했던 일이 있다. 래리 개고시안 Larry Gagosian이 나의 지인에게 "준June은 눈이 좋아."라고 말했다. 그 말을 전해 들었을 때 무척 기뻤다. 특별히 즐거웠던 이유가 바로 그가 언급한 '눈' 때문이었다. 안젤라가 구상에서 추상작품으로 구매를 바꾼 것이 바로 그녀가 내 눈을 믿어준 때문일 것이다. 그렇게 고객과 딜러의 거래가 신용이 되며 믿음을 주어야 된다. 그런 포지티브한 선순환을 이룰 때 미술 시장에서 아트 딜러가 힘을 얻는다.

브랜드화가 된 슈퍼 갤러리에서는 컬렉터가 작품을 직접 보지 않고도 구매하는 일이 있다. 갤러리의 전화로 고가의 작품 구매를 하는 경우가 그것이다. 전시회장 찾기에 목말라하는 신진 작가들이나, 아트 시장으로 진출하려는 신진 아트 딜러에게 그런 높은 경지는 상상조차 할 수 없다. 전화로 그림을 파는 슈퍼 갤러리는 하늘에 걸린 벽처럼 높기만 한 것이다.

하지만 세상의 대가들도 처음엔 모두 무명이었다. 앞서 말한 대로 바늘구멍 통과하기에 성공한 사람들이다. 바늘구멍을 통과하면 작품 가격도 높아지는 동시에 미술계에 그 작가의 이름이 각인된다. 더불어 그 작품을 취급한 아트 딜러까지도 신용이 높아진다. 그렇게 뜬 작가는 미술 시장에 어느 작품을 내놓아도 쉽게 받아들여지는 것이다.

만약 누군가 "이 그림은 50만 달러를 주고 산 거야."라고 말하면 주변 사람이 놀라는 눈으로 바라볼 것이다. 하지만 그 말끝에 "페이스 갤러리PACE Gallery에서 산 거야. 혹은 데이비드 즈워너David Zwirner Gallery 갤러리에 걸렸던 작품이야."라고 말한다면 그때는 고개를 끄덕일 것이다. 그게 보편적으로 통하는 신용구축이다. 그런 신용 역시 아트 마켓에서 오랜 시간 검증을 받고 다듬어진 결과물이다.

갤러리, 아트 딜러, 컬렉터, 그리고 아트 관련 미디어와 시장이 교차 검증을 통해 얻어낸 신용. 아트 마켓은 모두 그 신용에 목숨을 건다. 그러므로 갤러리와 아트 딜러들은 자신을 신용이 넘치는 브랜드화하기 위해 치밀한 마케팅을 진행한다. 치열한 상호검증 끝에 자신의 브랜드화에 성공한다면, 그 좋은 영향력은 주변에게도 크게 미친다. 작가나 컬렉터나 모두에게 돈을 벌게 해주는 요인이 되기 때문이다.

사람들은 가격이 좀 더 비싸더라도 무명의 작품보다 유명한 작품을 선호한다. 작품이 비싼 가격으로 팔리는 것은 그만큼 검증을 거쳤다는 말이 되기 때문이다.

MM 갤러리에서 나에게 그림을 산, 안젤라 역시 그림을 보는 수준 높은 안목이 있었다. 추상작품을 감상하다 보면 거의 비슷한 작품처럼 보일 수 있다. 그렇지만 작품의 근원인 철학 체계는 다르다. 그런 걸 발견해내는 안목을 우리는 '좋은 눈'으로 부른다.

좋은 눈이란 단순히 작품이 좋다, 나쁘다를 구별하는 선택의 문제만은 아니다. 좋은 눈이란 작품을 종합적으로 해석하고 이해하는 방법이라고 말할 수 있다.

그러면 좋은 눈이 되기 위해 어떤 방법을 따라야 할까? 공부가 전부는 아니다. 그런 상식을 넘어 눈을 훈련하는 가장 좋은 방법은 의외로 간단하다. 작품을 많이 보고, 직접 사보는 것이며, 직접 파는 과정에서 눈은 훈련된다. 귀한 돈을 투자해 사다 보면 작품을 보는 눈은 신중해지고, 생각과 고민이 깊어질 수밖에 없다. 그렇기에 종합적인 판단력을 요구받게 되고 그런 과정이 반복되며 작품을 구별하는 눈이 완성되는 것이다.

20세기 최고의 화가 중 한 명인 피카소Picasso의 작품 가격은 창작 연도에 따라 크게 달라진다. 그 이유는 피카소의 작품은 그의 생애 동안 계속해서 발전하고 변화했기 때문이다. 초기의 작품들은 비교적 단순하고 전통적인 양식이지만, 후기의 작

품들은 점점 더 입체적이고 실험적인 기법을 보여주고 있다.

　같은 화가가 그린 작품이 연도에 따라 가격이 달라지는 것과 그것을 감별해내는 눈. 그 눈에 따라 수만 개의 피카소 작품이라도 가격이 모두 다르다. 1907년 입체파 작품인 〈아비뇽의 아가씨들〉을 발표하면서 세계적인 명성을 얻었고, 1937년에 그려진 작품 〈게르니카〉로 정점을 찍었다고 보는 것이다. 바로 그런 미묘한 차이를 구별해내는 게 아트 딜러들의 눈이다.

Roger Shimomura, JAPS A JAP #6, 2000
Acrylic on canvas © Roger Shimomura

아트 딜러의 능력, 그림값 읽어내기

소통하는 즐거움을 알려준 고객들

MM 갤러리에는 수많은 작품이 소장되어 있었다. 숫자보다 갤러리가 소장한 작품이 무엇인가가 중요하다. 같은 사물을 그린 것이라 하더라도 작가에 따라 그림은 가격 차이가 날 수밖에 없다. 중요한 전시장에 출품을 했던 작품, 높은 인지도가 있는 컬렉터가 소유했던 작품, 아트 전문지가 호평을 한 작품이면 높은 가격이 형성될 것이다.

MM 갤러리에서 일하며 만났던 여러 유형의 고객들이 있었다. 손님 중에는 자신이 소유하며 감상을 즐기려는 사람과 투자를 목적으로 구매하는 사람으로 나뉜다. 또 전문가적 시각이 있는 사람도 많았지만, 돈을 과시하려 하는 과시족도 보였다. 과시족이면 또 어떠랴? 어찌되었든 미술을 사랑하는 것이니까.

그렇게 작품을 통해 사람들과 소통하는 일이 즐거웠다. 매일 다양한 고객들을 만나고 그들과 이야기 나누며 배웠던 시간. 딜러로서 고객을 대하면서 모르고 있었던 부분도 알게 된 또 다른 공부였다. 전문적인 시각을 가지고 있는 고객들은 자신이

고른 작품의 역사, 기법, 의미에 대해 잘 알고 방문한다. 나는 그럴 때가 제일 즐거웠다. 그들이 질문하면 내가 아는 범위에서 답을 하며, 서로의 관점을 배우는 시간이었기 때문이다. 오가는 대화 속에 상대를 더 이해하게 되므로 가까워지는 것이다.

물론 모두 그런 손님만 있는 건 아니다. 어떤 고객은 초고가의 미술작품을 구입하며, 그것을 통해 자신의 부와 성공을 보여주려 했다. 물론 그들의 욕망을 이해하고 작품을 소개했지만 그 작품을 매일 감상하며 즐겼으면 하고 생각했다.

품위 있는 노신사와 세련된 중년 부부와의 추억

그렇게 갤러리는 취향이 다른 고객들이 찾는 공공의 장소였다. 어느 날 한 노인이 갤러리에 들어왔다. 그는 낡은 트렌치코트를 입고 있었고 지팡이를 짚고 있었다. 그는 갤러리 안을 천천히 걸어 다니며 벽에 걸린 그림들을 보기 시작했다. 예사롭지 않은 고객이었다. 시간이 얼마 정도 지난 후 한 작품 앞에 오랜 시간을 들여 감상하고 있는 노인에게 다가섰다.

"마음에 드는 작품을 만나셨나요?"

온화한 미소를 띤 노인이 내 말에 대답했다.

"이 그림이 좋아 보이는데요."

노인이 가리킨 것은 캔버스에 유화로 그린 젊은 작가의 풍경화였다.

"그렇군요. 화가는 그림을 통해 우리가 잊고 있던 고향을 깨워내는 느낌이네요. 그리움이 묻은 아련한 황금색의 들판이 그걸 말하고 있는 것처럼요. 누구에게나 고향은 있고 그 고향에 대한 향수가 있죠."

노인의 웃음이 조금 더 커졌다.

"나는 그래서 추상보다는 이런 풍경이나 정물화를 좋아합니다. 그림 앞에 서니 그동안 잊고 있던 고향에 대한 생각이 떠오르네요. 이 작품을 구입하고 싶은데 도와 주세요."

노인은 마음에 드는 그림을 만난 것에 매우 기뻐했다. 자신에게 소중한 컬렉션이 될 거라면서 나에게 감사했다. 사실은 그림을 사준 그 노인에게 내가 감사를 할 일이었다. 갤러리에 근무하면서 이럴 때 보람을 느끼고 어깨가 으쓱해지는 순간이다.

그게 인연이 되어 가끔 만났던 노인은 알고 보니 오렌지카운티 미술관OCMA의 기부자 중 한 명이었다. 나 역시 지금까지 OCMA에 작품 기증은 물론 기부금을 보내고 있는 후원자이기도 하다. 예술은 그렇게 우연한 인연으로 연결되고 언젠가는 만날 운명을 만들기도 한다.

그 후 한 부부가 갤러리에 문을 열고 들어섰다. 한눈에도 중년 부부는 세련된 모습이었다. 그들은 갤러리 안을 둘러보며 작품들을 감상했다. 추상계열을 선호하는지 컨템포러리 작품 앞에서 둘이 토론하는 모습이 보기 좋았다.

미술의 흐름을 아는 사람들을 보면 왠지 반가운 마음이 든다. MM이 권해 들었던 수업에서 이런 말을 들었다. '미술 없는 이론은 공허하고, 이론 없는 미술은 맹목'이라고. 그림 감상에 방해되지 않도록 기다렸다가 나는 부부에게 다가가서 말을 건넸다.

"이 작품이 마음에 드시나요?"

남편 대신 곁의 부인이 말을 받았다.

"그림이 아주 마음에 드는데요."

그녀가 지목한 그림은 우리 갤러리에서 지난달 전시회를 열어주었던 젊은 작가의 추상작품이었다. 갤러리의 주인 MM의 까다로운 눈을 통과해 전시회가 가능했던 작가였다. 추상미술이라는 부분은 해석이 없거나, 무한정일 수도 있다.

작품에는 작가의 감수성과 주장 자체로 가득 차 있는 듯 보였다. 말로 설명할 수 없고, 또 한편으로는 할 말로 가득 차 있다는 느낌의 미술. 두 간극 사이에 끼어 있는 추상미술은 누구에게나 곤혹스럽게 다가서는 미술일 것이다. 이것을 이해해야만 추상미술에 접근할 수 있다면 이 부부의 안목은 상당했다.

"젊지만 좋은 아이디어를 가진 작가입니다. 화가는 선과 선을 통해 자신의 감정과 생각을 표현하고 있네요. 동시에 해석은 우리에게 맡기고요. 그런 면에서 저는 추상 화가들이 참 불친절하다고 생각해요."

'불친절'하다는 내 말에 부부는 서로 마주 보고 웃었다. 이틀 후 다시 온 그들은 그 작품을 구매했다. 그들은 새집을 완공하고 거실에 걸 작품을 찾고 있었던 것이다. 영수증에 최종 확인을 하며 남편이 말했다.

"매일, 작품 속 작가가 어떤 질문을 하고 있는가를 알아낼 생각입니다. 알아낼 수 있을 거라는 느낌을 받아요. 대화를 나눌 수 있는 좋은 작품을 살 수 있어 감사합니다. 우리 부부에게 매우 의미 있는 그림이 될 것입니다."

그렇게 말하는 고객의 말을 듣고 나는 감동을 받았다. 새로운 해석이었고 신선한 평가였다. 고객은 작품을 자신의 집에 걸어 놓고 날마다 여러 형태로 해석하며 즐길 것이다. 그게 바로 미술품이 가진 또 하나의 매력이다. 자신의 삶을 더 풍요롭게 만들어 주는 작품. 사람들은 미술작품을 통해 세상의 아름다움을 느끼고 영감을 받는다. 미술작품을 구매하여 자신의 컬렉션을 완성하거나, 또는 미술작품을 통해 새로운 것을 배울 수 있기를 원하는 것이다.

미술품에 투자하기 위해 반드시 필요한 자세

MM 갤러리에서의 실습은 학교에서는 배우지 못한 정말 중요한 공부였다. 긴장 넘치는 감동을 나누는 현장이기도 했다. 우리 갤러리에 걸린 소장품 중에 갑자기 가격이 상승하는 경우도 있었다. 갤러리에 걸려 있는 작품의 작가가 옥션에서 고가에 낙찰되거나, 큰 뮤지엄에서 전시를 하여 호평을 받는 경우가 그럴 때였다. 그럴 때 갤러리는 운 좋게 아트 재테크가 자동으로 되기도 하는 것이다.

그러나 그런 경우는 매우 드물고 갤러리 소장품 모두가 아트테크가 되는 건 아니다. 그런 면에서 작품은 부동산 매매와 같다고 생각할 수 있다. 부동산이라면 우선 장소가 좋아야 한다. 그건 그림에서 작가의 인지도와 결부시켜 말할 수 있다. 그리고 기다려야 한다. 위치가 좋은 부동산은 시간이 흐를수록 과거보다 가치가 오른다. 여러 통계가 그걸 증명하고 있다.

아트 딜러를 꿈꾼다면 그런 로케이션, 즉 작가를 찾는 안목이 필요할 것이다. 가짜와 진짜를 감별해 내는 '눈'은 가지고 태어나는 게 아니다. 아트 마켓에서 수많은 작품을 접하고 그것을 유통하는 과정에서 얻어지고 깨닫게 된다. 다시 말해 고도의 감식안이 아트 딜러의 생명이라 말할 수 있다.

그러므로 괜찮은 아트 딜러가 되려면 오랜 기간 동안 훈련이 필요하다. 작품을 구입하면서 배우고, 구입한 작품을 연구하면서 파는 자세가 중요한 것이다. 또 같은 작가의 작품을 보더라도 시기에 따라 품평은 달라진다. 아트 딜러가 보는 눈과 미술관 큐레이터나 예술학자들이 평가하는 감식안은 각각 다르다.

그런 의미에서 MM 갤러리에서의 경험은 이론에 실무를 더한 생생한 체험이라 할 수 있었다. 미술품을 사려 하는 컬렉터들은 우선적으로 전문가라고 생각하며 접근하는 게 옳다. 생생한 실전은 말이 필요 없다. 자신의 돈으로 작품을 구매하려는 사람은 점찍은 작품에 대하여 많은 공부를 한 사람이라고 생각해야 한다. 컬렉터도 아트 딜러도 실패를 딛고 성장하겠지만 현장 체험에서 그것을 배운다.

미술작품의 가격은 앞서 말한 대로 고정된 게 아니다. 천천히 움직이는 다른 품목과는 달리 미술품은 빠른 속도로 가격이 오르내릴 수도 있다. 그렇기에 냄비에 끓는 물처럼 가볍게 움직이는 투자는 결코 바람직하지 않다. 긴 호흡이 필요한 것이다. 우량주식이라면 오래 가지고 있어야 하는 것처럼 말이다. 만약 투자 개념으로 미술품을 구매했더라도 여유를 가지고 기다려야 한다. 시계나 달력이 집 벽에 걸려 있어 매일 보듯이 미술작품을 걸어놓고 매일 감상한다는 여유. 길고 긴 삶에서 천천히 기다린다는 여유는 투자이지, 결코 투기가 아니다.

미술 시장 전문가라는 사람과 미술평론을 하는 미디어 전문기자들 중에서, 실제로 그림을 사본 사람은 많지 않다. 더군다나 팔아본 사람은 더 없을 것이다. 그렇기 때문에 소위 전문가 정보는 참고로 만족해야 한다. 나는 긴장 속에서 작품을 직접 사거나 판 사람만큼 뛰어난 눈을 지닌 전문가는 없다는 생각을 한다.

미술작품을 선택할 때도 남이 판단해주지 않는다. 물론 컨설턴트의 도움이 꼭 필요하다. 그러나, 나의 집에 걸어두고 매일 마주해야 하는 작품이기에 신중하게 결정해야 한다. 만약 좋아하는 작품이 아닌데 억지로 살 일은 없지만, 분위기 따라 구매한다면 두고두고 후회밖에 남지 않을 것이다. 그런 판단이 시간이 흐른다고 이익을 줄 아트테크가 될 가능성도 없다. 이런 난감한 경험은 초보 컬렉터들에게 자주 일어

나는 일이다.

그래서 좋은 아트 딜러나 컬렉터들은 조금 비싸게 사더라도 '블루칩' 작품을 고집하는 것이다. 블루칩이라 불리는 좋은 컬렉션은 보기도 팔기도 좋기 때문이다. MM 갤러리에서 작품을 팔며, 왜 좋은 작품이어야 하는지 배웠던 시간이었다. 그리고 시간에 쫓기듯 살아서는 안 된다는 것도 체감했다.

작품을 감상하면서 많은 생각을 할 수 있고 그 느낌을 고스란히 즐기는 여유. 그것은 미술을 사랑하는 미술인들의 특권이다.

John Baldessari, Three Moments, 1996
Printed photograph with unique hand-painted additions
on paper in two parts laid to artist's board
© John Baldessari

한국의 슈퍼컬렉터와 인연을 맺다

노후의 은퇴자금이 될 그림 수집

꽃집은 계속 잘 되었다. 남편이 엔지니어 비즈니스로 버는 수입으로도 살림은 충분하고도 남았다. 내가 꽃집에서 버는 돈은 속속 그림에 투자되었다. 그게 은행 저축보다 낫다는 판단을 했기 때문이다. 세월이 지나면 로케이션이 좋은 땅에 투자한 것처럼, 그림 가격이 오를 것이다. 나는 그게 우리 노후의 은퇴자금이 될 것이라고 생각했다. MM 갤러리를 다닐 때 그걸 알았다. 그때 알았던 컬렉터가 그림을 사며 나에게 말해주었다. 진짜 부자는 부동산이 아니라 아트에 투자한다고. 그 말이 그때부터 쟁쟁하게 내 귀에 꽂혀 있었다. 그래서 잉여자금이 생기면 미술품을 사 모았다.

미국 정부에서 발행한 통계가 있다. 은퇴 후 재정적인 안정은 미국이나 한국에도 쉽게 이루어지지 않는다. 누구나 노후엔 돈이 필요하다. 미국인은 은퇴 후 평균 20년을 살아간다. 전문가에 의하면 은퇴 후에도 은퇴 전 수입의 70~90%가 꾸준히 든다고 분석한다.

그림은 일반적으로 다른 투자 상품에 비해 가치가 안정적이라고 믿고 있다. 그래서 나는 은퇴자금으로 그림을 모았다. 좋은 작품은 시간이 지남에 따라 가치가 상승할 가능성이 높다. 벽에 걸릴 그림은 자연재해에 의해 손상될 위험도 적다. 그동안 내 경험에 의한다면 좋은 작품은 경기가 침체되더라도 그 가치가 크게 하락하지 않았다.

그러기 위해 다소 가격이 높더라도 나는 좋은 작품에 투자하려 노력했다. 내가 은퇴자금으로 그림을 선택한 것은 잘한 일이었다. 투자와 동시에 취미도 즐길 수 있는 일이 세상에 얼마나 있을까?

나에게 그림은 보는 즐거움뿐만 아니라 모으는 기쁨도 대단했다. 집에 걸어놓은 작품은 다른 사람들과 공유할 수 있는 좋은 취미가 되는 동시에 수준 높은 대화의 대상이기도 했다. 또한 그림은 자녀나 손자들에게 물려줄 수 있는 값진 유산이기도 한 것이다.

그림은 다른 투자 자산에 비해 세금 혜택도 많다. 미국에서는 그림을 판매하여 얻은 수익에 대해 장기자산 매매 이익에 대한 세금감면을 받을 수 있다. 물론 지금 한국도 그런 부분이 법제화가 되었지만 미국은 오래전부터 시행되고 있다.

나의 개인 컬렉션이 커지는 계기가 생겼다. 그때는 MM 갤러리를 그만두고 독립 아트 딜러로 사업자 등록을 마치고 사업을 시작했을 때였다. 물론 독립을 했지만 상황에 따라 MM과 한 팀이 되어 움직일 때도 많았다. 한국 속담에 "큰물에서 놀아라"라는 말이 있다. 만약 내가 MM의 갤러리가 아닌, 아주 영세한 갤러리에서 인턴을 했었다면 어떻게 되었을까. 인맥이 만들어졌다고 해도, 역시 그 갤러리 정도 수준에 그쳤을 것이다.

래리 개고시안이나 페이스 갤러리처럼 국제적 명성을 얻은 건 아니었지만, LA에서 MM 갤러리는 유명했다. 거기서 좋은 인연들을 만날 수 있었다. 영향력 있는 컬렉터나 갤러리스트를 한 명 알게 되면, 그게 번져서 더 넓게 연결되었다.

예를 들어 그때 인연이 되었던 게펜이라는 인물이 있다. 할리우드의 거물인 데이비드 게펜David Geffen은 지금도 현역으로 미국 최고의 컬렉터로 활동 중이다. 그는 70억 달러의 자산을 보유한 슈퍼리치이자 슈퍼컬렉터로 정평이 나 있다. 세계적 수준의 미술관을 여러 채 지어도 남을 미술품을 소유한 인물이다. 게펜은 1989년 뉴욕현대미술관에 1억 달러를 기부했다. 1992년 그 미술관에 게펜의 이름을 따서 '게펜 전시관'도 개관되었다. 오래전 그의 뉴욕집을 방문했을 때, 그 집에서 '빈티지 가구'에 대한 영감을 받은 적이 있었다.

그렇게 인연이 된 미술계 인사 중 개고시안 갤러리 출신의 많은 디렉터들도 있었다. 그들 역시 갤러리에서 실전을 쌓은 후 개업을 했다. 나처럼 갤러리에서 인연이 되었던 부유한 컬렉터들과 갤러리를 동업하거나 아트 딜러로 독립하는 것이다. 업종이 다르다면 사업하면서 마음이 통하고 공감대를 형성하는 사람을 만나는 게 쉽지 않다. 하지만 아트 딜러는 작가와 갤러리 관계자, 그리고 컬렉터들을 기분 좋게 만날 수 있다.

미술 이야기로도 충분히 서로 재미있는 시간이 되는 사람들, 그것이 미술계에서 일하는 사람들의 장점이기도 하다. 사회적 평가를 높게 받는 그들과 함께 그런 가치를 공유하는 미술계였다. 그렇게 갤러리에서 실전수업을 받았던 MM과는 지금도 좋은 관계가 계속되고 있다. 때로는 협업으로, 때로는 한 팀으로 또 정보교환으로 파

트너가 되어 가까이 지내고 있다.

K와 함께 한국시장을 개척하다

어느 날 한국으로부터 전화를 받았다. 한국은 그때까지 극소수를 제외하고는 컨템포러리 아트에 대하여 관심이 없을 때였다. 그러므로 한국 컬렉터들은 미국이나 유럽 아트 마켓에 본격적으로 얼굴을 내밀지 않던 때였다. 그때 나에게 연락을 해온 사람이 바로 한국에서 갤러리를 운영하고 있던 K였다. 그는 미국 컨템포러리 시장에 눈뜬 아주 소수에 속하는 사람이었다.

K는 당시에 블루칩으로 뜨고 있던 미국 컨템포러리 작가들에게 관심이 많았다. 그때 미국에서는 도널드 저드Donald Judd, **앤디 워홀**Andy Warhol, 장 미셸 바스키아Jean-Michel Basquiat, 키스 해링Keith Haring, 제프 쿤스Jeff Koons, 데이비드 호크니David Hockney, 로버트 라우센버그Robert Rauschenberg, 로이 리히텐슈타인Roy Lichtenstein 등 대단한 작가들이 진용을 갖추고 있던 시기였다. 이 화가들의 컨템포러리 작품은 수백만 달러에 거래되는 상황이었다. 지금까지도 그들의 작품은 현대 미술의 중요한 부분을 차지하고 있다. K의 전화는 그들 작품을 살 수 있게 주선해달라는 것이었다.

앤디 워홀
Andy Warhol, 1928~1987
미국 팝아트의 선구자로 '팝의 교황', '팝의 디바'로 불린다. 대중미술과 순수미술의 경계를 무너뜨리고 미술뿐만 아니라 영화, 광고, 디자인 등 시각예술 전반에서 혁명적인 변화를 주도하였다. 현대미술의 대표적인 아이콘인데, 〈캠벨수프 깡통〉과 〈두 개의 마릴린〉 등이 특히 유명하다.

한국의 갤러리 중 K처럼 컨템포러리 미술에 관심을 가진 아트 딜러는 내 기억에

227

없을 때였다. 그런 상황에서 K의 전화는 놀라운 제안이었다. 그만큼 K가 앞선 눈을 가졌다는 말도 되었다. 내 생각에는 그렇게 비싼 작품을 한국에서 살 만한 컬렉터가 있을까 걱정이 되었다.

나는 MM을 만나 상의를 했다. MM은 이미 한국을 어느 정도 알고 있었다. 그러나 당시 MM은 한국의 현재 경제수준의 실태를 잘 몰랐다. 그런데 미국 슈퍼컬렉터들도 쉽게 사지 못하는 대가들 작품을 구매하겠다니 놀랄 수밖에. 만약 K의 제안이 사실이라면 우리는 충분히 도울 수 있었다. 그만큼 미국 아트 마켓에 인맥이 있었고 또 신용도 쌓은 상황이었다.

이야기가 잘 진행되자 K는 즉시 미국으로 건너왔다. 우리는 한자리에 앉아 미래 미국과 한국의 파트너십에 대하여 토론했다. 토론은 금방 끝났다. K 역시 미국을 잘 알고 있었고 뉴욕 아트 마켓의 생리도 이해하고 있었다. 무엇보다 K는 소탈한 성격이었다. 팀을 이룬 우리는 소위 배짱이 딱 들어맞았다.

아시아의 네 마리 용이라는 소리를 듣던 그 당시 한국의 경제는 활황기였다. 따라서 크게 성장한 재벌들이 다투어 미술관을 건립하는 중이었다. K는 기존의 미술관과 앞으로 건설될 미술관에 대하여 잘 알고 있었고 그 방면 인맥도 구축되어 있었다. 편의상 MM과 내가 미국팀으로, K를 한국팀이라 불렀다.

가격이 얼마 되지 않는 작품 매매는 개인이 해도 된다. 그러나 국제적 거래에서 블루칩처럼 금액이 큰 것은 혼자 헤쳐 나가기가 쉽지 않은 일이다. 특히 블루칩 예술품은 매우 고가의 자산이기 때문에 구매할 때 매우 신중을 기해야 했다. 세금은 작품의 가격에 따라 재산세와 양도세가 있다. 그리고 거주 국가에 따라 세율이 달랐다. 현

지 세법, 법률적 부분, 보험, 운송 등과 같은 사항도 함께 고려해야 될 부분이다.

작품을 거래하는 마켓에 따라 그 방법도 다르다. 갤러리, 경매, 프라이빗, 개인거래가 다르듯 구입하는 방법과 접근도 달랐다. 작품 구매가 원만하게 끝났을 때도 소유권 이전, 보험 가입, 운송 등에서도 팀플레이는 필수적이었다. 그때부터 우리 미국팀은 아트 마켓의 수도라고 할 수 있는 뉴욕을 자주 드나들기 시작했다. K가 의뢰를 해오면 그 작품을 찾아내고, 가능한 가격협상까지 끝내놓아야 했으니까.

우리는 서로 놀라고 있었다. 나는 한국 아트 딜러 K의 주변에 포진해 있는 슈퍼컬렉터들에게 놀랐다. K 역시 발 빠르게 실수 없이 움직이는 우리 미국팀의 팀워크에 놀라기는 마찬가지였다. 몇 번의 협업이 성공적으로 마무리되자 K도 우리 미국팀을 전적으로 신뢰하게 되었다.

하지만 그때 가장 놀란 곳이 있다면 바로 뉴욕의 아트 마켓이었을 것이다. 갑자기 이름도 없던 한국인들이 등장하더니 금맥을 터트린 듯 대작들을 수없이 구매하기 시작한 것이다. 한국에는 재벌들의 인맥이라는 게 있었다. 내가 MM 갤러리에서 그 주변 사람을 소개받은 것과 같았다. 한국의 영향력 있는 컬렉터를 알고 나면 그의 주변에 더 넓은 인맥이 연결되는 것이 바로 네트워크의 힘이었다.

한국의 슈퍼컬렉터들과 맺은 결실

그때, 내가 K에게 했었던 말이 있다. 우리는 그림에 대해 잘 알고 있으니 은퇴자금으로 현금 대신 그림을 모으자고. 그 말대로 나는 형편에 맞춰 컬렉션을 늘려 나갔다. 한국의 슈퍼컬렉터들이 미국을 방문할 때도 많았다. 그들과 함께 뉴욕이나 유

럽의 아트 마켓을 방문하며 안내하는 것도 우리 미국팀의 일이었다.

블루칩이라 불리는 대형 아티스트의 미술품은 고가의 자산이다. 그런 작품을 구매하고 판매하는 과정에는 많은 이해관계가 얽힌다. 미국이나 한국의 슈퍼컬렉터들은 누구든지 구설수를 극도로 싫어한다. 쓸데없는 구설수에 오르는 것을 피하기 위해 아트 딜러를 통해 가능한 은밀하게 움직인다.

고가의 자산인 미술품을 구매하는 것은 전시용이거나 재테크일지라도 큰 투자라할 수 있다. 그럼에도 자신의 신원을 밝히고 싶어 하지 않는 이유에는 여러 가지가 있다. 비싼 미술품을 사는 게 재력을 과시하는 것으로 여론에 비춰질 수 있다. 미술품의 가치는 수시로 변동한다. 따라서 그가 산 미술품의 가치가 만약 하락하기라도한다면 또 다른 구설에 휘말릴 여지도 있다.

그래서 컬렉터들은 미술품 매입이 세상에 알려지는 걸 꺼려 한다. 유명한 LA의게티뮤지엄Getty museum의 대표작품 반 고흐의 작품 〈아이리스〉의 가격이 구입한지 30년이 지난 지금도 비밀인 이유와 같다. 아트 딜러는 슈퍼컬렉터들의 신원을 보호하기 위해 은밀하게 움직일 수밖에 없다.

또 다른 이유도 있다. 협상으로 작품 가격을 낮추기 위한 방편이기도 하다. 만약작품을 구매하려는 사람이 한국의 재벌이라고 알려지면 협상 중에 작품가격을 낮추기 힘들 것이다. 작품을 팔려는 갤러리스트나 아트 딜러는 사려는 사람이 누군지 모를 때 협상의 여지가 크다. 그리고 다른 구매자와 경쟁을 피하기 위해서도 사려는사람이 알려지지 않는 게 좋다.

우리는 미국을 방문한 한국의 많은 슈퍼컬렉터를 만났다. 수없이 만났고 함께 갤러리 순례와 아트 페어 현장을 다녔다. 함께 외국의 아트 페어를 갔던 일도 많았다.

한국 미술관 작품 구매 차 미국에 온 R여사는 미술을 사랑하는 동시에 대단한 컬렉터였다. 우리는 그를 '마담 R'로 불렀다. 마담 R을 모시고 뉴욕 갤러리도 방문했고 작품에 대한 토론도 나눴다. 마담 R은 내가 만난 컬렉터 중 미술에 관한 가장 박식한 분이다.

지나고 보니 그때의 노력이 지금 한국에 활짝 꽃을 피우고 있다. K와 우리 팀, 그리고 한국 컬렉터들의 노력은 지금 한국에서 일반 대중에게 공개되어 문화의 수준을 높이고 있다. 미국의 아트 전문 미디어가 한국의 많은 미술관을 소개하는 데 인색하지 않은 이유도 바로 그것 때문인 것이다. 한국의 슈퍼컬렉터들의 노력에 박수를 보낸다. 컨템포러리 미술의 변방이었던 한국의 위상을 국제적으로 끌어올리는 데 크게 기여했기 때문이다.

멀리 가려면 함께 가라

뉴욕 아트 마켓에서 주목하기 시작한 한국

뉴욕 미술 시장에서는 지금도 우리 팀을 놀라운 눈으로 지켜보고 있다. 첫 번째 그들이 놀랐던 이유는 고가의 '블루칩' 작품을 사들였기 때문이다. 일반인들도 알 수 있는 동시대 미술 거장들의 작품이었다.

이름만 들어도 현재 아트 마켓에서 블루칩이 되는 작가들이다. 마크 로스코Mark Rothko, 아쉴리 고르키Ashley Gorky, 장 드 뷔페Jean De Buffet, 조셉 앨버트Joseph Albert, 윌렘 드 쿠닝Willem De Kooning, 조앤 미첼Joan Mitchell, 에드 라인하르트Ed Reinhardt, 루이즈 부르주아Louise Bourgeois, 사이 트웜블리Cy Twombly, 앤디 워홀, 매튜 바니Matthew Barny, 에드 루샤, 알렉산더 칼더Alexander Calder, 프랭크 스텔라Frank Stella, 제프 쿤스 같은 블루칩 작가들. 유럽 현대미술 중에는 알베르토 자코메티Alberto Giacometii, 지그마르 폴케Sigmar Polke, 게르하르트 리히터, 데미언 허스트Damien Hirst. 그리고 아시안 작가로는 야요이 쿠사마Yayoi Kusama, 다카시 무라카미Takashi Murakami, 요시토모 나라Yoshitomo Nara 등, 쟁쟁한 작품들을 지난 30여 년간 뉴욕 시장에서 거래했다.

이런 엄청난 구매력에 뉴욕 아트 마켓이 우리 팀을 주목하는 건 당연한 일이었다. 소더비Sotheby's, 크리스티Christie's 경매에서 한꺼번에 여러 점의 작품을 산 경우는 우리 팀 외에 사례가 드물다. 그 배경이 신흥 부자로 떠오르는 한국 시장이었다. 선진국이 그러하였던 것처럼 경제적 호황을 맞아 미술관 건립 붐이 일었던 덕분이다. 한국의 폭발적인 작품 수요를 감당할 아트 마켓이 바로 뉴욕 시장이었다. 그러므로 아트 시장을 움직이는 뉴욕 슈퍼 갤러리나 옥션에서 볼 때는 우리 팀 자체가 블루칩이었다.

두 번째 그들이 놀라워 한 점은 수십 년째 거래를 해오면서 우리 팀이 보여준 단단한 팀워크였다. 그건 내가 의리를 지켜서가 아니다. 그게 성공을 위한 길이라는 걸 알기 때문이다. 미국 아트 시장에서 살아남는 방법이므로 그렇게 처신해왔다. 빨리 가려면 혼자 가라는 말이 있다. 그러나 멀리 가려면 함께 가라는 말이 더 설득력 있다.

뉴욕 슈퍼 갤러리들은 우리 팀의 방문을 버선발로 환영한다. 콧대 높은 옥션인 소더비, 크리스티, 그리고 필립스의 이브닝 경매에서도 우리 팀은 특별한 대우를 받았다. 소더비 옥션에 근무하는 영향력 있는 디렉터에게 어느 아트 딜러가 물었다. "아트 딜러 코리언 아메리칸 준 리Jone Lee가 누구냐?" 그러자 "뉴욕 미술 시장에서 어떻게 그녀를 모르냐?"면서 그 디렉터가 되묻더라는 말도 돌았다.

그러나 그런 유명세가 반갑지만은 않다. 나도 그렇지만 당연히 우리 팀은 그늘에 있기를 원했다. 그건 뉴욕 아트 시장에서 알 만한 딜러나 갤러리스트 역시 같은 생각일 것이다. 작품 거래에 하등 도움이 안 되는 유명세는 공연한 구설만 만들 뿐이니까.

하지만 세상엔 비밀이 없다. 세계가 아는데 좁은 한국 미술 시장에서 K와 나의

존재를 모를 리 없다. 정보가 돈이 되는 시장이 또한 아트 마켓이기도 하니까. 나는 한국에 나갔을 때도 K의 그늘에 숨어 있기를 원했다. 한국 슈퍼컬렉터가 개인적인 만남을 원해도 핑계를 대고 만나지 않았다. 한국 시장은 K만 알려져야 하며 그게 옳다고 생각했기 때문이다.

그런데도 한국의 갤러리가 어떻게 내 전화번호를 알았는지 무수히 전화를 걸어왔다. 솔깃한 제안들을 해왔으나 단 한 번도 흔들린 적이 없다. K와 함께 맞춰온 호흡이 훌륭했고 성과를 냈으며, 아직 함께 갈 길이 남았기 때문이었다.

세상엔 좋은 일만 있는 게 아니다. 문화 차이로 혹은 국제 경제적 차원에서 불협화음이 날 수도 있다. 그런 아픈 시간에도 나는 신용을 지켜왔다. 만약 한 번이라도 심각한 문제가 생겼다면 잔인할 정도의 현물 시장에서 벌써 퇴출되었을 것이다.

IMF라는 위기를 극복하다

물론 오랜 세월 아트 마켓에서 순풍에 돛 단 듯 항해만 한 게 아니다. 세상 일이란 물 흐르듯 순탄하게 흘러가지만은 않는다. 불가항력적으로 여러 가지 돌발문제가 있기도 했다. 이를테면 한국의 구제금융IMF 같은 충격이 그것이다. 외화가 막히고 환율이 미친 듯 치솟을 때가 그때였다. 한국에 보낸 작품 대금이 계약서대로 입금되지 않았을 때, 미국에서 두 가지 현상을 체험했다. 첫째는 대금 독촉에 소송까지 불사하는 파트너가 있는가 하면, 내 신용을 믿고 기다려달라는 내 말을 수용해 준 파트너가 있었다.

한국에 IMF 사태가 났을 때는 정말 충격이었다. 견디기 어려웠다. 작품을 산 뉴

욕 갤러리와 옥션에서 전화가 빗발쳤다. 그들에게는 한국의 IMF는 관심 밖의 일이었고 오로지 계약서가 법이었다. 소더비 같은 경매회사나 므누친 갤러리같이, 우리가 자주 작품을 산 사무실에서 호출도 잦았다. 뉴욕의 아트 마켓을 몇 년째 놀라게 한 거래도 소용없었다. 입금이 지연되자 계약서 조항이 부메랑이 되어 나에게 돌아왔다. 그렇다고 한국에 당장 책임을 요구할 형편도 아니었다.

IMF가 시작되자 한국의 많은 회사들이 부도나기 시작했다. 이 과정에서 대량해고와 경기 악화로 한국 전체가 침몰하고 있었다. 그때 한국은 정말 지옥을 경험하고 있었다. 졸지에 해고자가 된 직장인들의 눈물겨운 사연도 넘쳐났다. 그런 와중에도 한국인들은 국민 '금모으기 운동'으로 세계를 숙연하게 만들기도 했다. 이런 눈물겨운 사연은 텔레비전을 통하여 미국에도 실시간 알려지고 있었다.

IMF는 우리에게도 엄청난 쓰나미가 되어 밀려왔다. 1996년 우리가 작품을 살 때는 달러당 800원대였다. 1997년 IMF 사태가 터지자 달러당 2,000원을 넘으며 세 배 가까이 급상승했다. 작품값 100만 달러 작품이 250만 달러가 되었고 300만 달러짜리 작품도 있었는데 그게 단숨에 750만 달러가 되었다. 도저히 감당하지 못할 금액이었다.

한국 국민이 금모으기를 한 이유는, 금을 외국에 팔아 달러를 사 오기 위함이었다. 그런 상황에서 작품값을 달러로 미국에 송금한다는 것은 국민정서에 위배되는 일이었다. 정말 불면의 밤이 계속되는 시절이었다. 침대에 누웠을 때면 영영 아침이 오지 않았으면 좋겠다는 생각이 수없이 들었다. 무엇을 먹을 수가 없었고 누구하고 말도 나누기 싫었다.

한국의 K 역시 뾰족한 수가 없었다. 그때 법원에서 나에게 편지가 날아오기 시작했다. 우리 팀과 거래를 하던 갤러리였다. 대금지급이 계약서대로 이루어지지 않자 고

국제통화기금
International Monetary Fund.
IMF
세계무역의 안정된 확대를 통하여
가맹국의 고용증대, 소득증가, 생
산자원 개발에 기여하기 위해 설립
한 국제금융기구이다. 외환시세 안
정, 외환제한 제거, 자금 공여 등
을 주요 업무로 한다. 우리나라는
1997년 외환위기 때 IMF의 지원
을 받았다가 2년 만에 관리에서 벗
어났다.

소를 한 것이다. 우리 집과 내 통장에 압류도 걸었다. 그것
뿐이 아니었다. 우리가 거래를 해온 갤러리나 심지어 옥션
에까지 내가 돈을 주지 않는다고 떠벌렸다. 겁이 난 뉴욕
거래처들은 빨리 와서 해결하라는 독촉이 빗발쳤다.

이대로 가만히 있으면 앉아서 죽는 길뿐이었다. 오기
가 났다. 자리에서 벌떡 일어났다. 이대로 말라 죽을 것인
지 아니면 부딪쳐 현실과 맞서야 할지 결정해야 했다. 서
서 죽느냐 앉아서 죽느냐 선택은 하나다. 저력 있는 한국
이 분명히 **IMF** 사태를 극복할 것이라는 믿음이 내겐 있었다.

이튿날 비장한 마음으로 뉴욕으로 날아갔다. 작품값이 밀린 아트 딜러와 갤러리
를 차례로 방문했다. 한국이 국가부도가 났다는 건 누구나 알고 있었으니 말을 빙빙
돌릴 이유가 없었다. 기다리는 방법밖에 없다고 당당하게 말했다. 내 자산을 법원에
서 동결해도 대금의 일부분에 지나지 않을 거라는 말도 전했다.

그렇게 당돌할 수 있는 배경은 오직 신용뿐이었다. 그리고 한국의 능력을 믿었기
때문이다. 달러를 송금할 수 없는 이유도 설명했다. 상황이 풀리면 해결될 것이고,
그렇게 되면 작품을 다시 구매할 것이라고 전했다. 내 말을 듣고 개인 갤러리들은
상당수가 지불을 유예해주었다.

그러나 경매회사 소더비와 슈퍼 갤러리라 불렸던 한 곳은 달랐다. 나는 약속된 시
간에 뉴욕 에비뉴에 있는 소더비 사무실을 찾아갔다. 눈에 익은 10층 건물이 그날따
라 위압적으로 느껴졌다. 회의실에 들어서자 재정담당 고위 디렉터가 자신의 맞은편
자리로 나를 안내했다. 한눈에도 변호사들이라는 걸 알 수 있는 정장 차림 신사 세 명

도 함께 앉아 있었다. 디렉터가 작은 책자만 한 계약서를 들추기 시작했다.

나는 계약서를 볼 여유도, 이유도 없었다. 전문 변호사까지 대동한 소더비 측의 말이 전부 맞을 테니까. 나는 지금 처해 있는 한국 상황을 설명했다. 작품을 산 한국의 대기업은 부도가 난 것도 아니고 달러가 없어 송금을 못할 만큼 회사 사정이 급한 것도 아니다. 다만 정치적인 이유다. 한국은 작은 나라이기 때문에 정치적 흐름을 무시할 수 없다. 달러가 모자라 나라가 부도 난 판인데, 그림을 샀다고 달러를 당당히 송금할 수가 없는 것이다. 눈치가 보여 그러니 조금만 더 기다리면 해결하겠다고 전했다.

안 되는 건, 아무리 사정해도 안 되는 일이다. 자신을 한없이 낮추면서 사정하는 건 쓸데없는 일이라는 걸 나는 유대인들과의 거래에서 배웠다. 그렇다면 당당해지자. 당당하다는 건 사실 그대로를 말하는 것이다. 그게 받아들여지든 안 되든, 그건 내 탓이 아니지 않은가? 그런 생각이 들자 오히려 마음이 편해졌다.

소더비 디렉터는 변호사들과 낮은 목소리로 한동안 상의를 했다. 그러더니 나에게 한 가지 제안을 해왔다. 작품 대금이 지체되는 만큼 이자를 부담하라는 말이었다. 디렉터는 연 15%의 이자를 요구했다. 소더비의 관행이 그렇다는 말도 덧붙였다. 당시 카드 연체 이자율APY이 16.6%였으니, 거의 그 이자율에 상당한 것이었다. 너무 이자가 비싸다는 생각이 들었다.

나는 조용히 디렉터에게 말했다. 당신네 회사와 그동안 많은 거래가 있었다는 건 기록으로 다 확인할 수 있을 것이다. 돈을 제때 내지 못한 것은 잘못이지만, 카드회사들이나 써먹는 고리대금을 요구하는 건 부당하다. 이건 악성채무가 아니다. 그동안 우리가 소더비에 얼마나 많은 기여를 했는가를 고려해달라. 그리고 앞으로의 거래도 생각해라. 당당했던 협상은 성공적이었다. 은행 이자율 정도인 연 6%로 합의

George Condo, Dream Object, 2007
Oil on canvas
© George Condo / Artist Rights Society (ARS), New York - SACK, Seoul, 2024

를 본 것이다. 주눅 들지 않고 과감히 협상에 임하기를 잘한 셈이다.

격한 말까지 나온 므누친과의 담판

소더비를 나오며 나는 갈 곳이 또 한 군데 있었다. 자주 찾아 이제 눈에 익은 4층 므누친 갤러리가 그곳이었다. 그때 므누친에게는 100만 달러 이상의 채무가 있었다. 미리 연락받은 므누친과 여비서가 나를 기다리고 있었다. 여기서도 당당해져야 한다고 마음을 다잡았다. 늘 나를 보면 웃던 므누친 얼굴 표정이 그날은 굳어 있었다. 므누친도 연체대금을 이자로 부담하겠다는 데는 동의했다.

그러나 역시 이자율이 문제였다. 나는 소더비에서 미납금 연체에 대한 이자를 은행 이자율로 책정했다고 말했다. 므누친은 고개를 흔들었다. 안 된다는 단호한 의사 표시였다. 자신은 소더비처럼 주식회사가 아닌 개인이라는 걸 강조했다. 므누친은 19%의 이자율을 요구했다. 소더비도 처음 부른 게 15%였는데 이건 너무했다. 100만 달러를 연 19%의 이자를 한 달로 환산하면 매달 큰 금액을 부담해야 한다. 당시 환율 2,000원을 대입하면 너무도 큰 금액이 된다. 이건 해도 너무 심한 요구였다.

19%라니 역시 골드만삭스 출신다웠다. 나는 슬그머니 화가 나기 시작했다. 예전에는 비싼 작품을 내 신용을 믿고 외상으로 작품을 한국으로 보냈던 므누친 아니던가? 그동안 내가 그에게 벌어준 돈이 얼마인데 이럴 수가 있냐는 생각도 들었다. 화가 나서 그랬는지 삼가해야 될 말이 튀어 나왔다. 화가 나서 감정 컨트롤이 한순간 무너졌다.

"당신은 지금 카드회사 연체율보다 더 높은 이자를 요구하고 있습니다. 그동안

내가 당신에게 벌어 준 돈이 얼마입니까? 품격 있는 예술품을 취급하는 사람이 지금 나를 상대로 고리대금업을 하고 있나요?"

아무리 화가 났어도 고리대금, 그 말만은 하지 말았어야 했다. 므누친은 유대인 아닌가. 셰익스피어가 쓴 소설 〈베니스의 악덕상인〉의 샤일록도 유대인이었고 고리대금업자였다. 갑자기 얼굴이 벌개진 므누친이 책상을 꽝 치고 일어나 자신의 사무실로 들어가버렸다. 당황하는 나에게 긴장한 비서가 겁먹은 표정으로 슬며시 말했다. 고리대금업자라는 말은 므누친이 평생 살아오며 처음 듣는 말일 것이라고.

그때서야 미안한 마음이 들었다. 그러나 숱한 거래를 하며 쌓아온 신용을 생각하면, 므누친도 나에게 그런 고율의 이자를 말하면 안 되었다. 침묵 속에 한참을 기다리자 므누친이 방에서 나왔다. 그리고 소더비와 같은 이율로 연체대금을 적용하겠다고 했다. 고맙다고 인사하고 작별 포옹하는 순간, 비즈니스 세계에서는 영원한 친구도 적도 없다는 생각이 불현듯 들었다.

지금도 므누친하고는 잘 지내고 있다. 거래는 거래일 뿐이니까. 한국은 놀라운 저력을 보여주었다. 불과 2년 만에 IMF를 극복하여 세계를 놀라게 만들었다. 소더비는 물론 므누친의 채무도 말끔하게 해결되었다. 소송을 걸고 자산을 압류한 거래처도 물론 깨끗이 해결되었다.

그들은 미안해했지만 나는 그들에게 미소로 답했다. 그들이 그렇게 행동했을 때는 피치 못할 사정이 있었을 것이다. 내가 웃은 건 대범해서가 아니다. 또 만나야 할 인연이라면 다시 봐야 한다. 어디서 또 어떤 인연으로 만날지 모르는 게 미술 시장의 동행자들이니까.

크리스티 이브닝 경매장에서 주목받은 사연

긴장으로 가득 찬 경매장 가는 길

2004년 뉴욕의 봄은 따뜻했다. 한겨울을 버틴 나무에서 새순이 돋았고, 뉴요커들의 옷차림도 화사해졌다. 이브닝 경매가 열리는 크리스티는 맨해튼의 록펠러 빌딩 Rockefeller Plaza에 있다. 경매장을 향해 걸으며 문득 지난 일들이 필름 넘어가듯 떠올랐다. 화가로서의 미련을 접고 아트 딜러로 입문했던 시절들. 열정만 가득해서 실수를 거듭했던 초보 아트 딜러로서 첫걸음. 이브닝 경매 프리뷰에서 거장들의 작품을 가까이 들여다보며 받았던 감동들.

예술가는 상상을 먹고 사는데 나는 현실을 계산하고 체감하러 가고 있다. 나를 예술로 끌어들인 매력이 무엇인지 이제는 모호해졌다. 상상과 창작의 꿈을 꾸던 어린 시절은 지나갔다. 화가가 되고 싶었던 순수했던 청춘. 그건 치기 어린 젊음의 착각이었는지도 모른다.

마음을 집중해야 할 경매장으로 가면서, 나는 옛 추억을 꺼내어 곱씹고 있었다. 지금은 전투를 앞두고 냉정할 때. 때로는 좌절하고 때로는 환호하면서 수없이 드나들던 크리스티 경매장. 아트 딜러는 고객에게 작품구매 의뢰를 받으면 결과가 나올

때까지 긴장 속에 살아야 한다. 그건 모든 아트 딜러들의 숙명이라 할 것이다.

몇 달 동안 쫓아온 마크 로스코Mark Rothko의 그림 〈언타이틀드Untitled〉가 이번의 목표였다. 나는 작품과 입찰에 대한 세부 사항을 정리하면서 전날 밤늦게까지 깨어 있었다. 먼저 마크 로스코의 카탈로그 레조네Catalogue Raisonne를 통해 〈언타이틀드〉를 만났다. 그리고 어제 프리뷰에 참석하여 실물을 확인했었다. 옥션에서는 작품의 도록, 카탈로그 레조네를 만들어 배포한다. 도록에는 작품설명은 물론이고 이 작품이 누구에게 소장되었었는지, 어떤 전시에 초대되었는지, 작품 제작 당시 이슈나 특이한 이야기도 실려 있었다.

크리스티 경매에서는 카탈로그 레조네가 있다는 사실만으로도, 그 작품의 중요도를 알 수 있다. 거래를 앞둔 오랜 습관이었고 어제도 불면의 밤을 보냈지만, 이제 경매장 자리에 앉으면 정신이 맑아질 것이다. 경매장은 그날도 열기로 가득 차 있었다.

큰 거래가 벌어지는 옥션에 초대받은 소수의 관계자들. 이브닝 옥션에 초대받은 컬렉터와 아트 딜러들은 모두 전문가들이다. 그리고 서로 잘 알고 있는 사이이기도 했다. 내 입장이 조금 늦었는지 모두 자리에 앉아 나를 보며 인사를 건넸다. 나도 반가운 미소를 건네며 지정받은 자리에 앉았다. 나는 다른 작품에는 관심이 없었다. 주황색 바탕에 검정과 빨강으로 그려진 마크 로스코 작품 〈언타이틀드〉만이 내 관심사였다.

경매에 나선 작품들이 낙찰을 이어가며 경매장은 뜨거운 열기에 휩싸였다. 나는 여유 속에서 그 흥분을 즐겼다. 어차피 내가 나설 시간이 아니므로 관람객처럼 편한 마음으로 과정을 지켜보고 있었다. 경쟁에서 이긴 컬렉터의 환한 웃음. 그와 대비되어 작품 획득에 실패한 사람들 표정은 하늘과 땅 차이였다. 그들 역시 밤을 새워 작품을 연구하고, 입찰 작전을 짜고 이 자리에 왔을 것이었다. 예술은 정신을 풍요롭게

한다. 하지만 들뜬 경매 현장의 셈법은 다르다. 긴장한 채 경매사가 부르는 금액에 온 귀가 집중되고 있었다.

숨막히는 경매의 성공

드디어 우리가 기다리던 차례가 되었다. 관중들도 오늘의 가장 큰 거래인 이번 경매를 주목하고 있었다. 경매사는 빠른 말로 내가 기다리던 마크 로스코의 〈언타이틀드〉 작품 번호를 불렀다. 어제 프리뷰에서 꼼꼼하게 살폈던 마크 로스코의 낯익은 그림이 실물과 함께 전면 대형화면에 떠올랐다. 갑자기 심박수가 증가하는 것 같았다.

간단하게 작품설명을 끝낸 경매사가 호가를 부를 준비를 마치고 장내를 둘러봤다. 그러나 역시 아직도 우리가 나설 때가 아니었다. 낮은 가격부터 시작하는 게임에 공연히 끼어들어 신경과 에너지를 낭비할 이유가 없었다. 전문가들은 나름 작품 가격을 산정하는데, 프로답게 그 느낌이 거의 일치할 때가 많다. 우리가 설정한 금액 가까이 오르면 그때부터 패들paddle을 들며 입찰에 참여할 것이다.

경매사는 100만 달러부터 가격을 시작했다. 그리고 10만 달러씩 호가를 높이겠다고 통보했다. 110만 달러… 150만 달러… 경매사는 가수들이 부르는 랩처럼 중얼거리며 호가를 부르기 시작했다. 수많은 사람들이 패들을 들며, 혹은 전화로 응찰하며 열띤 경쟁을 이어갔다. 언제나 그렇듯 가격이 높아지면서 사람들이 포기하고 빠지기 시작했다.

경매사는 계속 들뜬 목소리로 가격을 높여 나갔고, 드디어 200만 달러를 넘어섰다. 여기까지 남은 사람은 서면응찰을 포함하여 모두 일곱 명이었다. 한두 사람만 빼

고는 모두 얼굴이 익은 아트 딜러들이었다. 200만 달러가 넘으면 두세 명만 남을 거라고 예상했는데 생각 외로 응찰이 치열했다.

남아 있는 저 아트 딜러들에게 의뢰를 한 컬렉터는 누굴까? 누군지 몰라도 그 고객은 정말 마크 로스코의 〈언타이틀드〉가 필요했을 것이다. 다시 레이스가 시작되고 드디어 호가는 200만 달러를 넘어섰다. 210만 달러… 220만 달러… 이제 끝까지 남은 입찰자는 세 명으로 좁혀졌다. 드디어 입찰 금액이 230만 달러로 올라갔다. 숨이 막히는 느낌이 들었다. 경매사가 금액을 부르자 한 사람이 패들을 들어 올렸다. 평소 잘 알고 있는 유명한 아트 딜러였다. 그 외는 없었다. 사람들은 그가 낙찰받을 거라고 예상했는지 웅성거리기 시작했다.

이제 우리가 나설 차례였다. 조용히 그러나 단호하게 패들을 치켜세웠다. 군중 속에서 탄성이 일어났다. 상대편이 흘낏 바라보았다. 찰나의 눈빛에서 그가 망설이고 있다는 걸 알았다. 다시 250만 달러라고 경매사가 호가를 높여 불렀다. 우리는 연속으로 단호하게 패들을 들어 올렸다.

이쯤에서 포기할 것이라 생각했던 상대편이 의외로 패들을 들어 우리를 따라왔다. 노련한 경매사도 우리 둘의 레이스가 흥미로운 듯했다. 관중들이 조용해졌다. 모두 숨죽여 이 상황을 지켜보고 있었다. 경매사가 270만 달러로 가격을 높였다. 우리는 망설임 없이 패들을 번쩍 치켜세웠다. 순간 경쟁자가 우리를 쳐다보았다. 한 번 더 응찰을 할까, 말까 망설이는 눈빛이 분명했다.

순간, 속으로 우리가 이겼다는 느낌이 왔다. 프로는 자신이 정해놓은 선을 넘지 않아야 한다. 그 최후의 선, 즉 그 액수를 산출하기 위해 얼마나 많은 자료와 전문가들 견해를 듣고 결정했는가? 평소 잘 알고 있는 저 경쟁자도 그랬을 것이다. 눈빛이

흔들린다는 건 졌다는 표시다. 자신의 의뢰인과 맞춘 금액의 한계에 도달했거나 가깝다는 증거였다.

개인 컬렉터도 그렇지만 팀플레이에서도 사전 정보를 통해 적정선의 금액을 산정해 놓는다. 그걸 넘어서는 입찰은 여러 문제를 야기시킨다. 경매사의 노래 같은 호가의 읊조림에 휩싸여 적정선을 넘어선 금액으로 작품을 산다면 후유증이 더 크다. 프로들은 그것을 잘 알고 있어 감정을 통제한다. 우리가 이겼다고 느낌이 왔던 측은 정확했다. 상대가 응찰을 포기한 것이다.

경매사가 장내를 돌아보며 마지막 호가를 두 번 부른 후 나무망치를 내리쳤다. 경매사는 낙찰을 알리는 표시로 망치를 두드린다. 그래서 해머 프라이스Auction Hammer는 경매가 끝났음을 알리는 신호였다. 그때까지 숨죽여 우리의 응찰을 지켜보던 관중들이 터질 듯 박수를 보내왔다.

평소 알고 지내는 미술계 사람들이었다. 때로는 협조하고 오늘처럼 때로는 경쟁을 하는 사이였다. 자신의 일이 아니더라도 입찰 경쟁을 지켜보는 일은 흥분과 스릴이 있는 라이브 쇼라 할 수 있다. 우리는 무리하지 않고 사전 계획대로 마크 로스코의 〈언타이틀드〉를 낙찰받을 수 있어 기뻤다.

숙련된 아트 딜러이든 경매과정을 구경하러 온 사람이든, 경매를 목격하는 것은 특별한 일이다. 불과 몇 분 안에 거액의 돈이 오가는 걸 보며 사람들은 흥분할 수밖에 없다. 열정과 경쟁으로 가득 찬 경매장 풍경은 누구에게나 기억에 남을 경험임엔 틀림없을 것이다.

이럴 때 나는 아트 딜러가 된 것에 감사를 느낀다. 오늘 업계 최고의 갤러리스트와 아트 딜러들이 모인 자리에서 또다시 당당한 승리자가 되는 모습을 보여줬다. 그

들에게 오늘 우리의 존재감은 어떤 모습으로 각인되었을까? 그것이 입찰에서 이긴 기쁨과 더불어 또 하나의 성취감의 근원이었다.

실패에서 더 많은 것을 배운다

물론 오늘처럼 성공적인 승리만 있었던 건 아니다. 고백하거니와 오히려 실패한 입찰이 훨씬 더 많았다. 피를 말리는 긴장 속에 오랜 시간 공을 들인 작품을 낙찰받지 못했을 때 실망감은 말할 수 없이 크다. 혼자의 결정이 아닌 팀의 결정이라면 더 아픈 것이다. 몇 주, 몇 달 동안 기다려 왔던 입찰 아닌가? 그렇게 주인이 결정된 경우 그 작품이 다시 2차 시장에 나오는 경우는 드물었다. 미술관에 들어갔다면 더욱 경매시장에 나올 확률은 없다.

그러기에 응찰자들은 자신이 찍은 작품을 놓치면 안 된다. 하지만 승자는 한 명이다.

응찰이 물거품이 되는 경우 그 후유증도 오래간다. 경매에서 작품을 놓쳤을 때 다양한 감정이 밀려온다. 제일 먼저 드는 게 실망감이다. 낙찰받기 위해 많은 시간과 노력을 기울였던 데 대한 반작용 때문일 것이다. 원래 우리 소유였던 작품을 다른 사람에게 도둑맞은 느낌도 든다. 그 작품을 낙찰받을 수 있다는 기대에 부풀어 있었기에 따라온 환상일 것이다.

입찰에 실패하면 그동안 기울인 시간과 경비도 모두 허사가 되는 건 당연한 일이다.

하지만 실패에서 공부는 깊어지고 사람은 단련된다. 아트 딜러로서 미술 시장에

적응하는 것은 그런 과정을 몸으로 익혀가는 과정인 것이다. 이론도 중요하지만 시장에서의 경험이야말로 아트 딜러들에게는 모든 것이라 할 수 있다. 많이 사고 많이 파는 아트 마켓에서의 체화된 경험. 수없이 이브닝 경매에 참여했고 입찰에 탈락했으나, 그 지점에서도 배울 점이 많았던 것도 사실이다.

사람들은 실패에서 더 많은 걸 배운다. 다음번에는 좀 더 좋은 기회가 올 거라고 스스로를 위로하는 것까지도.

미술관이 좀 더 컸더라면

고흐의 작품으로 이끌리는 발길

　뉴욕 현대미술관Museum of Modern Art은 거대한 문화관광지다. 이곳은 풀 네임보다 줄임말인 모마MoMA로 더 많이 불린다. 세계적 대표 현대미술관 중 하나로 불리는 모마. 미술관 이름에 모던Modern이 있어서, 모더니즘 전문 미술관으로 생각하면 안 된다. 실제로는 컨템포러리, 동시대 예술까지 상상을 초월한 소장품을 이 미술관은 보유하고 있다.

　모던 아트를 분류할 때 1900년대 초부터, 중반의 특정 시기를 지칭하는 전문가들이 많다. 그것에 비하여 동시대 미술을 우리가 살고 있는 현재로 구분하는 분류법도 있다. 그러나 모마의 이름에서 '모던'은 두 시기 모두를 아우르는 말로 통용되는 개념이다. 모마는 방대한 컨템포러리 소장품으로 전 세계 관람객을 불러 모으고 있다. 예술작품뿐이 아니다. 시대별 영화와 산업디자인에 이르기까지, 현대의 시각 문화에 영향을 미친 작품을 전시하는 엄청난 미술관이다.

　내가 모마를 처음 찾았던 때가 1990년 초반이었다. 모마에 가면, 나는 제일 먼저

3층으로 올라간다. 그곳 전시실의 빈센트 반 고흐Vincent van Gogh가 기다리고 있기 때문이다. 한국인들도 가장 사랑한다는 반 고흐. 그의 대표작품 〈별이 빛나는 밤에〉가 그곳에 있다. 이곳에서 진품을 만나기 전에도 그 그림을 수없이 보았지만 그것은 책이거나 자료에서였다. 그렇기에 모마를 찾을 때마다 진본을 만나러 3층으로 가게 된다.

내가 살고 있는 로스앤젤레스의 게티 뮤지엄Getty Museum에도 반 고흐의 유명한 작품이 있다. 〈아이리스〉, 즉 붓꽃Iris이다. 이 두 작품은 반 고흐가 동시에 그려 더 유명한 그림이다. 나는 틈만 나면 게티 뮤지엄을 찾을 수 있는 게 행복하다.

그런 나들이가 가능한 로스앤젤레스에 사는 게 고맙고, 갈 때마다 〈아이리스〉가 있는 서관을 꼭 방문한다. 갤러리 번호, W204에서 〈아이리스〉를 만날 수 있기 때문이다. 가로세로 1m도 안 되는 〈별이 빛나는 밤에〉와 〈아이리스〉. 두 그림은 모마와 게티 뮤지엄을 대표하는 작품이다.

내가 좋아하는 말 중에 '아는 만큼 보인다'라는 표현이 있다. 고흐는 1889년 5월, 정신병원에 입원한다. 병원에서 〈별이 빛나는 밤Starry Night〉과 〈아이리스Irises〉가 그려진다. 고흐에게는 친동생 테오가 있었다. 테오는 구필 갤러리에 근무하는 아트 딜러였다. 그때 반 고흐는 무명이었고 테오는 형의 그림을 팔려고 무진 애를 쓰지만 단 한 점밖에 팔지 못했다.

〈아이리스〉의 기구한 팔자와 게티 뮤지엄까지 흘러온 사연이 재미있다. 〈아이리스〉는 아트 딜러였던 줄리앙 탕기에게 팔린다. 사실 팔린 것인지 탕기 영감이 운영하는 상점 물감값 대신이었는지는 모른다. 고흐가 그린 〈탕기 영감의 초상화〉 속의 주인공이 그 사람이다. 탕기는 평론가인 옥타브 미라보에게 300프랑에 〈아이리스〉를

판다. 이게 최초의 기록이다. 그렇게 적은 돈으로 환산되기 시작한 〈아이리스〉는 대략 아홉 번쯤 주인이 바뀌고, 바뀔 때마다 가격은 점점 올라간다.

〈아이리스〉는 탄생 98년 후인 1987년. 〈아이리스〉는 뉴욕의 소더비 경매에 매물로 나온다. 경매에서 호주의 사업가 앨런 본드Alan Bond가 낙찰받았다. 값은 크게 올라 무려 5,390만 달러. 당시로는 최고가였다. 300프랑에서 시작한 〈아이리스〉가 당시 환율로 한국 돈 647억 원으로 올랐다. 현재 가치로 환산하면 1,546억 원쯤일 것이다. 이 가격은 당시 2년 반 동안의 최고가를 기록했다.

〈아이리스〉에 얽힌 이야기는 이게 끝이 아니다. 옥션 소더비는 사업이 망해가는 앨런 본드에게 돈을 빌려준다. 낙찰받았던 가격의 절반 정도인 2,700만 달러를 빌려주고 자신들이 판 〈아이리스〉를 담보로 잡는다. 앨런 본드는 망했고, 나중에 아이리스를 소더비가 보관하고 있다는 사실이 알려졌다.

그것을 그때 게티 뮤지엄을 만들고 있던 폴 게티가 알게 되었고 폴 게티는 미술관을 대표하는 작품으로 〈아이리스〉를 점찍어 소더비로부터 구매한다. 애초 계약처럼 가격은 현재까지도 철저한 비밀로 이어지고 있다. 그렇게 게티 뮤지엄 서관에 19세기에서 가장 위대한 그림 중 하나인 〈아이리스〉가 걸리게 되었다.

컨템포러리 아트의 성지 모마MoMA

그런 인연으로 나의 뉴욕 모마MoMA에서 예술 산책은 고흐가 있는 전시실부터 시작했었다. 이곳에는 고흐의 〈별이 빛나는 밤에〉뿐 아니라, 모네의 〈수련〉, 피카소의 〈아비뇽의 여인들〉 등 미술사에 획을 그은 작품들도 함께 있다.

그렇게 익숙한 반 고흐 방문은, 그러나 2010년을 계기로 바뀌었다. 2022년에 모마를 찾았을 때도 나는 고흐를 건너뛰었다. 미술관 2층에 있는 51번 전시실 때문이었다. 51번 전시실에는 사이 트웜블리의 작품, 〈언타이틀드Untitled〉가 걸려 있다. 트웜블리의 이 작품은 캔버스에 그려진 회화인데, 격정적이며 형상이 없는 추상적인 선 때문에 난해한 작품으로 평가받아 왔다. 평범해 보이지만 보는 사람들에게 무한 상상력을 자극하는 알 수 없는 매력이 있다.

현대미술로 성공한 작가들을 살펴보면 공통점이 보인다. 남들이 시도하지 않았던 하나의 모티브를 끝까지 밀고 나갔다는 점이다. 그런 트웜블리의 작품을 누군가 '낙서' 작품으로 불렀다. 트웜블리는 길거리에서 시작한 예술 그래피티 아트Graffiti Art의 선구자였다. 검은 피카소로도 불렸던 장 미셸 바스키아와 헤어링에게 정신적 스승 역할을 한 작가가 바로 그였다.

51번 전시실에 걸린 사이 트웜블리 작품 앞에 서면 많은 생각들이 떠오른다. 트웜블리는 그래피티 아트, 즉 낙서도 대중문화의 한 축을 담당할 수 있도록 기초를 다진 작가였다. 그의 작품은 의미 없는 낙서처럼 보인다.

흥미롭게도 트웜블리는 한국전쟁에 미군 암호병으로 참전했었다. 그런 경험이 그의 암호 같은 작품의 모티브가 되었다는 말도 있다. 캔버스에 검은색, 흰색, 회색을 사용하여 추상으로 문자, 기호, 이미지 등을 자유롭게 그려놓은 낙서처럼 보이는 그림. 그의 작품 〈언타이틀드〉 역시 낙서처럼 보인다. 그런 작품을 미술사학자들은 미니멀리즘 영향을 받은 미국의 추상표현주의로 부른다.

하지만 그건 이론이고, 낙서화가로 사랑받는 트웜블리였다. 물론 그렇다고 그의 작품이 진짜 낙서는 아니다. 모마는 물론 구겐하임 미술관, 휘트니 미술관, 런던의 테이트 모던, 파리의 퐁피두센터 같은 미술관에 소장되어 있는 블루칩 작품들이니

까. 트웜블리는 생전에 여러 미술사조와 흐름을 꾸준히 자신의 작업에 도입한 작가로도 정평이 나 있었다. 그의 작품이 본능적이면서도 철학적이며 깊이 있는 이유가 그것이다.

2007년, 나는 그 작품 〈언타이틀드〉를 개고시안 갤러리에서 프라이빗 거래로 구매했다. 한국의 유명한 미술관에서 의뢰를 받았던 프로젝트였다. 나는 구매한 작품을 한국으로 보냈었다. 이 유명한 작품을 구입하는 데 그 당시로 거금이 투입되었다. 만약 그 작품을 지금 구입하려면 당시 가격으로 감히 쳐다볼 수조차 없는 가격으로 치솟아 있다. 저렴한 가격에 대작 구입에 성공한 우리는 정말 기뻐했다. 그런데 작품이 한국에 도착하고 나서 문제가 생겼다. 작품이 커서 미술관에 걸 자리가 마땅치 않았던 것이다. 그렇다고 이 작품 때문에 미술관을 개조할 수도 없었다.

여러 우여곡절 끝에 작품은 미국으로 다시 건너왔다. 우리는 그것을 판매했던 개고시안 갤러리에 도로 사줄 것을 의뢰했다. 개고시안은 기꺼이 〈언타이틀드〉를 사들였다. 그리고 2년 정도의 시간이 흐르자 〈언타이틀드〉가 옥션 시장에 나왔다. 경매가 시작되었고 우리가 구매했던 가격보다 훨씬 높은 금액에 미국 컬렉터에게 낙찰되었다.

그것을 낙찰받은 컬렉터는 자신의 사업체가 내야 할 세금 대신 그 작품을 모마에 기증했다. 사이 트웜블리는 사망했지만 지금도 미술 시장에서는 블루칩 작품 중 작품으로 상승곡선을 그리고 있는 중이다.

미술계 발전에 기여하는 아트 딜러의 보람

미국 세법상 개인이 미술작품을 공공 미술관에 기증할 경우, 기증한 작품의 가치에 따라 세금을 공제받는다. 한국도 이제 그런 제도를 도입하였다. 그 덕분에 '이건희 컬렉션'이 가능했는지 모른다. 미국이나 한국도 세금을 대신하는 미술품 기증에는 까다로운 조건이 붙는다. 가격 결정은 공통적으로 현재의 시가를 기준으로 한다. 그 작품을 살 때 기준으로 하지 않는 일은, 더 많은 예술품을 공공기관에서 기증받기 위한 방편일 것이다.

기증자는 세금 공제 혜택을 받아 좋고, 일반대중은 그것을 즐길 수 있어 좋다. 공익에 기여하는 좋은 방법이기에 미국정부에서는 이것을 적극 권장하고 있다. 가격이 비싸더라도 블루칩 작품이 투자에 절대 유리한 이유가 그것이다. 지금 많은 슈퍼 컬렉터들이 소장하고 있는 작품은 대부분 블루칩이라 볼 수 있을 것이다. 경기 변동에도 불구하고 좋은 작품의 가치는 잘 변하지 않는다. 그래서 블루칩 작품을 투자의 목적으로 구입하는 경우가 많다. 블루칩 아트 재테크는 안정적인 투자로 여겨지기도 한다.

아트 딜러를 하면서 보람을 느낄 때가 있다. 예술가의 작품을 세상에 알리고, 애호가들에게 작품을 통해 감동을 선사한다는 걸 느낄 때이다. 아트 딜러가 미술계의 발전에 기여한다는 건 그런 점에서 옳은 평가일 것이다. 미술작품의 거래를 활성화시킴으로써 미술 시장을 성장시키는 것도 아트 딜러 역할이다. 이는 예술가들의 창작활동을 지원하게 된다. 아트 딜러는 미술을 대중화하고 문화를 발전시키는 데 큰 역할을 하는 직업이다. 좋은 작품을 소개하는 아트 딜러들은 컬렉터나 미술관, 모두

에게 이익을 주는 입장에서 일을 한다.

모마를 방문할 때마다 만나는 〈언타이틀드〉 작품 앞에 서면 많은 생각이 든다. 만약 처음에 구입한 한국 미술관이 〈언타이틀드〉를 걸어놓을 충분한 공간이 있었다면 얼마나 좋았을까? 아트 딜러의 권유를 받아 소장한 미술작품의 가치가 상승한다면 미술관은 재정적인 안정성을 높일 수 있다. 미술관에서 가치가 높아진 작품을 경매에 내놓아 큰 수익을 내고, 그 돈으로 다른 작품 다수를 사는 일은 미국에서 흔한 일이다.

한국을 나갈 때마다 둘러보는 미술관이나 백화점에서 우리 팀이 기여한 작품을 만난다. 작품 앞에 설 때마다, 매입에 쏟았던 땀과 사연들이 〈언타이틀드〉의 경우처럼 떠오른다. 한국에 작품들을 공급한 그만큼, 한국에서 추억할 작품이 그만큼으로 존재한다는 게 나는 고맙다.

지금 내가 보고 있는 한국의 이 작품을, 지금 뉴욕 아트 시장에 내보낸다면 현재 가격은 얼마나 될까? 전문가 시각에서 근사치 가격을 추론하는 건 어렵지 않은 일이다.

작품 앞에 서면 그런 상상에 기분이 좋아진다. 내가 이 미술관이나 혹은 컬렉터에게 기여를 한 사람이었다는 긍지. 그런 뿌듯한 자긍심을 가질 수 있음은 기분 좋은 일이다.

블루칩 소장자로 만들어준 키치^{Kitsch}한 작품

대중적인 모조품이 예술이 되다

'키치하다' 이 말의 사전적 뜻만을 생각하면 뭔가 마음이 불편하다. 저속한 모조품, 또는 대량 생산된 싸구려 상품. 그렇게 시작한 단어이니까. 예술에 있어서도 처음엔 그랬다. '키치'라는 단어는 19세기 독일의 뮌헨에서 사용되기 시작한 말이다. 하찮은 예술품을 일컫는 용어로 쓰였다.

당시 독일은 산업이 부흥하며 부자들도 많아지기 시작했다. 한국도 그렇지만 어느 나라나 중산층이 많아지면 문화적 욕망이 커져가기 시작한다. 지금도 그렇듯 부가 쌓이면 좋은 예술작품을 소유하고 싶다는 욕구가 뒤따랐다. 하지만 과거에도 좋은 예술품은 비쌌다. 어지간한 부자도 감히 욕심내지 못할 가격이기에 대용품이나 그럴듯한 모조품으로 집안을 장식하는 사람들이 생겨났다.

이를 비꼬는 용어로 '키치'가 사용되기 시작한 것이다.

세월이 흘렀다. 20세기에 들어서며 상황이 달라진다. 소수의 귀족과 부자들만 소유하던 고급예술과는 별개로 미술사조가 바뀌기 시작한 것이다. 대중들이 즐길 수 있는 키치 작품들이 탄생하기 시작했다. 프랑스에 마르셀 뒤샹^{Marcel Duchamp}이 나

타났고, 미국에는 앤디 워홀Andy Warhol이 등장했다.

이렇게 키치는 널리 유통되는 국제적인 용어가 되어 갔다. 현대의 대량 소비문화의 시대적 흐름을 풍자하는 예술장르로 키치 개념은 계속 확장되어 갔다. 특별함이 없는 것을 특별하게 해주는 새로운 장르로서의 대중 예술이 키치 아트였다. 누구나 예술을 즐길 수 있다. 우리는 어렵고 고고한 가식으로 포장된 것에 속지 않고 눈앞에 있는 사실을 즐긴다. 이것이 소위 키치하다는 작품을 생산하는 작가들의 새로운 주장이다.

유머와 위트가 넘치는 키치한 작품들을 감상하다 보면 우선 재미있다. 퍼즐 맞추기처럼 작품 속에 푹 빠지면 그 속에도 깊은 철학이 담겨 있음을 발견할 수 있다. 키치한 작품을 미국에서는 팝아트Pop Art로 부르며 세계를 선도하기 시작했다. 과감하면서도 괴짜 이미지 같은 디자인과 이상한 색채들로 창작된 팝아트 작품들이 무수히 태어났다. 만화그림, 영화 포스터 그림, 붓 대신 스크린 인쇄, 심지어는 깡통그림까지 예전의 전통 아트라는 개념을 무시했다.

요즈음 히트를 치는 '키치'한 영화도 그렇다. 흥행에 대박을 낸 어벤져스 마블 시리즈를 보자. 시리즈의 시작은 미국만화 슈퍼히어로 이미지부터 시작한다. 영화는 도입부부터 만화 스타일 장면들로 채워졌다. 어벤져스의 주인공이 입고 있는 옷을 보면 만화처럼 유치하다. 이런 키치한 영화 시리즈가 최고의 흥행을 기록하기도 했다.

키치의 성공은 영화만이 아니다. 키치는 고전적 디자인과 품격 있는 색조일색이던 명품가방에도 진출한다. 명품가방이라면 당연히 클래식한 색깔을 사용했는데 키치한 화려한 색감이 도입되어 고객들을 유혹한다. 명품을 만드는 콧대 높은 회사들이 바뀌기 시작했다. 이제는 키치 작품을 만드는 팝아티스트들과 협업을 하지 않는

곳이 없을 만큼 유행 중이다.

이러한 협업은 무엇을 말하는가? 명품을 제작하는 회사들이 예전의 고정관념에서 벗어났다는 증거일 것이다. 명품과 저급한 키치 문화가 만나자 새로운 세상이 열린다. 고전과 키치의 콜라보는 상상 이상의 가치로 재탄생된다. 루이비통은 제프 쿤스Jeff Koons와 협업으로 마스터스 핸드백을 시리즈로 출시했다. 명품의 경직된 이미지에 제프 쿤스의 위트가 가미된 콜라보 작품이다. 베르사체는 팝아트의 대가 앤디 워홀에서 아이디어를 얻는다. 앤디워홀의 작품 〈마를린 먼로〉가 그려진 팝아트 이브닝드레스를 출시했다.

미술계의 뜨거운 관심을 받는 키치한 작품

우리의 고정관념 속에 각인된 세련되고 우아한 작품보다 키치한 작품이 요즘 뜨겁다. 그렇게 현대미술에서 키치한 예술작품들은 당당하게 자리 잡았다. 요즘 가장 키치한 아티스트 중 최고가 누구냐고 묻는다면 대답하기가 어렵다. 너무 많기 때문이다.

'키치의 왕'이라는 자랑인지, 비하인지 모호한 별명이 붙은 제프 쿤스는 누구나 알 것이다. 앤디 워홀의 후계자로도 불리는 제프 쿤스는 현재 가장 비싼 현대 미술가이다. 제프 쿤스는 2011년 신세계 백화점 본관 6층 트리니티 가든에 조형작품 〈신성한 마음Sacred Heart〉을 설치했다.

나는 한국에 나갈 때마다 트리니티 가든에 들른다. 그곳에 설치된 작품 중에 개인적으로 인연이 깊은 작품이 많기 때문이다. 신세계 백화점이 트리니티 가든에 큰

Elaine Sturtevant
Warhol Blue Marilyn, 1965
Silkscreen on canvas
© Sturtevant Estate, Paris

돈을 투자한 것은 아트 마케팅 때문이기도 할 것이다. 덕분에 고객들은 블루칩 작가들의 작품을 무료로 감상할 수 있는 기회를 얻는다.

모든 작품의 해석은 관람객의 몫이고 또 자유다. 세상을 풍자하는 의미로도 읽을 수 있고 다양성을 추구하는 퍼즐일 수도 있다. 그러나 인상주의 그림처럼 정형화된 빛과 색의 그림, 혹은 입체파의 추상처럼 고개를 갸우뚱하지 않아도 즐길 수 있는 예술이 키치 아트일 것이다.

몇 년 전 세계를 열광시킨 싸이의 노래 〈강남스타일〉을 생각해보자. 세계를 모두 따라 추게 만든 '말춤'이 있다. B급 키치 문화 스타일에 세계가 열광했던 이유는 과연 무엇일까? 독특한 재미가 있기 때문이다. 싸구려 짝퉁 예술품으로 시작되었지만, 지금은 우리가 즐기는 엄청난 예술세계를 만들어 낸 키치 아트. 이제 시간이 지나며 키치 아트 역시 미술사에서 고전이 되어 가고 있다는 점은 분명하고 틀림없는 일이다.

서구에서 시작했고 지금도 작가들이 그쪽에 많지만 아시아에도 팝아티스트가 있다. 아시아의 키치 문화를 선도하고 있는 일본의 작가 중 요시토모 나라가 있다. 그가 2000년에 그린, 〈나이프 비하인드 백Knife Behind Back〉이라는 작품이 경매에 나왔다. 2019년 10월 6일 홍콩의 컨템포러리 아트 소더비 이브닝 경매장이었다.

경매회사는 사전 작품가격을 책정하고 입찰자에게 알린다. 이 작품의 사전 판매 예상액은 5,000만 홍콩달러(미화로 약 640만 달러)였다. 소더비 경매회사는 이 작품에 대하여 품평을 했다. 틀림없이 싸구려 조잡한 캐릭터의 **키치**kitsch 아트임에도 불구하고, 이 그림 의도 속에는

키치 Kitsch
우리나라에서 키치는 처음에 '이발소 그림'과 동의어였다. 이렇듯 처음 키치는 고급문화 혹은 예술로서의 아방가르드와 대립적인 의미로 사용되었다. 기존의 예술이 간과한 삶의 실체로서의 가벼움, 무의미, 통속성을 미적 형식과 내용으로 받아들인 작가들에 의해 키치적 예술은 오늘날 진정한 예술이 표방하는 방향 중 하나가 되었다.

팝과 애니메이션, 만화의 언어가 담긴 비유적 어휘의 달콤함이 담겨 있다고. 한마디로 작품 감상이 크게 재미있다는 말일 것이다.

그날 이 작품에 6명의 입찰 경합자들이 붙었다. 10분 동안 엎치락뒤치락 경쟁 끝에 2,400만 달러, 한국 돈 300억 원 정도에 낙찰되었다. 예상보다 4배 가까운 가격이었다. 요시토모 나라의 작품은 일본 작가 중에서 경매 사상 가장 비싼 작품이 된 것이다.

이제 요시토모 나라는 세계적으로 평가받는 팝아트 작가로 우뚝 섰다. 여기서 우리가 생각해봐야 할 점이 있다. 많은 팝아트 화가들은 처음 순수 미술을 전공한 미술가였다는 사실이다. 요시토모 나라는 순수미술의 탄탄한 학력도 배경으로 가지고 있다. 요시토모 나라는 이제 확실한 블루칩 작가 반열에 올라섰다. 현재 뉴욕 현대미술관, 로스앤젤레스 현대미술관에 그의 작품이 소장된 일본의 대표적 작가 중 한 명이 된 것이다.

나는 지금도 가끔 요시토모 나라의 그림 앞에서 그 의미를 감상하고 추적한다. 그 드로잉과 마주하면 가슴 한쪽이 따뜻하면서도 아련하고 아픈 느낌도 든다. 아마 작가는 일본의 완고한 사회적 관행을 그림에 투영하고 있는지 모른다. 어느 인터뷰에서 요시토모 나라는 말한다. "나의 경우 어린 시절의 왕따 경험과 청소년기부터 몰입해온 저항과 자유, 죽음에 대한 찬미 등을 노래하는 로큰롤 등에서 강한 영향을 받았다."고. 그런 감성이 그의 그림을 통해 내게 전해 오는 느낌을 받는 것이다.

그는 영감을 받은 대상으로 르네상스 화풍, 문학, 일러스트레이션, 우키요에 판화와 그래피티를 언급했다. 르네상스나 다른 이름들은 친숙하지만 우키요에 판화, 또는 화가는 대중적이지 않다. 요시토모 나라 덕분에 상식적으로 알고 있었던 우키요

에에 대하여, 재미있고 깊이 있는 공부를 하는 계기도 되었다.

일본어 '우키요에'에서 '우키요'란 당대에서는 현대적 스타일을 말한다. 즉, 컨템포러리를 의미한다. 그러나 그건 듣기 좋은 표현이라는 생각이다. '덧없는 세상의 그림'이라는 평도 받았다. 정통 그림이 아닌 '키치'한 작품이었으니까. 17세기에 시작한 우키요에는 극장, 유흥가, 상인들의 일상을 묘사한 판화였다.

목판화를 사용해 작품을 쉽게 찍어냈는데 그것도 앤디 워홀의 스크린 작업과 상통한다. 그래서 나는 유행에 민감하게 반응했던 우키요에는 당대의 팝아트라고 볼 수 있다고 생각한다. 놀랍게도 고흐의 작품 〈아이리스〉가 우키요에의 영향을 받은 것도 알 수 있었다. 고흐뿐 아니라 당시의 많은 인상파 화가들이 우키요에 작품에서 영감을 받았다는 걸 그들의 작품에서 알 수 있다.

요시토모 나라의 그림들은 귀엽다, 예쁘다 정도로 감상하기에는 무언가 아쉽다. 물론 그래도 된다. 그게 팝아트의 주장이니까. 그러나 그렇게 끝내기에는 많은 함축적인 의미가 포함되어 있다. 그의 작품은 키치하고 심플한 그림들이지만 지금도 많은 이야기를 우리에게 건네고 있다. 그게 세계적으로 명성을 얻은 스타이자 블루칩 작가로 만들어주었을 것이다. 이런 배경을 알아 가는 과정도 그림 감상법의 또 다른 재미라 할 수 있다. 미술작품 감상은 작가의 의도와는 다르게 상상의 나래를 펼칠 수 있어 즐거움이 배가 되는 것이다.

Donald Judd, Untitled, 1985
Painted aluminum
© 2024 Judd Foundation / SACK, Seoul

이제는 대세가 된 컨템포러리 팝아트와 오타쿠

컨템포러리 시장에서 우뚝 선 일본의 현대미술

여러분은 알고 있는가? 1986년에 신축된 한국 국립현대미술관의 영어 표기 이름을. 풀 네임이 내셔널 뮤지엄 오브 모던 그리고 컨템포러리 아트National Museum of Modern and Contemporary Art이다. 예전엔 모던아트미술관Museum of Modern Art으로 불렸었다. 이제 하위문화와 고급문화의 경계는 없어진 지 오래다. 컨템포러리 아트는 이제 미술계에 큰 몫을 차지하게 되었다.

현재 아트 마켓 90% 이상을 점령하고 있는 컨템포러리는 '동시대'로 해석된다. 컨템포러리 아트가 점령한 미술계는, 미술사가 숨 가쁘게 바뀌고 있다는 걸 보여주고 있다. 동시대에 태어난 팝아트는 혁명으로 부를 수 있다. 키치한 대중문화를 확고하게 예술의 영역으로 끌어들였기 때문이다. 세상의 모든 미술사가 그랬듯 대중의 공감 속에 팝아트는 한 발 더 전진하는 대단한 변화를 일궈내었다.

물론 지금도 컨템포러리 아트와 마켓의 중심은 뉴욕이다. 하지만 아시아에서도 그 열풍은 매우 거세게 불고 있는 중이다. 중국도 한국도 아닌 그 중심에 일본이 우뚝하다. 누구나 알다시피 일본은 오랫동안 망가, 즉 만화를 발전시켜 온 나라다.

Mr. Brainwash, With All My Love, 2022

Canvas

© Mr. Brainwash

1990년대에 만화와 캐릭터를 중심으로 하는 일본의 현대미술, 일본판 컨템포러리가 탄생한다. 서구의 팝아트에서 영향을 받았지만, 이제 일본의 팝아트는 현대미술 시장에서 어깨를 겨룰 정도로 비중이 커졌다.

모든 문화가 그렇듯 예술도 진보해야 한다. 예술이 정체되면 그 장르는 사라진다. 그렇기 때문에 팝아트를 넘어서는, 네오팝아트Neo Pop Art라는 장르를 일본작가들은 탄생시켰다. 새롭다는 걸 뜻하는 네오Neo와 대중적인 걸 뜻하는 팝Pop이 합쳐진 네오팝. 일본의 네오팝은 도드라지며 나름의 특징이 있다.

오타쿠 御宅

초기에는 '애니메이션, SF영화 등 특정 취미·사물에는 깊은 관심을 가지고 있으나, 다른 분야의 지식이 부족하고 사교성이 결여된 인물'이라는 부정적 뜻으로 쓰였다. 그러나 1990년대 이후부터 점차 의미가 확대되어, '특정 취미에 강한 사람', 단순 팬, 마니아 수준을 넘어선 '특정 분야의 전문가'라는 긍정적 의미를 포괄하게 되었다.

일본에서 유행어 '**오타쿠**'라는 말을 들어본 적이 있을 것이다. 어느 특정 대상에 집착적 관심을 갖는 사람들을 일컫는 용어가 오타쿠다. 오타쿠들은 주로 만화와 애니메이션에서 등장하는 인물들을 따라 하는 걸 의미한다. 만화의 캐릭터 옷을 만들어 입고 머리 스타일도 비슷하게 가꾸는 오타쿠. 등장 초기 일본에서는 아주 경멸적인 의미에서 오타쿠라는 단어가 사용되었다.

그런데 일본의 컨템포러리 작가들은, 오타쿠라고 하는 저급문화를 대중문화로 탈바꿈시킨다. '키치'가 그러했던 것처럼 일본도 만화 같은 B급 문화를 인기 있는 예술로 재탄생시킨 것이다. 일본의 컨템포러리 아트 작가들은 거기에 그치지 않았다. 키치한 오타쿠 문화를 세계에 알리는 데 성공했다. 다카시 무라카미, 야요이 쿠사마, 요시토모 나라는 일본뿐 아니라 이제 세계에서도 가장 비싼 작가로 불린다. 일본 네오팝 작가들의 활발한 아트 시장 진출은, 아시아를 위해 좋은 일임엔 틀림없다.

그들의 작품은 평면에 그린 그림뿐이 아니다. 공산품에도 진출한다. 일본의 컨템

포러리 아트 작가들은 자신의 작품을 상품화로 만드는 데 적극적이다. 따라서 이들 작품을 모티브로 수많은 기업들이 엄청난 콘텐츠를 생산해내고 있다. 의식하든 안 하든 우리는 이미 그의 작품을 보고, 만지고, 듣고 있는 중이다. 작품의 캐릭터를 디자인한 문구류나 많은 종류의 생활용품들이 가게마다 진열되어 있다. 작가 본인의 작품에 등장하는 인물과 동물들은 그렇게 인기 캐릭터가 되어버렸다. 대중들은 생활 속에서 요시토모 나라의 아트 콜라보레이션 작품을 접하고 있다.

아트시장에서도 그렇다. 요시토모 나라의 그림만 팔리는 게 아니다. 페인팅뿐만 아니라, 조각, 판화, 드로잉, 수채화 작품도 골고루 거래되고 있다. 가격이 부담스러운 그림에 비해 소품들이 더욱 활발히 거래가 되고 있는 중이다. 그리고 그 소품 가격도 점차 상승하고 있음을 통계로 볼 수 있다.

이제 요시토모 나라는 화가이기 이전에, 하나의 브랜드로 자리 잡았다. 아트 마켓에는 주식처럼 미술품을 투자수단으로 생각하는 사람들이 빠르게 늘어나고 있다. 아트테크는 지금 모든 나라에서 확실한 재투자수단으로 등장했다. 그렇다면 미술시장의 수많은 장르 중에서 성장률이 가장 높은 것은 어느 쪽일까? 당연히 컨템포러리 팝아트가 타의 추종을 불허한다. 그만큼 독보적 볼륨을 자랑하고 있는 중이다.

예술은 끊임없이 변화하고 진화한다

앞서 컨템포러리 아트를 '동시대 미술'로 설명했지만, 동시대 미술에도 해석이 다를 수 있다. 미술을 공부하는 사람들이나, 미술계 인사들조차도, 현대미술과 컨템포러리 아트를 혼동하기도 한다. 그 두 개의 단어를 쉽게 설명하는 데 모두 힘들어 한

다. 현대미술과 컨템포러리 아트, 이름이 두 개가 있다는 것은 서로 다르다는 뜻일 것이다.

컨템포러리 아트도 당연히 모던 아트를 그 뿌리로 삼고 있다. 모더니티Modernity 혹은 모더니즘Modernism과 계보를 같이하는 모던 아트. 모더니즘은 17세기 이후 예술계를 지배해온 서구에서 발달한 해석과 사유체계를 말한다. 그 해석은 20세기 중반에 이르기까지 미술사의 기본적인 철학으로 알려졌다. 그러나 영원한 것은 없다. 예술의 세계는 더욱 그렇다. 모더니즘 이후에 나타난 것이 바로 '포스트 모던'이라고 볼 수 있다. 정형화된 모더니즘 틀에 맞춘 설명으로는 더 이상 작동하지 않는 작품들이다.

모더니즘의 사유로는 하루가 다르게 발전하는 문화를 수용하거나 설명하기 벅차다. 정형화된 모더니즘으로는 진보해 나가는 예술세계를 설명할 수 없다. 간단한 예를 들어보자. 한국의 경복궁은 웅장하다. 그 건축물은 거의 나무와 돌로 만들어진 것이다. 그러나 우리는 지금 어디에 살고 있는가? 콘크리트로 만들어진 아파트나 집에서 살고 있다. 옛 건축물은 웅장하고 화려한 반면에 현대에 지어지는 건축물은 매우 단순하다. 건물 구조도 간단한 선과 단순한 벽으로 만들어지고 있다. 이 차이를 간단하게 말한다면 '복잡한' 것을 '단순화'시켰다고 볼 수 있다. 바로 그게 미니멀리즘 minimalism의 시작인 것이다.

건축물이 인간에게 삶을 영위하는 공간이라면 살기 편하게 만들면 된다. 처마가 올라가는 고풍스러운 모양이거나 배흘림기둥처럼 외부 장식은 어쩌면 군더더기가 된다. 단순함이 아름답다는 철학과, 시대가 요구하는 예술적 흐름이 미니멀한 트렌드를 만들어낸 것이다. 그렇게 그림이나 조각도 시대에 따라 변화하고 있다. 인상주의의 대표화가 모네부터 후기 인상주의의 고갱, 고흐, 세잔을 거쳐 입체주의가 세상

에 나왔고 피카소가 태어났다.

많은 예술가들은 독창적인 작품을 만들기 위해 끊임없이 새로운 시도를 하고 있다. 생전 처음 듣는 컨템포러리라는 예술용어도 태어났다. 한국 국립현대미술관에도 컨템포러리라는 이름을 붙였다. 당연하게 따라붙었던 '모던'이란 단어가 세상을 독점하는 시대가 끝난 것이다. 그런 새로운 흐름 속에서 팝아트도 태어났다.

컨템포러리의 등장 후 나타난 변화에는 무엇이 있을까? 컨템포러리는 구조, 형식, 이론적 질서를 중요시했던 과거와는 달리 이름 자체부터 지난 시대의 미술과는 철학이 다름을 분명히 하고 있다. 미술사를 말할 때마다 전가의 보도처럼 고전파니 입체파니 하던 개념도 사라졌다. 지금 보고 있듯 미술계를 점령한 컨템포러리 아트는 그렇게 힘이 세졌다.

물론 앞으로도 예술계는 변화를 멈추지 않을 것이다. 그 방향이 어디로 튈지는 아무도 모른다. 아이티IT와 인터넷이 발달한 요즈음, 대체불가토큰NFT, Non-Fungible Token으로 제작된 예술 작품도 생겼다. 나는 2022년 2월 LA프리즈Frieze 현장에서 그 작품을 처음 만났다. 한국의 LG전자가 만든 부스에서였다.

스위스 명품 시계 같은 경우 아트 페어에 참여하는 걸 자주 보았다. 하지만 전자 회사와 아트 페어가 무슨 연관이라는 건가? LG전자는 자신들이 만든 올레드 TV 모니터 홍보를 위해, 유명한 미국의 조각가 배리 엑스 볼Barry X Ball과 손을 잡았다. 가상의 공간에만 존재하는 디지털 조각이, 선명한 화면 속에서 내 시선을 잡았다.

아직 나에게는 익숙한 장르가 아닌 NFT 작품이었다. 하지만 가격도 LA프리즈에 출품된 슈퍼 갤러리의 작품과 거의 동등한 평가를 받았다. 이렇게 상상할 수 없는 분야로 미술계도 진화하고 있는 중이다.

강력해진 컨템포러리 아트의 힘에 밀려 유화나 조각과 같은 전통적 예술이 주춤하고 있다. 언제 다시 부활할지 모르지만, 아트 마켓에서 현실이 그러한 것은 부정할 수 없다. 앤디 워홀이 팝아트 대표 주자였다면, 다카시 무라카미는 네오팝의 대표격이다. 같은 아시안으로서 나는 다카시 무라카미가 자랑스럽다. 그의 작품을 전시하지 않는 국제적 미술관을 찾는 게 더 쉬울 정도이니까.

스스로를 오타쿠 예술가로 지칭하고 있는 다카시 무라카미. 고급과 저급 예술의 경계를 허문 일본의 대표 팝아티스트. 그는 서구 미술계에서도 확실하게 자리 잡은 큰 예술가로 대접받고 있다. 2022년 5월 LA의 '더 브로드' 미술관에서 다카시 무라카미가 전시회를 열었다. '무지개의 꼬리를 밟다'는 제목으로 열린 개인전은 굉장한 관람객을 불러 모았다. 줄을 서 작품을 관람하며 나는 그의 유명세를 실감했었다.

한국 부산에서도 그런 일이 벌어진 걸 보도를 통해서 알았다. 2023년 1월 부산시립미술관에서 열린 다카시 무라카미 전시회가 그것이다. 한국 신문에서는 '줄을 10만 명이나 세운' 전시회라고 제목을 뽑았다. 결국 빗발치는 연장 요구에 미술관 측은 한 달을 더 진행했다는 것. 이런 현상에서 영감을 얻어 한국 컨템포러리 작가들이 크게 자극받았으면 좋겠다.

어느 나라나 저급과 고급의 문화는 혼재하고 있다. 문화가 다른 나라는 결코 흉내 낼 수 없는 그 나라만의 독창성이 있다. 한국의 놀이문화가 세계적인 현상이 되지 않았는가. 크게 히트를 친 〈오징어 게임〉 속 '무궁화 꽃이 피었습니다' 같은 놀이가 좋은 예이다.

일본 작가들이 어릴 적 접했던 망가, 만화가 발전하여 애니메이션 강국이 된 일본, 키치한 주인공들을 예술로 승화시키고 가상의 인물들에게 생명을 불어넣는 일.

바로 예술의 힘이다. 어느 나라나 독창적인 서사가 존재하는 놀이 같은 저급문화. 그것을 세상 모두에게 사랑받게 만드는 아티스트야말로 애국자라 할 수 있다.

과연 이 시대 진정한 예술가란 누구인가? 빈센트 반 고흐처럼 외롭고 가난하게 살며 자신의 예술성을 쏟아낸 천재, 전통 예술가는 언제나 배고프고 그래야 한다는 선입견은 틀렸다. 당대에서는 불행했지만 죽고 나서 높은 평가를 받는 스토리, 뭉크, 클림트, 고흐 등 많은 아티스트가 그러했다.

하지만 앤디 워홀의 성공 이후 그 공식도 깨져버렸다. 성공한 컨템포러리 작가들은 돈과 명예를 살아 있는 동안 당대에 가질 수 있다는 걸 사실로 보여줬다. 한때 키치하기만 한 작품을 만든 작가. 이제 그들의 작품은 국립미술관에 모셔진 작품이 되어 우리를 부르고 있다. 유명세가 반짝 스타처럼 끝나는 게 아니라 살아 전설이 되는 요즈음이다. 미술을 꿈꾸는 사람들이 과연 반 고흐와, 다카시 무라카미 중 누구를 롤 모델로 삼을까? 나는 그게 궁금하다.

안젤라와 뉴포트비치와의 인연

새 보금자리를 꿈꾸다

앞장에서 내가 MM 갤러리에서 첫 그림을 팔았던 한국계 여성을 말했었다. 코리안 아메리칸 안젤라가 그녀였다. 그녀가 그림을 구입한 이유는 남편의 회사 인테리어 때문이었다. 그러나 어떤 그림을 걸어놓을지는 주인의 취향과 안목이 뒤따른다. 그림 가격이 천차만별이기 때문인데 프린트가 된 싼 그림부터 매우 비싼 그림까지 다양한 선택이 가능하다. 프린트가 된 그림은 가격이 저렴하고 구하기도 쉽지만 거의가 종이에 인쇄된 그림이다. 그러니 문제가 있다. 진품 그림처럼 느낌도 선명하지 않고 색감도 좋지 않다. 시간이 지나며 색도 바래지기 십상이다. 인조보석인 큐빅과 진품 다이아몬드를 생각하면 쉬운 비교가 될 것이다.

프린트와 판화 복제품은 경우에 따라 비싼 작품이 되는 경우도 물론 있다. 리미티드 에디션과 오픈 에디션이 그것이다. 이름에서 알 수 있듯 한정판과 무한정 찍어내는 것으로 나뉜다. 요즈음 대부분의 유명 예술가는 판화를 한정판으로 제작한다. 작품의 희소성을 유지하고 가치를 높이기 위해서이다. 그리고 인쇄 번호를 20/80 이런 식으로 작품 하단에 표시한다. 80은 만들어진 판화의 총합이고 20은 제작된 순서

를 뜻한다. 인쇄 횟수가 적을수록 시장에서 구하기 어려우므로 비싸게 평가받는다.

그러나 복제는 원본을 이길 수 없다. 그림을 보는 안목과 느낌을 생각하면 안젤라의 선택이 옳았다. 진품 앞에 서서 그림을 보는 감정은 예술가의 손맛을 알 수 있고 그 느낌을 공유할 수 있는 것이다. 마치 아름다운 자연을 찍은 사진과 직접 그 풍경을 보는 차이라 할 수 있다. 그리고 컬렉터들은 누군가 그림을 아는 사람이 방문했을 때, 그 작품의 진가를 알아주기를 기대한다.

그러나 장식용으로 프린트를 걸어놓은 주인은 그 작품 감상에는 관심이 없다. 만약 그림을 사랑하는 사람이 방문했고, 작품의 품격을 알아봤다면 서로 긴 설명이 필요하지 않다. 그림을 매개로 주인과 손님은 서로의 공감을 나누기 때문이다.

안젤라는 그림에 조예가 깊었다. 물론 전문가처럼 전공 공부를 한 건 아니지만 그녀 나름 미술에 대한 애정과 관심이 많았다. 그때, 안젤라는 여섯 점의 젊은 작가들 작품을 구매했었다. 그 작품들이 배달될 때 나도 함께 따라갔다. 안젤라가 원하기도 했지만 그림을 걸 장소에 대한 조언과 배치는 내가 도울 수 있는 일이었다.

뉴포트비치에 있는 그녀의 남편 사무실을 방문했을 때 깊은 인상을 받았다. 개성 있게 건축된 대저택들이 바다를 향하여 즐비하게 서 있었다. 말은 들었지만 이렇게 깨끗하고 경치가 좋을 줄은 미처 몰랐다. 근처의 유명한 헌팅턴비치, 라구나비치 중에서, 그중의 으뜸이 뉴포트비치라는 말이 새삼 떠올랐다.

이곳에는 명문 사립학교도 있었고 범죄율이 낮아 안전한 도시라는 것도 마음에 쏙 들었다. 골프 황제 타이거 우즈, 유명한 농구스타인 LA 레이커스의 코비, 할리우드의 스타 니콜라스 케이지 집도 여기 있다고 했다.

안젤라 덕분에 그런 유명한 스타들의 저택들이 즐비한 풍경을 만났던 것이다. 그

녀와 헤어져 돌아오는 길에 나는 속으로 결심했다. 언젠가는 이곳 뉴포트비치로 이사를 할 것이라고. 그날 저녁 남편에게 내 생각을 말했다. 언젠가 우리가 살 집이 뉴포트비치라는 말을 하자 남편은 어안이 막힌 듯 대답하지 않았다. 그도 그럴 것이 우리 형편에 그런 비싼 주택을 살 만한 상황이 아니었기 때문이다.

그리고 세월이 지났다.

1996년에 꽃집을 팔았다. 아쉽지만 아트 딜러 일로 눈코 뜰 새 없이 바빠졌기에 매물로 내놓은 것이다. 내놓자마자 꽃집은 금방 좋은 가격에 팔렸다. 8년 동안 아트 딜러 일과 병행하면서 정이 듬뿍 들었던 꽃집과 그렇게 헤어졌다.

바쁜 생활이 계속되었지만 언제나 뉴포트비치를 잊지 않았다. 안젤라의 집에서 바라본 그때 풍경이 눈에 밟혔다. 좋은 쪽으로 생각하니 모든 조건이 좋아 보였다. 뉴포트비치는 로스앤젤레스와 가까운 거리였다. 또 내가 출장 갈 때 자주 이용하는 LA국제공항이 자동차로 1시간밖에 떨어지지 않았다.

다양한 문화가 섞인 뉴포트비치는 나 같은 아트 딜러가 살기에도 안성맞춤이었다.

뉴포트비치에서 개인 갤러리를 만들다

가까운 지인들에게 내가 하는 말이 있었다. 나에게 현금은 없으나 그림만은 부자라고. 여유가 생기면 그림을 사모았고 세월이 지나자 그 숫자가 상당해졌다. 정성을 다해 컬렉션한 작품들이 집안에 넘치자 더 기다릴 수가 없었다. 나는 부동산 업자를

찾아가 상담을 시작했다. 뉴포트비치Newport Beach 쪽으로 집을 알아봐달라고.

그러나 비싼 집을 사기 위해 필요한 것은 역시 현금이었다. 자금이 충분하다면 별문제가 없겠으나, 그런 여유 현금이 없었다. 남편도 돈을 그림에 묻어놓은 걸 알기에 뉴포트비치로의 이사를 반대했다. 은행에서 대출을 받는다 하더라도, 일반적으로 집값의 20%는 현금으로 지불하는 게 관례였다.

그리고 집을 샀다고 다 끝난 게 아니었다. 뉴포트비치의 집을 지속적으로 유지하기 위해서는 높은 소득도 필요했다. 그리고 내가 생각한 대로 그림과 함께할, 품위 있는 갤러리 인테리어에 사용할 자금도 마련해야 했다.

나는 진심으로 뉴포트비치의 집을 원했다. 찾아가 상담했던 부동산 업자는 신뢰할 수 있었고, 그는 내 조건을 참조하여 집을 찾기 시작했다. 그의 말에 따르면 뉴포트비치는 미국에서 가장 안전한 도시 중 하나였다. 여유 있는 주민들은 교양 있고 친절하다고 말했다. 그리고 집값도 하루가 다르게 뛴다고 했다. 집값이 계속 오른다면 지금 집을 사지 않으면 앞으로는 더 살 수 없을 것이다.

그중에 마음에 딱 드는 집이 나타났다. 바다를 바라보고 있고, 널찍한 테라스와 다양한 편의시설을 갖춘 집이었다. 그리고 건축한 지 불과 5년밖에 되지 않았던 새집이었다.

부동산 업자는 그 집을 건축한 회사의 이름만으로도 신용이 있다고 했다. 브라이언 지넷Brion Jeannette이라는 건축가에 대하여 칭찬을 아끼지 않았다. 알아보니 부동산 업자가 자랑할 만한 국제적 디자인회사가 건축한 집이었다.

동선을 최첨단으로 만든 주택은, 복도가 부드러운 곡선을 이루고 있었다. 뉴욕의 구겐하임 뮤지엄처럼 곡선을 이룬 복도는 앞으로 특이한 갤러리 기능을 할 수 있을

OSGEMEOS
The day that didn't fall, 2019
Acrylic paint on MDF wood with sequins
74.41 x 109.84 x 4.33 inches
189 x 279 x 11 cm
© OSGEMEOS
Courtesy the artist and Lehmann Maupin, New York, Seoul, and London

것이라고 생각했다. 1층에 4개의 침실과 넓은 거실이 있고 운동실과 사무실을 갖추

었다. 아래층엔 너른 주차장이 있었고 보너스 룸, 와인 저장고, 극장도 있었다.

아래층은 엘리베이터와 나선형 계단으로 연결되었다. 작은 폭포를 만들어 아래

층 연못으로 쏟아지는 인테리어도 인상적이었다. 그러나 무엇보다 마음에 들었던 건 너른 거실이었다. 햇빛이 환하게 들어오는 거실엔 12개의 슬라이딩 도어가 달려 있었다. 그것을 모두 열면 테라스와 연결되어 큰 행사도 치러낼 수 있는 넓은 공간이 되었다.

마음에 쏙 들었다. 이 집이 마음에 든 이유가 또 있었다. 내 미술품 컬렉션이 늘 때마다 언젠가는 만들어야 할 개인 갤러리를 염두에 두고 있었기 때문이다. 그런 계획을 적용하기에도 모든 게 만족스러운 집이었다. 그해 4월, 뉴포트비치의 코로나 델 마르corona del mar에 있는 그 집을 사기로 결정했다.

그 결정에 남편은 돈 걱정을 앞세워 불안한 마음을 내비쳤다. 그러나 나는 믿는 구석이 있었다. 집을 사기로 결정하자 나는 잘 알고 있는 아트 딜러에게 전화를 걸었다. 내가 가지고 있는 블루칩 작품을 팔겠다고 했다. 그는 깜짝 놀라며 고마워했다. 내가 제안한 작품은 누구나 사고 싶어 했던 그림이었기 때문일 것이다. 이틀이 채 되기 전 그 아트 딜러에게서 송금을 하겠다는 연락이 왔다. 그 역시 자신의 컬렉터에게 연락하여 작품 구매를 결정한 것이다.

집을 살 현금은 내가 가지고 있는 은행 잔고와 합하여 그 정도면 충분했다. 나머지는 부동산업자가 알아서 은행대출을 받아 지불하면 끝날 것이다. 그러나 개인 갤러리를 위한 인테리어 작업에 필요한 현금도 필요했다. 자식 떠나보내는 것처럼 아쉬운 일이지만 다시 작품 한 점을 더 그 아트 딜러에게 넘겼다. 그렇게 인테리어에 충분한 자금을 확보했다.

걱정이 많던 남편이 잡음 없이 집 문제가 해결되는 걸 보며 깜짝 놀랐다. 블루칩 작품은 언제나 컬렉터가 기다리고 있다는 걸 남편은 그때서야 실감했다고 했다. 그

리고 내가 왜 은퇴 플랜으로 그림 사 모으기에 열중했는지 이해했다.

이사 가기 전 멋진 갤러리를 만들기 위해 인테리어 공사에 들어갔다. 좋은 작품을 전시하기 위해서는 좋은 공간이 필요한 법. 작품의 크기, 장르, 분위기 등을 고려한 공간은 편안하고 쾌적해야 한다. 조명도 중요했다. 작품을 돋보이게 조명에도 신경을 썼다. 무엇보다 갤러리의 핵심은 좋은 작품일 것이다. 인테리어와 작품 선정은 갤러리 근무를 할 때나 뉴욕 옥션에서 배운 점이 많았다.

내가 생각한 대로 인테리어 공사를 끝내고 입주하는 날 너무 기뻤다. 오래전부터 소망해온 뉴포트비치의 나의 개인 갤러리. 이제 비로소 작은 꿈을 이뤘다는 성취감에 행복한 날이었다. 준 리 컨템포러리 아트June Lee's Contemporary Art, Inc. 회사 주소도 새집으로 옮겼다. 화가를 꿈꾸다 아트 딜러로 꽃핀 현실이 퍽 만족스러웠다.

Art dealer,
a long and beautiful
journey

미래로 가는
아트 마켓

"

세상은 하루가 다르게 변하고 있다. 내가 아트 딜러가 되기 위해 컨템
포러리 아트를 배울 때만 해도 20세기 예술계의 혁신을 불러왔던 작가
들을 통해 남다른 안목을 키울 수 있었는데, 이제 그들이 벌써 클래식
작가로 취급될 정도니 말이다. 대체불가능 토큰NFT과 같은 새로운 개
념의 등장은 급변하는 아트 마켓에서 살아남기 위해 새롭게 도전해야
할 분야이다.

그래서 아트 마켓의 미래를 가늠해볼 수 있는 이야기들을 해보고자 한
다. 최신 트렌드를 엿볼 수 있는 아트페어부터 프라이빗 갤러리의 매
력뿐만 아니라 빈티지 가구라는 영역까지 끊임없이 변화하고 발전하
는 미술 시장을 함께 돌아다녀 보자. 그러면 투기가 아닌 투자, 미술작
품 하나쯤은 소장하는 기쁨을 깨닫게 될 것이다.

"

포스트코로나19로 활기찬 2023년 봄 뉴욕 아트페어

아트 마켓의 꽃, 뉴욕 아트페어

2023년 5월, 봄이 되면 겨우내 움츠렸던 미국의 미술 시장이 일제히 기지개를 편다. 아트 마켓art market의 수도라고 할 수 있는 뉴욕에 벚꽃이 터지듯 관련 행사가 봇물을 이룬다. 나는 우리 갤러리 디렉터 한 명과 함께 뉴욕으로 출장을 떠났다. 봄의 뉴욕 방문은 우리 회사의 연례행사였기 때문이다. 5월에는 프리즈 뉴욕Frieze New York 등 아트페어art fair 10여 개가 동시에 열린다. 그것보다 더 관심이 가는 메이저급 경매시장도 모두 문을 연다.

뉴욕 아트 마켓은 세계의 중심답게 그 열기가 뜨거울 수밖에 없다. 크리스티 Christie's, 소더비Sotheby's, 필립스Phillips의 세 메이저 경매회사가 몇 차례 경매를 진행할 것이다. 몇 개월 전부터 우리 회사로 보낸 홍보 메일부터 옥션 회사들의 분위기는 뜨겁게 달아올랐다.

세계 3대 경매회사가 VIP를 대상으로 보내온 프리뷰 초대장이 우리 갤러리에 도착해 있었다. 5월에는 전 세계 컬렉터들도 뉴욕으로 몰려든다. 이때가 새해의 바뀐 미술계 트렌드와 아트 마켓의 동향을 파악할 수 있는 귀한 시간이기도 하다.

갤러리와 옥션이 몰려 있는 맨해튼. 메디슨 애비뉴를 따라 걷는 길은 언제나 즐겁다. 길가에는 봄의 전령인 튤립이 활짝 피어 있다. 언제 팬데믹이라는 비극이 있었나는 듯 뉴욕에는 활기가 넘치고 있었다.

그날 저녁 옥션 크리스티의 21세기 이브닝 경매장을 찾았다. 거기서 장 미셸 바스키아를 '또' 만났다. 그가 1983년 그린 작품 〈엘 그랜 에스펙타큘로El Gran Especraculo〉가 경매에 나온 것이다. 3명의 응찰자가 최후까지 남아 열띤 경합을 벌였다. 참관뿐인데도 내가 응찰자로 나선 것처럼 손에 땀이 났다. 블루칩 작가 바스키아의 작품답게 치열한 경쟁 끝에 6,710만 달러, 한국 돈으로 대략 867억 원에 낙찰됐다. 그날 가장 덩치가 큰 거래였다.

역시나 새로운 주인은 비밀이었다. 하지만 세상에 비밀은 없다. 새로운 주인이 누군지는 곧 뉴욕시장에 알려지게 될 것이다. 이 작품도 바스키아가 마돈나와 동거하던 LA 베니스비치 시절 그려진 작품으로 알려졌다.

이미 세상을 떠난 장 미셸 바스키아를 '또' 만났다고 말한 이유가 있다. 작년 봄에도 경매 시즌을 맞은 뉴욕으로 출장을 왔었다. 뉴욕 미술 시장 오픈시즌에 맞추었는지 바스키아 전시회가 열리고 있었다. 첼시 갤러리 디스트릭트에 위치한 빌딩에서였다. 당연히 전시회를 찾았다. 제목은 〈즐거움의 왕, 킹 플레저King Pleasure〉. 이번 회고전은 아주 특별했다. 이 행사는 바스키아 재단을 운영하는 여동생들이 만든 것이다. 한 번도 본 적이 없고 알려지지 않았던 회화, 소묘를 합쳐 200점이 넘는 작품이 공개되었다.

바스키아가 살았던 집의 거실과 다이닝룸을 실사 크기로 재현해놓은 방도 이채로웠다. 나는 그 전시회에서 숨어 있던 바스키아의 이면을 속속들이 만날 수 있었다. 사실 이제 바스키아를 만나러 멀리 갈 필요가 없다. 그의 트레이드마크인 왕관, 해골, 얼굴, 그리고 텍스트 조각들은 우리 주변에 널려 있다. 티셔츠, 모자, 재킷, 향초, 스케이트보드, 소파 커버, 하다못해 운동화 등에서도 그의 그림을 만나고 있는 것이다.

2023년 봄 뉴욕 경매시장에 고가의 거장 작품들이 출품되었다는 것은, 암울한 코로나19 시절을 극복했다는 것을 말하고 있었다. 세계를 대표하는 경매회사들은 이번 5월 뉴욕에서 총 2조 원이 넘는 작품이 거래됐다고 밝혔다. 뉴욕 미술 시장은 코로나19 이후 열린 대규모 행사였고 미술 시장의 회복세를 눈으로 확인하는 자리였다.

인상파와 컨템포러리 경매였던 옥션 이브닝 세일을 참관한 후, 프리즈 뉴욕 행사가 열리는 전시장으로 발걸음을 옮겼다. 프리즈 뉴욕은 작년과 마찬가지로 아트센터인 더 셰드The Shed에서 열리고 있었다.

해마다 100개 이상의 갤러리가 참여했던 **아트페어**에 비한다면 많이 축소된 규모였다. 덕분에 고맙게도 우리 같은 관람자들은 여유를 가지고 작품을 돌아볼 수 있었다. 참고로 2023년 7월 보도에 의하면 프리즈가 몸집을 불렸다. 아트바젤이 피악을 퇴출시키고 파리를 점령한 것에 영향을 받았을 것이다. 프리즈는 미국 전통 아트페어인 뉴욕 아모리쇼와 엑스포 시카고를 인수했다. 아

아트페어 art fair
일반적으로 몇 개 이상의 화랑이 한 장소에 모여 미술작품을 판매하는 행사로, 미술 시장을 뜻한다. 화랑 외에 작가 개인이 직접 참여하는 때도 있지만, 미술품 시장의 기능을 활성화하고, 화랑 사이의 정보교환이나 판매 촉진 또는 시장의 확대를 위해 여러 화랑이 연합해 개최하는 것이 보통이다. 프랑스의 피악(FIAC), 스위스의 바젤, 영국의 프리즈 아트페어가 세계 3대 아트페어로 꼽힌다.

트바젤과 경쟁하기 위한 선택일 것이다.

그건 한국에게는 희소식이 될 것이라 생각했는데 역시 그 생각이 맞았다. 원래는 2023년 9월 프리즈 서울과 아모리쇼Armory는 일정이 겹치고 있었다. 주최측은 9월 초 열리는 아모리쇼 일정을 바꾸었다. 9월에 성공적으로 열렸던 프리즈 서울 때문이다. 내가 듣기로도 아모리쇼 참가 갤러리와 컬렉션들이 서울로 몰렸다. 어느 사이 서울이 세계 아트 마켓에서 중요한 포지션을 차지하고 있음이 실감났다.

아트 마켓에도 새로운 한류를 기대한다

한국의 현대미술계를 대표한 최고의 작가는 과연 누구일까? 미술 비평가들은 당연히 백남준을 1위로 꼽는다. 나 역시 같은 생각이다. 이 책에서 몇 번 언급한 것처럼 백남준 작가와의 직간접 인연도 나에게는 고마운 추억이다. 원주 '뮤지엄 산'에 백남준 특별관이 있듯 우리 갤러리도 그의 작품을 소장하고 있다. 지금으로서는 오래된 아티스트인데도, 현재의 정보미디어 발전을 작품으로 남길 만큼 앞섰던 백남준 작가였다. 현재 세계 문화계에서는 K문화가 여러모로 특별한 주목을 받고 있다. 국제 미술계도 그런 조짐이 분명히 있어 무척 반갑다. 그렇게 본다면 세계 미술계에서 백남준 작가는 K한류의 원조격으로 볼 수 있다.

한국 미술계에도 세계적으로 주목받을 훌륭한 작가들이 있다. 나는 그중 현재 해외를 오가며 왕성하게 활동 중인 서도호, 이불 작가를 주목하고 있다. 두 작가는 당연히 백남준의 맥을 잇는 아티스트라 불러도 무방할 것이다. 우리 갤러리에서 소장

한 두 작가의 작품도 그런 맥락에서 의미가 있다. 서도호 작가는 한옥을 비롯해 자신이 거주했던 다양한 집들을 설치미술로 재해석 해낸다. 그런 작업 때문에 '집 짓는 미술가'로도 불린다. 서도호 작가는 1998년 카파미술상을 수상했다. 그리고 2001년 베니스 비엔날레 한국관 대표로도 선정되었다. '집 짓는 미술가'답게 서도호의 작품 세계에서 가장 핵심적인 부분은 '천'으로 만들어 이동이 가능한 '집'이다. 엘에이 현대미술관LACMA에는 그의 작품이 소장되어 있다. 2006년 구입한 서도호 작가의 작품 문Gate이 상설전시 중이다. 나도 가끔 LACMA를 방문해 서도호 작가의 작품을 만나고 있다. 미국의 많은 미술관과 세계 유수의 뮤지엄들이 서도호 작가의 작품을 소장하고 있다. 삼성미술관 리움도 개관한 이래 최초로 한국 생존 작가 서도호 개인전을 마련했었다.

또 한 명의 한국 아티스트에 나는 주목하고 있다. 아방가르드라는 단어가 매우 잘 어울리는 작가 이불Lee Bul이 바로 그 사람이다. 그녀는 1999년 베니스 비엔날레 특별상과 2016년 프랑스 문화예술 공로훈장을 받았다. 여류작가 이불은 지금 뜨겁게 떠오르고 있는 중이다. 내가 그의 아이디어에 주목하고 그녀의 작품을 구입한 이유가 있다. 그녀의 아방가르드적인 작품은 시대를 앞선 작품이기 때문이다. 그녀가 혁신적 작품을 발표하며 세상 밖으로 나왔을 때 아무도 그를 주목하지 않았다. 국제 미술시장에서 인정받기란 바늘귀를 통과하는 어려운 일이다. 여성 아티스트, 그것도 한국의 여성작가 이불. 그녀가 국제 아트시장에서 고군분투 할 때 세상은 그녀를 알아보지 못했다. 그런데 지금은 어떠한가?

나는 독자들에게 뉴욕으로 미술기행을 가보길 권한다. 뉴욕 미술관의 상징과도

같은 뉴욕 5번가는 아주 특별한 거리다. 주요 미술관들이 모여 있기에 이 길은 특별히 '뮤지엄 마일' 거리로도 불린다. 이곳에 자리한 메트로폴리탄 미술관은 세계에서 매년 700만 명 이상의 관람객이 찾는 명소 중 명소이다. 그런 메트로폴리탄 미술관에서는 매년 세계적인 작가들을 까다롭게 선정하여 뽑는다. 그렇게 뽑은 작가들에게 뮤지엄 건물 외관에 설치작품을 의뢰한다. 2023년 11월, 메트로폴리탄 미술관은 '2024 컨템포러리 커미션' 작가에 한국인 이불을 선정했다. 뮤지엄 거리의 중심 메트로폴리탄 미술관 입구에 설치할 작품. 그 대작을 뮤지엄측이 한국인 작가 이불에게 의뢰한 것이다. 물론 그동안 한국 작품을 이 미술관에서 전시한 적은 많았다. 하지만 뮤지엄 대문에 해당하는 전면을 한국 작가의 작품에게 내준 것은 처음 있는 일이다.

이런 발표가 나자 전 세계 미술계의 시선은 당연히 이불 작가에게 몰리고 있다. 그만큼 대단한 일이 벌어진 것이다. 이렇게 세계를 아우르는 뉴욕 미술계에도 한류 바람이 불고 있다. 세계적으로 유행중인 K팝처럼 한류 미술도 떠오른다면 얼마나 좋을까. 메트로폴리탄 미술관이 주목한 이불 작가처럼 한국의 숨은 아티스트들은 서서히 떠오르고 있는 중이다. 이불 작가의 설치작품은 2024년 9월 12일부터 2025년 5월 27일까지 만날 수 있을 것이다.

2023년 봄, 프리즈 뉴욕과 옥션에서 한국인 관람객을 많이 만났다. 그리고 반가운 한국 작가의 작품도 많이 볼 수 있었다. 저명한 데이비즈 즈워너 갤러리에서는 일본의 대표적 네오팝 작가 야요이 쿠사마의 개인전이 열렸다. 95세가 된 아티스트 야요이 쿠사마는 지금도 왕성한 작품 활동을 하고 있다. 2023년, 그녀는 루이비통과 두 번째 콜라보를 진행했다. 그때 나온 신상품 쿠사마 컬렉션 핸드백을 든 관람객도

볼 수 있었다. 그때 뉴욕에서 만났던 낯익은 컬렉터나 아트 딜러art dealer들은 나에게 질문을 퍼부었다. 이 페어가 끝나면 옮겨 갈 제2회 프리즈 서울에 관한 질문이었다. 뉴욕의 페어 관람기간 동안 프리즈 서울에 대한 질문을 받으며, 한국 아트 마켓의 위상이 높아진 것을 실감할 수 있었다.

개인적으로 프리즈 아트페어보다 아트바젤을 더 선호한다. 하지만 프리즈 역시 세계적인 아트페어인 점은 부인할 수는 없는 일. 세계적인 컬렉터는 물론 다양한 해외 미술전문가들이 언제 서울을 찾은 적이 있었던가. 고맙게도 프리즈 서울이 그 첫 문을 열어 주었다고 나는 생각한다. 프리즈가 활짝 열어놓은 문은 양방향에서 기능한다. 외국의 작품이 들어올 것이고, 한국 작가들의 작품이 그 문을 통하여 세계로 나간다. 서도호, 이불 작가처럼 주목 받는 한국의 아티스트들이 더 많아질 생태계가 만들어지고 있는 것이다.

내가 참관했던 5월 프리즈 뉴욕이 끝나고 아트페어는 서울로 옮겨갔다. 여름 더위가 꺾이지 않은 2023년 9월, 프리즈 서울은 서울을 더욱 뜨겁게 달궜다. 미술 하나로 대한민국을 들썩이게 했던 아트페어 프리즈 서울+키아프는 큰 성공을 거두고 폐막했다. 역시 글로벌 아트페어 프리즈는 강했다. 한 부스를 건너가면 피카소Picasso가 걸려 있고 다른 코너를 돌면 조지 콘도가 기다렸다. 함부로 넘볼 수 없었던 비싼 컨템포러리 작품들이 비행기를 타고 와 한국인들을 찾았다. 열린 세계 미술장터에서 한국인들은 마음껏 그런 작품을 즐겼다. 그렇게 2023년에도 서울 페어는 큰 성공을 거두었다고 세계 미술계는 판단하고 있다.

지금 서울은 아시아 미술 시장의 블루칩으로 떠오르고 있다. 성공적인 아트페어와 함께 조금 있으면 2023년의 구체적 성과 보고서가 나올 것이다. 나는 기다리고

있다. 한국정부가 발주하여 현대경제연구원이 분석한 프리즈 서울의 보고서는 한국 정부의 믿을 만한 보고서이니 여러분도 꼭 그것을 찾아 읽기를 권한다.

아시아 미술 시장에 한국이 뛰어들다

정말 한국 아트 마켓에 새로운 세상이 열리고 있다. 프리즈에게 감사하다. 아트바젤 홍콩과 경쟁하는 프리즈+키아프는 한국의 국가 전략산업이 되어야 한다. 단 5일의 행사기간 동안 전 세계에서 자기 돈 들여 자기 발로 찾아올 수많은 아트 관계자들. 한국은 2022년 미술시장 매출이 최초로 1조 원을 넘었다는 기록을 세웠다. 2023년 역시 흥행에 얼마나 성공했고 어떻게 기여했는지 2024년 보고서를 보면 알 것이다.

그것도 가장 양질의 고급소비자들을, 나아가 아트바젤 홍콩과 경쟁하리라고는, 2년 전만 해도 상상할 수도 없던 일이다. 아시아 미술 시장의 판도와 주도권을 두고 당당히 한국도 경쟁에 나설 수 있다는 건 정말 놀라운 일이다. 세계를 뒤흔드는 K팝처럼, 서도호나 이불 작가처럼 K아티스트들을 글로벌 마켓에서 많이 만날 미래를 고대한다.

Jonathan Horowitz, Self-Portrait in "Mirror" #1 (Matthew), 2012, Acrylic on canvas
© Jonathan Horowitz

프라이빗 갤러리의 매력

세거스트롬가와의 소중한 인연

한국의 기업들이 미술관을 만드는 일에 동참하고 있는 게 고맙다. 미술관 건립과 그 미술관을 채울 작품까지 큰 자금이 소요되는 건 당연한 일이다. 그렇게 만들어놓았다고 끝이 아니다. 비영리로 대중에게 공개하는 미술관 운영까지도 책임져야 한다. 미술관 운영경비 역시 막대한 자금이 필요한 법이다. 미국에는 그런 사설 미술관이 많다.

내가 살고 있는 오렌지카운티에도 그런 대형 미술관이 있다. 뉴욕 모마MoMA처럼 오렌지카운티 미술관도 줄임말로 OCMA로 부른다. 그 중심에 헨리 T. 세거스트롬Henry T. Segerstrom이라는 인물이 있었다. 그는 대단한 부자였다. 오렌지카운티의 상업 중심지가 된 럭셔리 쇼핑몰 '사우스 코스트 플라자'도 그가 만들었다.

그는 거부인 동시에 또한 대단한 자선가이기도 했다. 세계적으로도 소문난 복합 문화 공간 세거스트롬 센터Segerstrom Center for the Arts의 설립도 그의 작품이다. 2022년 10월, 그 문화공간에 눈부신 명품 건물을 짓고 오렌지카운티 미술관이 이사를 했다. 소장품이나 규모면에서 세계적인 이 미술관과 나는 아주 오래전부터 긴밀한 관

계를 맺어왔다. 우리 회사는 OCMA에 예술품을 기증하거나 후원자로서 기꺼이 기부금을 내고 있다.

나는 이 미술관을 정말 아낀다. 예술을 사랑하고 이해하는 사람들은 모두 같은 마음이겠지만, 나는 아티스트 혹은 그들과 관련된 단체도 후원하고 있다. 미술뿐 아니라 오케스트라 같은 음악 단체를 지원하는 기쁨을 누리고 있는 것이다. OCMA를 만든 설립자의 마음 씀씀이도 역시 그러할 것이다.

어느 날 아들 앤톤 세거스트롬Anton Segerstrom이 OCMA에 근무하는 디렉터들에게 나의 소장품과 갤러리를 보여줄 수 있느냐고 물었다. OCMA 대표로서 직원들 교육에 도움이 될거라 여긴 것이다. 나는 그 제안을 기꺼이 수락했다. 큐레이터와 디렉터들이 우리 갤러리를 방문하여 작품을 돌아봤다. 그들은 우리 갤러리 인테리어에도 관심을 보였고 작품을 보며 서로 토론도 하며 즐거운 시간을 가졌다.

우리 갤러리는 회사인 동시에 거주하는 집이기도 하다. 우리 회사는 보유한 작품을 바꿔가며 전시하지만, 공개는 특정한 날에만 하고 있다. 우리는 일반 갤러리처럼 매일 상설로 문을 열지 않는다. 소위 프라이빗Private 갤러리라는 곳이 그런 것인데, 이런 개인 갤러리가 미국에는 무수히 많다. 옥션이나 슈퍼갤러리에서 오래 근무했던 아트 딜러들이 독립하면, 대부분 프라이빗 갤러리를 만들어 운영한다.

개인 갤러리는 규모가 작아서 운영비가 적게 들기도 하지만, 개인 시간을 충분히 보장받을 수 있다. 현역으로 뛰는 아트 딜러는 출장이 잦고 또 아트페어 순례나 미팅도 많다. 그러므로 상설 갤러리에 매여 있기 힘들다. 그렇기에 어느 특정한 날을

잡아 사람들을 초대하여 작품을 오픈하고 전시와 부대행사를 진행한다.

개인 갤러리스트는 자신이 선호하는 작품을 강조하는 전시를 할 수 있는 장점이 있다. 나만의 독특한 분위기와 감각을 가진 컬렉션을 선보일 수 있다. 2008년 4월, 뉴포트비치로 이사 온 후 오픈 갤러리를 진행했다. 고집스레 계속 1년에 한 번만 전시회를 열어왔다. 미리 초청된 사람들이 자리를 메우는 데 그중엔 유명 인사들도 많았다.

명물이 된 프라이빗 갤러리 오픈 파티

헨리 T. 세거스트롬은 세상을 떠났지만 그의 뒤를 이은 아들 앤톤이 동료들과 참석했다. 오렌지카운티에서 예술로 인해 인연이 된 사람들은 초대를 즐거워한다. 그날은 부담 없이 예술을 이야기하며 파티를 즐기는 날이다.

갤러리로 사용하는 넓은 거실과 바다가 보이는 베란다 사이의 슬라이딩 도어를 열면 확트인 공연공간이 된다. 열린 공간이 주 무대 역할이다. 우리 회사는 오케스트라 단체도 후원하고 있다. 오케스트라 연주자와 성악가들도 참여하여 간단한 공연으로 전시회 품격을 높인다. 그리고 참석한 사람들 대상으로 가벼운 경매를 붙여 낙찰대금을 악단에게 기부하기도 한다.

주변 유명인사와 지역유지들이 우리 행사를 잊지 않고 찾아준다. 디제이가 흥겨운 음악을 들려주고 가벼운 음식과 와인이 준비된 오픈 파티는 언제나 즐겁다. 갤러리 둥근 벽을 따라 걸린 미술작품과 조형물에 대하여 질문을 하면 나는 도슨트가 되

어 작품설명을 해준다.

10년밖에 안 된 전시행사지만 이제 명물이 되었다. 가끔은 한국인 유명 배우들도 우리 갤러리를 방문한다.

주 행사장은 2층이지만 작은 폭포가 내려가는 1층에도 조형작품과 미술품이 진열되고 있다. 어느날 손님이 방탄소년단 BTS의 RM이 그려진 그림을 보고 반색을 했다. 이 그림은 2021년 마이애미 바젤 아트페어 출장 때 구입한 것이다. 뉴스로 알았지만 세계를 열광시킨 BTS의 RM이 미술 마니아라는 말에 반가웠다.

좋은 작품은 검증을 통해 위대한 작품으로 거듭난다

전시회에는 미술대학교 교수들도 자주 초대된다. 교수들과 대화를 하다 보면 그들의 작품평가와 아트딜러의 작품평가가 많은 차이가 있음을 느낀다. 미술학개론의 관점에서 보는 예술성과 돈이 연결된 아트 마켓에서의 평가는 다를 수밖에 없을지 모른다. 아트 마켓은 빠르게 변화하는 현재형이기 때문이다. 그래서인지 그들은 내 이야기를 진지하게 경청한다.

갤러리에서 인턴을 하며 배운 아트 마켓 현장과 학교에서 공부한 방식으로 배운 것은 확연하게 달랐다. 고백하거니와 구매한 초기 구매 작품은 거의 실패였다. 이론 뿐이었으니까. 넘어지며 배우는 현장 공부야말로 아트 딜러에겐 꼭 필요한 부분이라 할 수 있다.

아트 마켓에서는 작품의 가치를 '예술적'으로 평가하지 않는다. 옥션에서도 작품을 팔지 작가를 팔지 않는다. 작가가 옥션에 참가한 일을 본 적이 있는가? 작가도 그

런 자리를 피해야 한다. 피와 땀이 어린 분신 같은 작품, 그것이 돈으로만 취급받는 게 그들에게는 불편한 자리일 것이니까.

우리 갤러리가 소장하고 있는 작품들은 현대의 젊은 작가보다 나이가 더 많은 작품들이 많다. 아트 마켓에서 동료끼리 하는 말이 있다. 세상에 선보인 지 얼마 되지 않는 작품은 팔지도, 사지도 말라는 게 불문율처럼 되어 있다. 작품에 대한 아무런 이력이 없는 상황에서 그 작품을 매매한다는 건 일종의 도박이다. 그렇기에 전통의 아트 마켓은 시간이 지나고 검증된 작품을 선호하고 있다.

아트 마켓을 자세히 살펴보면 위대한 작품 탄생에는 많은 사람들이 배경으로 존재한다. 작품 자체가 말을 할 수 없으니 누군가 말을 해준다. 위대한 작품은 사람들의 협조로 만들어질 가능성이 훨씬 높다. 물론 작가가 좋은 작품을 만들어야 하지만 그 작품을 검증하는 사람들에 따라 위대한 작품으로 거듭난다는 말이다. 컬렉터, 아트 딜러, 디렉터, 큐레이터, 학자들에 의해 작품은 작가의 의도와는 다르게 해체되고 평가받는 것이다.

그렇다고 오해를 해선 안 된다. 이 말이 예술 자체를 부정하는 말은 결코 아니기 때문이다. 예술은 언제나 위대하지만 아트 마켓에 매물로 나온 이상 평가는 피할 수 없다. 많은 변수에 의해 상황이 달라질 수도 있다는 말이다. 시대를 뛰어넘고 국경이 없는 것이 예술이다. 예술이 국제공용어가 된 지는 이미 오래전 일이다. 미술작품들에게 경계를 지워 준 사람들이 바로 앞에 말한 미술관계인들일 것이다.

우리 갤러리가 1년에 한 번 여는 행사는 해가 거듭될수록 주목을 받고 있다. 우리

같은 프라이빗 갤러리는 상업적 판단도 해야 하지만 친구처럼 신뢰를 우선해야 한다. 투자를 위한 구매였든 감상을 위한 구매였든 구입한 작품은 시간이 지날수록 귀해져야 한다는 생각, 그게 아트 딜러로서의 나의 철학이다.

좋은 사람들과 만나고 교류할 수 있다는 것은 상대적이다. 내가 신용이 없는데 신용 있는 컬렉터나 아트 딜러들이 나에게 다가올 일은 없다.

1년에 한 번 열리는 오픈 갤러리에서 반가운 얼굴들을 만나는 것으로도 나는 행복하다. 2024년 4월, 우리 갤러리에서 계획된 Living in Art도 기분 좋게 마무리 되었다.

내 안의 그림들

준 리 현대미술 주식회사June Lee's Contemporary Art, Inc 탄생 25주년

2017년 2월은 의미가 있는 날이다. 내 이름을 앞세운, 준 리 현대미술 주식회사 June Lee's Contemporary Art, Inc가 탄생한 지 25년이 되는 해. 회사 직원들이 이를 기념하여 우리 갤러리가 소장하고 있는 작품을 소개하는 팸플릿을 만들었다. 수백 점 중에서 엄선한 주요 작품을 소개하는 작은 화보집이다. 감회가 새로웠다.

그런데 책장을 넘기다 깜짝 놀랐다. 까맣게 잊고 있었던 소장품도 있었다는 걸 알게 된 것이다. 아트 딜러 초보시절 사놓았던 수십 년 된 작품들이었다. 스승 같은 뉴욕의 므누친은 일찍이 나에게 말했었다. "준 리, 성공하려면 아트 딜러와 함께 컬렉터가 되라."고. 그 말이 천둥처럼 들렸고 그래서 사 모으기 시작했던 결과물들이 었다.

므누친이 운영하는 뉴욕 갤러리를 드나들며 배운 게 정말 많았다. 뉴욕 맨해튼에 므누친 갤러리가 있다. 1층과 2층은 전시공간이고 3층을 사무실로 쓰고 있었다.

그곳을 드나들며 나도 만약 갤러리를 만든다면 이런 시스템으로 운영하겠다는

아이디어를 얻었다. 물론 래리 개고시안Larry Gagosian 갤러리에도 그런 프라이빗 공간이 있다. 거래가 확실한 사람들에게만 오픈을 하는 뒷방이 존재하는 것이다. 내 주변에도 개인 갤러리를 운영하는 사람들이 많아졌다. 그래서 집을 구입할 때부터 프라이빗 갤러리를 염두에 두었고, 그런 환경에 어울릴 건축물을 찾았던 것이다.

이불, 마크 라이덴Mark Ryden, 테레시타 페르난데스Teresita Fernandez, 에드 루샤Ed Ruscha, 존 커린John Currin, 비자 셀민스Vija Celmins, 제레미 디킨스Jeremy Dickinson, 사라 모리스Sarah Morris, 로저 시모무라Roger Shimomura, 리처드 페티본Richard Pettibone, 일레인 스터테반트Elaine Sturtevant, 조지 콘도George Condo, 마이클 크레이그 마틴Michael Craig Martin, 데미언 허스트Damien Hirst, 닐 제니Neil Jenney, 알렉스 카츠Alex Katz, 도널드 저드Donald Judd, 롭 윈Rob Wynne, 조지 스톨George Stoll, 마크 플러드Mark Flood, 케니 샤프Kenny Scharf, 롭 프루이트Rob Pruitt, 야요이 쿠사마 등의 작품들이 내 갤러리에 걸려 있다.

일반 독자들은 내가 장황하게 언급한 화가들을 잘 모를 수도 있다. 그러나 미술계에 종사하거나 관심 있는 사람들은 누구나 알고 있는 소위 블루칩 작가들이다. 작가들 이름을 적은 이유는 그 작품들을 컬렉션 할 때 사연들이 하나하나 생각나서였다. 일부는 그 시절에도 유명했지만, 무명 작가가 더 많았던 시절이었다.

그림이라는 자산의 숨겨진 가치

작품을 고르다 보니 30여 년이 훌쩍 넘은 것도 있고 얼마 전 구매한 따끈한 것도 보였다. 초보 아트 딜러였을 때 컬렉션을 한 작품 중엔 먼지만 쌓여 있는 것도 많았다. 미술 시장에서 성공하려면 컬렉터가 되라는, 므누친의 충고를 내가 받아들인 건 맞다.

그러나 나에게는 또 하나의 이유가 더 있었다. 은퇴했을 때를 생각하고 컬렉션을 해온 것이다. 은퇴 자금을 은행에 맡겨 작은 이자를 받는다는 건 바보 같은 짓이라고 생각했다. 그런 경제적인 관념은 꽃집을 운영할 때 배웠다. 그리고 비즈니스 스쿨을 다니며 돈의 흐름을 배운 덕분이라고 생각한다. 아트 딜러 초보시절 부동산에 투자하라는 주변의 권고가 많았다. 하지만 나는 그림과 부동산을 선택했다. 그때는 남편 사업도 잘되어 그림 컬렉션에 크게 도움이 되었다.

그림을 사는 건 쉬운 것 같지만 매우 어려운 일이다. 돈이 허공으로 날아가 버릴 수도 있으니까 그 당시 누군가가 충고해주었다. 작품을 사기 전, 아트 컨설턴트에게 조언을 받으라고. 아트Art와 컨설팅Consulting의 합성어로 만들어진 아트 컨설턴트, 그들에게 조언을 받으며 신중하게 컬렉션을 하라는 말이었다. 그러나 그때 내게는 그 말이 귀에 들어오지 않았다. 갤러리 인턴을 거치며 누구보다 현장공부를 열심히 했고, 쉬지 않고 아트스쿨을 다니며 지겹도록 이론 공부도 한 상황이었으니까.

세상엔 공짜가 없는 법. 작품값 10% 내외의 수수료를 조언을 해준 아트 컨설턴트에게 지불해야 한다. 나름 미술 시장을 잘 알고 있는데 새삼 아트 컨설턴트에게 조언을 받으라니. 그 돈이 나로서는 아까웠던 것이다. 그래서 내 생각대로 작품을 사

모았다.

여기서 나는 오류를 범하고 있었다. 내 개인 취향으로 작품 매입을 결정했는데, 그건 아트 마켓에서 객관화된 시각이 아니었다. 은퇴 자금 대신 그림에 투자한 것은 옳은 판단이었지만, 그림을 보는 판단도 옳았어야 했다. 10% 커미션이 아까워 나도 알 건 다 안다는 자만심이 선정한 작품들, 먼지 쌓인 그 작품 몇 점을 25주년 기념 팸플릿에서 발견했다. 그건 냉정히 말해 투자 실패에 다름 아니었다. 내 판단이 옳았다면 이미 팔려 팸플릿에서 사라져야 할 작품들 아닌가.

그러나 또 한편으로는 그게 고마운 일이기도 했다. 내가 좋아 구입했기에 그때의 감정이 살아났다. 다시 봐도 그때의 즐거움은 그대로였다. 하지만 그때의 실수는 한국을 상대로 거래와 컨설팅을 할 때 스스로를 신중하게 만들었다.

선택에 대한 아쉬움을 넘어서는 작품의 영원함

나는 이미 아트 컨설턴트로도 활동하고 있었다. 아트 딜러를 오래 하면 자연히 두 분야가 겸업이 된다. **아트 컨설턴트**는 객관화된 눈과 자료를 가지고 판단한다. 아트 컨설턴트에게 10% 커미션을 주더라도 그 작품 가격이 크게 뛴다면 그 투자 권유는 마땅히 옳다. 고가의 작품 투자에 있어 큰 수익을 올릴 수 있다면, 커미션은 아주 미미한 돈이 될 것이다.

그러므로 아트 컨설턴트는 믿을 만한 사람이어야 하

아트 컨설턴트art consultant
고객의 요청에 따라 사무실이나 생활공간 등에 어울리는 미술품을 선정하여 설치하고 관리하는 사람을 일컫는 말이다. 유럽 각국이나 미국 등지에서는 오래전부터 아트 컨설턴트라는 직업이 확립되어 있고, 이 분야의 직업들도 미술품 딜러, 큐레이터 등으로 세분화되었다. 아트 컨설턴트가 되기 위해서는 회화, 조각 따위의 분야에 대한 지식과 경영학적 소양이 있어야 한다.

고 오랜 거래를 통하여 신용이 증명되어야 한다. 미국의 슈퍼컬렉터들에게는 뛰어난 아트 컨설턴트가 한 몸처럼 존재하는 이유가 바로 그것이다.

블루칩 중에서도 손꼽히는 아티스트에 조지 콘도George Condo가 있다. 조지 콘도를 무명시절 만났는데 내 눈엔 크게 성공할 작가로 보였다. 그는 새로운 입체파를 만든 작가라는 평과 함께 미국 미술계에 얼굴을 내밀었다. 그 당시 미국의 아트 마켓에서 새롭게 떠오르고 있던 신인이었다. 선진 미국에서 통한다면 한국에서도 조지 콘도를 알아줄 것이라는 생각이 들었다.

나는 주변 컨설턴트 조언도 듣지 않고 저돌적으로 한국에서 조지 콘도 전시회를 주선했다. 하지만 작품을 한 점도 못 팔았다. 너무 시대를 앞서간 것이다. 작가에게도 미안해서 조지 콘도 작품 몇 점을 샀다. 어떻게 보면 미술 시장에도 운이라는 게 있는 모양이다.

만약 그때 팔리지 않았던 조지 콘도 작품을 모두 구입해놓았다면 좋았을 것이다. 2022년 프리즈 서울에서 공식적으로 최고가에 팔린 〈붉은 초상화 구성〉이 바로 콘도 작품이다. 그의 작품은 280만 달러, 37억 원에 금방 팔려 나갔다. 물론 다른 나라 아트페어에서는 더 비싸게 팔린 작품도 많다.

현재 한국에서도 뜨거운 블루칩 작가가 된 조지 콘도. 그때 팔리지 않았던 전시회 작품을 사재기라도 했다면 지금 어떻게 되었을까? 지금 우리 갤러리가 소장하고 있는 조지 콘도 작품은 1985년에 그린 〈복서Boxer〉를 포함해 일곱 점뿐이다. 콘도의 만화적 캐릭터 복서 그림을 마주할 때마다 나는 웃음이 나온다. 그때의 추억과 함께 그림을 보면 마음이 밝아지곤 한다.

케니 샤프Kenny Scharf 역시 그런 케이스였다. 케니 샤프는 1980년대 장 미셸 바스키아Jean-Michel Basquiat, 키스 해링Keith Haring과 함께 활동한 화가였다. 나는 그의 작품을 보는 순간 첫눈에 반했다. 그래서 또 한국 전시회를 주선했는데 역시 반응이 시원치 않았다. 그때도 미안한 마음에 그 작품도 몇 점 사놓았다. 그런데 지금 케니 샤프의 위상이 어떠한가? 이들은 글로벌 아트 마켓에서 상종가를 기록하고 있는 중이다.

나는 작품을 보는 눈썰미는 있었으나 시대의 흐름을 못 읽어낸 것이다. 그때 나에게 유능한 아트 컨설턴트가 곁에 있었다면 상황은 많이 달라졌을 것이다. 객관화된 아트 컨설턴트의 조언은, 내가 아는 지식과 촉과 더불어 시너지 효과를 내었을 게 분명하다.

이런 경험은 고객에게 작품을 컨설팅할 때마다 떠오르는 생각들이었다. 내가 추진했던 한국 전시회 프로젝트는 성과가 없었다. 그러나 위안이 되는 부분도 있었는데 그건 작품을 보는 내 눈이 틀리지 않았다는 점이다. 컨설턴트의 말을 듣지 않고 시대를 너무 앞서간 것은 지금까지도 아쉬운 점이다.

내가 미국에서 취급한 블루칩 작품 중, 가장 거래가 많았던 작가 중에 도널드 저드Donald Judd가 있다. 도널드 저드의 작품은 요즘 한국 미술관에서도 많이 전시하고 있다. 어느 날인가 도널드 저드 재단Judd Foundation에서 나에게 인터뷰를 요청했다. 한국이 어떤 연유로 저드 작품을 많이 사는지와 저드 작품을 소장한 미술관에 대한 인터뷰였다. 미니멀리스트 작가인 도널드 저드는 빈 알루미늄 상자를 모티브로 많은 조각품을 양산해 낸 아티스트다.

저드는 직육면체 상자를 사이사이 간격을 두고 벽에 붙인 조각품을 많이 만들었다. 우리 갤러리가 소장한 작품 역시 알루미늄으로 만든 육면체의 혼합 상자형 조각품이다. 미군으로 한국에 근무한 적이 있는 저드는 한국을 자주 방문했고 생전에 안동의 병산서원을 좋아했다고 말했다. 미니멀리즘의 끝판 왕쯤 불러야 할 저드는 말했다. '그림에 씌워진 여러 이미지를 어떻게 제거할까?'를 매번 생각한다고. 그 말처럼 작품 앞에 서면 아무것도 아닌 느낌 속 상자 안 빈 공간이 이해가 간다. 비워야 채운다는 단순한 말처럼 미니멀리즘의 주장이 그러하니까.

생존 작가 중 존 커린John Currin의 2003년 작 〈추수감사절Thanksgiving〉도 내가 좋아하는 작품이다. 언제나 미소를 머금게 하는 작품이다. 존 커린 그림은 익숙한 듯하면서도 낯설다. 그러면서도 언젠가 만났던 일상의 풍경이기도 하다. 그림 속 젊은 여성과 나이가 들어 일에 열중인 여성 노인. 과장된 화법에도 행복한 조화를 이룬다.

팝아트를 명랑하게 그림에 도입한 존 커린은 나이를 먹는 사람들을 위로하는 것 같다. 명랑한 할머니로 늙어가는 게 목표인 나에게 딱 어울리는 그림이다. 작품 감상법에는 왕도가 없다. 그건 정답이 없다는 말도 된다. 연애를 시작하면 멈출 수 없듯 그림 감상도 그렇다. 그림들은 언제나 나에게 말을 걸어주고 있다. 나에게는 그게 신기하고, 고맙고, 즐거운 일이다.

거래의 무서움을 실감하다

저 작품을 구매해주세요

언젠가 한국에서 온 컬렉터 'R'과 함께 므누친 프라이빗 갤러리를 방문했다. 마담Madame은 프랑스에서 기혼 여성을 귀하게 일컫는 말이다. 우리도 그랬지만 미국 갤러리스트들도 한국에서 온 컬렉터를 마담 R로 호칭하고 있었다. 당연히 므누친의 개인 갤러리는 최상의 좋은 작품만 모아놓고 있다. 이미 나는 므누친과는 한국에서 올 마담 R이 원하는 그림에 대한 사전협의를 끝내놓았다.

우리가 요구한 작품은 그의 프라이빗 갤러리에 있었다. 그때 자세히 보니 전시층만 갤러리 역할을 하고 있는 게 아니었다. 사무실은 물론 화장실까지 전시공간으로 이용하고 있었다. 조각이나 설치작품도 간간이 보였다. 공간을 갤러리처럼 꾸미는 것은 단순히 예술작품을 전시하는 것 이상의 의미를 지닌다. 작품은 건물 내부를 장식하는 기능뿐만 아니라 컬렉터의 개성과 취향을 표현하는 역할도 한다.

천하의 므누친이 그날은 자신의 갤러리를 직접 안내했다. 한국에서 온 마담 R이

입구에 걸린 그림 앞에서 한참을 서 있었다. 엘스워스 켈리Ellsworth Kelly의 작품이었다. 엘스워스 켈리는 미국의 화가, 조각가, 판화가였다. 뉴욕과 전 세계의 주요 미술관에서 그의 작품을 소장하고 있는 대형작가이기도 했다.

그 작품 앞에서 한참 서 있던 마담 R이 낮은 목소리로 우리에게 말했다. "저 작품을 구매해주세요." 마담 R이 한국말로 속삭이듯 말했다. 엘스워스 켈리의 작품쯤 되면 아트 마켓에서 통용되는 가격이 형성되어 있기 마련이다. 작품을 구매하기 위하여 한국의 마담 R이 직접 므누친과 협상할 수도 있다. 내가 초보 딜러 시절 아트 컨설턴트에게 지불한 상담료 10%가 아까워 직접 구매한 것처럼.

그러나 한국의 마담 R은 그런 실수를 하지 않았다. 엘스워스 켈리 작품을 알아볼 정도의 안목이니 대략 시장 가격도 알고 있을 것이다. 그럼에도 구매를 우리에게 부탁한 이유는 그것이 모든 면에서 효율적이기 때문이다. 가격에 대한 협상이나 금융과 법률적 부분도 전문가끼리의 상담이 편하고 능률적이다.

미국에서 많은 작품을 구매해 한국에 보낼 때 마음에 드는 컬렉터들이 있었다. 그들은 예술에 대한 전문적 안목이 있는 사람들이었다. 그들은 그림을 혹은 조각을 보는 눈이 있었다. 지금처럼 좋은 작품을 소유할 만한 재력가는 흥정을 잘하지 않는다. "저 작품을 구매해주세요." 같은 간단한 말로 고가의 미술품을 구매하겠다고 의사를 표시했다. 그들은 전문가였다. 미세할 정도까지 정확하지는 않겠지만 블루칩 작품의 가격과 아트 마켓의 흐름을 꿰고 있었다.

거액을 배팅할 작품은 이미 검증이 끝난 작품이다. 그리고 시간이 지날수록 가격이 오르는 블루칩이라는 걸 잘 알고 있었다. 물론 마담 R은 투자를 하려고 미술품을

구매하는 게 아니다. 그가 운영하는 미술관에서 전시를 위한 구매였다. 한국말로 대화를 나눈 게 미안하여 므누친에게 영어로 "내 고객이 이 작품에 관심이 있다."고 말해줬다. 므누친도 그저 고개만 끄덕였다. 간단한 대화와 고개의 끄덕임으로 매입이 결정되었다.

물론 추후 협상과정이 남아 있지만 그건 가격의 조정뿐이고 이미 구매가 결정된 것이다. 책에서 읽었던 큰 스님들 선문답 같았던 그때 현장의 무게감이 똑똑히 기억난다. 미국의 유명 영화배우인 톰 행크스도, 그만큼 유명한 가수인 비욘세도 자신의 집을 갤러리처럼 꾸몄다고 했다. 그들은 틈만 나면 작품 컬렉션에 나선다.

한눈에 명품의 진가를 알아보는 마담 R과 므누친, 두 사람의 내공을 말로 설명하기는 어렵다. 블루칩 거장의 작품은 가격이 상상을 초월한다. 슈퍼 아트 딜러 므누친과 한국의 슈퍼컬렉터 마담 R의 만남. 켈리 작품을 사이에 두고 짧게 소통하였지만할 말을 다한 것처럼 느꼈다. 그렇게 슈퍼컬렉터들은 스케일이 다르다.

아트 마켓에 대한 세상의 선입견

그 작품은 한국으로 잘 건너갔다. 그런 작품을 알아보는 눈도 좋거니와 그것을 구입하여 무료입장이 가능한 미술관에 내놓는 큰손. 내가 만난 한국의 많은 컬렉터들이 그런 경우였다. 물론 그중에는 나서기 싫어하는 은둔형 컬렉터들도 있었다. 작품이 무엇이며 얼마나 소장하고 있는지 소문나는 걸 싫어하는 컬렉터도 많다. 어찌

되었건 나는 내가 만난 많은 한국의 슈퍼컬렉터들이 공공의 봉사자라고 생각한다. 자신의 재력으로 예술작품을 수집하여 무료 공개하는 그들은 국민의 예술에 대한 눈높이를 키워주는 공공의 봉사자라 할 수 있을 것이다.

재력이 많고 미술관까지 운영하는 그런 슈퍼컬렉터들 숫자는 많지 않다. 그보다 현대미술을 투자 개념으로 생각하는 사람들이 훨씬 더 많은 게 사실이다. 그렇기에 거대한 아트 마켓이 돌아가고 있다고 생각한다. 뉴욕에는 아주 오래전부터 미술품을 당당한 투자 상품으로 여기고 있다. 그 숫자는 지금도 늘어가는 추세다. 재투자에 유리한 블루칩 작품을 찾는 사람들이 많아지는 건 당연한 일이다.

물론 이것을 비판하는 시선도 있다. 《뉴욕타임스》가 "투자 고수들이 미술품을 주식처럼 다루고 있다."는 기사를 쓰기도 했다. 나는 그 기사에 동의할 수 없다. 미술이 고상한 예술이기에 주식처럼 팔고 사서는 안 된다는 말인가? 미술은 예술적 가치와 경제적 가치를 함께 가지고 있다. 아티스트가 예술적 가치를 만든다면 투자자는 미술 시장의 경제적 가치를 활성화시킨다.

예술적 가치는 작품이 가지고 있는 독창성, 아름다움, 상징성 등일 것이다. 경제적 가치는 미술 작품의 수요, 공급, 희소성들에 따라 가격이 결정된다. 그리고 기사와는 달리 미술작품을 주식처럼 팔고 사는 것이 예술을 대중화하는 데 결정적 기여를 하고 있다. 미술 시장의 돈이 창작자 예술가들의 생계를 책임진다. 결국 예술문화 발전에 결정적 기여를 하는 것이다.

작품을 사서 소장하는 것은 예술을 즐기고, 투자하는 두 가지 목적을 가지고 있다. 예술을 즐기기 위해 사거나 투자를 위해 사는 행위는 창작자와 시장에 기여를 한다. 따라서 미술이 예술이기에 주식처럼 팔고 사서는 안 된다는 기사는 한 면만을 바라본 좁은 견해일 뿐이다.

미술을 주식처럼 투자의 대상으로 삼는 데는 몇 가지 장점이 있다. 미술은 주식이나 부동산과 같은 투자 자산에 비해 변동성이 적다. 그리고 작품은 오래도록 소장할 수 있는 품목이기 때문에 장기적인 투자로 적합하다. 그리고 중요한 것은 무엇보다 소장한 미술품을 매일 감상하며 품격 있는 취미활동을 즐길 수 있다는 점이다.

투기가 아닌 투자를 해야 한다

우리 갤러리에 오래된 도우미가 한 명 있었다. 아주 성실하게 일했고 성격도 좋은 여자였다. 히스패닉계 여자였는데 하루는 내 사무실로 와서 쭈뼛거리며 할 말이 있는 듯 보였다. 한참 쑥스러운 웃음을 머금고 머뭇거리다 꺼내놓은 말이 놀라웠다. 자신이 그동안 모은 돈이 있는데 그 돈에 맞는 미술품에 투자를 했으면 좋겠다고 했다. 갤러리를 청소하며 곳곳에 걸린 미술품에 대한 궁금증이 들었을 것이다. 그것이 투자 가치가 있다는 걸 어깨너머로 알았던 것이다.

그녀가 그림에 투자를 하고 싶다는 말을 들었을 때는 그럴듯했다. 작품 하나를 추천해주었는데 그녀는 3년 후 그것을 되팔아달라고 부탁을 했다. 그 그림을 팔아주었고 그녀는 적당한 수익도 냈다. 그러던 어느 날 그녀가 다시 나를 찾아왔다. 그리고 제법 큰 금액을 미술품에 투자하겠다고 꺼내놓았다. 이번에는 친척들 돈까지

모아서 온 것이다. 그녀가 자신이 2년간 투자하여 얻은 수익을 자랑하니 친척들도 따라나선 것이 분명했다.

물론 나를 전적으로 신뢰해준 것은 고마운 일이다. 하지만 나는 단박에 거절했다. 초보자가 미술 시장에서 소액투자로 돈을 벌려고 할 때는 위험이 따른다. 미술에 대하여 또는 아트 마켓에 관한 정보 부족과 시장에 대한 이해도가 떨어지기 때문이다.

그녀에게는 내가 수익을 내줄 사람이었다. 이미 말한 것처럼 미술 시장에서는 크든 작든 아트 컨설턴트 역할이 중요한 부분이다. 아트 마켓 요모조모를 잘 아는 입장에서 시장 흐름과 유행을 파악하고 있으니까. 그녀가 미술에 투자하려는 돈은 무서운 돈이다. 그녀와 그녀 친척들이 어떻게 번 돈인 줄 잘 알기에 단박에 거절한 것이다.

그녀는 투자가 아니라 '투기'를 하려 했다. 그런 짧은 호흡을 믿고 미술투자를 하면 기쁨보다 아픔을 먼저 경험할 수도 있다. 투자란 그림에 돈을 묻어놓고 장기적으로 기다리는 행위다. 물론 그런 투자를 하려면 여윳돈이어야 한다. 경제적으로 풍족하지 않은 돈은 조급증이 앞서게 되고 뚝딱 이익 실현만 기대할 뿐이다.

그녀가 매일 듣고 싶은 이야기는 그림값 상승 소식뿐일 것이다. 그런 점은 주식시장과 똑같다. 괜찮은 회사를 골라 여윳돈으로 투자해야 하며 조급증을 참아야 한다. 투자 후 믿고 기다릴 수 있어야 한다. 그대로 둔다면 투자금 이상의 수익을 얻을 수 있다. 예술에 대한 투자는 은행적금을 드는 것처럼 계약기간을 유지할 뚝심이 있어야 한다.

그녀의 제안을 거절한 이유가 그것이다. 그녀에게는 그런 복합적인 이해가 없었다. 오로지 순간 이익에만 몰두하는 게 보였기 때문이다. 작품은 보는 것으로도 기쁨을 얻고 소유한다는 것은 더욱 큰 즐거움이라는 미술품 투자의 긴 호흡. 그걸 알아야 한다.

아트 인베스트먼트^{Art Investment}의 전망

아트테크의 가파른 성장세

아트테크Art Tech

미술품을 통한 재테크를 의미한다. 아트테크는 최근 정보기술(IT) 발달로 2030세대에게 친숙한 재테크 방식으로 부상했다. 관련 산업 규모가 커지면서 거래가 급증하고 있다. 블록체인, 대체불가토큰(NFT) 등 신개념 투자 방법도 늘어났다. MZ세대 유입으로 아트테크 시장의 규모가 더 커질 것이라는 전망이 대세다.

지난 30년간 현대미술품 시장은 가파른 상향곡선을 그리고 있다. 도널드 저드, 마크 로스코Mark Rothko, 칼더와 같은 블루칩 작가의 작품은 이미 수십 배쯤 올랐다. 미술품이 이제 재테크의 중요한 부분으로 자리 잡았다. 한국에서 탄생한 신조어에 **아트테크**Art-Tech가 있다. 아트테크란 말 그대로 아트Art와 테크Tech의 합성어일 것이다. 미술품에 투자하는 재테크를 뜻한다.

▶

Tom Wesselmann
Smoker Study #17, 1967
Oil on canvas
© Estate of Tom Wesselmann / SACK, Seoul / VAGA at ARS, NY, 2024

그러나 미국에서는 아트 인베스트먼트Art Investment라는 단어를 사용한다. 아트 인베스트먼트와 아트테크는 모두 예술을 활용한 투자 방법을 말하는 거지만 차이점이 있다. 아트테크는 예술과 기술을 결합한 새로운 형태의 투자를 말한다.

미국에서 아트테크라고 한다면 블록체인 기술을 활용한 NFTNon-Fungible Token 작품을 먼저 떠올릴 것이다. 디지털 자산을 거래하는 방식의 호칭으로도 아트테크가 쓰인다. 아트펀드라는 말도 있다. 다수의 투자자들이 하나의 작품에 투자하여 소유권을 나눠 갖는 '조각 구매'가 그 말이다. 아트펀드는 온전히 작품을 소유하는 개념이 아니라 소유권만 사는 개념이다. 미술품이 기업이라면 그 조각, 즉 주식을 갖는 것이다.

거기에 비하여 아트 인베스트먼트라는 말은 전통적 방식의 예술 투자를 말한다. 즉, 예술 작품을 직접 구입하여 소장하고, 그 가치가 상승하면 되팔아 수익을 얻는 방식이다.

많은 컬렉터들의 사례에서도 볼 수 있듯 미술품 수집은 투자와 소장이란 측면에서 이해되어야 한다. 예술작품은 동전의 양면처럼 예술인 동시에 자산이기에 그렇다. 한국 문화체육관광부 산하에 재단법인 예술경영지원센터가 있다. 그 기관에서 현대경제연구소에 발주한 〈2022년 프리즈 서울 보고서〉를 관심 있게 읽었다. 프리즈 서울이 끝난 후 경제·사회적 파급 효과를 분석한 보고서였다. 2023년 9월에 열렸던 제2회 프리즈 서울을 더 잘 치러내자는 의미의 분석 보고서였을 것이다.

보고서는 처음 열린 2022년 프리즈 서울이 성공적이었다는 평가로 시작한다. 행사 4일 동안 대략 7만 명이 방문했으며 작품 판매액을 약 6,500억 원 이상으로 추정한다. 자신들의 돈을 내고 입장한 7만 명 중에는 컬렉터이거나, 컬렉션에 관심 있는

사람들이 많았다.

먼저 입장객의 수에 세계 미술계가 깜짝 놀랐다. 프리즈 서울이 폐막된 한 달 뒤에 열린 파리 플러스 아트 바젤Paris+par Art Basel과 비교한 문항이 이어졌다. 프리즈 서울에는 20개국 110개 갤러리가 참여했다. 아트 바젤 파리에는 33개국 156개 갤러리가 참가했다. 페어에 참가한 갤러리 수는 아트 바젤 파리가 훨씬 더 많다. 그러나 파리 페어의 관람객은 약 4만 명으로 집계되었다. 관람객만 보면 프리즈 서울의 숫자가 두 배 가까이 많았다.

총판매액도 서울이 더 많았다. 관람객 수와 미술작품 판매의 측면에서 파리 페어에 뒤지지 않는 수준이다. 세계 최대의 전통 있는 아트 바젤, 그것도 예술의 수도 파리와 통계를 겨루다니. 그동안 잠자고 있던 한국 내 미술 시장의 저력을 보여준 것으로 평가된다.

한국 시장의 성장과 남겨진 과제

일본에서 열린 아트페어를 보면 프리즈 서울이 얼마나 성공적이었는지 단박에 알 수 있다. 프리즈 서울보다 두 달 전인 7월에 '도쿄 겐다이 아트페어'가 열렸다. 페어 기간 동안 총 2만여 명의 관람객이 방문했고 갤러리는 73곳이었다. 프리즈 서울이나 파리 아트바젤 페어에 참여한 개고시안, 페이스, 데이비드 즈워너, 타데우스 로팍과 같은 글로벌 메가 갤러리들은 일본 페어를 모두 외면했다. 반면에 한국에는 메가 갤러리들이 모두 참여했다.

결국 미술 시장의 확대와 지속 가능한 기본은 관심이다. 그것이 소유를 위한 것이든, 투자를 위한 관심이든, 일단 사람이 몰려야 한다. 그런 면에서 7만 명이라는 큰 숫자가 모인 프리즈 서울이 비교가 되는 것이다. 보고서를 펴낸 문화체육관광부의 예술경영지원센터는 정부가 적극 나서 한국 아트 마켓을 키워야 한다고 결론을 내리고 있다.

그것은 비단 한국 미술 시장을 키우기 위한 일만이 아니다. 프리즈 서울 개최로 인해 찾아온 외국인 관광객은 일반적인 관광객과는 다르다는 분석도 재미있다. 일반 관광객보다는 지출액 규모가 큰 고부가가치 관람객이라는 통계였다. 보고서는 그것도 구체적으로 알려준다. 일일 평균 관광소비액은 프리즈 서울 관람객은 536달러였다. 일반 관광객의 169달러에 대비한다면 3.2배에 달하는 돈을 썼다는 말이다.

역시 미술품에 관심 있는 계층은 여유가 있다는 뜻일 것이다. 프리즈 서울 관람객이 비싼 관광과 소비에 관심이 많다는 분석이다. 경쟁관계인 아트바젤과 그 파트너 스위스 금융그룹 UBS도 2023년 시즌을 끝낸 보고서를 냈다. 미술계 특히 아트 딜러들은 이런 보고서를 잘 찾아 정보를 부지런히 취합해야 한다.

그 보고서에 슈퍼컬렉터HNW Collectors들에게 물었던 질문이 있다. 응답자 중 77%가 2024년에 열리는 전 세계 아트페어, 전시, 이벤트 참가를 위해 방문할 것이라고 대답했다. HNW컬렉터는, 수천만 달러에서 수십억 달러 개인 자산을 보유하고 있는 사람들을 말한다. 그들은 모두 아트 인베스트먼트Art Investment를 통해 자산을 증식하고 있다. 아트 마켓의 가장 큰 손 고객인 그들은 자가용 비행기를 타고 투자를 위해 아트페어에 나타난다.

아트바젤 보고서는 친절하게도 경쟁상대인 2023년 한국의 프리즈 서울 아트페어도 분석하고 있다. 그 분석에 따르면 프리즈 서울 아트페어에는 HNW컬렉터를 포함하여 대략 10만여 명의 컬렉터들이 방문할 것으로 추산하고 있다.

신생의 서울 아트페어가 전통의 바젤과 우열을 가린다는 것은 누구도 생각하지 못했던 혁명이다. 세계 미술계에서는 정말 상상도 못했던 일이다. 더군다나 세계에서 손꼽히는 개고시안 등 메가 갤러리들이 빠짐없이 참여했다는 것 역시 그렇다. 이 페어를 계기로 존재도 없던 한국 아트 마켓이 기지개를 펴고 일어난 것은 분명하다. 2022년 프리즈 서울의 4일 동안 7만 명이 방문했다는 놀라운 숫자. 이것 하나로도 세계 미술 시장이 충격적인 소식으로 받아들인 것은 당연하다.

2022년 프리즈 서울의 대성공은 여러 요인들이 복합적으로 작용했다. 우선 한국은 최근 몇십 년 동안 경제가 빠르게 성장하여 선진국으로 진입했다. 어느 나라나 경제의 성장은 문화부흥에 기여하고 있다. 한국은 세계적인 수준의 영화, 음악, 드라마를 생산하고 있으며, 그 문화는 세계적으로 인기를 얻고 있다. 이러한 한국의 경제와 꽃피는 문화는 더불어 미술 시장도 활성화시키고 있는 것이다.

나는 아직도 아트 바젤을 최고의 아트페어로 생각하고 있다. 그러나 경쟁자로서 프리즈 역시 세계적인 현대 미술 축제임을 부정할 수 없다. 한국정부는 보고서에서 알 수 있듯이 프리즈 서울의 성공을 위해 적극적으로 지원에 나섰다. 프리즈 서울의 개최를 지원하고 홍보도 아끼지 않았다.

누구나 알듯이 한국은 우수한 인프라를 갖추고 있는 나라다. 한국도 미술에 대한

투자, 아트 인베스트먼트가 더욱 늘어날 것은 확실하다. 이번에 열린 2023년 프리즈 서울은 한국인 컬렉터들에게 공부를 하는 기회의 시간이 되었을 것이다. 한국 미술과 세계적인 미술을 한자리에서 만나 비교해볼 수 있는 공간, 한국인 컬렉터들이 해외의 아트페어를 방문하지 않고 안방으로 불러들여 알고 배우게 되는 시간, 세계의 현대미술 흐름과 다양한 미술 작품을 직접 접하며 교육받는 자리도 되었다.

이런 페어를 통해 한국인 컬렉터들이 세계적인 컬렉터들과 교류하며 시각을 넓힐 수 있는 찬스였다. 외국에서 온 컬렉터들과 세계 미술계 흐름을 공유하는 시간은 소중한 기회다. 한국까지 날아와 작품을 구매하는 큰손들을 목격하며 국제 컬렉션에 대한 감각과 이해를 높일 수도 있었을 것이다.

그렇게 한국 컬렉터들 눈앞에 2023년 프리즈 서울은 큰 선물을 남겼다. 세계의 뜨거운 블루칩 작품과 그것을 사고파는 현장을 눈앞에 펼쳐 놓았다. 한국 미술과 세계 미술의 차이도 비교해보고 교류도 경험했던 프리즈 서울은 아트 마켓에 대한 막연한 느낌만 있던 사람들 관심을 적극적으로 끌어냈던 행사였다. 2023년 프리즈 서울은 한국에서 이제 자리 잡기 시작한 미술품 투자, 아트 인베스트먼트를 대중화시키는 역할도 해냈다. 그래서 외신들이 프리즈 서울이 한국 미술의 위상을 높이고, 아시아 미술 시장의 중심지로 자리매김하는 데 기여했다고 평가하고 있는 것이다.

시장을 움직이는 건 결국 사람이고 미술 시장을 키우는 건 컬렉터들이다. 프리즈 서울은 한국 국민을 상대로 미술과 미술 시장에 대한 심화학습을 시켰다고 생각한다. 2023년 프리즈 서울의 진정한 가치는 한국이 세계미술계에 각인됐다는 점에 있다. 어느 보도매체는 이 행사가 한국 미술계를 세계 미술계 한가운데로 끌고 갔다고

쓰고 있었다.

서울을 방문한 유명한 미술계 인사들 면면도 돋보였다. 구겐하임미술관, LA카운티 뮤지엄, 영국의 내셔널 갤러리 같은 유명 미술관 디렉터들. 그리고 큐레이터, 관계자, 외신 기자가 그때 한국을 찾았다. 이들은 프리즈 전시장뿐 아니라 한국 내 미술관과 화랑도 방문했다. 미술계 주요 인사들이 한국을 처음 온 건 아니지만 이렇게 한국 미술 탐험에 나선 적이 없었다.

"한국은 작가, 갤러리, 컬렉터의 생태계가 탄탄하다."고 평가한 것이다.

이런 모든 면을 볼 때 메가 아트페어 프리즈의 서울 상륙은 국가를 위하여도 참 잘된 일이다. 정치적 불안으로 아시아 아트허브로서 홍콩의 위상이 예전만 못한 사이에 서울의 위상이 크게 도드라졌다.

Kenny Scharf, New Frontier, 1984, Acrylic and spray paint on canvas
© Kenny Scharf

빈티지 가구의 시대를 초월한 매력

앤틱과 빈티지의 차이를 아시나요?

우리는 끊임없이 변화하는 세계에서 살고 있고 유행은 돌고 돈다. 우리가 열광했던 트렌드, 즉 유행은 가벼운 것 같아도 집단의 엄중한 검증을 거치고 있다. 그리하여 가볍다고 생각하는 유행 중, 의미와 가치를 지니고 있는 유행이라면 다시 살아난다. 역사는 반복된다는 말처럼 유행도 반복되고 있다.

그렇게 시간의 흐름을 거꾸로 거슬러 오르는 유행 중에 앤틱Antique과 빈티지 퍼니처Vintage Furniture가 있다. 사전적 해석을 한다면 앤틱은 '과거의, 고대의'라는 뜻을 지니고, 빈티지는 '연대가 오래된, 오래되어 값어치 있는, 유서 깊은'의 뜻을 가진다. 빈티지 퍼니처는 역사와 아우라의 흔적을 가진 고풍스러운 가구를 말한다. 고가구에는 나름대로 역사의 흔적과 지문이 묻어 있다.

과연 앤틱과 빈티지의 차이점은 무엇일까? 많은 전문가들이 모여 열띤 논쟁을 벌였지만, 아직도 이 논쟁은 현재 진행형이다. 영국정부에서 내린 정의에 의하면, 앤틱은 100년이 넘은 제품을 말한다. 그러므로 오늘날에는 100년이 넘지 않는 제품들,

즉 앤틱이 아닌 가구들을 빈티지로 뭉뚱그려 이야기하는 경우가 많다.

사람에게 필요한 기능과 편리성이 가구의 생명이라 할 것이다. 그래서 가구라는 것은 생활에 필요한 공예품으로 인류 역사와 함께해왔다. 현재 빈티지 가구들은 단지 기능적인 아이템으로만 존재하는 게 아니다. 그 이상으로 지금 재조명을 받고 있다. 오래된 과거의 물건이 첨단을 달리는 지금 각광을 받는 이유는 무엇일까? 빈티지 가구들은 오랜 과거의 문화와 이야기를 압축하여 전달하는 예술 작품의 반열에 올랐기 때문이라고 생각한다.

지난 이야기에서도 잠시 말했지만 나는 아트 딜러로 그림만 취급한 게 아니다. 많은 빈티지 가구들을 한국에 공급했다. 지금도 한국을 방문할 때마다 미술품과 어우러진 그때의 빈티지 가구들을 반갑게 만난다. 다시 볼 때마다 느낌이 각별하다. 공공의 장소에 있는 것은 보고 싶으면 언제라도 볼 수 있다. 하지만 개인의 소장품으로 들어간 것은 다시 만나기가 쉽지 않다.

아주 오래전 일이다. 한국에서 K가 슈퍼컬렉터 한 분을 모시고 미국에 왔다. 언제나처럼 뉴욕의 갤러리와 미술계 인사들을 만나는 일정 중 컬렉터는 자신의 남편 이야기를 꺼냈다.

남편이 곧 환갑을 맞는데 기념 선물로 무엇이 좋을까라는 이야기였다. 결론은 빈티지 가구였다. 그리고 장식용이 아닌 직접 사용할 수 있는 책상이 선물로 좋겠다는 데 의견이 모아졌다.

그 후 서재에 어울릴 빈티지 책상을 찾기 시작했다. 미국에서 빈티지라고 생활 전반에 쓰였던 모든 물건을 말한다. 가구를 비롯해 은쟁반, 차이나 그릇, 사기 제품,

인형, 장난감, 섬유, 옷, 유리 제품, 장신구, 각종 기구, 조각품, 그림까지 다양한 물건들을 포함한다. 그리고 그 마니아층도 많고 그것을 취급하는 컬렉터들과 갤러리도 많이 있다.

그렇게 책상 찾기에 골몰하고 있을 때 가까운 컬렉터가 프랑스에 있는 사람을 소개해줬다. 전화로 내 설명을 들은 프랑스에서 몇 장의 사진을 보내왔고 나는 즉시 프랑스로 날아갔다. 내가 찾는 디자인의 책상이 마치 맞춤처럼 거기 있었던 것이다.

프랑스 말로 아트 아르누보Art Nouveau 스타일의 빈티지 책상이었다. 미드센추리 모던Mid-century modern 시기의 제작된 참나무로 만든 빈티지 가구였다. 미드 센추리 시대란 2차 세계대전 이후 1940년대부터 1960년대까지 인기를 끌었던 기능성과 실용성을 강조한 빈티지 가구와 인테리어 방식을 말한다.

내가 찾은 책상은 그 당시 대량 생산되었던 제품과 차별화를 고집해 만든 수공품이었다. 제작연대는 1950년대쯤이었고 한눈에도 장인의 노력이 책상 전체에 담겨있었다. 우선 가구란 그 편리성과 디자인 그리고 견고성이 담보되어야 한다. 가구 하나에 장인이 쏟아부은 종합적 통찰과 지혜는 시간이 지날수록 강하게 살아난다. 그렇게 빈티지 가구는 현대인에게 과거를 되돌아볼 수 있는 특별한 창문과 같다. 빈티지 가구는 그것이 제작되었던 시대와 현재를 연결한다.

빅토리아 시대 앤틱 의자의 복잡한 목공예품부터 반세기를 오가는 빈티지 가구 제작에 대한 이야기. 그런 게 종합되면 서사가 되고 역사가 되며 그때야 비로소 공예가 아닌 예술작품의 반열에 오르는 것이다. 그러므로 지금 살아남은 모든 빈티지

작품들은 우리에게 말하고 있다. 자신이 제작되던 시대의 사회, 장인 정신, 그리고 가치에 대한 이야기를 귀 기울여 들어보라고.

미술작품을 돋보이게 하는 건 여러 요인이 있다. 건물도 그렇거니와 인테리어와 조명도 중요한 부분이다. 거기에 빈티지 가구는 고가의 작품을 돋보이게 하는 소품으로 기가 막힌 궁합을 보인다.

현대가구와 비교하여 빈티지는 장점이 크다. 우선 빈티지 가구는 대부분 천연 재료로 만들어졌기에 자연친화적이다. 개성이 있는 장인 정신이 만든 작품이기에 아티스트의 땀방울이 맺힌 미술품과 궁합이 맞다. 그리고 오랜 세월을 버텨왔기에 새 가구보다 내구성이 뛰어나고 오래 사용할 수 있다. 주연인 그림의 조연으로 말없는 빈티지 가구는 주인공을 돋보이게 만드는 특별한 분위기를 연출하고 있는 것이다.

빈티지 책상을 환갑 선물로 받은 분이 아주 만족해한다는 연락을 받았다. 그 후 문득 의문이 들었다. 세상에 단 하나밖에 없는 자신만의 책상이자, 예술작품을 매일 마주하는 느낌은 어떤 것일까? 빈티지 가구의 매력은 미적인 아름다움뿐만 아니라 그것이 지니고 있는 이야기에 매력이 있다. 선물에 기뻐한다는 소식을 듣고 그동안의 노력이 보상받은 것 같아 기분도 좋았지만 그 책상이 사용된다는 게 더 기뻤다.

새로운 시장으로 성장하는 빈티지 가구

그러나 이제 빈티지 가구는 조연으로 만족하지 않는다. 스스로 주인공이 되기 시

작했다. 빈티지 가구를 찾는 사람들이 많아졌기 때문이다. 그 인기는 전문 갤러리나 컬렉터들 손을 벗어난 지 오래되었다. 빈티지 가구가 인기를 끌자 투자로 접근하는 경우가 많아진 것이 그 이유였다. 빈티지 가구는 만들 수가 없고 계속 공급될 수도 없다. 그렇기 때문에 그 희소성이 자꾸 높아져 간다. 아트 딜러들이 빈티지 가구를 취급하는 이유도 그것에 있다. 실제로 소더비, 크리스티, 필립과 같은 세계 경매 시장에서도 빈티지 경매는 인기를 끌고 있다. 10여 년 전부터 빈티지 가구들이 경매에서 인기리에 팔려 나가고 있다.

이자가 싸지면서 저축이 돈이 되는 시대는 끝난 지 오래다. 누구나 주식이나 부동산 투자에 나서고 있다. 주식과 땅값이 오르기를 바라지만 그게 마음대로 되지 않는다. 그것이 아트 마켓이 뜨거워진 이유라 할 것이다. 빈티지 가구 역시 그렇다. 새로 산 가구는 시간이 지나면서 자동차처럼 가치가 하락한다. 하지만 빈티지 작품들은 반대로 나이가 들수록 더 가치가 오르고 있다.

물론 투자로서 빈티지 가구를 구입하는 것은 쉬운 일이 아니다. 아트 딜러나 컨설턴트처럼 그림에 대한 배경과 지식이 필수이듯 빈티지 가구도 그렇다. 빈티지 가구는 오랜 세월의 흔적을 지니고 있으므로 제품 상태를 확인하고 가치를 판단할 수 있는 눈이 필요하다. 빈티지들은 오랜 시간을 지나면서 자연스레 사람들에게 검증을 끝낸 사랑받는 디자인이다.

그런 만큼 빈티지에는 시대를 초월하는 가치가 바탕에 깔려 있다. 좋은 빈티지는 가격이 떨어지지 않는다. 새 가구를 사서 다시 시장에 내놓으면 헐값에 판매되지만 빈티지 가구는 오히려 가격이 오른다. 한국에서도 빈티지 가구의 중요성을 알기 시작했다 한다. 경매사인 서울옥션도 빈티지 가구 경매를 시작했다는 소식을 들었다.

미국에서는 이미 시작했지만 한국도 정확하게 분리돼 있던 미술과 빈티지 가구의 경계가 깨지고 있는 중이다.

앤틱은 또 다른 관점에서 봐야 하지만 빈티지 가구는 미드센추리 시대에 제작된 것이 인기가 많다. 그때를 미술사가들은 가구 산업의 황금기로 꼽고 있기 때문이다. 그때는 공장에서 대량 생산되는 가구에 거부감을 느낀 장인들이 있었다. 그들은 견고하면서도 고급스러운 재료를 사용하여 가구를 제작했었고 그게 빈티지가 되었던 것이다.

가구를 디자인하는 디자이너와 아름다운 가구를 만드는 장인이 환상의 조합을 이루던 시기도 그때였다. 대량 생산과 균일성이 표준이 된 세상에서 살아남은 빈티지 가구, 그것을 만든 시대의 개성과 독특함을 빈티지는 지금 증거하고 있다. 빅토리아 시대의 앤틱 가구들은 화려함과 격식을 보여준다. 반면에 미드센추리 시대 가구들은 깨끗한 선과 기능적인 디자인으로 미니멀한 단순함을 보여준다.

이렇게 빈티지 가구도 예술적 분석 대상이 된 것이다. 결론적으로 빈티지 가구는 뚜렷한 역사를 증거하는 예술로 재탄생했다. 앞으로도 빈티지 가구의 가치는 미학을 넘어 문화유산으로서 가치 있는 투자로 변화할 것이다. 그렇기에 빈티지 가구의 희귀성과 독특성이 앞으로 훨씬 더 분명해질 것으로 보고 있는 것이다.

사람이 삶을 영위하며 늙어간 흔적으로 이마에 주름이 생긴다. 그런 것처럼 빈티지 가구의 긁힌 자국이나 움푹 들어간 곳에는, 인간의 주름처럼 이야기가 스며 있다.

내가 지금 보고 있는 빈티지 가구가 사용되던 때는 어떤 풍경이었을까? 그 가구 주변에는 많은 사람이 있었고 사연도 넘쳤을 게 분명하다. 프랑스에서 공급한 오래

된 책상 역시 누군가 열심히 문서들을 읽고 서명도 했을 것이다. 다시 만날 수는 없는 빈티지 책상이지만 그런 이야기를 상상하는 일이 나는 즐겁다.

가구도 건축이다

가장 작은 건축물, 의자

세월이 흘러 가구가 낡을수록 오히려 가격이 높게 오르는 경우가 있다. 그런 부분에서 오늘날 빈티지 가구는 마치 미술품과 같이 비교되곤 한다. 가구 중에 빠질 수 없는 의자 디자이너들 중에는 유독 건축가들이 많다. 그리고 그런 건축가들이 만든 의자는 아주 인기가 높다. 거장으로 불리는 건축가들이 만든 건물은 자주 볼 수 없다. 그 숫자가 많지 않으니까. 하지만 그들이 만든 의자들은 지금 곳곳에 존재한다. 사람들이 어디든 앉아야 하니까.

나는 빈티지를 공부하며 의자에도 이런 깊은 역사와 사연이 있는 줄 처음 알았다. 르 코르뷔지에Le corbusier, 미스 반 데 로에Mies van der Rohe, 알바 알토Alvar Aalto 등 유명한 건축가들이 디자인한 가구들과 의자가 시장에서 빈티지로 인기를 끌고 있었다. 무슨 이유에서 건축가들이 의자를 디자인했을까? 의자이든 책상이든 가구 역시 작은 건축물이기 때문이다.

사람이 일상적으로 사용하기 때문에 의자는 구조적으로 탄탄해야 한다. 그리고 쓰기에 편리해야 한다. 그렇게 건물과 함께 의자는 우리의 삶과 늘 함께하고 있는 것이다. 미드센추리 모던 시대에 만든 가구가 유명한 이유는 간단하다. 그때가 현대 가구 디자인 역사에 크게 도약을 한 시대였기 때문이다.

지금도 영감을 주는 시대를 초월한 가구들. 혁신적인 소재 사용, 깔끔한 라인, 기능적인 형태와 오래 봐도 질리지 않는 미적 매력의 가구들이 그 시절 탄생하기 시작한다. 누구나 알고 있는 상징적인 가구 회사들도 그때 태어났다. 스위스 가구 브랜드 '비트라', 핀란드의 '아르텍', 덴마크의 '칼 한센'과 미국의 '놀' 등이 그것이다. 미국의 유명 브랜드 놀Knoll은 1946년 놀 부부가 만든 회사인데 창업자 놀, 역시 건축가였다.

아르네 야콥슨Arne Jacobsen이라는 인물 역시 덴마크의 건축가다. 그가 1952년 최초로 합판을 휘어서 만든 일명 '개미의자'를 디자인한 사람이다. 합판을 통째로 구부려 의자 등받이 부분이 개미허리처럼 잘록한 모양. 지금 어디서든지 만나고 우리가 흔하게 사용하는 개미의자가 바로 그의 디자인이다.

그와 함께 거론되는 휜줄Finn Juhl 역시 건축가로 덴마크 출신의 대표적인 가구 디자이너이다. 그는 '가구는 예술'이라는 유명한 말을 남겼고 덴마크 디자인의 아버지라는 명예를 얻는다. 물론 미드센추리 모던 시대를 풍미한 유명한 가구 디자이너는 많다.

"좋은 디자인이 갖춰야 할 조형성, 실용성, 시대성 3박자를 모두 겸비한 디자이너"라고 평가를 받는 프랑스의 장 푸르베Jean Prouve. 그 역시 건축학을 공부한 사람

이었다. 수많은 의자 디자이너들이 원래 건축학도였다는 게 간단하게 정리된다.

모던 가구의 개념을 만들어낸 허먼 밀러

스웨덴의 세계 최대 가구업체 이케아IKEA처럼 북유럽은 가구 디자인이 유명하다. 북유럽에 많은 가구 디자이너가 탄생한 이유는 무엇일까? 나는 풍성한 숲과 더불어 나무 속에서 사는 문화 때문이라고 생각한다. 미국은 유럽의 디자인 문화를 따라가지 못하고 있었다.

그러나 아트 마켓이 유럽에서 그 중심을 뉴욕으로 빼앗아왔듯, 의자 디자인에도 혁명이 일어났다. 20세기 초 미국에는 허먼 밀러Herman Miller라는 사람이 태어난다. 그가 곧 현대의 '모던 가구'라는 개념을 만들어낸 사람이다. 아득한 시절인 1905년 미국 미시건주에 한 가구회사가 만들어진다. 침대를 주로 만들던 회사는 1923년 허먼 밀러에게 팔린다. 당연히 회사 이름이 허먼 밀러로 바뀌게 된다. 그때까지만 해도 평범한 가구회사였을 뿐이다. 그런데 어떻게 세계의 거대한 손이 되었을까? 미국이 자랑하는 유명 브랜드가 된 이유는 무엇일까?

1940년대 허먼 밀러 디자인 담당자가 찰스와 레이 임스Charles & Ray Eames 부부를 회사로 영입한다. 그것이 신의 한 수였다. 임스 부부가 디자인한 의자가 놀랍게도 국민 브랜드로 폭풍 성장하게 된다. 우리가 마시는 공기처럼 모르는 사람이 없을 정도로 주변에 흔하게 보이는 '에펠 의자'가 그것이다. 의자다리 부분 지지대가 에펠탑

과 닮은 에펠 의자. 본명은 임스체어Eames Chair라 부른다.

임스 부부 역시 건축학을 공부한 사람이었다. 임스 부부는 혁신적인 디자인 가구를 계속 고안해낸다. 임스 부부를 영입하여 의자를 대히트시킨 허먼 밀러는 이후 유럽으로 사세를 확장하기 시작한다. 유럽에 역습의 서막이 열린 셈이었다.

사세가 커진 허먼 밀러는 가구계의 전설들을 영입한다. 베르너 팬톤, 제스퍼 모리슨, 필립 스탁에 이르기까지 당대 세계 최고 디자이너들을 끌어들여 더욱 성장한다. 기능적 실용성과 예술적 가치를 겸비한 모던 가구의 탄생, 허먼 밀러의 광고처럼 세계적 디자인 가구 제조사가 된 것이다.

1956년, 임스 부부는 허먼 밀러에서 다시 한 번 디자인 혁명을 일으킨다. 바로 라운지 의자와 오토만Lounge Chair and Ottoman이라는 작품이다. 이 의자 세트는 지금 뉴욕 현대 미술관에 영구 컬렉션으로 소장되어 있다. 하찮은 의자가 당당하게 귀한 예술품 취급을 받고 있는 것이다. 헨리 포드 박물관과 시카고 예술 연구소, 보스턴 미술관에서도 전시되고 있는 명품이 된 의자. 임스 부부가 탄생시킨 라운지와 오토만 의자는 명품을 넘어 예술이 된 빈티지 가구였다. 잘 만들었고 잘 팔리니까 당연히 이 의자 세트는 세상에서 가장 많이 카피된 가구가 되었다. 진품은 소더비 경매에도 출품되어 큰 금액에 낙찰되고 있다. 미술 역사가들은 이 의자를 미드센추리 모던 시대의 정점을 기록한 디자인이라고 평가한다.

가장 싼 값으로 최고의 서비스를 제공한다

임스 부부는 디자이너가 디자이너에게 감동을 준 사람으로도 불린다. 세계적 브

331

랜드로 올라선 허먼 밀러는 물론 세계의 가구 디자인에 막대한 영향을 준 부부. 이들이 내가 있는 로스앤젤레스에서 살았다. LA의 워싱턴 길 12655번지로 이주하여 그 건물 901호에 표어를 내걸었다. "가장 싼 값으로 최고의 상품을 제공한다The best for the most for the least."는 슬로건이다. 우리 갤러리에서도 그들이 만든 가구를 컬렉션해놓은 게 있다. 오랜 시간이 지났음에도 여전히 실용적이며 질리지 않는 디자인이 그들의 슬로건을 떠올리게 한다.

임스 부부의 간이 의자는 값이 싼 공산품이지만 디자인으로 명품 반열에 올랐다. 제품 탄생 후 60년이 넘게 사랑받는 클래식 가구가 된 임스 부부의 디자인. 빈티지 가구가 된 임스 부부의 의자는 컬렉터들의 주요 목표가 된 지 오래다. 이것을 볼 때 디자이너의 힘이 얼마나 영향력이 있는가에 대해 생각하게 된다.

미국 우체국USPS도 가구 디자인의 위상을 세계로 높인 선구자 임스 부부를 주목했다. 1970년 USPS는 '임스 부부 기념우표' 도안으로 의자 시리즈를 그려 넣었다. 1999년 타임지는 20세기 최고의 디자인으로 임스 부부의 나무 의자를 선정한다. 그들은 LA 근교의 산타모니카 북쪽 가까운 곳에 '임스 하우스'를 짓고 죽을 때까지 살았다. 그들이 살던 집은 바다가 보이는 유칼립투스 나무 숲속에 있다.

그들의 집은 당시로는 특이하게 스틸 프레임의 격자와 유리로 만들고 색깔은 빨강과 노랑 그리고 파란색만 사용했다. 집 자체가 몬드리안의 그림을 보는 듯했다. 네덜란드의 추상화가 피에트 몬드리안의 특징은 수직, 수평, 삼원색이라고 할 수 있다. 아마 부인 레이 임스가 미국 추상화가 모임AAA의 멤버여서 몬드리안 작품을 건축의 모티브로 선택한 것이 아닐까 싶다.

나무가 울창한 숲속은 피크닉하기도 좋다. 예약을 하면 도슨트와 함께 집안을 장식한 의자들을 둘러볼 수 있다. 부부는 죽을 때까지 집과 작업실로 이 건물에서 살았다. LA 시정부가 시건축문화재로 지정하더니, 지금은 미국 국립 역사 유적지로 지정받았다. 임스 하우스 방문을 원하면 재단 홈페이지에서 사전 등록하면 된다.

세계 아트 마켓의 현재

세계 미술 시장의 지각 변동

2023년 4월, 드디어 기다리던 보고서가 나왔다. 아트바젤과 UBS가 매년 발표하는 세계 미술 시장 보고서가 그것이다. UBS는 스위스 바젤과 취리히에 본사를 둔 글로벌 금융 기업 그룹이다. 시가총액을 따졌을 때 유럽에서 두 번째로 큰 은행인데 아트바젤의 오랜 후원 파트너다. 블루칩 미술품도 대량 보유하고 있는 UBS는 아트바젤의 아트페어를 독점 지원한다.

아트바젤과 UBS그룹은 매년 세계 아트 마켓에 대한 보고서를 내고 있다. 4월이 되면 전년도 시장을 총합하여 분석한다. 보고서에 따르면 2022년 세계 미술 시장은 코로나19 침체기를 벗어났다. 총매출이 2021년보다 3%가량 성장한 678억 달러, 한화 약 89조 2,000억 원을 기록했다. 678억 달러라는 규모는 2014년 이후 두 번째로 높은 수치다.

그렇다면 아트 마켓에서 미술품 거래 숫자는 얼마나 되었을까? 1차, 2차 시장을

포함 모두 3,700만 건을 기록했다. 이 수치 역시 2021년보다 상승했다. 그리고 2022년엔 비싼 작품 거래가 많은 것으로 확인되었다.

최근 소더비 옥션이 발표한 미술 시장 보고서에도 100만 달러 이상의 고가 미술품 거래가 늘어났다. 아트 마켓의 가장 큰 손은 어느 나라일까? 압도적으로 미국이다. 전체 미술 시장의 절반에 가까운 45%의 점유를 기록한다. 역시 절대지존의 가장 큰 아트 마켓임이 확인되었다.

2위는 영국이었는데 5%가 성장하여 3등에서 2등으로 복귀한다. 총액 678억 달러에서 영국이 기록한 금액은 불과 4억 8,600만 달러였다. 모든 면에서 무섭게 성장하는 중국의 힘은, 그간 미술 시장에서도 그 위력을 실감하고 있다. 절대 2등 자리를 빼앗기지 않으리란 분석이 유력했지만 중국은 무려 14%나 감소하며 3위로 내려왔다. 중국의 무지막지한 코로나19 봉쇄 정책이 영향을 미친 것 같다. 중국의 주요 도시를 마비시킨 '제로 코비드' 정책 때문에 입출국이 금지되었기 때문이다.

그러나 2위와 3위 차이는 1% 밖에 나지 않는다. 절대지존 미국이 시장의 45%를 차지하고 나머지를 2등인 영국이 18%, 3등 중국이 17%를 점유했다. 두 나라를 합쳐도 미국을 넘지 못했다.

한국 미술 시장의 명암

그렇다면 요즈음 뜨겁다는 한국 시장은 어느 위치를 차지하고 있을까? 아트바젤 & UBS 보고서는 친절하게도 시장 점유율 상위 15개국을 알려주고 있다. 2021년 7

월부터 2022년 6월까지 분석한 통계였다. 이 통계를 보고 깜짝 놀랐다. 지금까지 한국이 세계 아트 마켓에 순위를 올린 기억이 없었기 때문이다. 놀랍게도 6,500만 달러를 넘긴 한국이 5위를 차지했다. 2022년 6월까지 분석한 통계이니, 그해 9월 프리즈 서울Frieze Seoul 페어가 열리기 전 보고서이다. 이제 2023년 현황을 기록한 2024년 분석이 나오면 한국 시장이 4위로 올라설 것이라는 전망이 유력하다.

언제 이렇게 한국 미술 시장의 위상이 높아진 것인지 놀랍기만 하다. 재미있는 것이 4위 프랑스와 200만 달러 차이밖에 안 난다는 것이다. 한국보다 약간 뒤진 일본이 5위였고 독일은 금액 면에서는 한참을 뒤진 6위를 기록한다. 그리고 세계 미술 시장을 움직이는 지존 아트바젤을 탄생시킨 스위스가 15위를 기록했다.

그러나 전체 점유율에서 백분율 퍼센티지를 보면 아직도 한참 역부족임을 느낀다. 한국의 세계 시장 점유율이 2.4%에 불과하기 때문이다. 그럼에도 아트바젤 & UBS 보고서는 이런 현상에 대하여 아시아, 특히 중국과 한국을 주목하고 있다. 물론 그들이 개최하는 홍콩 아트바젤 영향도 고려했을 것이다.

아시아 시장이 세계 아트 마켓에서 괄목할 만한 성장세를 기록하고 있다. 보고서는 한국을 꼭 집어 지적하며 아트 마켓이 기대 이상으로 빠르게 성장하고 있다고 밝힌다. 한국 아트 마켓에 대한 분석에서도 후한 점수를 줬다. 국내총생산GDP에 대비하여 미술 시장에 투자하는 금액을 나타내는 지표를 볼 때 성장 잠재력이 크다고 밝힌다.

미국이나 중국 미술 시장은 GDP 대비 0.1에서 0.2% 정도를 보이고 있다. 그러나 한국은 0.02% 수준이니 앞으로 시장이 커질 가능성이 높다고 분석하는 것이다.

그리고 팬데믹으로 인한 혼란을 맞이한 상황에서도 한국의 미술품 구입 열풍이 일고 있음에 주목한다. 9월 프리즈 서울이 열린 것과 더불어 한국 컬렉터들이 대거 늘어난 점도 그러하다.

단지 한국에서 아트 딜러가 40% 가까이 증가했다는 통계는 의심이 가는 분석이다. 이미 슈퍼갤러리들이 거의 서울에 진출했거나 지사를 낼 계획을 가지고 있다. 세계를 아우르는 3대 미술품 경매회사도 모두 서울에 지점을 갖고 있다.

위기의 시대이지만 아트 마켓의 흐름은 여전히 밝다

그렇다면 앞으로 세계 아트 마켓의 흐름은 어떠하며, 무엇이 시장에 영향을 미칠 것인가? 여기에 대한 분석도 찾아볼 수 있다. 온라인에서 세계적 네트워크를 보유한 영향력 있는 아트 마켓 플랫폼인 아트시Artsy의 보고서 중 〈미술 산업 트렌드 2023〉이라는 분석을 찾아 읽었다. 아트시는 2023년 3월부터 4월까지 한 달간 85개국 886개 갤러리 관계자들을 대상으로 설문조사를 진행했다.

미술 시장에서 가장 많이 팔렸던 미술 장르는 무엇이었을까? 이런 부분은 아트바젤 & UBS 보고서에도 없던 부분이었기에 참신해 보인다.

응답자의 41%가 미국에 기반을 둔 갤러리와 관계자들이었다. 따라서 이 보고서는 세계를 선도하는 미국 아트 마켓의 유행을 가장 잘 보여주고 있다. 응답자들은 압도적으로 컨템포러리 아트를 꼽았다. 아트시는 좀 더 세분화하여 분석한 자료를 보여준다. 컬렉터들이 작품을 구매할 때 추상 회화abstract painting를 가장 많이 선택했다.

추상 미술은 대상의 구체적인 형상을 나타내는 그림이 아니다. 점, 선, 면, 색과 같은 순수한 조형 요소로 표현한 미술의 총칭이다. 추상미술은 이해하기도 어렵지만, 구별하는 것조차 쉽지가 않다. 예를 든다면 몬드리안의 작품같이 자연에서 알아볼 수 있는 형태가 완전히 사라지는 지점. 그런 것이 말 그대로 완전한 추상이다.

그런 해석의 어려움에도 세계 아트 마켓에서 가장 많이 팔린 작품들이 바로 추상미술작품이었다. 응답자의 44%가 추상 회화를 선택하여 전체 매출에서 1위를 차지한다. 그 뒤를 이어 2위를 차지한 장르는 표현주의적 구상 미술expressive figurative works이었다. 응답자 28%가 구상 미술을 구입했다고 대답하여 두 번째 높은 비율을 차지했다.

표현주의적 구상이란 무엇일까? 추상 회화가 점거한 미술계에 반발하여 나타난 장르가 표현주의적 구상 미술이다. 소수의 화가들이 예전으로 돌아가 구상적인 회화의 전통을 지키려 노력한 작품이다. 미술은 외형을 넘어선 진실을 표현해야 한다는 모더니즘의 원칙. 입체파나 몬드리안의 기하학적 추상표현주의 미술에 반발하여 나타난 흐름이 표현주의적 구상이었다.

어렵다. 작품 앞에 서면 그린 사람 자신도 모를 그림일지도 모른다는 생각은 지금도 한다. 하지만 이론은 그렇다. 소수의 화가들이 구상표현 회화의 전통성을 지키려고 노력했다는 것. 이 작가들은 구상표현이라고 해서 겉모습만 그리는 것이 아니었다. 장 뒤뷔페Jean Dubuffet와 프랜시스 베이컨Francis Bacon 등이 구상표현 회화의 대표적 화가들이다.

세 번째로 높은 17%를 차지한 장르는 사실주의적 구상 미술Realist figurative works 이었다. 그 아래로는 풍경화가 12%, 개념미술이 10%, 현대 초현실주의 회화가 9%, 미니멀리즘 작품이 7%, 스트리트 아트, 신추상표현주의 회화 그리고 풍경 사진이 각각 5%를 차지했다.

이런 어려운 미술용어를 일반인들이 깊이 알 이유는 없다. 하지만 미술에 투자를 할 사람들은 전문가들의 분류방법을 머리 쥐 나게 배울 수밖에 없다. 그러나 일반 대중이 그 미묘한 차이를 과연 구별해낼 수 있을까 하는 생각을 지울 수 없다.

어찌 되었건 아트시의 보고서에서 배운 점이 많았다. 응답자의 76%가 현재 아트 마켓에서 가장 중요한 장르로 그림을 꼽았다. 조형이나 설치미술에 비해 압도적이다.

코로나19로 인한 인플레이션은 모든 물가를 끄집어 올렸다. 미증유의 전염병이 창궐하자 각국이 서로 돈 뿌리기에 나섰다. 그로 인해 아트 마켓의 '블루칩' 작품은 가격이 많이 올랐다. 그러나 결정적인 인상요인은 2022년 세계 경제위기였다. 그로 인한 금리 인상은 미술 시장에서 미술품 가격을 올리는 결과를 낳았다.

많은 응답자가 2차 시장에서 작품에 대한 수요가 증가해 가격 상승이 이뤄졌다고 대답했다. 그리고 판매 가능한 작품의 부족도 가격 상승의 요인이었다고 지적했다. 뜨거운 미술 시장 그 중심에 역시 미국이 있었다. 코로나19 대유행이 끝난 2022년에는 시장이 최고 수준까지 이르렀다. 팬데믹 이전보다 아트페어가 훨씬 더 꽉 찬 일정으로 진행되기 시작했다. 컬렉터들과 아트 딜러와 경매회사 모두 왕성한 움직임을 보였던 것이다.

팬데믹 기간인 2021년에는 온라인을 통한 작품 판매량이 증가했다. 그러나 팬데믹이 풀리자 상황이 바뀌었다. 대부분의 미술 행사가 비대면에서 대면으로 전환됨에 따라 온라인 사용 빈도가 낮아졌다. 인터넷 대신 오히려 갤러리나 아트페어에서 작품을 구매하는 비율이 증가했다. 2022년에 인터넷 아트 마켓의 판매 점유율이 감소하기 시작했다. 하지만 여전히 온라인 아트 마켓의 미래가 밝은 것은 사실이다. 특히 젊은 세대들의 세계미술 시장 진입과 약진은 온라인 시장을 더 키워갈 것임에 틀림없다.

더 궁금한 건 앞으로 미술 시장이 어떻게 변화해갈 것인가라는 흐름에 대한 분석이다.

인상파를 발굴해낸 폴 뒤랑 뤼엘

아트 딜러가 발굴해낸 인상파 화가들

에밀 졸라는 소설가로 데뷔하기 전 미술평론으로 먼저 문단에 이름을 알린 사람이다. 잘 알려져 있지는 않지만 에밀 졸라는 수준 높은 미술평론을 많이 썼다. 에밀 졸라는 그 시절 파리에서 갤러리를 운영하는 아트 딜러 폴 뒤랑 뤼엘Paul Durand-Ruel과 친구 사이였다. 폴 세잔을 뒤랑 뤼엘에게 소개시킨 것도 에밀 졸라였다. 그들은 예술에 대한 느낌과 비전을 공유하며 긴밀한 관계를 유지했다.

뒤랑 뤼엘은 컬렉터이자 아트 딜러였다. 뤼엘은 에밀 졸라의 유명한 소설《테레즈 라캥》을 출판하는 데 도움을 줬다. 에밀 졸라는 뤼엘의 갤러리에서 신예 화가들 작품전시에 평론 글을 써서 대중에게 알리며 뒤랑 뤼엘을 도왔다. 뒤랑 뤼엘은 소위 '눈'이 좋았다. 당시 미술계에 알려지지 않았던 마네, 피사로, 모네, 세잔 등 젊은 화가들을 발굴해낸 것이다. 당시 미술계는 이들 젊은 화가들이 그린 새로운 그림을 인정하지 않았다. 평론가들이 '그리다 만 그림'이라고 악평만 쏟아냈다.

화단의 부정적인 시선 속에 뒤랑 뤼엘은 1876년에 이어 이듬해 두 번째 '인상주의 전시회'를 연다. 그러나 그때도 이들 젊은 화가들에 대한 지지자는 뒤랑 뤼엘과

친구 에밀 졸라뿐이었다. 하지만 미술의 진보는 누구도 막지 못한다. 이들은 결국 '인상파'라는 새로운 장르로 미술계를 평정한다.

인상파 화가들도, 아트 딜러 뒤랑 뤼엘도 세상을 떠난 지 한참 시간이 흐른 2015년 3월, 런던 내셔널 갤러리에서는 인상파 창설전Inventing Impressionism이 열린다. 제목처럼 이 전시회는 인상파 그림전시회가 아니었다. 인상파를 미술계에 데뷔시킨 아트 딜러 폴 뒤랑 뤼엘을 기념하기 위해, 발명Inventing이라는 명사를 앞에 붙인 행사였다. 인상파 창설전 전시회의 기획자는 그렇게 뒤랑 뤼엘을 '인상파 발명가'라고 불렀다. 그 말은 뒤랑 뤼엘이 없었다면 인상파 탄생이 없었다는 표현이기도 했다.

화가들의 어려운 생활고 이야기는 예나 지금이나 있다. 그림이 팔리지 않는 젊은 화가들에게 전속계약으로 경제적 도움을 주며 그들을 지켜 낸 뒤랑 뤼엘. 에밀 졸라는 죽마고우였던 폴 세잔과 헤어지게 만든 그의 소설《작품》중에서 뒤랑 뤼엘을 분석하고 있다.

> "미술 시장의 혁명을 가져온 것은 바로 아트 딜러이다. 관람자로서, 시장을 움직이는 사람으로서. 아트 딜러는 훌륭한 그림을 찾는 것이 아니다. 아트 딜러는 통찰력을 앞세워 성공할 수 있을 법한 화가를 찾아낸다. 아트 딜러들은 미술 시장을 완전히 바꾸어놓았다. 부를 가졌으나 예술에 대해 알지 못하는 이들을 대상으로, 마치 주식을 판매하듯 그림을 팔았다. 부자들에게 미래에 대한 기대를 가지고 작품을 구매하도록 만들었다."

에밀 졸라는 인상파로 분류되기 전 젊은 화가들에 대한 우호적인 글을 많이 썼다. 주식을 팔 듯이라는 은유는 그림도 돈이 된다는 걸 풍자한 것으로 보인다. 그리

고 화가보다도 그들을 묵묵히 뒷받침하는 뒤랑 뤼엘에게 호의를 가지고 있었다. 뒤랑 뤼엘은 최초의 미술 시장을 국제적으로 개척한 아트 딜러로 평가받고 있다.

실제로 1920년 프랑스 정부로부터 최고의 레지옹 도뇌르 훈장을 받았는데, 그 공적이 인상파 그림을 외국에 많이 판 덕분이었다. 화가 르느와르는 1910년 뒤랑 뤼엘의 초상을 그려 어려울 때 자신들을 도와준 고마움을 표시한다. 생전 뒤랑은 1,000점 정도의 모네 그림과 1,500점 정도의 르느와르, 400여 점의 드가와 시슬리, 800여점의 피사로, 200여 점의 마네 그림을 구입했다. 실로 엄청난 양이다.

세계 예술 사조의 개화지, 미국

뒤랑 뤼엘과 인상파 화가들 사이 계약은 지금처럼 작품을 중개하여 나누는 방식이 아니었다. 팔려야 나누는데 팔리지 않기에 매주 급료를 지불하는 전속계약을 했다. 따라서 그들이 그린 작품을 모두 사들인 격이 되었기에 엄청난 숫자가 쌓인 것이다. 당시 인상주의가 알려지지 않았으니 재고만 늘어가는 그림들이었다. 뒤랑 뤼엘은 인상주의 전시회를 꾸준하게 열었지만 돌아오는 반응은 싸늘하기만 했다. 당연히 여러 번 파산 위기를 겪기도 했다.

하지만 그것을 견뎌 내며 자신의 판단을 밀고 나갔다. 뒤랑 뤼엘이 쌓아놓은 그림의 숫자는 드디어 1만 2,000점이 넘게 된다. 뒤랑 뤼엘에게는 그 많은 그림을 팔기 위한 시장이 꼭 필요했다. 하지만 유럽 시장은 싸늘했다. 뒤랑 뤼엘은 당시 부자나라로 떠오르던 미국 뉴욕에 주목했다. 뒤랑 뤼엘은 1886년 뉴욕에 자신의 갤러리 지점을 열게 된다.

보스턴 **만국박람회**를 열 정도로 미국은 그때 떠오르는 신흥부국이었다. 뉴욕 갤러리 전시회를 위해서 뒤랑 뤼엘은 화물선을 빌려 그 많은 그림을 실어 날랐다. 갤러리를 열고 유럽에서는 외면당한 인상파 화가의 그림을 미국에서 팔기 시작한다. 이게 소위 대박을 쳤다. 당시에는 인터넷이 있던 시기가 아니었다. 미국 사람들은 자신들의 고향인 유럽에서 온 그림에 열광했다. 그림은 불티나게 팔려 나갔고 인상파 작가들도 덩달아 몸값이 올랐다. 이때 뒤랑 뤼엘이 팔았던 많은 작품들이 훗날 모마 MoMA 등 미국의 중요한 미술관의 소장품이 된다.

지난 세기 동안 유럽은 세계 미술계에서 의심할 여지가 없는 독점적 강자였다. 유럽의 작가, 박물관, 갤러리, 경매장은 세계 미술 시장의 기준으로 존재했었다. 그러나 세계대전이 끝난 전후 시대에 미국은 미술 시장의 신흥주자로 떠오른다.

아트페어와 문화적 영향력에서 미국이 유럽을 추월한 지는 이미 오래다. 그리고 시간이 지남에 따라 그 영향력은 점차 더 커지고 있는 걸 지금 목격하고 있다. 그런 부분에서 인상파를 '발명'하고 미국에 소개시킨 뒤랑 뤼엘은 대단한 아트 딜러였고 선각자이기도 했다. 미국의 부상을 예견한 그의 통찰은 굉장한 혜안이었다.

아트 마켓에서 미국의 시대가 열린 주요 원인을 전쟁으로 지목하는 학자들도 있다. 유럽의 미술 시장은 전쟁으로 인해 멈추었다. 전쟁으로 많은 갤러리와 박물관이 파괴되었다. 유럽 대륙에서 시작한 전통적인 예술품과 미술관 상당 부분이 파괴되

는 심각한 혼란을 겪었던 것이다.

그것과는 대조적으로 미국은 호황을 누렸고 상처도 입지 않고 전쟁에서 벗어났다. 부자가 된 미국 컬렉터와 기관의 예산이 점점 커졌다. 그러니 당연히 유럽 미술 시장의 중심은 미국으로 중심축이 옮겨지기 시작했던 것이다.

이러한 외부 요인 외에도 예술계 내부의 변화도 있었다. 인상파가 처음엔 혹평으로 무시당했지만 결국 세상을 한동안 지배했듯 새로운 사조가 등장한 것이다. 그것도 미국에서였다. 가장 중요한 일 중 하나는 1940년대와 1950년대에 뉴욕에서 등장한 추상표현주의의 부상이었다. 작가의 개인적인 표현과 감정 상태를 강조하는 새로운 시도가 추상표현주의였다. 대륙답게 큰 캔버스를 사용하는 미국에서 시작한 미술의 새로운 흐름이 바야흐로 탄생한 것이다.

이 새로운 스타일의 작품들은 금방 세계 컬렉터들과 미술관의 관심을 끌었다. 그것이 미국을 예술적 혁신과 실험의 새로운 중심지로 만드는 데 결정적인 도움이 되었다. 미국의 작가들은 거기서 멈추지 않았다. 형태, 색상과 표현에 대한 전통적인 아이디어에 끊임없는 도전을 시작했다. 팝아트나 미니멀리즘 작품을 창조해내면서 새로운 예술의 지평을 계속 넓혀 나갔던 것이다.

세계 미술계의 중심은 유럽에서 미국으로

미국 경제가 계속 호황을 누리면서 돈 많은 미국인들이 생긴 것도 큰 도움이 되었다. 미국의 박물관과 갤러리는 컬렉션을 확장하며 새로운 시도의 명작들을 사 모

으기 시작한다. 부자가 된 미국인들은 교양과 지위의 상징이자 투자로 기꺼이 미술에 돈을 쓰게 된다. 앞서 말한 대로 수 세기 동안 유럽 미술 시장은 세계 미술계를 이끄는 선두주자였다.

예술적 업적의 풍부한 역사와 많은 이름난 갤러리 및 기관이 있는 유럽. 그렇게 유럽은 근대 대부분의 시간 동안 예술 세계의 중심이었지만 저물고 있는 것도 확실했다. 미국이 세계 최대의 경제 대국이자 주요 금융 중심지가 되면서 아트 마켓에도 더 많은 투자와 자본이 몰렸다. 그리하여 지금 보다시피 세계 경제에서 미국 미술 시장의 영향력이 절대적이 된 것이다. 이것은 미국뿐 아니라 세계 미술 시장의 성장에도 큰 도움이 되고 있다. 국제화 시대를 맞아 구매자와 판매자가 더 쉽게 연결되며 세계로 영향력이 확장되는 중이다.

또 다른 중요한 부분을 꼽으라 한다면 옥션, 즉 경매장의 역할이다. 1970년대와 1980년대에 크리스티나 소더비 그리고 필립스는 뉴욕 미술 시장에서 단단히 뿌리를 내리기 시작했다.

대표적 경매회사들은 전문성과 마케팅에 능력이 탁월하다. 옥션은 2차 시장으로서의 역할로 전 세계의 구매자와 판매자를 뉴욕으로 끌어들였다. 아트페어 같은 미술 관련 행사도 미국의 아트 마켓을 세계에 알리는 데 큰 도움이 되었다.

그리고 누군가 말했다. 미국 미술 시장이 세계를 주도하게 된 가장 결정적인 사건은 1929년 뉴욕 현대미술관MoMA의 개관이라고. 모마는 빠르게 컨템포러리 예술의 혁신과 실험의 중심축이 된다. 모마는 지금도 컨템포러리에 중점을 두고 미술의 경계를 허무는 노력을 하는 중이다. 그런 노력도 미국을 예술적 창의성과 영향력의

중심지로 만드는 데 일조했던 것이다. 미래는 예측할 수 없지만 분명한 것은 시간이 지남에 따라 계속 진화하고 변화할 것이라는 점이다. 예술은 언제나 예상치 못한 새로운 방식으로 진화하고 있는 장르이니까.

오랜 시간 동안 유럽은 레오나르도 다빈치에서 빈센트 반 고흐Vincent van Gogh에 이르기까지 위대한 예술가들을 배출했다. 그래서 유럽이 미술 세계 중심이었지만 지금은 중심이 뉴욕으로 바뀌었다. 그렇게 주축이 바뀌었듯 미래가 또 어떻게 바뀔지 아무도 모른다.

20세기 중반 미국이 세계 미술 시장의 새로운 강자로 떠올랐듯 미래의 중국의 부상을 말하는 사람들도 있다. 중국은 세계에서 가장 빠르게 성장하는 미술 시장 중 하나인 것은 확실하다. 이론적으로 여느 시장과 마찬가지로 미술 시장도 돈의 흐름에 따라 바뀔 수는 있다. 그러나 나는 그런 시각에 동의하지 않는다. 공산당이라는 독재 체제에서 시장경제의 꽃인 미술 시장이 설 자리가 좁다는 것은 치명적인 부분이니까.

중국의 미술 시장은 정치적 불안정과 경제적 불확실성이 확실히 존재하고 있다. 경제는, 특히 돈은 그런 불확실성을 아주 싫어한다. 무엇보다 강조해야 할 점이 미국은 세계에서 가장 열린 사회라는 점이다. 자유분방함이 기초가 되는 예술가에게 닫힌 사회는 창작활동에 적합하지 않다. 그러므로 미국은 앞으로도 세계 미술 시장을 선도하게 될 것은 자명한 일일 것이다. 세계 경제의 중심지이며, 세계에서 가장 큰 문화 강국이며, 세계에서 가장 열린 사회이기 때문이다.

Rob Pruitt, Day Trip, 2011, Glitter and enamel on canvas
© Rob Pruitt

예술과 상술의 경계를 허물다

명품과 예술 작품의 콜라보 열풍

루이비통 같은 명품인 럭셔리 브랜드가 예술적 재능을 만나면, 매혹적이고 독특한 제품을 만들어낸다. 명품과 조화를 이루는 이러한 협업을 '아티스트 콜라보레이션'이라 부른다. 화가와 명품 기업이 함께 만들어낸 협업 제품들은 눈부신 시너지 효과를 내고 있다. 이런 장점 때문에 세상의 모든 명품 브랜드가 예술과 만나고 있다.

그중에서 가장 성공적으로 진행하고 있는 브랜드를 말한다면 루이비통이라 할 수 있다. 2022년 열린 프랑스 아트바젤 + 파리에서 루이비통 부스가 문을 열었다. 이 곳에서는 아티카퓌신ArtyCapucines 컬렉션이 전시되었다. 아티카퓌신은 루이비통의 명품 가방 시리즈 명칭이다. 아티는 아티스트의 줄임말이고 카퓌신은 루이비통 첫 번째 공방이 있던 파리 카퓌신 거리 이름이다. 2013년에 두 단어를 조합하여 탄생시킨 명품가방 브랜드 명칭이었다. 4년 동안 모두 24명의 컨템포러리 작가와 협업해 만든 가방들이었다.

처음으로 그것들을 함께 모아 한자리에서 공개한 루이비통 부스는 관람객들의 인기를 끌었다. 기업과 예술이 만나는 이런 콜라보레이션은 매력적인 트렌드가 된

지 오래다. 예술이나 상술이냐 따지는 사람도 있지만, 그 경계를 규정하는 게 쉬운 일이 아니다. 어쩌면 키치한 예술이라고 팝아트를 불렀던 시절과 같다 할 수 있다.

예전에는 모더니즘 시대의 그림만 예술이라고 부를 때가 있었다. 그러나 언제나 그렇듯 모든 예술은 진보한다. 지금 아트 마켓을 점령한 컨템포러리처럼 미래에 일어날 일은 알 수 없는 것이다. 기업이 매출을 늘리기 위하여 예술과 손을 잡았다. 그런 행위 역시 예술이냐 상술이냐의 개념이 모호해진 것도 오래전 일이다. 예술과 패션의 만남. 또는 핸드백 같은 소품처럼 다양한 제품군들이 예술과 만나 인기를 끌고 있다.

그런 콜라보 제품이 출시되면 완판을 기록한다. 이런 면에서 럭셔리 브랜드가 만든 상술은 틀림없다. 그러나 유명 작가가 직접 그린 그림을 디자인으로 채택한 제품은 작품이 된다. 그렇다면 여기에서 질문이 하나 생긴다. 카퓌신 핸드백은 예술인가, 공예품인가? 예술이라 한다면 디자인 작품일까? 아니면 컨템포러리 작품으로 볼 수 있을까?

물론 디자인과 현대미술 사이에는 긴밀한 연관관계가 있다. 이분법처럼 어느 것 하나를 딱 잘라서 이것을 무엇이라 입증하기가 어려운 것도 사실이다. 미술계에서도 통일된 견해가 없다는 게 그 증명이다.

이렇게 명품과 아티스트의 명작은 많은 부분에서 통하고 있다. 이런 콜라보 작품들이 인기를 끄는 이유가 무엇일까? 우선 희소성이다. 명품 브랜드는 유명한 예술가들과 협업을 통해 한정판 제품을 만든다. 그런 소수의 명품은 예술의 명작처럼 희소성이 있다. 당연히 사람들의 소유욕을 자극한다. 한정판이기에 빨리 사지 않으면 소

유할 수 없다는 긴박감의 마케팅이 바탕에 깔려 있다.

더욱이 명품은 일반인들에게는 살 기회조차 주지 않는다. 그러므로 명품 브랜드와 아티스트의 콜라보는 애초 VIP 마케팅 전략으로 태어났다. 아니, VIP 고객 정도로도 사지 못하는 경우도 많다. 본사가 직접 관리하는 그 브랜드의 진짜 VVIP만이 제품 소장 기회를 얻을 수 있다. 그렇게 에디션 제품은 VIP 고객이 표적이므로 매번 완판을 기록하고 있다.

바로 이것이 브랜드의 힘이다. 대중들이 브랜드가 된 기업의 명품에 보내는 신뢰라 할 수 있다. 물론 그런 신용은 오랜 기간에 걸쳐 혹독하게 검증받은 결과라 할 수 있다. 여기서 브랜드의 힘에 대하여 생각해본다. 내가 곁에 있는 사람에게 알 수 없는 그림을 보여주며 수천만 원을 주고 산 거라 말을 하면, 의아한 눈빛으로 쳐다볼 것이다. 그 말 뒤에 크리스티 경매에서 낙찰받았다, 또는 개고시안 갤러리에서 샀다고 하면 알겠다고 고개를 끄덕일 것이다. 그게 바로 브랜드의 힘이다.

그렇기에 사람들은 가격이 훨씬 비싸더라도 이름 없는 상품보다 유명 브랜드를 구입하고 있는 것이다. 미술품의 가격도 마찬가지라고 볼 수 있다. 슈퍼갤러리나 신용 있는 아트 딜러가 소개하는 미술품이 비싼 이유는 브랜드가 그 뒤에 있기 때문이다.

루이비통 2023년 아티카퀴신 컬렉션에는 6명의 현대미술작가가 협업에 참여했다. 이 중에는 기분 좋게도 한국의 화가 박서보가 포함되어 있었다. 박서보 작가의 시그니처이자 연작인 〈묘법〉을 모티프로 한 카퀴신 백이 탄생한 것이다. 한국 아티스트로서는 최초의 일이다.

예술과 상술의 경계를 넘나드는 루이비통은 전략이 놀랍다. 6명의 아티스트와 콜

라보레이션을 한 아티카퓌신 핸드백을 작품당 200개씩만 만들었다. 명품 아티카퓌신 시리즈가 세계 시장에 단 1,200개만 공급된 것이다. 일반 카퓌신 핸드백 제품보다 훨씬 비싸지만 출시와 동시에 완판되었다. 매장에서 구경조차 힘들었다. 루이비통이 관리하는 VVIP 회원들은 실물이 생산도 되기 전 몽땅 사전구매를 한 것이다.

후일담이지만 박서보 작가와 협업한 카퓌신 백은 한국 매장에 할당된 숫자가 몇 개 없었다. 루이비통이 직접 관리하는 VVIP 회원에게만 판매되었다고 했다. 한정판이니 그 기회를 놓친 고객은 아무리 돈을 많이 주고도 살 수 없다. 그걸 산 고객은 럭셔리 브랜드 루이비통에게 극진한 대우를 받고 있다고 생각할 것이다. 이 귀한 핸드백을 소장하고 있다는 것 자체가 루이비통에게 중요한 고객으로 관리된다는 말도 된다. 이렇게 관리하는 기법도, 관리받는 기분도, 충성스러운 고객을 만드는 마케팅 방법일 것이다.

이렇게 명품기업 루이비통은 자신의 브랜드를 예술과 성공적으로 연결시킨다. 사람들의 본능인 소유욕을 일깨워 돈을 받고 특별한 만족감을 주고 있다. 여성들이 치열한 경쟁을 뚫고 아티카퓌신 핸드백을 사는 이유는, 그것이 자신을 돋보이게 해줄 것을 알기 때문이다.

명품과 미술품은 비슷한 점이 많다

그것은 미술품도 마찬가지다. 슈퍼컬렉터들이 비싸지만 개고시안처럼 유명한 갤러리에서 작품을 구입하려는 것과도 같다. 브랜드화된 갤러리에 전시된 작품을 사

려는 생각과 명품 브랜드 핸드백을 사려는 마음은 같다. 지금의 아트 마켓도 루이비통 전략과 닮았다. 아니 명품 브랜드들이 아트 마켓을 따라 하고 있는지도 모른다.

현대 미술 시장에서는 VIP가 구입할 수 있는 작품이 그리 많지 않다. 슈퍼컬렉터들이 소장한 작품을 내놓을 리 없고 미술관은 더욱 그렇다. 그렇기에 옥션도 명품 작품값을 올리려고 노력 중이고 갤러리 역시 따라가고 있는 중이다. 시장에서 넘쳐난다면 그건 명품이 아니다. 정말 부자들 사이에서는 작품의 가격이 문제가 아니다. 오로지 작품의 질만 따질 뿐이다.

부자들에게는 좋은 집에 산다는 게 자랑이 아니다. 집 자랑은 아무나 할 수 있지만 그림 자랑은 아무나 할 수 없다. 부자라면 모두 좋은 집에 살고, 많은 걸 가지고 있지만 결정적으로 명작으로 불리는 그림은 많지 않다. 그게 바로 희소성이다.

만약 재산을 차별화하는 기준을 하나 찾으라 한다면 그게 바로 미술품이라 할 수 있다. 벽에 걸린 그림이 다카시 무라카미Takashi Murakami의 작품이라면 설명이 필요 없다. 그림을 본 사람이 "와우! 이거 무라카미 작품이네요." 하고 놀란다면 과연 다른 설명이 필요할까? 일본 팝아트 작가 다카시 무라카미의 그냥 만화 같은 그림이 500만 달러, 60억 원을 훌쩍 넘는다. 돈이 있어도 유일한 단 하나의 그림이니 살 수도 없다. 아무리 돈이 많아도 흉내 낼 수 없는 일이 미술품 컬렉션이다.

2002년 다카시 무라카미도 루이비통과 콜라보레이션을 진행했다. 아시아의 앤디 워홀Andy Warhol이라는 별명을 얻은 그가 아티스트로 무섭게 떠오르고 있을 때였다. 루이비통과 협업은 상업적으로 엄청난 성공을 거둔다. 루이비통은 다카시 무라카미의 그림으로, 고객의 생각 속에 있는 고리타분한 이미지와 전통을 확 바꾼다. 만화처럼 밝은 디자인과 색으로 고루했던 브랜드 이미지를 바꿔버린 것이다.

새롭고 가벼운 디자인으로 거듭난 루이비통은 막대한 수익을 올린다. 당연히 이 성공은 다카시 무라카미를 유명한 작가로, 새로운 디자인의 블루칩으로 크게 조명 받게 만든다. 루이비통은 다카시 무라카미를 블루칩 작가로 만들었고, 작가는 루이 비통에게 돈을 벌게 해준 동시에 브랜드의 이미지도 바꾸어주었다.

루이비통을 만화의 캐릭터처럼 젊고 활기 넘치는 브랜드로 바꾸는 힘. 그런 힘을 세계에 보여주며 자신도 블루칩 반열의 작가로 올라서는 콜라보 상생의 결과를 낳 았다. 지금도 다카시 무라카미는 루이비통과 협업하고 있다.

이쯤에서 일본과 한국의 미술 시장에 대해 생각해볼 부분이 있다. 원래 일본 컨 템포러리 미술 시장은 한국보다 규모가 작았다. 그러나 지금은 비교대상이 아니다. 다카시 무라카미, 야요이 쿠사마Yayoi Kusama, 요시토모 나라 같은 걸출한 작가가 일 본에서 나왔기 때문이다. 그들은 블루칩 작가로 확실하게 자리 잡았다. 이렇게 된 이 유는 무엇일까? 다카시 무라카미 같은 작가들은 일본 무대가 아닌 세계 미술 시장을 보고 작품 활동을 했기 때문이다.

이들의 작품은 벽에 걸리기도 하지만 수많은 피규어나 일상용품에 녹아들어 우 리 곁에 존재하고 있다. 여기서 예술과 공산품의 관계가 모호해지고 있다. 이처럼 상 품은 줄곧 예술의 영역을 잠식해왔다. 그러므로 이제 예술과 상품의 경계가 완벽하 게 사라졌다고 주장하는 학자들도 있다. 예술이 일상생활에서 어떻게 대중들과 공 존할 수 있는지를 보여주는 시대가 온 것이다.

2023년, 루이비통이 일본 출신의 세계적 예술가 야요이 쿠사마Yayoi Kusama와 두 번째로 손을 잡았다. 지난 2012년에도 루이비통은 야요이 쿠사마와 콜라보레이션 작품을 선보였었다. 그리고 2023년 다시 야요이 쿠사마와 협업을 진행 중이다. 전

Yayoi Kusama, Pumpkin (Y), 1992, Screenprint
©YAYOI KUSAMA

세계 명품거리에 있는 루이비통 매장은 지금 파격적인 야요이 쿠사마 광고로 도배되었다. 야요이 쿠사마의 상징인 호박과 방울무늬가 전 세계 루이비통 매장을 점령하고 있다.

루이비통은 왜 또 야요이 쿠사마를 선택했을까? 95살이 된 그녀의 작품은 미술계에서 가장 비싼 가격으로 거래되고 있다. 우리는 예술과 상술 차이가 없어지는 시대에 살고 있는 중이다.

역사에 남은 세 명의 아트 딜러 이야기

고흐는 아트 딜러였다

　나는 세 명의 아트 딜러에 대한 이야기를 하고 싶다. 빈센트 반 고흐, 테오 반 고흐, 그리고 조 반 고흐 봉거Jo van Gogh-Bonger가 바로 그들이다. 고흐라는 성에서 알게 되듯 이들은 고흐 본인과 동생 테오 그리고 테오의 부인을 말한다. 테오 반 고흐가 아트 딜러라는 사실은 누구나 알고 있다. 그러나 고흐나 그의 제수, 즉 테오의 부인이 아트 딜러라고 호칭하는 사람들은 거의 없다.

　내가 이들을 3명의 아트 딜러로 부르는 데에는 그런 이유가 있다. 고흐는 16세가 되었을 때 삼촌의 소개로 구필앤시에Goupil & Cie 갤러리에 딜러로 취업한다. 이곳에서 7년간이나 그림을 팔다 전업화가로 나선다. 그때가 미술품을 팔며 화가에 대한 꿈을 다지는 시간이었을 것이다. 여러 이유로 고흐는 구필 갤러리에서 해고되었고, 그의 네 살 아래 동생 테오 반 고흐Theo van Gogh가 형 대신 그 회사에 들어간다. 아트 딜러가 된 테오는 전업화가로 나선 형의 그림을 팔려고 무진 노력을 한다.

　태양의 화가, 영혼의 화가라 불리는 빈센트 반 고흐에 대한 책은 많다. 고흐는 동생인 테오와 많은 편지를 주고받았다. 이 편지들을 묶어《빈센트 반 고흐, 영혼의 편

지》라는 책으로 만들어졌다. 비록 무명이지만 형 고흐의 천재성을 유능한 아트 딜러로 성장한 테오는 알고 있었다. 형제간의 우애는 아주 각별한 것이어서 테오는 자신의 첫아들에게 형 빈센트와 같은 이름을 지어준다.

> "가엾은 형 정말 안타까워. 우리는 드디어 귀여운 사내아이를 얻었는데 왜 형은 여전히 괴로움에서 벗어나질 못하는 걸까? 신은 형에게 대체 뭘 원하시는 걸까? 우리에겐 사내아이가 태어났어. 형. 아내도 건강하고. 전에 말했듯이 아기에게 형의 이름을 딴 빈센트 반 고흐라는 이름을 붙이기로 했어."

고흐는 그의 이름을 딴 조카를 위해 〈꽃 피는 아몬드 나무〉를 그려 아기 침대 위에 걸어놓았다. 그림 같은 운하로 유명한 도시인 암스테르담에는 세계에서 가장 매혹적인 미술관이 있다. 바로 '반 고흐 미술관'이다. 불멸의 화가 반 고흐의 이름을 딴 전용 미술관. 이곳은 반 고흐의 그림, 소묘, 편지와 더불어 가장 많은 컬렉션을 소장하고 있다.

오래전 유럽 출장 중 시간을 내어 이 미술관을 찾아간 적이 있었다. 미술관에 들어서니 고흐의 전시물이 연대순으로 배열되어 있었다. 〈해바라기〉, 〈별이 빛나는 밤〉, 〈아이리스〉 같은 유명한 작품 앞에 서면 그림을 그릴 때의 생생한 색상과 붓놀림이 성큼 다가서는 느낌을 받는다. 〈별이 빛나는 밤〉의 소용돌이치는 하늘은 반 고흐의 내면의 혼란을 반영하는 듯 보였다. 유화물감을 두껍게 칠하며 붓자국 등으로 질감과 표면에 다채로운 변화를 주는 회화기법. 이런 화법으로 그려진 거친 그림은 당대에서는 인정을 받지 못했다. 시대를 앞서 갔다고나 할까?

시대를 앞서간 고흐의 액션 페인팅은 근대 미국 미술에서 찬란한 꽃을 피운다.

바로 잭슨 폴록Jackson Pollock이 그 사람이다. 잭슨 폴록은 붓을 이용해서 응축된 물감을 화면에 뿌리는 액션 페인팅을 사용했는데 나는 그가 고흐의 거친 기법을 받아들였다고 생각한다. 액션 페인팅이 가장 많이 쓰인 곳은 고흐처럼 밤하늘의 별을 표현할 때였다. 유럽에서 무시당하며 삼류라고 인식되었던 미국 미술을 우뚝 세운 작가 잭슨 폴록. 추상표현주의와 액션 페인팅 미술의 선구자 잭슨 폴록과 고흐는 시대를 넘어 서로 소통하고 있었다.

현대의 컨템포러리 아트의 아이디어 제공자, 고흐

이곳 1층 전시실에는 유독 고흐의 자화상이 많이 보인다. 그때 내가 본 것만 무려 18점이나 되었다. 고흐의 자화상들은 평범한 모습으로 시작해 점점 자신의 얼굴이 일그러지는 일종의 연대기였다. 자화상은 시간이 흐름에 따라 알콜중독, 정신분열증 등으로 흔들리는 자신의 모습을 표현하고 있었다. 자신의 귀를 자른 후 그린 〈파이프를 물고 귀에 붕대를 한 자화상〉은 그림 속 눈빛처럼 매우 강렬한 인상을 풍긴다. 스스로 그린 그림 속에서 고흐는 검은색 수염과 머리를 하고 있었고 눈은 매우 깊고 어두웠다. 말년의 자화상은 그의 고독과 슬픔을 온전히 담고 있는 듯 보였다.

자화상 앞에서 여러 생각이 겹쳤다. 초상화는 고독과 슬픈 눈이 깊어 부드러운 건지 무서운 눈빛인지 종잡을 수가 없다. 갑자기 요시토모 나라Yoshitomo Nara의 시그니처 소녀 얼굴이 고흐의 초상화와 겹쳐 보였다. 요시토모 나라의 그림에서 만화 같은 소녀의 모습 역시 고흐 초상화와 닮았다. 슬픈 동시에 무서운 눈빛이 닮았다.

요시토모 나라의 소녀를 언뜻 보면 귀엽고 순수한 얼굴이고 또다시 보면 뾰로통

한 악동의 얼굴이다. 반항기 가득한 소녀의 표정은 어떻게 보면 요기처럼 보인다. 이런 만화 스타일의 소녀 초상은 작가의 시그니처 캐릭터로 모든 작품에 등장한다. 요시토모 나라는 인터뷰에서 자신이 즐겨 그리는 소녀에 대해 좌절과 고뇌가 없는 어린 시절의 감정, 성장하며 느낀 두려움과 고독, 반항심 같은 다양한 감정을 표현하고 있다고 말했다.

그렇게 고흐를 보며 요시토모 나라를 떠올리는 건, 미술 감상에는 개인의 주관적 느낌이 먼저라는 말이기도 하다. 미술을 해석하는 감상법에는 정도가 없다는 말인 동시에 자연스러운 일이기도 하다.

우키요에 浮世繪
요약 일본 에도시대 서민 계층 사이에서 유행하였던 목판화이다. 주로 여인과 가부키 배우, 명소의 풍경 등 세속적인 주제를 담았으며, 유럽 인상주의 화가들을 중심으로 유행한 자포니즘(Japonisme)에 영향을 주었다. 빈센트 반 고흐의 〈탕기 영감의 초상〉 등의 작품에 우키요에가 등장하기도 한다.

미술사가들은 어떤지 모르겠으나, 나는 현대의 컨템포러리 아트의 아이디어 제공자가 고흐였다고 생각한다. 고흐는 일본의 판화 **우키요에**의 팬이었다. 인상파 화가 대부분이 그랬지만 고흐는 그 어느 인상주의자보다 우키요에의 영향을 강하게 받았다. 고흐는 안도 히로시게의 매화 그림까지 모사할 정도로 일본 풍속화 우키요에를 좋아했다. 19세기 우키요에는 그 시대의 컨템포러리였고 요시토모 나라는 21세기 네오팝 아티스트였다.

남편이 남긴 유품으로 아트 딜러가 되다

드디어 〈꽃피는 아몬드 나무〉 앞에 다가섰다. 이 그림은 고흐가 막 태어난 테오의 아들이자, 자신의 조카에게 준 처음이자 마지막 선물이었다. 고흐는 서양 미술사

상 가장 위대한 화가 중 한 사람으로 불린다. 한국인들이 가장 사랑하는 화가이기도 하다. 그러나 고흐는 생존기간 동안 철저하게 외면당했다. 그가 그린 그림은 생전에 주목받지 못했다. 그가 37세의 나이로 자살하고 나자 고흐의 수발을 들던 동생 테오도 6개월 후 갑자기 죽는다.

여기서 세 번째 아트 딜러로 불릴 조 반 고흐 봉거Jo van Gogh-Bonger가 세상 밖으로 나선다. 과부가 된 테오의 아내 요한나 봉거는 애칭으로 조Jo라고 불렸다. 남편이 떠난 조의 집에는 팔리지 않은 아주버님 고흐 그림이 쌓여 있었다. 조는 남편의 유품을 정리하면서 수백 통의 테오와 고흐가 주고받은 편지를 발견한다. 절절했던 그 편지를 다 읽고 시아주버니 고흐의 진면목을 새삼 알게 된다.

"남편 테오가 미술을 많이 가르쳐주었다. 아니 다시 말해서 인생에 대해서 많은 걸 가르쳐주었다. 이제는 아기를 키우는 일 말고 내가 해야 할 다른 일이 있다. 아주버님 빈센트의 작품을 세상에 알리고 제대로 된 가치를 인정받게 만들겠다. 남편 테오와 빈센트가 그동안 모은 이 보물을 아기를 위해서 잘 보존해야겠다. 이제 그게 내 일이다."

그녀는 고향 암스테르담에서 여관을 운영하며 살기 시작했다. 자신의 여관 거실에 고흐의 작품을 걸고 미술계 인사들에게 무료로 개방했다. 아트 딜러로 변신한 조의 노력은 눈물겨운 것이었지만 미술계의 평가는 여전히 냉정했다. 한 평론가의 말은 잔인할 정도였다. "매력적인 숙녀이긴 했다. 그러나 그림을 잘 알지도 못하는 주제에 작품 같지도 않은 그림을 보여준다."고. 아트 딜러로 갓 입문한 조가 얼마나 힘들었을지 짐작가는 대목이다.

그러나 조는 끈질겼다. 그녀는 시아주버니 이름을 딴 아들에게 고흐의 천재성을

알려주고 싶었을 것이다. 고흐가 자신의 아들 탄생을 축하하기 위해 그린 〈꽃피는 아몬드 나무〉. 그것은 위대한 화가가 너의 탄생을 축하하며 그린 것이라고 말하고 싶었을지도 모른다. 조의 노력으로 드디어 고흐의 작품을 알아보는 사람들이 생겨나기 시작했다. 그녀가 연 1905년 암스테르담 스테델레이크 미술관의 고흐 전시회는 큰 호응을 받았다. 고흐가 살아 있을 때 팔렸던 단 한 점의 500프랑짜리 그림은, 전시회 이듬해 무려 20배가 넘는 1만 프랑에 재판매되었다.

고흐의 작품이 팔리기 시작하고 가격도 오르자 조는 관리에 들어갔다. 고흐의 명성에 이롭지 못한 구매 제안은 모두 거절했다. 그 대신 유명한 미술관에는 할인된 고흐 작품을 판매하며 컬렉션을 지켜나갔다. 고흐보다도 남편 테오보다도 훌륭한 아트 딜러였던 셈이다. 네덜란드에 묻힌 남편 테오의 무덤도 파내어 고흐가 묻힌 프랑스 오베르 쉬르 우아즈의 공동묘지로 옮겼다.

조의 활약 덕분에 고흐의 이름은 점점 높아졌다. 권위 있는 영국 내셔널갤러리에서도 고흐의 작품을 사러 왔다. 베를린에서 전시회를 본 독일의 슈퍼컬렉터 크뢸러 뮐러는 조에게 제안한다. 부르는 대로 줄 테니 고흐의 모든 작품을 넘기라고. 물론 조는 거절한다. 조는 고흐와 남편이 주고받은 방대한 양의 프랑스어 편지를 네덜란드어와 영어로 번역했다.

1962년 암스테르담 시 당국은 반 고흐 전문 미술관을 짓기로 결정했다. 1973년 미술관이 완성되었다. 조카 고흐는 모든 작품을 '반 고흐 재단'에 양도했다. 1890년 반 고흐가 사망하던 해 태어난 어린 조카 고흐가 어느새 83살이 되었다. 조카 고흐는 큰아버지의 선물 〈꽃피는 아몬드 나무〉가 전시된 미술관 개막식 테이프를 자른다. 조가 고흐 형제들을 이해하지 못했더라면 우리는 반 고흐를 모른 채 살고 있을

Rob Wynne, Wishful, 2017, Hand-poured and mirrored glass, © Rob Wynne

지 모른다.

그렇게 위대한 작가는 태어나기도 하지만 아트 딜러에 의해 만들어지기도 한다. 연간 200만 명 넘게 찾는 미술관이 된 것도, 바로 이런 서사가 있기 때문이라고 생각한다. 미술관을 나서며 생각이 깊어졌다.

지금 우리 회사가 주로 취급하고 있는 컨템포러리 작품 역시 모더니즘 시대를 계승해온 것이다. 동시대 작품에도 시대를 넘어 고흐의 숨결이 묻어 있다는 생각이 들었다. 빈센트 반 고흐의 영향을 받은 잭슨 폴록과 초현실주의 살바도르 달리와 지금의 조지 콘도. 요시토모 나라에 이르기까지 중심을 관통하고 있는 것은 작품 속에 슬픔과 기쁨, 선과 악이 존재한다는 점이다.

작가들은 유년 시절의 트라우마를 작품으로 승화시키면서 그들의 공통점과 차이점을 표현해왔다. 고흐와 살바도르 달리, 그리고 요시토모 나라의 인생과 작품에는 어린 시절 억압되어 있던 이미지가 공통으로 보인다. 고흐는 〈별이 빛나는 밤〉에서 격정적인 붓질로 초현실적 별을 그려내고 있다. 살바도르 달리는 주요대상에 대한 갈등을 역시 초현실적인 방식으로 표현하고 있다. 요시토모 나라는 그의 시그니처인 소녀의 표정을 통하여 빛과 어둠을 상상하게 만든다. 내년 봄 뉴욕을 가면 현대미술관 모마에 들러 예전처럼 고흐의 〈별이 빛나는 밤〉을 다시 찾아봐야겠다.

아트 딜러를 즐겼던 시간들

날카로운 표정이지만 거부할 수 없는 매력

인류에게는 역사가 있듯 미술에도 미술사조The Trend of Art가 있다. 물론 이런 복잡한 분류와 철학은 전공학자들 분야일 것이다. 그런 이론적 학문은 아니지만 나 역시 지겹게 미술 공부를 해온 것이 아트 히스토리였다. 미술은 시대적 상황과 분위기에 따라 영향을 받고, 시대에 따라 당대에 가지고 있는 사상이 변한다.

그러니 미술역사란 그 변화의 흐름을 일컫는 말이기도 하다. 동굴 벽화 같은 원시 미술에서 출발하여 고대, 중세, 근세 미술로 그 맥이 이어진다. 물론 각 시대는 조금 더 세분화된다. 문명이 시작되며 함께 발전해온 것이 미술의 역사다. 시간은 지나 현대에 이르렀고 우리는 드디어 21세기 컨템포러리 시대를 맞았다.

나는 컨템포러리, 동시대 미술을 좋아한다. 우리 회사 이름에서 알 수 있듯 주로 그 작품을 취급하고 있다. 우리뿐 아니라 현대의 세계 아트 마켓은 컨템포러리 작품이 대부분을 차지하고 있다. 앞 장에서 밝힌 대로 아트바젤과 UBS가 펴낸 2023 보고서도 그 점을 상세히 발표했다.

나는 요즈음 초현실주의Surrealism 작가와, 신초현실주의Neo Surrealism 작품에 주목하고 있다. 초현실주의는 꿈과 잠재의식의 이미지를 묘사하는 미술을 말한다. 살바도르 달리, 르네 마그리트, 호안 미로 등이 초현실주의 작가였다면 마크 라이덴Mark Ryden 같은 아티스트는 네오 초현실주의 작가로 분류한다. 예술은 언제나 진보해왔듯이 1970년대 후반부터 초현실주의를 넘어서 '신초현실주의'가 나타난다. 그 중심에 요즈음 떠오르고 있는 아티스트 마크 라이덴이 우뚝 서 있다.

평론가에 따라 마크 라이덴을 팝 초현실주의Pop surrealism로 분류하기도 한다. '팝 초현실주의' 역시 팝아트와 초현실주의가 어우러진 미술표현을 말한다. 마크 라이덴은 자신의 작품에서 몽환적이고 비유적 메시지를 우리에게 전달한다.

그의 그림에는 예쁜 소녀의 모습이 자주 등장한다. 그 소녀의 표정은 보기에 따라 묘하게 달리 보인다. 웃고 있는 것 같기도 하고 무표정인 것 같기도 하다. 때론 섬뜩해 보이기도 한다. 관객은 이런 기묘한 그림에서 불편함을 느낀다. 그럼에도 기억에 강렬하게 남는 이유는 무엇 때문일까? 우리가 평소 아는 맑은 소녀의 모습이 아니기 때문이다. 이렇게 마크 라이덴은 그림을 통하여 환상적인 비전, 신화, 마법 같은 생각을 전달하고 있다. 마크 라이덴의 작품들은 정말 특이한 매력이 있어 보고 있노라면 빨려드는 듯하다.

우리 회사에도 마크 라이덴의 작품이 몇 점 있는데. 요즈음 눈길이 자주 가서 아예 내 방에 걸어 두고 감상하고 있다. '언캐니Uncanny'라는 단어가 있다. 막연하게 두려움, 혐오, 괴기함, 공포 등의 개념으로 다가서는 걸 말한다.

마크 라이덴은 화면 구성에 어울리지 않는 것들을 조합시켜 잔인하면서도 불길한 환상의 세계를 보여준다. 모든 예술에는 흑과 백이, 선과 악이, 어둠과 빛이 존재

하기 마련이다. 사람의 내면도 그렇다. 그러니 언캐니한 감정이 느껴지는 기이한 작품 역시 인간의 본성을 드러내는 마크 라이덴의 표현방법이다.

신초현실주의는 새롭게 시작한 예술적 스타일이다. 분명히 팝아트pop art의 영향을 받았기에 마크 라이덴 그림은 한편으로는 잘난 척하는 고상한 전통 미술을 비딱하게 풍자하는 의미도 지닌다. 그림에 과장되게 표현되는 큰 눈에서 그런 느낌을 받는다. 마크 라이덴 같은 작가가 주목을 받듯 그들의 시대가 분명히 올 것이라 생각한다.

인공적 사실주의의 창안자, 조지 콘도

그렇게 떠오르는 화가 중 조지 콘도George Condo도 있다. 2023 프리즈 서울에 스위스 하우저앤워스 갤러리가 두 번째로 참가했다. 하우저앤워스 갤러리는 작년에도 조지 콘도 작품을 출품하여 큰 호응 속에 판매했다. 2023년에도 조지 콘도는 프리즈 서울에서 큰 화제를 몰고 왔다. 현재 전 세계 미술 시장에서 가장 인기 있는 작가 중 하나가 바로 조지 콘도다.

콘도는 파블로 피카소의 큐비즘에서 영향을 받고 거기에 미국 팝아트를 결합한 작품을 만든다. 그리하여 자신만의 인공적 사실주의Artificial Realism를 구축해내었다. 그래서 사람들은 조지 콘도를 신입체파, 또는 심리적 입체주의의 창시자로 부른다.

내가 아는 더 브로드 미술관의 엘리 브로드를 비롯해 월가의 금융거물도 조지 콘도의 팬이었다. 조지 콘도의 인물화는 모두 기괴하고 뒤틀려 있다. 언뜻 보면 피카소

George Condo, The Barmaid, 2008
Oil on canvas
© George Condo / Artist Rights Society (ARS), New York - SACK, Seoul, 2024

의 큐비즘을 연상케 하지만 그것과는 또 다르다. 일그러지고 해체된 기이한 얼굴. 그로테스크하지만 동시에 유머러스함과 위트가 공존하는 조지 콘도만의 독창적인 화법. 이것이 세계 아트 마켓에서 가장 뜨거운 작가로 만든 것이다. 당연히 생존 작가 중에서 최고가 수준의 경매 기록을 보유하기도 했다.

조지 콘도는 예전 뉴욕에서 활동할 때 '검은 피카소' 바스키아를 만났다. 음악과 미술 두 분야에서 둘은 금방 친해졌다. 조지 콘도는 대학에서 미술사와 음악이론을 전공했다. 조지 콘도는 바스키아를 만난 뒤 뉴욕으로 이주해 앤디 워홀의 작업실에 합류해 일했다.

그때 바스키아, 키스 해링 등 팝아트 작가와 교류가 깊어졌다. 그들과 헤어져 1985년부터 10년간 파리에서 살면서 그는 피카소에 심취했다. 그리고 자신의 그림 속에 큐비즘을 투영하기 시작한다. 조지 콘도는 미국 팝아트와 접목해 인공적 사실주의Artificial Realism라는 장르를 창안해낸다.

조지 콘도가 미술사에 중요한 작가로 기록된다면, 그건 100년 전 유럽의 입체파와 현재 컨템포러리 화가들을 연결시킨 공로 덕분이라 생각한다. 조지 콘도가 자신의 작업을 순수미술의 틀 안에 가두려하지 않는 고집도 21세기에 큰 인기를 얻는 이유 중 하나일 것이다. 내가 처음 만났을 때의 조지 콘도는 지금처럼 스타가 아니었다. 작품이 팔리지 않아 내가 사줄 정도였는데 15년 만에 아트 마켓의 블루칩이 되어버렸다.

아티스트는 언제나 새로운 시도와 해석을 해 나가야 한다. 〈복서〉라는 작품 앞에 서면 뒤틀리고 엇나간 복서 얼굴인데도 그곳에 해학이 엿보여 미소가 나온다. 2023년 프리즈 서울에서도 그랬지만 조지 콘도를 포함한 팝아트의 위력은 대단했다.

세계를 아우르는 아트페어나 슈퍼갤러리들에서 컨템포러리는 상종가를 누리고 있다. 아트 딜러로서 그런 그림의 흐름 속에서 살아 온 세월이 고맙다. 아트 딜러였기에 보고 싶은 그림을 원 없이 보며 살아온 세월이었다. 그리고 보람도 느낀다. 아트 딜러는 세상에 알려지지 않은 화가를 세상으로 끌어내는 역할을 하는 직업이니까.

대가들이 초상화를 헌정한 아트 딜러 앙브루아즈 볼라르

세상에 명멸했던 수많은 아트 딜러들. 내가 제일 닮고 싶은 아트 딜러 중에 앙브루아즈 볼라르Ambroise Vollard라는 남자가 있다. 피카소가 볼라르 초상화를 완성시킨 후 말했다. "어떤 아름다운 여성도 볼라르보다 더 많이 모델이 된 사람은 없다."고. 그 말처럼 폴 세잔과 르누아르처럼 당대를 주름잡았던 대가들이 다투어 볼라르 초상화를 그려 그에게 헌정했다. 이들 외에도 인상파 화가들 대부분이 앙브루아즈 볼라르 초상을 그렸다.

볼라르의 자서전은 그림에 관한 전문이론서가 아니라 그가 만난 화가들을 알리는 책이다. 어느 날 세잔은 자신의 재능을 알아준 볼라르에게 고마움의 표시로 초상화를 그리고 있었다. 모델은 한자리에 가만히 있어야 한다. 같은 자세로 버티기 힘들었던 볼라르가 자꾸 움직이자 고함이 터졌다. "저기에 있는 사과처럼 좀 움직이지 말고, 그대로 가만히 있으란 말이오!" 40여 년 동안 사과를 그린 세잔이 버럭 소리를 질렀다.

세잔과는 반대로 르누아르는 볼라르가 움직여도 그냥 두었다. 미술가들을 지원

하며 미술 시장도 부흥시켰다는 볼라르는 르누아르, 드가, 고흐, 마네, 모네, 피카소 같은 당대의 화가들 모습을 있는 그대로 생생하게 표현했다. 볼라르가 그런 화가들에게 둘러싸인 그림도 있다. 얼마나 대단한 풍경인가?

 내가 부러운 점은 바로 볼라르의 '눈'이었다. 나중에 대단한 화가가 될 사람들을 알아본 볼라르의 눈. 경제적으로 힘들어도 그들의 개인전을 열어준 아트 딜러였다. 이들이 대중들에게 외면당할 때 작가들의 천재성을 알아보고 적극적으로 돕고 나섰다. 조각가인 마이욜은 "볼라르 덕분에 내가 살아갈 수 있었다."고 주변에 말하기도 했다.
 타고난 심미안으로 시대를 앞서간 화가들의 재능과 가치를 알아본 눈을 가졌던 그가 부러웠다. 당시에는 인상파라는 말도 없었고 볼라르 주변의 화가들은 주류에서 벗어난 아방가르드였다. 볼라르가 살던 시대는 좋은 화가들이 많았던 때였다. 물론 당시에는 무명의 화가들이었지만 아트 딜러로서 볼라르가 그들의 숨은 재능을 확인했을 때 얼마나 기뻤을까? 그들을 세상 밖으로 꺼내놓은 볼라르는, 미술의 흐름을 바꿔놓았다. 미술사에 남을 기라성 같은 화가들을 발굴해낸 장본인이다.

 화가는 그림을 그리지만 자신이 그린 그림을 직접 팔지 못한다. 세상 사람들에게 그림을 보여주고 파는 중요한 역할을 대신하는 것이 아트 딜러들이다. 볼라르가 발굴해낸 작가들은 당시 모두 무명이었다. 지금은 하나같이 미술사 교과서에 빠지지 않고 등장하는 아주 중요한 작가들이 되어 있다.

 무명작가들의 그림을 파는 게 쉬운 일이었을까? 볼라르는 그걸 해낸 아트 딜러였

다. 볼라르 덕에 우리가 미술관에서 좋은 작품을 감상할 수 있게 되었다. 그를 떠올릴 때마다 내가 한국의 미술관으로 보낸 작품들을 생각한다. 누군가 그 작품 앞에서 미소 짓고 진지한 표정을 지을 거란 상상만으로 아트딜러로 살아온 지난 세월이 보람되고 행복하다.

역동적인 색으로 그려진 삶

기차를 타면 방향에 따라 풍경이 다르다. 기차가 달리는 쪽으로 앉아 창밖을 보면 바쁘게 다가온 풍경이 쏜살같이 뒤로 사라진다. 그러나 반대쪽에 앉아 밖을 보면 느린 풍경이 내 눈 속에 오래 머물러 있다. 내 삶도 그러했다. 정신없이 앞만 보고 뛸 때는 시간이 바쁘게 나를 스쳐 뒤로 지나쳤다. 이제 여유를 가지고 뒤를 돌아보니 그곳에는 사라졌던 풍경이 살아 있었다. 그랬구나, 그랬었지….

돌아보면 내가 살아온 세월이 감사로 가득 찬다. 아픔까지도 고마운 것이다. 미국으로 이주하며 화가를 꿈꾸다 아트 딜러로서 살아온 시간. 그동안 세계 미술 시장의 방대하고 역동적인 세계를 항해해왔다. 운 좋게 미국에서 현존하는 슈퍼갤러리와 슈퍼아트 딜러들을 만났고 그들과 깊은 교류를 할 수 있었다. 물론 그 일은 지금도 진행형이다.

세계를 대표하는 뉴욕 미술 시장에서의 코리안 아메리칸 아트 딜러로 그 세계에서는 흔치 않는 여성 딜러로 지내온 세월이었다. 지금이야 활발한 한국 아트 딜러들도 더러 보이지만, 내가 뉴욕시장에 입문했을 때는

백인들 일색이었다. 그곳에서 나는 성공과 실패를 겪어내었다.

이 책은 내가 미술 중심시장을 경험했던 일종의 태피스트리tapestry라 볼 수 있다. 다채로운 색실로 그림을 짜 넣은 태피스트리처럼 초보로 입문하여 겪었던 아트 딜러의 성장기록인 셈이다. 세계 미술 시장의 진화를 목격하며 함께 살아온 시간들, 때로는 작은 성공과 작은 실패를 경험했던 흔적들인 것이다.

이제 기차가 달리는 반대방향에 앉아 바깥 풍경을 보니 실패의 경험조차 기쁜 풍경이 되어 머물고 있었다. 세상 모든 그림 속에도 빛과 그림자가, 선과 악이, 부드러움과 강함이 존재한다. 평생 아트 딜러로 살아온 내 인생의 씨줄과 날줄 역시 그러했다는 생각이 든다.

지금, 나의 조국 한국 미술계의 눈부신 성장을 실감한다. 그리고 뜨거운 박수를 보내고 있다. 언제나 사랑할 수밖에 없는 내 조국의 눈부신 문화가, 이제 세계 속에 우뚝 서기를 고대한다.

한국이 개발도상국일 때 나는 미국으로 이민 왔다. 반세기 만에 선진국으로 도약한 한국을 보고 들으며, 기쁜 마음이 저 아래부터 뜨겁게 차오르는 걸 느낀다. 나날이 번창하고 세계적인 주목을 받는 나의 조국. 힘있는 한국은 모든 이민자들에게 긍지와 자부심으로 다가온다.

많은 세월이 흘렀다. 그리고 이제 지나온 여정을 되돌아보는 여유도 생겼다. 내 생을 점령했던 예술은 내 영혼의 나침반이었다. 복잡한 삶의 미로 속에서도 언제나 나를 정확하게 인도해왔다. 내 삶에 있어 예술은 영감과 위안, 그리고 기쁨의 원천이었고 천직이었다.

그러나 여전히 스스로에게 묻는다. "나에게 예술은 무엇인가?" 물론 정답은 존재

하는 게 아닐지도 모른다. 그렇기에 정답을 찾아 먼 길 지치지 않고 올 수 있었던 것은 아닌지. 이 책과 함께하신 독자 여러분께 감사드린다. 여러분이 컬렉터이든, 젊은 아티스트이든, 아트 딜러를 꿈꾸는 사람이든, 이 책에서 여러분에게 공감을 불러일으킬 무언가를 찾았으면 참 좋겠다.

감사합니다.

준 리June Lee

Tom Wesselmann, Smoker Study #17, 1967
Oil on canvas
© Estate of Tom Wesselmann / SACK, Seoul / VAGA at ARS, NY, 2024

Yoshitomo Nara, Don't Mind My Girl, 2012
Color pencil on cardboard
© Yoshitomo Nara

Jeremy Dickinson Construction Circle, 2010
Oil and acrylic on canvas, 45 x 70 inches
© Jeremy Dickinson

Elaine Sturtevant, Warhol Blue Marilyn, 1965
Silkscreen on canvas
© Sturtevant Estate, Paris

Do Huh Suh Doormat: Welcome (green), 2000
Polyurethane rubber, 50h x 100w inches, 2/2 AP
© Do Ho Suh

Kenneth Noland, Songs: Yesterdays, 1985
Acrylic on canvas, 88.50h x 69.13w in
© 2024 The Kenneth Noland Foundation / Licensed by VAGA at Artists Rights
Society (ARS), NY/SACK

Andy Warhol, Flowers, 1964
Synthetic polymer paint and silkscreen on canvas
© 2024 The Andy Warhol Foundation for the Visual Arts, Inc. / Licensed by Artists
Rights Society (ARS), New York - SACK, Seoul

Barbara Kruger Face It!, 2007
Archival pigment print, 44h x 34w inches, Edition of 10
© Barbara Kruger

Nam June Paik, Swift©Lilliput.eleven, 2001
Mixed media video sculpture with 5" LCV TV(+ attachments)
© Nam June Paik Estate

Yayoi Kusama, Pumpkin (Y)(detail), 1992
Screenprint
©YAYOI KUSAMA

Cindy Sherman. Untitled # 209, 1989
Chromogenic color print, 57 x 41 inches, Edition of 6
© Cindy Sherman, Courtesy the artist and Hauser & Wirth